闇之末裔
©松下容子・白泉社／闇の末裔製作委員会

闇之末裔
©松下容子・白泉社／闇の末裔製作委員会

A nimation

C omic

G ame

ACG 02

作者：傻呼嚕同盟

責任編輯：李惠貞

美術設計：包氏國際有限公司

法律顧問：全理法律事務所董安丹律師

出版者：大塊文化出版股份有限公司

台北市 105 南京東路四段 25 號 11 樓

www.locuspublishing.com

讀者服務專線：0800-006689

TEL：(02)87123898

FAX：（02）87123897

郵撥帳號：18955675

戶名：大塊文化出版股份有限公司

總經銷：大和書報圖書股份有限公司

地址：台北縣三重市大智路 139 號

TEL：（02）29818089（代表號）

FAX：（02）29883028 29813049

製版：瑞豐製版股份有限公司

初版一刷：2003 年 8 月

定價：新台幣 280 元

Printed in Taiwan

世界 的 少女魔鏡中

傻呼嚕同盟＝著
suffle aliance

shoujo man girls comic

少女漫畫的魅力

李衣雲

一直很喜歡看傻呼嚕同盟的書，第一次看傻呼嚕同盟的書，應該是2000年吧。那時就深受震憾。二〇〇一年時拿到第二本書，看作者對浦澤直樹的《怪物》作了精闢細膩的介紹，甚至隨著作品中的途徑導覽了一趟歐洲紙上之旅，除了五體投地外，沒有第二句話可說。

所以，當得知這次竟是以我最愛的少女漫畫為主題時，當真可用手舞足蹈來形容我的雀躍，極想知道這群有趣的作者是怎麼樣閱讀少女漫畫的。

果然，非常詳盡的介紹與融會貫通，非常切入要點的評論。當真是讀來心有戚戚焉。如果真要說有什麼遺憾，那也只是傻呼嚕同盟的作者們都很善良，對漫畫家們相當地筆下留情吧（笑）。

也許是因為年代相近，雖然這本書裡所介紹的許多作品與作者：竹宮惠子、萩尾望都、美內鈴惠………對現在新世代的讀者來說，並不熟悉響亮，但對我們那個世代（笑）的人而言，卻是一種鄉愁的代表。秋俊傑、曼菲士、艾多加、吉姆（本書中翻為西恩）、艾爾德（本書中按原文翻為雷恩）……眾多的男主角們都曾是多少女性們心目中的白馬王子，也是一種擬似戀愛的對象。而譚寶蓮、王瑄瑄（本書中按原作譯為真澄）、地獄裡的惠

萍……則或多或少成為了女性投影的代言人。

沉浸在少女漫畫的世界裡，是一種幸福。

為什麼？究竟，少女漫畫的魅力何在？

這是許多不曾看過漫畫，或是不曾看過少女漫畫的人始終的疑問。「不就是一堆愛來愛去沒營養的東西？有什麼好看？」這句話，相信少女漫畫迷們一定不覺陌生。

批評總是很容易的。尤其是在從來不曾真正碰觸過實物，而只是憑著自己的想像妄加評判的時候。

本書在一開始，就對少女漫畫的獨特性與魅力，作了極為深入的分析。簡單而言，由於主要讀者群（女性）的特質，少女漫畫相較於其他的漫畫種類，可說是更深刻地在探索著人的心、人與人間的關係、與情感。

在崇尚理性的近代與現代社會中，感性一直被壓抑著，被與原始的非文明、除魅化前的野蠻加以連繫，而無法獲得一定的正當性。科學家與信奉科學的人總是對情感嗤之以鼻，認為那彷彿是墮落的根源。連帶讓著重感性的少女漫畫，也與女性在社會

上的地位一樣，被排在相當邊緣的位置，默默地發散著異樣奪目的光彩。

然而，隨著時代推移，人們終於體認到感性是人性無法刪除的一部分，也是人類有別與動物、機械，最複雜又奧妙的地方。人的心、人與人間的關係，絕不是數學符號與理性邏輯就能完全分析掌握的。

這也是人的生命之所以充滿未知、神奇、與可能性的根源所在。

於是，商業文化的主流開始歌頌著感性與最原始的生命力。

當好萊塢電影拍出《魔鬼終結者》、《AI》、《駭客任務》這些巨片，探討著人工智慧、探討著人類與電腦相互依存下的未來而享譽國際、被誇讚著擁有深刻的人文思想時，少女漫畫迷們的心中似乎總會有些迷惘。在看過竹宮惠子的《奔向地球》、萩尾望都的《荒蕪世界》、《銀河嬌娃》、樹夏實的《OZ》、篠原烏童的《沉默的呼喚》、清水玲子的《異星奇龍》系列、東城和實的《死線》系列……之後，那些被稱為具有啟蒙創新的電影，似乎也只是角度與深淺度的差別而已。

它們想表達的，少女漫畫已經作了很多很多。

如果說人心是一個無邊的黑洞，少女漫畫就是那深入黑洞挖掘探索的角色。這就是少女漫畫的魅力。在逐漸淹沒在反覆的日常的現在，能夠找到一些觸動得了心弦、感受到一點悸動的作品，是多麼幸福的一件事。

傻呼嚕同盟的這本書，將各種風格不同的漫畫家連上了線呈現在讀者面前，少女漫畫迷或想了解少女漫畫的人，就進入這道門來一窺日本漫畫界獨特產物的無邊魅力吧。

瞧瞧日本少女世界！

新井一二三

記得小學五年級時候，我是很忠誠的《少女 Friend》雜誌迷。尤其，里中滿智子當時連載的〈明日閃耀〉描繪今日子、明日香母女的生涯，雖說是漫畫，但是既富於歷史感又不乏細膩描寫，簡直跟長篇小說一般，每一期的故事發展都讓人期待不已。同班女同學，有一半支持《少女 Friend》，另一半則支持《Margaret》。不過，兩派並不敵對。我看完自己的《少女Friend》，就要跟人家的《Margaret》交換看。就像關於偶像，有《明星》、《平凡》兩份雜誌；我習慣性地買前者，卻一定從朋友借後者來看。至於當時的男孩子，有的看《JUMP》，有的看《少年 magaziine》，也有的看《少年 Sunday》。我偶爾在哥哥的房間翻看過，但是總覺得沒有少女漫畫好看。現在回想，對一九七〇年代的日本小孩來說，漫畫無疑是影響力最大的媒體，甚至可以說，我們的價值觀念到一定程度是當時的漫畫作品所決定的。

上了初中以後，我的興趣逐漸轉移到其他領域去，不過有一些同學們特別熱心地討論萩尾望都、竹宮惠子、倉持房子等人的作品。她們是愛好文學的一批人，一方面看詩集，另一方面看那些漫畫說很有深度。十幾年後，當吉本芭娜娜登上文壇時，我馬上想起來了她們，因為芭娜娜的作品世界跟那些漫畫有好多共同點。

很長時間，日本主流社會看不起漫畫，把它當作低級、不重要、小孩的玩意兒。近幾年，這趨勢徹底變化；例如，嚴肅報紙、雜誌的閱讀版都開始刊登對於漫畫的評論了。原因有三。首先，漫畫的影響力增大，再也不可忽視了。現在，普通書籍的發行量從幾千到幾萬而已，很多漫畫卻一印就是幾十萬本，而且在讀者當中，大人占的比率越來越高。其次，隨著生活各方面的視覺化，漫畫不再是小孩壟斷的媒體了。比如說，今天的年輕母親一代，從小看少女漫畫長大，生了孩子都不會放棄多年來的習慣。於是給她們看的育嬰書，都以漫畫為主，以文字為從。在她們來說，漫畫的優勢非常明顯：一眼可收到很多資訊，比文字快得多，正合適於忙碌的時代。其三，海外開始出現關於日本漫畫（Manga）、卡通（Anime）的專業研究書。

第二次世界大戰後的日本，以經濟復興為主要國策，凡是要學先進的西方，結果生產出來的東西，當初很多是模仿人家的，難免被人取笑，導致日本人對自己的創造能力嚴重缺乏信心。後來，在工業領域，日本發明的一些產品如 WALKMAN 在世界各國很受歡迎。跟著，源自日本的大眾娛樂消費品如卡通片、漫畫以及凱蒂貓一類的Character商品席捲全球。尤其進入了二十一世紀，宮崎駿拍的《神隱

少女》獲得奧斯卡金像獎，以「超平」（super flat）為口號的美術家村上隆彷彿卡通人物的雕塑作品在紐約拍賣場高價成交以後，整體論調終於改變。原先看不起這些「低級、不重要、小孩的玩意兒」的主流媒體，都非得稍微不服氣地承認：日本人的創造潛力原來在這方面。

一百多年前，西方人發現了浮世繪之價值，日本人自己卻不屑一顧，結果很多作品都流傳到國外去了。好在今天的數位作品可以無限複製，能夠國內外同時存在。其實，海外的日本專家早就指出過浮世繪對漫畫的影響；兩者共同的「超平」感，就是日本通俗繪畫貫穿歷史的特點，甚至可以追溯到十二世紀京都高山寺的「鳥獸戲畫」。

總而言之，日本漫畫是一方面擁有悠久的歷史，另一方面最近才被「發現」的，相信今後會出現很多有關的研究書。現在，台灣的漫畫同好出版這本專門討論少女漫畫的書，實在難得可貴。由於多元性是日本漫畫最重要的特點之一，不同於少年漫畫，也不同於成人漫畫，少女漫畫一貫構成著完全獨特的世界。要想知道日本、乃至於台灣女性共有的價值觀念，非細看少女漫畫不可的。真是。長大以後，我們的興趣、職業、看的書、人生道路等統統不一樣了。但是，一談到小時候曾看過的種種漫畫，大家就有極其豐富的共同語言呢。歡迎你也來瞧瞧少女的世界！

目錄

推薦序

少女漫畫的魅力／李衣雲　　　　　　　　　　　　　04

瞧瞧日本少女的世界！／新井一二三　　　　　　　　06

關於少女漫畫

少女漫畫概說　　　　　　　　　　　　　　　　　　013

少女漫畫如何牽動少女心　　　　　　　　　　　　　022

日本少女漫畫史簡介─世代論辨析　　　　　　　　　033

未完結的長篇連載─尼羅河女兒、千面女郎、惡魔的新娘　043

台灣少女漫畫雜誌列表　　　　　　　　　　　　　　052

日本漫畫賞概論與評析　　　　　　　　　　　　　　056

繽紛綺麗──少女漫畫與漫畫家

經典與大師

永遠的天鵝─芭蕾群英　　　　　　　　　　　　　　069

少女們！開懷大笑向前走！─窈窕淑女　　　　　　　080

少女漫畫中的尼布龍根指環─奧爾佛士之窗　　　　　085

文學與哲學的對話錄─萩尾望都　　　　　　　　　　094

悲劇少年美麗短暫的璀璨青春─竹宮惠子　　　　　　099

歐式諜報浪漫史─青池保子　　　　　　　　　　　　106

戀愛本格派

大都會的多彩戀情─酒井美羽　　　　　　　　　　　115

懸疑推理劇的多角運用─篠原千繪　　　　　　　　　117

永遠的戀愛中少女─北川美幸　　　　　　　　　　　122

以記憶喪失為出發點─解析渡瀨悠宇　　　　　　　　126

激情的快感─新條真由　　　　　　　　　　　　　　130

異世界源平合戰─上田倫子之再生英雌凌　　　　　　133

童話與科幻玄異

科幻境界中清澈透明的美形丰姿─清水玲子　　　　　139

從日本古神話到科幻的童話─中性風格的夏樹實　　145

頹廢唯美的黑色童話─由貴香織里　　149

少女愛麗絲到仙境一遊─從心之谷到貓的報恩　　153

成人與童話─奈知未佐子　　156

「謎」樣的書寫─闇之末裔（愛上壞壞的死神）　　166

橫跨商業和同人誌的重量級團體─橘水樹＆櫻林子（紫宸殿）　　176

日常生活書寫

充滿陽光充滿愛─偏愛探討人際關係的成田美名子　　183

吶喊出徬徨少年、少女叛逆心聲─高口里純　　194

真摯感人的親情流露─羅川真里茂　　200

平常生活中傳達溫暖情感─小花美穗　　203

水果籃裡沒有飯糰─談高屋奈月之《幻影天使》　　207

瀰漫紅茶香氣的魔法之約─山田南平之《紅茶王子》　　209

男男之愛 BOYS' LOVE

絕對、獨占、灑狗血的男男愛情─尾崎南　　215

古典與華麗的交織的神魔物語─天城小百合　　218

氣勢磅礡的妖魔領域─葉月しのぶ　　220

骨董店裡美味的蛋糕─吉永史（よしながふみ）　　222

清一色的男男完璧世界─東宮千子　　225

遊走幻想與現實之間─今市子　　228

並非 OTAKU ──少女漫畫中的小小追根究底

論惡魔之王「路西法」（Lucifer）在少女漫畫中的形象　　233

《千面女郎》和《神祕女刑警》的異世界通聯記錄　　239

少女漫畫之偵探推理篇　　243

以 AI 人工智慧的角度探索人類的定義　　248

從含羞草到菩提樹─漫畫中的醜小鴨植物篇　　250

後記　　253

關於
少女漫畫

少女漫畫概說

伊絲塔

漫畫討論中，引起爭論的話題很多，其中「少年漫畫 vs.少女漫畫」出現的頻率非常高。有人認為，少女漫畫就是眼睛大大的，花朵滿天飛，愛來愛去的漫畫。也有人提出疑問，男生可以看少女漫畫嗎？當然，各家說法五花八門，最後幾乎都會有人歸結出漫畫好看就好，何必管少年還是少女。不過，真的是這樣嗎？

畫給女生看的（女性向）叫少女漫畫，畫給男生看的（男性向）叫少年漫畫。但是怎樣判斷一部作品是給男生看的、還是給女生看的？最簡單的就是直覺判斷法，也就是所謂的「一看就知道」──多數的作品或許可以這麼做，但也有不少作品很容易被歸錯類。

桂正和的《電影少女》，在美國和中國大陸發行後，不少當地的讀者依直覺就認定它是少女漫畫，理由是《電影少女》的畫風細膩柔美，內容以愛情幻想故事為中心。然而看慣日本漫畫的台灣讀者，則一眼就知道那是少年漫畫。不過顯然這種功力得靠讀者長期閱讀、相當了解日本漫畫的特性，並且潛移默化之後，才有辦法做到。

以漫畫讀者的男女比例來說，北条司《城市獵人》最初連載時，讀者來信清一色都是女性，改編成動畫版以後，男性讀者信件才逐漸多了起來，形成了

五比五，以後都是男四比女六。是否《城市獵人》會因為女性讀者較熱情，就成了少女漫畫？它仍舊被歸為少年漫畫。為什麼？

倘若照著每個讀者各自的主觀認定，少年少女的分類必定毫無章法、流於各說各話，但實際上並未如此。我們可以發現，日本漫畫的分類其實是有客觀的規則可循的。主要是取決於連載所屬的雜誌讀者性質，而非單一連載作品的讀者性別比例。進一步詳細分析日本漫畫的特點，就能很輕易明白如此分類的理由。

根據日本漫畫評論家吳智英歸納日本漫畫的特徵，說明如下：

一、以雜誌連載為中心

雖然不是全部，但是日本漫畫多半都曾經在雜誌上連載過，累積到一定的頁數後集結出書成單行本。

二、為了做市場區隔，漫畫雜誌通常會為自己主要讀者的性別年齡分類：

例如《週刊少年JUMP》（週刊少年ジャンプ）、《週刊少年SUNDAY》（週刊少年サンデー）、《週刊少年MAGAZINE》（週刊少年マガジン）鎖定的讀者是

《週刊少年 JUMP》
集英社出版

國高中的男性讀者；《RIBON》月刊（りぼん）、《Ciao》月刊（ちゃお）、《NAKAYOSI》（なかよし）月刊則鎖定國小、國中的女性讀者。請參見下表：

從下表不難發現，男性漫畫雜誌的女性讀者比例，多半都還算不低，《Big Comic Spirits 週刊》（ビッグコミックスピリッツ）甚至有高達三成的女性讀者。以《SUNDAY》為例，每週一百五十三萬冊，一個月發行四次，共計一個月六百一十二萬冊，其中約有一百四十七萬冊是賣給了女性讀者；對照少女誌發行量王者《RIBON》，一個月一百三十五萬冊，還比不過《SUNDAY》的女性讀者數量。若再加上《JUMP》的女性讀者人口，則每個月將近有三百萬

冊的少年漫畫雜誌，是賣給了女性！相對的，少女漫畫雜誌的男性讀者比例和數量卻都很低。或許因為男生看少女漫畫，需要突破的心理障礙和社會壓力都比較高吧！

雜誌設定了主要讀者群之後，會再針對該群讀者的興趣，刊載吸引他／她們的作品。在女性向的漫畫雜誌上連載，稱為「少女漫畫」；在男性向的漫畫雜誌上連載，就是「少年漫畫」。漫畫在雜誌上連載過後，集結成單行本出書，究竟分為少年還是少女，就看是在哪一種雜誌上連載的。很簡單吧！如果考慮到年齡，少女漫畫還可以再細分為女童漫畫、少女漫畫、淑女漫畫；少年漫畫則有男童漫畫、少年漫畫、青年漫畫。

資料來源：日本雜誌協會

類別	雜誌名	出版社	讀者性別比例男：女	中文授權版	2001年發行量
少年	週刊少年SUNDAY	小學館	75.9：24.1	元氣少年（青文）	153萬
少年	週刊少年JUMP	集英社	90：10	寶島少年（東立）	350萬
青年	Big Comic Spirits週刊	小學館	69.3：30.7	無	66萬
少女	Ribon月刊	集英社	0：100	夢夢月刊（尖端）	135萬
少女	LaLa月刊	白泉社	3：97	焦點少女（東立）	20萬
淑女	Young You月刊	集英社	0：100	無	22萬

所以，內容、觀點，甚至是畫技的諸多差異，主要是因為雜誌本身設定的讀者群不一樣。雜誌為了吸引主攻的讀者族群，會多方面設法投其所好，促進買氣。舉例來說，給兒童看的漫畫，眼睛普遍畫得很大，伴著可愛的動物或玩偶，附錄的贈品都很豐厚，吸引讀者。男童漫畫雜誌附上拼裝組合玩具，女童漫畫雜誌則送印刷精美的迷你記事本、墊板、信封信紙等等，並配合節慶另外設計特殊、應景的贈品。

翻開給女性看的漫畫雜誌，會發現劇情畫面通常以較唯美浪漫的方式呈現；給男性看的雜誌，故事則強調熱血、友情、合作、努力和勝利，筆觸也多半粗獷又豪放。但以上只是一般趨勢，並非絕對真理。只要能吸引讀者，即使在少年雜誌上也可以刊登如《古靈精怪》、《新戀愛白書》、《電影少女》這些畫面細緻、以戀愛悲喜劇為劇情的連載漫畫；當然也有像《獸王星》、《貧窮貴公子》、《愛心動物醫生》等不多談男女戀情的少女漫畫。

難以歸類的作品

以上談的是日本公認的分類標準，這樣的分類方式，其實有一些模糊地帶：

一、沒有連載就直接出書的作品。如秋山珠代的《CLUSTER》。

二、連載誌曾經停刊而轉移到另一本讀者性別年齡完全不同的雜誌。如夢枕獏原作、岡野玲子作畫的《陰陽師》，原本在 Scholar（スコラ）出版社的青年誌《COMIC BIRZ》（コミックバーズ）連載，Scholar 倒閉後轉到白泉社的淑女誌《Melody》（メロディ）。道原香津美的《銀河英雄傳說》漫畫版，原本刊載在德間書店的少年誌《少年 Captain》（少年キャプテン），《Captain》停刊後，便轉戰德間的少女誌《Chara》（キャラ）上繼續連載。

不過以上這兩種情形通常都很少見，直接出書的當然是少之又少，就算是雜誌停刊，多半也會將連載作品轉移到性質相近的漫畫雜誌上。

少年少女之外

下一個問題馬上來了，是否日本漫畫只能分為「少年」和「少女」兩種，非少年漫畫，就得是少女漫畫？答案當然是 NO！漫畫是一種應用很廣的繪圖型態，舉凡報紙上的四格漫畫、單幅政治諷刺漫畫、政令宣傳漫畫，什麼都可以漫畫化。各類書報雜誌中，亦不時可見夾帶著一、兩篇分格漫畫，用

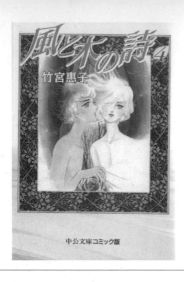

《風與木之詩》
竹宮惠子著，中央公論新社出版

來調劑讀者的閱讀情緒。雖然少年少女是最常見的分法，但在少年少女之外，還有很多不同的漫畫類型，只是相形之下，出版量比較少，沒有成為注目的焦點罷了。二〇〇二年「日本漫畫家協會賞」獲頒大賞其中之一的鈴木義司，得獎作《サンワリ君》，發表的主要媒體不是少年誌或少女誌，而是日本知名的報紙《讀賣新聞》，便不屬於少年漫畫或少女漫畫的傳統分類。

BOYS' LOVE漫畫，究竟是不是少女漫畫？

BOYS' LOVE 漫畫，簡稱 BL 漫，涵蓋所有描繪男男之間戀情的少女漫畫。這裡不用「同性戀漫畫」，而採取一般漫迷之間通用的稱呼「BL 漫」。歸根究底，BL 作品裡所刻畫的男男戀情，很少取材自實際生活中的男同志，多半出自於女性漫畫家的想像，作為滿足女性對男男情誼的各種幻想。由於 BL 作品的讀者，女性佔有壓倒性多數，也因此被歸類為少女漫畫的一種。

不少台灣讀者以為男男戀情，是新一代漫畫家對傳統異性戀愛的挑戰與突破，其實男男戀情原本就是日本少女讀物相當重要的題材來源，可以遠溯到男男耽美小說始祖森茉莉名作《戀人們的森林》（一九六一）和《枯葉的寢床》（一九六二）。

森茉莉（一九〇三～一九八七），是日本知名文豪森鷗外的女兒。她以父親為形象，在小說中描寫大學教授這樣的菁英美青年和美少年之間的故事，充滿華麗、唯美與情色。她的作品廣泛而深遠地影響了日本少女讀者。不少少女漫畫家或原作者，都坦承自己從小就是森茉莉的讀者。知道這層歷史，就不難發現其實少女漫畫和 BL 有著難分難解的關係。

流風所及，少女漫畫的黃金時代來臨，在昭和二十四年（一九四九年）前後出生的少女漫畫家，包括萩尾望都、竹宮惠子、青池保子、大島弓子、木原敏江、山岸涼子等，號稱為「花之二十四年組」，她們以「少年愛」為重要的創作題材來源。萩尾望都的少年愛經典名作《天使心》，描述修洛塔貝茲寄宿學校裡，少年多馬的遺書字句之間，隱藏著對學長尤里熾熱的仰慕，細訴少年時期纖細與苦惱的感情。少年愛的代表作還有竹宮惠子的《風與木之詩》。這時期的「少年愛」，是古典的、充滿西歐風情的。還未發育第二性徵、透明的少年，對少女讀者來說，彷彿是自己的化身投影，兼有距離的美感。

以自費出版的方式將作品集結成書的作品，稱為「同人誌」。其中模仿已有的漫畫角色再加以創作的，稱之為「衍生同人誌」（同人 parody），是一般

漫迷最熟知的同人誌類型。一九七五年，第一次同人誌即售會（COMIC MARKET，在日本簡稱 Comket）在日本東京虎之門的消防會館會議室開辦，此時正是「花之二十四年組」的全盛時代，會中展售的同人誌以「二十四年組」的漫畫評論和漫迷心得交流為主。演變到後來，同人誌以另類的發行型態，逐漸展露頭角，吸引人潮。

當進入《鋼彈》、《足球小將翼》、《聖鬥士星矢》的瘋狂熱賣時期，這些作品的衍生同人誌的數量也跟著增加。這時候，YAOI（請見下段說明）題材悄悄在同人誌裡興起，少女們憑著想像和創意，崇拜喜愛的男性角色，並恣意揮灑想像在「他們」之間蘊藏著各式曖昧戀情，一時間蔚為風氣，YAOI同人誌迅速蓬勃發展、蔓延擴散。

YAOI（やおい）即「ヤマなし、オチなし、イミなし」，截取頭文字而造的新詞，原來是YAOI少女的自嘲用語，直譯為「沒有高潮、沒有起伏、沒有意義」，自我嘲諷自己的作品裡，缺乏最基本創作的三個元素。最早出自一九七九年的同人誌《らっぽりやおい特集號》，主筆有波津彬子、花郁悠紀子、坂田靖子、橋本多佳子等，這些漫畫家在對談中，彼此互相開玩笑，還宣稱要向外多多傳播YAOI漫畫。不過，她們只是描繪男男之間流轉的曖昧情感，並沒有特別激情的場景。隨著 YAOI 版圖的擴展，現在通常是拿來特別指稱 BL 同人誌裡，性愛場面火辣、煽情露骨的類型。與《らっぽり やおい特集號》這本初始YAOI同人誌的清淡風格，根本天差地遠了。

少女為動漫畫男性角色彼此配對的秘密遊戲，發展到現代，越演越烈，知名的視覺系樂團、藝人、連續劇，甚至連《哈特波特》、《魔戒》的男性角色，都成了絕佳的素材來源。少女將「他們」配對成 BL 情侶，繪製成同人誌，在同好間流傳分享。

在日本，這些喜歡為原作漫畫裡的男男角色配對的女孩子，彼此互相稱為「腐女子」（日語音同「婦女子」）；另一種呼「同人女」，則是排斥YAOI作品的人，對她們的輕蔑稱呼。但流傳到台灣來，反而是「同人女」較為 BL 圈的愛好者廣為使用。

當下BOYS' LOVE漫畫的讀者愈來愈多，以BL題材為中心的雜誌也逐漸增加，至今日本 BL 雜誌的數量和種類已經多到可以自成一類。少女無窮的精力，以及為了興趣、不惜一切的消費能力，成為漫畫市場上不可小看的一股勢力。

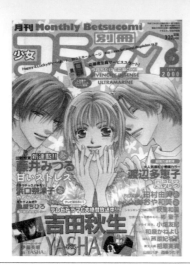

《別冊少女 COMIC》雜誌
小學館出版

少女漫畫越來越開放？

描繪男女戀情的戀愛本格派少女漫畫，仍然保有傳統的二月十四日情人節巧克力大作戰情節，而大頭貼、手機簡訊等時下流行的愛情表現，也逐漸反映在漫畫之中。隨著潮流的開放，漫畫中男女交往，屬於情人之間更進一步的肢體接觸鏡頭也開始增多。

床戲並不是現在少女漫畫才敢放進來的場景，只不過以往多半是以關燈後、隨風飄落的花瓣，含糊不清地帶過關鍵時刻表示，或是採取回想往事如走馬燈不斷閃過等比較羅曼蒂克、含蓄的手法。如今竟趨向鉅細靡遺的刻畫一幕幕令人臉紅心跳的男女歡愛，對思想行為比較保守、或是把漫畫定位為兒童書的人而言，真可說是一項挑戰！

尺度以大膽見稱的小學館少女漫畫雜誌《少女COMIC CHEESE》（少女コミックチーズ），便公然標榜身體和靈魂的對談，主筆漫畫家有杉惠美子、北川美幸、長谷部百合；《少女 COMIC》（少女コミック）新一代的新條真由等，更是個個辣又有勁；甚至連以往走純愛路線《夢幻高中生》的作者武內昌美，都坦承已從少女漫畫畢業，走向淑女路線，開始畫情色度較高的作品。

表面上雖然是情色香艷鏡頭出現頻率增高，其實這些作品裡傳達的觀念仍然趨向保守，處女、初吻一直是戀愛本格派的重點，不曾有太大的改變。即使女主角作風再大膽，在遇到男主角之前，仍是個個守身如玉。少數花花女郎，或者甚至曾經做過援助交際的女性角色，遇到男主角以後也必然從良，情色歡愛鏡頭僅限於和心愛的、命中註定的「他」。嚴格說來，開放的也只有行為而已，思想觀念與以前並沒有差多少。

至於女童漫畫雜誌發行量冠軍的《RIBON》，原本就是畫給小女生看的，幾乎不太有什麼情色鏡頭。《RIBON》新一代招牌漫畫家種村有菜，畫風炫麗、角色衣著打扮比較暴露，還因此在網路上受到《RIBON》雜誌的忠實擁護者嚴厲的批評。目前擁有最多國高中少女讀者的雜誌，當屬集英社的《別冊瑪格麗特》（別冊マーガレット）和《瑪格麗特》（マーガレット）。這兩本的主力連載情色度都很低，特別是《別冊瑪格麗特》專走純愛路線，河原和音的《老師》，是校園師生戀，到現在什麼也還沒做。在《瑪格麗特》上連載、紅透半邊天的《流星花園》，一直畫到三十幾集，道明寺司和牧野杉菜最多也不過進行到接吻而已。

就漫畫中的情色場景來比較，少年漫畫中眼睛吃冰淇淋的鏡頭相當普遍，女性角色動不動就來個淋

浴、更衣、裙底曝光，不限是否為自己喜歡的女孩子，只要是美女，都可以是男主角性幻想的對象。少年漫畫的讀者已經相當習慣於這些隨處可見的養眼服務鏡頭，不以為意，也從來不把它當作是情色或色情。

但少女漫畫中，女主角往往必須是專情的，即使行為再狂放大膽，對象也僅限於心上人。不只如此，女性讀者不會只滿足於單純的視覺享受，因而少女漫畫中，光讓男主角露露胸肌、穿穿泳褲是不夠的，還必須透過肢體的進一步接觸，營造浪漫溫馨的氣氛，才能將女性讀者導向心醉神迷的情境。男女主角愛情長跑以後，經過床戲、最後有情人終成眷屬，是讀者普遍的期待。基本上只要他們相愛，做到什麼程度都是可以被少女漫畫的讀者接受的，關鍵在於情色鏡頭處理得夠不夠美。

男性是感官動物，女性則較重視氣氛場景，在這裡可見一斑。

性愛並不是可恥的事，對青春期的孩子來說，這些讀物往往正是她／他們性知識的主要來源。我們可以健全的眼光正視這些漫畫中因故事情節而自然呈現的情色鏡頭，實在不必大驚小怪，避如蛇蠍。誠然，的確有些漫畫作品已經反客為主，把性愛當成主菜，毫無限度的暴露與追求視覺感官享樂，但那只是少數，而且通常原本在日本就被歸為限制級。事實上，日本管制這類書籍的尺度相當嚴格，並不比台灣寬鬆。各地方政府都訂有「青少年保護條例」，東京議會每個月都定期開會，表揚優良圖書及指定不健全圖書十部，若已被指定為不健全圖書，就不得販賣給未成年的青少年。

少年漫畫、少女漫畫的差別？

不少漫畫研究者，試圖從世面上各式各樣的少年少女漫畫裡，歸納出個別的特性，例如熱血、友情、戰鬥的少年漫畫，文藝浪漫的少女漫畫，畫技上則以眼睛大小比例、有無閃爍的星光，使用效果線的類型差別等，來解說少年、少女漫畫作品的差異。

的確，這些可以說都是特點，但也可以說都不是特點，原因在於漫畫創作者與出版社的勇於嘗試挑戰、突破既有概念。像少年漫畫的《昴之傳說》和《琴之森》，居然嘗試將少女漫畫中優雅華麗的代名詞「芭蕾舞」、「鋼琴家」，當成少年漫畫熱血奮鬥的題材，還得到廣大的支持！因此，若將內容、技法等等抽象模糊的標準，化為少年漫畫、少女漫畫的分類法則，必定隨手可以找到例外的作品作為反證，還可能因為評斷的標準過於主觀，形成各說各話的局面。

回到正題，究竟什麼樣的漫畫會受到女生歡迎？怎樣的漫畫會受到男生歡迎？女生一定喜歡看戀愛故事、男生一定喜歡看打打殺殺嗎？這就像賭博一樣，尚未實際看到結果之前，沒有人能百分之百確定。出版社只能靠憑藉著讀者回函與各式問卷調查，儘量準確地掌握讀者的基本資料、嗜好與流行趨勢，以期將風險降到最低。許多開路創舉作品的暢銷，也證實了少年、少女讀者的口味並不能這麼單純二分的。

少女漫畫既然主要是畫給女生看的，就必須面對最重要的課題：女生究竟喜歡什麼樣的作品？戀愛本格派是數量最多的少女漫畫類型，從古裝、校園、運動到各種職業等，無一不畫，常用的場景與經典故事橋段也已發展得相當成熟，在少女讀者心中多少有既定的劇情模式。

另一方面，從本文第一部分分析、列舉出的統計數字來看，其實少年漫畫閱讀人口中，潛藏著大量的少女讀者，顯示少女讀者對於少年漫畫的題材內容也有相當濃厚的興趣。所以劇情與表現手法較陽剛肅殺的少女漫畫《神祕女刑警》、《好派！蘭丸應援團》、《BASARA 婆娑羅》、《BANANA FISH 戰慄殺機》等，才能在少女漫畫市場上攻占一席之地，廣為少女讀者所接受，只要了解這一層，就不會特別感到意外。

少年少女，永遠的戰爭

這個依性別做市場區隔的商業策略，已經是日本漫畫分類的公式，不論是大型漫畫書店、二手漫畫店、甚至是同人誌賣場，幾乎都是先分為男性向、女性向兩大類別，作為讀者選書、找書的重要關鍵。但兩者不是對立的，漫畫家在另一個分類性別領域大放異彩是很常見的事。最著名的要屬高橋留美子，從《福星小子》、《亂馬 1/2》到《犬夜叉》，穩穩的攻下了少年漫畫的地盤。其他女性的少年漫畫家亦不勝枚舉，如島崎讓、大島司、堀內夏子、佐藤文也、西山優里子、樋口大輔、淺美裕子等；還有橫跨少年、少女漫畫的CLAMP；以及在少女誌連載《D・N・ANGEL 天使怪盜》贏得大量女性讀者、在青年誌上以科幻的《女神候補生》廣博男性讀者、兩邊通吃的杉崎由綺琉。這些女性漫畫家畫出的少年漫畫，都獲得相當高的迴響與支持，所以讀者不須望著「少年」「少女」這種似乎壁壘分明的類別名稱，就此卻步。

這樣看來，少年、少女的界限並不是那麼絕對，但仍然有不少讀者有「根本不知道他／她到底在想什麼？」的苦惱。當她檢視少年漫畫裡的女孩，覺得：「女生才不會這麼想、也不會這樣做」；當他看到少女漫畫裡的男主角，不禁嘲笑：「哪有可能

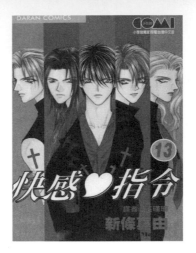

《快感指令》
新條真由著，大然文化出版

有這種男生啊！」新條真由在《快感指令》裡，藉著
女主角雪村愛音說：

> 不是把自己了解的男孩子的心情寫出來，而是寫
> 出希望男孩子如此對待自己。

在漫畫的世界裡，少年、少女各自創造出心中理想
的情人形象，於是少年漫畫裡的女神和女侍型機器
人、少女漫畫裡的企業青年才俊永遠不滅。雖然和
現實有些差距，但是或許可以藉著漫畫了解他／她
想要的，到底是什麼？

參考資料：
※這裡的數據，引自洪德麟〈關於城市獵人的五四
　三〉，《城市獵人》中文版第一集卷末，時報出版。
※以上統計資料引自「日本雜誌協會」官方網站所公
　布。http://www.j-magazine.or.jp/

少女漫畫如何牽動少女心

伊絲塔

直接了當的說，少女漫畫就是為了滿足少女夢想下的產物。日本少女漫畫從二次大戰過後，到現在為止，至少有五十年以上，作品五花八門，但真正能打入社會各階層，不分男女老少，廣受歡迎、引起轟動的，屈指數來，也沒幾個。除了《玩偶遊戲》、《櫻桃小丸子》等，以可愛的小女孩取勝的《RIBON》系作品以外，針對國高中女生的《美少女戰士》、《夢幻遊戲》，都是由動畫卡通所帶動起來的，不只吸引了女性觀眾，也擁有不少男性愛好者；吹起台灣偶像追星風潮的，則非《流星花園》莫屬了。

少女漫畫在「漫畫」這塊領域中，一直是個頗為特殊的存在。讀者透過連續劇與卡通動畫，彷彿很容易親近它，當一翻開書頁，華麗的畫面，又似乎像是另一個遙遠的世界。本文特地針對少女漫畫的閱讀與衍生的各種現象，做一個通盤的介紹，並深入分析少女的心理。身為少女漫畫兼BL愛好者，筆者並嘗試針對一些普遍存在的現象，提出個人的分析與詮釋。

從畫面談起
——少女漫畫的人物與畫面特色

不常看漫畫的人，看到日本漫畫，總會有個感覺：

「這些人好像都長得一個樣。」手塚治虫曾經說過，他把筆下塑造出的角色，當成一個個的演員，因此有些造型相同的角色，會在他不同的作品中重覆出現，適時的扮演該齣戲的其中一角。就人物長相類似這點來說，少女漫畫比少年漫畫更普遍。少女漫畫裡的角色，特別是男主角，幾乎都擁有七、八頭身的超高身材、臉型輪廓深，近似西洋面孔，而且，每張臉都長得很像，令人難以辨認誰是誰。這是很少看少女漫畫的讀者，感到最為不解的地方。少女漫畫家篠原千繪的男主角，從《蒼之封印》的西園寺彬到《闇河魅影》的凱魯，雖然穿著打扮、性格都差很多，但光憑臉部長相，不太容易判別誰是誰。難道是從手塚治虫起，日本漫畫家至今仍然沿用他的概念，刻意在不同的舞台上，使用相同的人物造型？

擁有屬於自己的畫風，讓讀者一眼就可以認得出來，是漫畫家必備的條件，即使跨越作品，角色畫法也最好不要差得太遠，轉變太過劇烈，會使讀者無法接受，因而流失讀者，那就糟了！這應該是篠原千繪筆下男主角之所以長相酷似的主因。另一方面，絕大多數出現這種狀況的作者，是因為漫畫的重要技法「人物區隔」，做得不夠成功，使角色臉型、眼睛幾乎一個樣，只有髮型稍有不同而已。造成下筆稍不留神，非但在不同作品，連同一部作品裡都會出現長得一樣的角色。

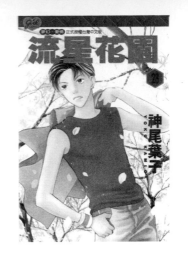

《流星花園》
神尾葉子著，東立出版

上田倫子在《再生英雌－凌－》裡，不小心將男主角武藏坊弁慶的姐姐吉，畫得很像和以前弁慶生活不檢點時，所交往的女孩楓。雖然姐姐和女孩都只是過場角色，上田倫子還自嘲：「分辨的方法是，她們穿的和服花色不同。」不過這也顯示，漫畫家要是「人物區隔」沒做好，誰是誰的會令讀者搞不清了。髮型是漫畫裡作為分辨人物的基本標準。漫畫家安達充還曾經拿這點來開玩笑，在《含羞草》裡故意安排劇情，讓筆下的角色只用髮型和眼鏡，就可以喬裝改扮成另一個人。

另一方面，雖然現在漫畫背景的趨勢愈來愈寫實逼真，遇到某些場面，為了製造氣氛，仍然會使用抽象的方式表達，採取像是直線效果集中線、誇張星狀的對白框等較抽象的符號，不論是少年或是少女漫畫，都共同有的表現手法。不過，在少女漫畫裡，更常使用美麗的花卉、觀葉植物等，營造出唯美浪漫的效果。這些植物在畫面中，通常不是實際存在，只是作為點綴氣氛的道具而已。有的漫畫家還會參考相關的寫真集、流行雜誌，以設計、呈現出華麗感。運用這些設計手法，構成一幅幅唯美的畫面，滿足感官視覺享受，這也是吸引少女的重要賣點，成為少女漫畫的另一項特色。

霸道的男主角當道

少女的讀物之中，不論少女漫畫、BL漫畫，甚至是言情小說、西洋羅曼史小說，有很大一部分是霸道的男主角當道。這些現實生活中會被罵為沙豬的男主角，為何能在少女的幻想裡成為白馬王子？

首先，少女多半懷有麻雀變鳳凰的夢想，「英俊、多金、身家顯赫」是愛情漫畫裡男主角的必備條件，這就不用多討論了。比較令人在意的是，性格溫柔的經常不敵強橫霸道的。《流星花園》裡，以第一男主角姿態登場的花澤類，既體貼又溫柔，相形之下，道明寺司既蠻橫無理，頭腦又不太靈光，誰能料到道明寺後來竟然爆發超強人氣支持率，跨線成為第一男主角！

《千面女郎》裡，寶蓮和俊傑之間的感情蘊釀步調太緩慢，不知急煞了許多千面迷。男主角秋俊傑也是少女的夢中情人，他被稱為大都藝能公司的「冷血魔」，身世坎坷，不輕易對人打開心房，卻意外被女主角譚寶蓮吸引，不知不覺間，他唯有面對女主角譚寶蓮，才會卸下武裝，露出溫柔的微笑。他飽受感情折磨的樣子，也因而擄獲了無數少女的心。

女性也是有征服欲的，想成為冷面無情的他，心中

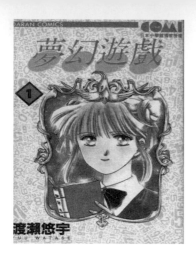

《夢幻遊戲》
渡瀨悠宇著，大然文化出版

唯一的牽掛。唯有女主角，才是霸道冷酷的他，心中最特別的存在。這個公式設定，具有少女無法抗拒的魅力。魅力不是來自於表面的霸道，而在於他心中的唯一。只不過在「霸道」的性格之下，比較容易突顯「唯一」的可貴，才成為少女漫畫常用的公式。

惹人討厭的女主角
——女性的厭女傾向（Misogyny）

「厭女傾向」在文學與宗教裡，可以找到許多蛛絲馬跡，曾經被女性主義者拿出來專文解析。有趣的是，少女看待漫畫裡的女性角色，也隱隱潛藏著這樣的態度。

台灣的漫畫市場上百分之九十以上是日本漫畫，綜觀台日兩地讀者的口味，有些部分一樣，有些則差別很大，對女主角的要求條件就是其中之一。當《夢幻遊戲》正流行時，台灣少女讀者幾乎一面倒的討厭女主角夕城美朱，理由五花八門，大致可以歸納如下：夕城美朱身為朱雀巫女，但在漫畫裡面根本是個包袱，又貪吃、又什麼都不會，卻受到大家的保護，男性角色都喜愛她，根本沒有道理！她的敵手青龍巫女本鄉唯，反而比較受到台灣少女讀者喜愛。

類似的情形，也發生在《美少女戰士》的女主角月野兔身上。在動漫網路討論區裡，很明顯的可以感受到，少女讀者無法忍受這一類沒有長處、花痴、看起來很笨拙的少女，竟然能集眾帥哥之目光於一身，擔起「主角」這樣重責大任。

反觀日本國內舉辦的角色人氣票選，從出版社、渡瀨悠宇公認的漫迷網站、一直到普通漫迷架設的個人網站，一路下來，雖然美朱不是第一名，但也都比第二女主角本鄉唯的票數高。日本漫迷覺得她很有朝氣、貪吃的樣子看起來很有趣，她對男主角鬼宿一心一意、又很重視朋友，整體來說，就是覺得她很可愛。

日本漫畫的基本策略，就是將主角設定為平凡、與讀者年齡相近的人物，以拉近少女讀者與角色人物之間的距離，使讀者產生認同感，將自己投射在「她」的身上，引起閱讀的興趣、進而喜歡這部作品。夕城美朱是很典型的少女漫畫主角設定。這種「無用女」的少女漫畫設定，就好比「熱血男」的少年漫畫設定一樣，都是漫畫的基本公式之一。但是，為什麼在台灣，夕城美朱的個性就不吃香了？

另一方面，一樣是笨手笨腳、一樣是漩渦的中心、同時也是整個冒險團隊的弱點，必須處處受到大家的保護，但《來自遠方》的女主角茜如，就頗受好

TONG LI COMICS

來自遠方

著者/冰川京子　翻譯/柯明廷　14

《來自遠方》
冰川京子著，東立出版

評。她毫無自覺自己是「覺醒」，將會使天上鬼復甦，無意間墜入異世界，這個充滿怪物、幻想生物的異世界，使她飽受驚嚇。雖然笨拙又無戰鬥之力，只能受男主角伊克的保護而已，但她不自憐自哀，一心一意努力適應截然不同的環境，學習當地語言，並且以「做我現在能做的事」期許自己，茜如贏得了台灣少女讀者的心。

這可以從兩地的女性心理差別來分析，台灣少女讀者通常較有自信，心中所認同的女性類型，是以自己的努力獲得周圍人們的肯定的女孩。因而對於集貪吃、魯莽、或者其他負面因素於一身的女性角色，居然能贏得周圍人們的喜愛，甚至最後還擄獲了男主角的心，使台灣少女難以接受，心生排斥。在日本原作中想表達女主角的「可愛感」，卻成了台灣少女討厭她的主因。

吉田秋生的漫畫《YASHA夜叉》，由導演兼腳本的佐藤嗣麻子改編成11點檔的深夜連續劇。有末靜和雨宮凜是一對經由一連串實驗、人工授精下分別誕生的雙胞胎兄弟，擁有遠高於常人的五感能力和智能，兩人處於互相對立的狀態，彼此爭鬥。漫畫版主角有末靜的知心好友叫永江透市，只是個普通人，手無縛雞之力，在打鬥中經常被捲入，成為敵人脅迫靜的籌碼。

連續劇中，透市的性別被改成女的，名字叫永江透子，一樣都是主角有末靜心中的牽掛，但「她」卻被《YASHA夜叉》的女性觀眾所討厭著。女性觀眾覺得她礙手礙腳，拖累大家，根本是個累贅。但是，以類似設定在漫畫版中活躍的永江透市（男），女性讀者卻沒有這種反應。

女性看待女性，標準通常比較嚴苛

《夢幻遊戲》的夕城美朱，和《天使禁獵區》的無道紗羅，都在友情上有相當強烈的戲分演出。《夢幻遊戲》夕城美朱和好朋友本鄉唯，在圖書館讀書、準備考試時，意外闖入圖書館禁區，開啟了傳說中的禁書《四神天地書》，進入書中的世界，遇見人口販子，兩人被男主角鬼宿所救。因為同時喜歡上鬼宿，但鬼宿喜歡的是美朱，使得小唯心中充滿了嫉妒，加上有人從中挑撥，因此小唯敵視美朱。為了化解小唯的誤會，美朱潛入敵境，在敵人環伺下，冒著危險，仍然努力傳達想要重修舊好的心意。

《天使禁獵區》裡，紗羅的好朋友齊木翠雀，喜歡紗羅的哥哥剎那，當翠雀發現剎那喜歡的人是紗羅以後，心中湧起嫉妒，難以消除。因為被怪物占據了意識，翠雀對紗羅說出了相當尖酸刻薄的話。後來翠雀被怪物吞噬，整個人融入電腦遊戲之中，化

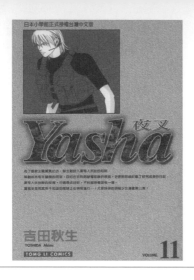

《YASHA夜叉》
吉田秋生著，東立出版

為一根根電線占滿了整個房間。紗羅看到好友已經面目全非，非常傷心，表示心甘情願死於她的手下，她的誠意，化解了翠雀的嫉妒，甚至反過來保護紗羅不被天使所殺害。

總而言之，女性之間複雜難解的友情關係，似乎不是台灣少女關注的焦點，所以美朱和紗羅精采動人的台詞，樂意為朋友犧牲自己，並沒有為她們加分，她們還是被台灣少女所討厭著。不過從另一個角度來看，無論美朱或是紗羅，她們與好友反目成仇的理由，不約而同的，都是因為男人。看起來隱隱有著「情場得意者對敗者的憐憫」這種意涵。莫非是因此，才使她們無法獲得台灣少女的認同？

在漫畫的虛擬世界中，少女讀者幻想著可以在其中和其他角色一起參與冒險、成長。就漫畫整體情節設計來看，讓女主角適時陷入困境或某個瓶頸，可以引出新情節，更多的經典對白，增加戲劇效果；然而，就少女讀者的眼光看來，這樣的女主角，根本就是冒險團隊中的絆腳石。

《天使禁獵區》裡的女主角無道紗羅，當她挺身，為了救哥哥兼戀人的剎那而死去，啟動了東京毀壞的預言，促使剎那以「救世主」的身分覺醒。剎那面對傳說中的天使亞當‧加達蒙賦予的責任，他選擇救回紗羅而下冥府。從這一刻起，紗羅就註定了是個等待被人拯救的公主。

這種「被王子（或大家）拯救的公主」，顯然不是台灣少女漫畫願意投射自我的形象，以致於台灣的少女讀者無法認同她們，甚至討厭這樣的角色。

進入了「少年愛」的世界

這樣看來，即使少女漫畫擁有廣大的少女讀者，仍然有許多女性內心深處無法認同女主角。少女漫畫裡，經常塑造出「可愛」的女主角，但對於自認為不可愛的女性讀者，認同的情緒該如何投射？

女孩子在被問到如果可以自由選擇性別，會希望自己是男生還是女生的時候，大多數都會回答：「想當男生。」女孩在第二性徵、成長發育時期，身體的重大轉變，衝擊著少女的生理和心理，隨著時間過去，少女愈來愈覺得受到「女性化」軀體的束縛。因此，「少年」對少女來說，意味著自由和不受拘束。

在吉田秋生的《吉祥天女》裡，女主角叶小夜子面對那些意圖侵犯她的男生，就在危急的那一刹那，只見她沒有任何驚恐的表情，反而輕輕的揚起嘴角，別有深意的微笑著，對這些面目猙獰的男生說：

《吉祥天女》
吉田秋生著，長鴻出版

血很可怕嗎？對女人來說，血並不可怕……因為女人每個月都有月經。」

對了，就是這每個月的一次，將女性牢牢束縛住。

所謂的「少年」，是指第二性徵還未發育完全，尚未有如喉結、鬍子等強烈男性特徵的男孩。在青春發育的尷尬時期，少女們嚮往著「少年」。在少女的眼中，少年的背上彷彿有著翅膀，沒有女性的「包袱」，能自由自在的飛翔。少年雖然是男性，還不是「男人」。因此，「少年」成了少女自身的投影與憧憬，是近於透明、中性的存在。

這也是為什麼，少女漫畫另一大主流是「少年愛」的重要原因。

BOYS' LOVE 漫畫
——攻與受，少女讀者的情感代入

BOYS' LOVE 漫畫，簡稱BL漫，涵蓋了所有描繪男男之間戀情的少女漫畫。「少年愛」講求的是「去男性化」的纖細少年，在那段純真的學生黃金歲月中，所發展出種種可歌可泣的故事情節。但BL就未必了，從學生到上班族，不論強壯肌肉男或纖細美少年，每位都可以是創作的對象。隨著BL漫的流行，

衍生出許多派別體系，從JUNE系、耽美、B-B、BL等，各種圈內特殊用語，五花八門，就連定義源流，彼此也有所差別，令局外人眼花撩亂，摸不清頭緒。本文在此不特別做名詞考據與釋義，以下，凡是以男男戀情為主題的作品，一律通稱「BL」。

有很多人試圖探討為何不分國界，少女相當一致的表現出對BL的愛好。除了前面分析BL少女的心理因素之外，關於社會因素部分，據筆者多年來的觀察，與長期看BL作品的心得，大致可以歸納出幾點原因，茲敘述如下：

BL作品為女性A書的代替品。市面上滿足男生欲望的寫真集、H漫、A書、A片等等，汗牛充棟，但給女性看的情色作品卻相對的稀少。十年前的國外羅曼史小說中譯本和現在的言情小說，稍微填補了這塊市場。但徘徊在外、無法認同女主角的讀者，以及雖然生為女性，但不是很認同自身女性特質的讀者，對這些描繪異性戀情的作品，仍然難以得到滿足。

當少女讀者欣賞漫畫裡的男性角色時，或多或少會有著這樣的心情：難以忍受在自己和欣賞的男性角色之間，有任何其他女性介入，並且與男主角談起戀愛來。但介入者如果同為男性的話，就無所謂。對多數女性來說，男同志是個遙遠的世界，有別於

《絕愛》
尾崎南著，東立出版

日常的生活，因此閱讀描寫男男戀情的作品，就像是觀看兩個俊秀的男性演出愛情劇，能在視覺上同時享受兩位帥哥，心理上卻可以保持安全距離，形成微妙的美感。女同志則較貼近女性的真實生活，很容易一眼看穿。對少女來說，女性之間情誼的幻想，也不會構成美好的想像世界。這點就好比異性戀男性的 A 書、 A 片裡，喜歡描寫女女歡愛，卻對男男興趣缺缺，一樣的道理。

概括來說，BL是少女們為動漫畫男性角色配對的秘密遊戲。在日本，這些喜歡為原作漫畫裡的男男角色配對的女孩子，彼此互相稱為「腐女子」，也被稱為「同人女」。

在 BL 漫畫裡，習慣會將男性情侶區分為「攻方」和「受方」。一般來說，「攻」是主動的一方，具有較強烈的男性傾向；「受」則是接受的一方，言行舉止較被動，容易害羞，傾向女性。攻受之間，很少互相顛倒交換，甚至有時候光憑長相，某些角色就被認定為「攻方」或「受方」。

某些攻受太過分明的BL作品，往往也被抨擊為異性戀的翻版，只不過將表面角色轉換為男性，將異性戀的相處模式代入 BL，「受方」的本質還是女性。這一切對BL少女來說都無所謂，只要設定是男性，即使「他」喜歡天天穿女裝，擁有不輸女性角色的大

眼睛，瞳孔中滿布星光，閃閃發亮，畢竟還是「男的」，對普通的BL迷來說，這就夠了。BL少女喜歡看 BL 作品，多數雖然知道這些作品裡的男同志，和現實中的男同志是不一樣的，但就是喜歡看 BL。也有創作者表示，並不會很想以現實生活中的同志為取材對象。畢竟，現實中能貼近、了解少女複雜心思、需求的男性，並不太多……

帶起這一波BL風潮的，首推尾崎南的《絕愛》。《絕愛》的故事，由一個下雨的夜晚拉起序幕。足球少年泉拓人，偶然在路邊「撿到」爛醉如泥的視覺系歌手南條晃司，開啟了兩人之間切不斷的緣分。性情孤傲的晃司，是個知名度相當高的歌手藝人，又帥又酷，行事一向我行我素，私生活糜爛。遇上拓人以前，他凡事不在乎，目空一切。泉拓人因為從小遭逢家庭變故，使他無法相信他人，一心一意只想守護幼小的弟妹。擁有美麗、堅毅、直視一切的眼神，拓人成了豪放不羈的晃司唯一渴求的對象。當晃司唱起情歌，他強烈的愛情價值觀，完全表露無遺：

> 就算這世上有一百萬個人需要我，如果我愛的人不需要我的話，我寧願那一百萬個人全部死光……！如果我愛的人不需要我的話，那要我自己又有何用？

在《絕愛》裡，性別是橫亙在他們之間，最大的阻礙。當晃司對他的情敵說出：「**不管他是男的或女的……是貓、狗也好……植物也好，我一定都會把他找出來，然後絕對會……喜歡上他。**」這些誠摯的台詞，深深打動了無數的少女，包括筆者自己也曾經因而受到強烈的震懾。

感動過後，回過神來仔細思考，就會發覺，這個描寫晃司（男）和拓人（男）戀情的故事，表面是男同志戀愛，實質內容卻是闡揚「愛無性別論」。但是同性戀其實並非什麼超越性別的戀愛，男同志戀愛的對象是男性，就像異性戀的戀愛對象是異性，道理是一樣的。

晃司不是同性戀，這是漫畫裡一再強調的重點。除了拓人之外，晃司不曾愛上任何男人。拓人就更不用說了，在遇見晃司之前，他連想都沒有想過和男人戀愛的可能性，但最後終究受到晃司的感動，接受了他。晃司在得到拓人以後，仍然持續到處和女人發生關係，不因為找到唯一的真愛，就此安定下來，忠誠不二。但少女讀者對這一點卻很少表示什麼意見，只要拓人還是晃司唯一的「男性愛人」，就算晃司和幾個女人睡都無所謂。少女對「貞操」的要求，在這裡以另一種形式呈現。尾崎南在這套系列作品裡呈現的「性愛」，從《絕愛》到《BRONZE》，都不是純粹享受愉悅，比較像宣示、占有、征服與凌辱的綜合。

一開始在《絕愛》裡，晃司在不知情、也毫無心理準備之下愛上了相同性別的拓人，他認為自己這分愛情無法得到回應，心中感到絕望，就是這些悲苦強烈的情緒，引起少女的共鳴。從《絕愛》到《BRONZE》，作品裡充滿了晃司的心情獨白。身為歌手兼創作者，晃司不斷挖掘自己對拓人的感情，寫成歌詞。這些憾動人心的歌詞文字，引領讀者進入晃司的深層情緒，相當富有感染力。

《絕愛》的故事結構比較嚴謹，鋪陳敘述時，總能將晃司悲悽的台詞擺放在適切的情境下。讀者隨著劇情進展，對晃司愛戀著不可能的對象，絕望的心情起伏，感同身受。《BRONZE》裡，晃司依舊在獨白著，持續對讀者細訴他對拓人的深層情緒，每句都很有道理，看起來也都是歷經無數情場風雨波折的人，才能有的獨到見解。但是當拓人接受了晃司以後，他的愛就不再完全絕望了，使得這些台詞本身的悲劇衝擊性也隨之大為減低。因而續集《BRONZE》，作者不斷製造晃司家族勢力的介入，拆散兩人，企圖以外部的阻擾再度凝聚內心悽苦，但隨著可用的橋段逐漸減少，《BRONZE》的聲勢也就江河日下了——

現在BL的市場版圖逐漸確立，不但有專門雜誌，

每個月也有穩定的出書量。從純情到激情，BL的市場已經大到內部足以再做區隔。因為BL漫裡的「受方」，很多可以說是「擬似女性」的存在，當BL少女閱讀這些作品時，多半是將自己代了受方的心情。《絕愛》裡受到擁護的晃司，在行動上雖然是攻方，但他在感情上是受方，只能以耐心等待，守護拓人，捕捉拓人對他感情的細微變化。攻受之間的權力分配，在BL作品之中，也是個複雜又微妙的主題。

總而言之，在BL這個「女性消失」的想像空間中，少女反而找到了能令自己安身立命的居所。

友情與愛情之別

肯為對方犧牲生命，彼此心意相通，為朋友兩肋插刀、赴湯蹈火再所不惜，這些友情極致的表現，為漫畫稱頌，為少年少女心所嚮往。摯交好友伴如《銀河英雄傳說》的萊茵哈特與吉爾菲艾斯、《BANANA FISH》的亞修‧林克斯與奧村英二，無論是默契還是心意都到達令人欣羨的層次。

友情和愛情怎麼區隔？木原敏江的「少年愛」名作《摩利と新吾》中，鷹塔摩利和印南新吾是自幼一起長大的好朋友。時值明治時代到大正年間（約西元一八七〇年～一九二〇年左右），摩利雖然是貴族，但為日德混血兒，髮色五官與眾不同，當時的日本人對混血兒接受度很低，摩利幼時即飽受岐視與欺負，新吾是唯一了解他的人。

新吾是個樂觀開朗的陽光男孩，懂得人心的黑暗面，卻依舊保持純潔的心。兩人一起就讀持堂院高校，感情相當深厚。摩利因為愛上至交好友新吾，陷入矛盾與痛苦之中。毫無任何戀愛經驗的新吾知道了以後，表示欣然接受摩利的愛。然而這時的摩利，即使再怎麼渴求新吾，仍然不敢輕易跨越那一條線。後來，新吾與為革命奔走的少女陷入他生平第一次的熱戀，才發覺他對摩利的感情雖然濃厚，他雖然很樂意為摩利而死，這份感情之中卻不包含性的需求。

友情極致感情表現和強烈的愛情相當類似，但愛情之中，還包含了性的需求；在友情裡，無論再怎麼喜歡對方，性的需求則偏低。

將戀人視為「命中註定的一半」，認為戀人們彼此之間有看不見的紅線牽住，這是廣為少女所接受的觀念。少女嚮往男人與男人之間堅定的友情，可是當漫畫裡只要男性角色表現出生死相交的深厚友情，BL少女身上的男男配對天線就會開始伸出。

《烙印勇士》
三浦建太郎著，東立出版

這樣看來，少女們雖然嚮往男男之間深厚的友情，最後卻還是忍不住要將他們配對，成為互相戀愛的伴侶。隱藏在背後的，其實是相當矛盾的心理。少女們歌頌、嚮往友情，卻又忍不住將它變質染色。於是，繼男女之間沒有真正的友情之後，在BL少女的世界裡，男男之間也沒有真正的友情了。

少年與少女

「有沒有看少女漫畫的男生？」這是漫畫討論區每隔一陣子就會出現的熱門話題，以性別為標示的分類法，造成跨類別閱讀時，讀者的心理產生障礙，少年看少女漫畫，尤其容易引人側目。早期有不少漫畫迷發表針對少女漫畫的偏見言論，加上一般社會價值觀，使得男性讀者感到壓力，不得不遮遮掩掩。但是隨著時代改變，現在已經有不少男性敢大方公開自己喜歡看少女漫畫。

三浦建太郎的代表名作《烙印勇士》，故事背景發生在劍與魔法的時代，黑之劍士凱茲憑著一把巨大無比的劍，凡走過之處必屍橫遍野。他的至親好友古力菲斯，同時也是傭兵隊「鷹之團」團長，為了實現一己野心夢想，不惜將同伴們當作祭品獻給魔。凱茲憑過人的毅力逃過一劫以後，不斷的尋找古力菲斯報仇……整部漫畫情節架構相當浩大。兩個主角，無論是年輕有才能的古力菲斯，在尋求理想與現實卑劣手段之間的矛盾衝突；或是主角凱茲面對至交好友背叛的的心理掙扎，都贏得了許多讀者熱烈的迴響。不過由於劇情過度寫實血腥，在台灣已經被列為十八禁。

藤本由香里是日本知名的少女漫畫評論家、同時也曾經擔任手塚治虫文化賞評審。在她的評論集《少女まんが魂》裡，收錄了她與《烙印勇士》的作者三浦建太郎的對談。《烙印勇士》這樣一部無論畫面還是內容，都充滿陽剛味的作品，沒想到藤本小姐在訪問之中，竟然向漫畫作者三浦建太郎表示，她認為《烙印勇士》其實是少女漫畫！

藤本由香里之所以有這樣的宣稱，「纖細的靈魂」是她的核心概念。一般認為，少年漫畫多描寫冒險犯難情節，少女漫畫則著墨於內心刻畫。《烙印勇士》裡，細膩的描繪凱茲和古力菲斯之間糾葛的恩怨情仇，內心戲分量相當重。另一方面，男主角凱茲幼年受到虐待，得不到親情，背負著精神創傷，後來與唯一知己古力菲斯命運的相逢，這些可以說少女漫畫的標準故事設定。更令人驚訝的是，三浦建太郎聽完後，也頗同意這樣的看法，後來這篇訪問文章便以「靈魂的兩性具有」絕妙的文字為標題。

再舉例來說，《內衣教父》，雖然是青年漫畫，但

《少女まんが魂》
藤本由香里著，白泉社出版

就筆者看來，也是很典型女性羅曼史的設定。《內衣教父》原名《安靜的鈍哥》，男主角近藤靜也，白天在內衣公司上班，事實上是黑道新鮮組的第三代老大。因為害怕身上流有凶暴的黑道之血，執著於當內衣設計師，努力壓抑自己殘酷嗜血的一面。身為普通上班族，平凡無奇的他，暗戀公司裡的設計師秋野，但秋野卻對扮演黑道大哥的他心動，知道真相以後，她了解靜也的用心良苦，發奮圖強，想成為他的最佳對手兼伴侶。經常看BL與女性羅曼史的人，對黑道題材一定不會陌生，像「靜也」這種溫厚兼殘酷的雙重矛盾，不只符合男性的期待；在黑道裡叱吒風雲，唯有女主角秋野是殘暴的他心中的救贖，其實也很符合女性的幻想。

少年少女的分類，可以很清楚讓出版社火力集中在主要讀者群上，針對不同性別的讀者，給予不同口味的漫畫作品。當某些不是基本少女漫畫主攻讀者群，偶然間喜歡上某部少女漫畫後，有些便會主張「這部作品，已經不是少女漫畫」，或者高舉「何必區分少年漫畫、少女漫畫，漫畫只要好看就好」的大旗……

仔細想想，這樣男女刻意有別，雖然容易凝聚有相同共識族群的心，但也造成男女差異拉大，在不同性別的讀者之間，悄悄的畫下了一道難以跨越的鴻溝。與其探尋少年漫畫與少女漫畫的內涵差異，不

如問問分類者自身對於「少年」和「少女」的看法。這才是隱藏在各種分類版本下，最重要關鍵意識。

日本少女漫畫史簡介——世代論辨析

伊絲塔

在談少女漫畫史之前，我們先概略介紹一下日本漫畫出版界的情形。講談社、小學館、集英社、白泉社，加上秋田書店，這幾家是日本漫畫市場上占有率最高的出版社。日本出版界兩大勢力，即講談社和以小學館為首的系列出版社。

講談社悠久的歷史

擁有九十年以上歷史的講談社，出版品涵蓋範圍相當廣闊，從漫畫、偶像寫真集、文學作品，到世界盃紀念特輯，無所不包。追溯其創社起源，一九○九年，講談社的前身「大日本雄弁會」創立，一九一一年發行《講談俱樂部》，一九一二年推出《少年俱樂部》，一九一四年再以《少女俱樂部》出擊，將少年、少女讀者通通納進來，此後又陸續發行各種雜誌，一九二五年正式更名為「講談社」，多角化經營出版業。

小學館、集英社、白泉社之間的關係

小學館的歷史也相當久遠，一九二二年創立。一九二六年，集英社由小學館的娛樂誌出版部門分離，小學館以學習性強的出版物為主，集英社則發行娛樂為主的刊物。二次大戰時業務中斷，在一九四九年改為集英社株式會社。雖然當時集英社資金和小學館是相通的，但集英社業績急速成長之後，就完全從小學館獨立了。接著集英社於一九七三年再集資設立白泉社。小學館→集英社→白泉社，這就是小學館系列出版社。

少女漫畫月刊誌：
草創時期（一九四五～一九六三）

日本漫畫以雜誌連載為中心，想了解少女漫畫的歷史，多少得對少女漫畫雜誌的發展有些概念。在二次世界大戰前，日本大正時代，漫畫家、漫畫雜誌、少年漫畫這些名詞誕生了，市面上也有各種漫畫雜誌，但表現方式比較接近「圖畫書」，文字和插圖交錯，離現在的「連環漫畫」還有一段距離。這之中，手塚治虫居於關鍵轉捩點。

在少女漫畫史的發展上，具有重要影響力的雜誌隨著時代改變，也為之變遷。二次大戰結束後，戰前講談社發行的《少年俱樂部》、《少女俱樂部》、《幼年俱樂部》復刊，戰後一九四六年把標題的漢字「俱樂部」改為片假名寫法的「CLUB」（クラブ）。此時的少女漫畫以《少女CLUB》（少女クラブ）、《少女》、《少女BOOK》（少女ブック）等雜誌為中心，每個月發行。

這段時期的特徵就是男性少女漫畫家很多，這些男性漫畫家不只畫少女漫畫，在少年漫畫界也相當活躍，最著名的當然非手塚治虫莫屬，他因為名作《緞帶騎士》(舊譯：寶馬王子)被譽為「少女漫畫之祖」。不過這並不是意味著在手塚之前沒有少女漫畫，只不過這類讀物以「繪本」(少女小說加上插畫)居多。手塚治虫首次將舞臺劇的表現手法，應用到《緞帶騎士》裡。從手塚治虫之後，少女漫畫圖畫的表現形態有了重大的轉變。

除了手塚治虫之外，橫山光輝、赤塚不二夫、石森章太郎、千葉徹彌等，這些男性是此時少女漫畫界的重要支柱。「浪漫唯美的少女漫畫，居然是這麼粗線條、不修邊幅的男性所畫，充滿憧憬的讀者必會受到強烈打擊」，漫畫家們後來經常如此自嘲或彼此開玩笑。

另一方面，女性的少女漫畫家逐漸開始嶄露頭角，主要有水野英子、牧美也子、渡邊雅子(わたなべまさこ)、細川智榮子、上田としこ等。

除了上列三本雜誌之外，還有很多雜誌無法全部列出。當時出版社雖然會極力阻止新人漫畫家和其他出版社認識，顯然還沒有進一步用合約特別束縛作者，不少漫畫家幾乎都是橫跨各家出版社，在各本雜誌上，各有不同的作品連載。

初期主要月刊少女誌列表

雜 誌 名	時 間	出版社	代表作品
少女CLUB	1945－1962	講談社	手塚治虫：緞帶騎士 千葉徹彌：望海的少女 水野英子（綠川圭子原作）：銀 の花びら
少女	1949－1963	光文社	橫山光輝：白ゆり行進曲 藤子・F・不二雄：光公子 牧美也子：白 いバレエぐつ
月刊少女BOOK	1951－1963	集英社	楳図 一雄：母 よぶこえ 上田としこ：ぼくちゃん

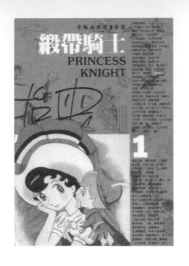

《緞帶騎士》
手塚治虫著，時報出版

說到少女漫畫之祖，就是手塚治虫的《緞帶騎士》。女主角藍寶（Sapphire）因為天使巧比的惡作劇，一生下來就同時具有男人和女人兩顆心。為了對抗喬拉敏公爵篡位的陰謀，不得已打扮成王子，在種種誤會之下，以不知名的女孩身分，和鄰國的法蘭克王子陷入戀情。台灣舊譯為《寶馬王子》，曾經在電視台公開播放過卡通版，是許多成人的童年回憶。

很明顯的，《緞帶騎士》的故事與畫面表現方式，強烈受到了日本寶塚歌舞劇團的影響。寶塚歌舞劇團於一九一三年創立，劇團的特色是：全部的角色皆由女性擔任扮演，男主角亦由女性反串擔任；和日本傳統的歌舞伎（由男性反串扮演女角）截然相反。手塚治虫五歲到二十四歲是在寶塚度過的，當時他經常出入寶塚，有許多這方面的朋友，所以嘗試將寶塚的色彩，充分表現在少女漫畫上。這個少女漫畫的「男裝麗人」的傳統，還可以在後來池田理代子的《凡爾賽玫瑰》裡找到。

《緞帶騎士》連載歷程與版本，頗為複雜。一九五三到一九五六年，在《少女CLUB》上連載最初版的《緞帶騎士》。一九五八年在《NAKAYOSI》（なかよし）上，續篇《雙子騎士》登場。一九六三年，手塚治虫在《NAKAYOSI》又把《緞帶騎士》的故事重新編輯過，將魔王梅菲斯特改為魔女黑夫人，並加入海盜

白瑞德這個角色。在台灣，中國時報所代理出版的手塚治虫全集，這三個版本的《緞帶騎士》全部都有收錄。

消失的週刊少女漫畫誌
——少女誌的重大演變（一九六三～一九八七）

後來週刊少女漫畫雜誌陸續創刊，少女漫畫版圖迅速擴張。一九六三年起《週刊少女FRIEND》（週刊少女フレンド）、《週刊少女瑪格麗特》（週刊少女マーガレット）創刊，一九七〇年《少女COMIC》（少女コミック）由半月刊改為週刊。週刊誌每星期出版一次，同時月刊、半月刊等各種雜誌仍然持續創刊與印行，每家雜誌新人輩出，這是少女漫畫的週刊誌極盛時期。

因為新人不足，這樣量產的消耗速度，實在難以繼續維持雜誌的品質。於是八〇年代，各少女週刊紛紛喊停，或者減緩出版速度，改回半月刊、月刊的型態。原本就是月刊的《NAKAYOSI》和《RIBON》（りぼん），地位更是穩若泰山。現今的少女漫畫雜誌以「半月刊」與「月刊」的型態留存下來，和少年漫畫雜誌以「週刊」為主力市場有所不同。

女童向的少女漫畫雜誌一向在發行量上獨占鰲頭，

《Ciao ちゃお》
小學館出版

週刊少女誌列表

雜 誌 名	週刊化期間	出版社	當時代表作品
週刊少女FRIEND	1963－1975	講談社	大和和紀：基羅
			庄司陽子：俏女郎娜琪
週刊少女瑪格麗特	1963－1988	集英社	池田理代子：凡爾賽玫瑰
			山本鈴美香：網球爭霸戰、七海黃金鄉
			有吉京子：芭蕾群英
週刊少女COMIC	1970－1978	小學館	萩尾望都：天使心
			竹宮惠子：風與木之詩
			藤田和子／冰室冴子：舞榭情懷
			上原希美子：貝蒂的青春
週刊Seventeen	1968－1987	集英社	水野英子：ファイヤー！
			木原敏江：虹の歌
			西谷祥子：麦笛の聞こえる町

一九九六年漫畫市場的極盛時期，《RIBON》還曾經高達二百二十八萬冊，比起少年漫畫雜誌毫不遜色，即使漫畫市場已呈衰退的現今，仍然保有每個月一百三十五萬冊的發行量。其中的連載作品，幾乎都會改編成動畫，在動畫的推波助瀾之下，漫畫版也因而大賣。《櫻桃小丸子》、《小紅帽恰恰》、《玩偶遊戲》都是《RIBON》的作品。中文授權版《天使月刊》在台灣也受到許多讀者的喜愛。

漫畫雜誌如果有招牌連載，就可以吸引許多讀者，反之一旦當紅連載中斷，大半讀者幾乎都跑光光。若是以雜誌風格維持基本的吸引力，支持雜誌的讀者就會很忠誠。《RIBON》雜誌風格就很穩健，有許多讀者是一直從一九五五年創刊號開始就忠實的收看著，一直到成為家庭主婦還陪著兒女一起看。對她們來說，《RIBON》具有特殊的意義，包含了少女成長時期的貴重回憶。

發行量愈高，市場占有率愈大，但主宰少女漫畫界動向的，卻非全部由發行量來決定。《少女COMIC》

《花與夢》
白泉社出版

二十一世紀主流少女漫畫雜誌的現狀

2001年主要少女誌發行量列表

年齡別	雜 誌 名	創刊	型 態	出版社	2001發行量	中文授權名
兒童	RIBON	1955年	月刊	集英社	135萬	夢夢月刊
兒童	NAKAYOSI	1955年	月刊	講談社	47萬	美少女月刊
兒童	Ciao	1977年	月刊	小學館	70萬	（無授權）
國高中生	瑪格麗特	1963年	週刊轉為半月刊	集英社	33萬	瑪格麗特半月刊
國高中生	別冊瑪格麗特	1964年	月刊	集英社	60萬	（無授權）
國高中生	花與夢	1974年	月刊轉為半月刊	白泉社	35萬	花與夢

※統計數字根據2001年日本雜誌協會公定部數

和《別冊少女COMIC》的發行量一向只能說中等，不會是最高，也不會墊底，然而因為萩尾望都與竹宮惠子的活躍，左右了當代少女漫畫潮流，推出劃時代的鉅作《波族傳奇》、《風與木之詩》，仍深深影響了許多後來崛起的少女漫畫家。白泉社的《花與夢》(花とゆめ)和《LaLa》兩本雜誌，連載過美內鈴惠《千面女郎》，近來又出了清水玲子、成田美名子、日渡早紀、由貴香織里等名家，其影響力自不在話下。

《別冊瑪格麗特》是《瑪格麗特》的姐妹誌，每個月發行一次，走校園少女純愛路線。其中主力如紡木たく、河原和音的《老師》、永田正實的《戀愛型錄》、高梨三葉的《惡魔在身邊》等，雖然在台灣的知名度都不太高，雜誌最近也逐漸被《花與夢》和《瑪格麗特》迎頭趕上，屈居第三，但在日本，這份雜誌曾經是女童誌以外最暢銷的少女誌。

《竹宮惠子のマンガ教室》
竹宮惠子著，筑摩書房出版

少女漫畫的黃金時期
——花之二十四年組極盛時代

「花之二十四年組」，有時候直呼「二十四年組」，這是日本少女漫畫評論術語之一，是昭和二十四年（西元一九四九年）前後出生的少女漫畫家的通稱。這個名詞經常出現在漫畫評論文章裡，因為二十四年組不只在少女漫畫界大放異彩，纖細的筆法、大膽、前衛的題材（少年愛、科幻、歷史劇等），扭轉了一般大眾對少女漫畫的偏見，更提升了少女漫畫的地位。

二十四年組指稱的主要漫畫家，以萩尾望都為首，最初包含竹宮惠子、增山法惠（增山りえ）等人，演變將大島弓子、山岸凉子、木原敏江、池田理代子、樹村みのり、坂田靖子等也包括進來。由於定義為「昭和二十四年前後所生的少女漫畫家」，後來的漫畫評論家談論時，不斷的依此再加入一些作者，更加擴大這個名詞的使用範圍。

這個名詞的起源，著實讓許多日本漫畫評論者傷透腦筋，大家都在用，卻都不知道是誰開始用的。偏偏要談少女漫畫這段黃金歷史，二十四年組的漫畫家是不容忽略的重量級人物，只好曖昧的用「昭和二十四年前後所生」帶過。問題是，很多少女漫畫家是不公開年齡的，光憑外表或出道時日，很難得知是否出生年在昭和二十四年左右，難道要一一訪查清楚、做個列表？再者，漫畫評論照理說應該要評論作品吧，怎麼管起漫畫家的出生年月日來了？也因此引起一些爭議。

二〇〇一年，這個問題終於有了解答，原來這個詞和萩尾望都與竹宮惠子的「大泉沙龍」同居時代息息相關。據竹宮惠子在《竹宮惠子のマンガ教室》中公開說明，這是她們的自稱之詞。最初發現大家年齡都很相近，雖然她和增山法惠是昭和二十五年生，而木原敏江則在二十三年生，但覺得「二十四年組」聽起來比較美，所以她們開始這樣指稱彼此。

說到「大泉沙龍」，指的是一九七〇年到一九七二年，這兩年間萩尾望都和竹宮惠子在東京練馬區大泉町公寓的同居時代。這時期出入兩人住家的份子，除了當代赫赫有名的少女漫畫家，如ささやななえ、山岸凉子、青池保子、山田美根子（山田ミネコ）、岸裕子、牧野和子、平田真貴子之外；還有雖然當時不是少女漫畫家，不久即在少女漫畫界嶄露頭角的佐藤史生、坂田靖子、花郁悠紀子、波津彬子、奈知未佐子、伊東愛子等，作品發表園地主要以小學館的《少女COMIC》和《別冊少女COMIC》兩本雜誌為中心，還延伸遍及各家出版社，幾乎所

少女漫畫家世代分類表

世代	代表漫畫家	摘要說明
第一世代	創生期： 手塚治虫、水野英子、牧美也子、西谷祥子	少女漫畫草創時期
第二世代	萩尾望都、竹宮惠子、大島弓子、池田理代子、山岸子、青池保子、倉多江美、樹村みのり、三原順	二十四年組為首。幻想的、文學的、少年愛、男色、歷史、古代、科幻…等等
第二世代	大和和紀、美內鈴惠、木原敏江、一条由香莉、土田よしこ	正統少女漫畫家
第二世代	やまだ紫、近藤ようこ、杉浦日向子	非少女漫畫家的女性漫畫家
第三世代	水樹和佳、內田善美、松苗明美、成田美名子、長岡良子、坂田靖子、吉田秋生、佐藤史生、高野文子、森川久美	二十四年組之後出道的新人
第三世代	佐伯佳代乃、吉野朔實、岩館真理子、惣領冬實、名香智子、谷地惠美子	正統少女漫畫家
第四世代	高河弓、大矢和美、尾崎南、篠原正美、CLAMP、鳳巳乱、竹田やよい、河合省子、橘しいな、田中たみい、伊藤矩紀、江ノ本瞳、東賀利住、紡形裕美、碧也ぴんく、麻麻原繪里依、橘水樹、櫻林子、間宮あいね、金ひかる、青樹總、ちゃありい金城、天堂ぜるだ、生嶋美弥、陣内貴子、登呂けん子…等等	新感覺派，同人誌出身的漫畫家
第四世代	紡木たく、那州雪繪、岡野史佳、村田順子、育江綾、安孫子三和、岡ゆりえ、宮川匡代、耕野裕子、齋藤千穗、山口美由紀、立野真琴、田村由美、小浪詔子、山田圭子、大野潤子、楠本マキ、花田祐實、中野純子、富永裕美、桑田乃梨子、吉住渉、九月乃梨子、伊藤理佐…等等	《別冊瑪格麗特》（簡稱「別瑪系」）為首的年輕漫畫家，同時包含其他商業誌漫畫家。

《COMIC BOX》1989 年 7 月號

有當時的少女漫畫雜誌上，都有二十四年組的連載，使得「大泉沙龍」之名不脛而走。

一個過渡的少女漫畫史大綱
———少女漫畫世代論辨析

日本漫畫評論雜誌《COMIC BOX》一九八九年七月號，刊載著「少女漫畫第四代宣言」，試圖以世代為區隔，將日本少女漫畫的發展做成概略的藍圖。為了便於說明，筆者將羅列其中的漫畫家，整理摘要成上表。

一九八九年的這本《COMIC BOX》，原始架構其實很粗糙，雖然大致上是以時代為準則，把少女漫畫家做了排序整理，但隱藏在這個表格之中，第四代的漫畫家列舉特別多，不難發現，表面上在做少女漫畫家年表，骨子裡根本只是在吹捧當時正在興起、同人誌出身的新手漫畫家。因此老牌、重量級的作者細川智榮子、有吉京子、庄司陽子、上原希美子（上原きみこ）、里中滿智子等，就被刻意忽略了。

漫評者各有偏好，依需要而有所取捨，難免有缺失。連一九九七年出版的《漫畫家アニメ作家人名事典》，裡面號稱收錄了一千八百九十位作者，都會漏列了一九七七年便已經出道的老牌少女漫畫家杉惠美子，更何況這只是佔雜誌不到五頁篇幅的短文。此篇世代論的撰寫者，深深了解自己的文章只是如蜻蜓點水般的羅列出漫畫家名字，在末尾註記中亦坦承不諱。

九〇年代初，台灣漫畫評論曾經以相當大的篇幅，有系統的介紹「第四代」，並從原文之中，再加以向外延伸擴張，以男男戀情（Boys' Love）、世紀末頹廢浪漫為中心。當時引進此理論的系列文章，雖有把「別瑪系」的那州雪繪、田村由美列入，卻將第四代擴大成全為標榜自我風格的漫畫。其實，即使再想力捧同人誌出身的少女漫畫家，《COMIC BOX》仍然不敢輕忽正統商業雜誌出身的勢力，將別瑪系的本格派愛情喜劇的少女漫畫家，像吉住涉、齋藤千穗等，共同並列於第四代。《COMIC BOX》就連對「別瑪系」這個稱呼的使用也很有問題；雖然《別冊瑪格麗特》孕育了許多有才能的新人，但許多被歸為別瑪系的漫畫家，像山口美由紀、立野真琴、山田圭子等，根本從未在《別冊瑪格麗特》上發表過任何作品。

少女漫畫是一個發展中的類型，盛極一時的作者有的已凋零，有許多仍在創作。作者是活的，已完成的作品則屬過去，因而歸類論述時，以時代作品來分，會比仍持續創作的作者要來得合適。例如萩尾望都被歸於第二代，但她近期之作《殘酷な神が支配する》，無論繪畫技法和內涵，都和《波族傳奇》

←《別冊太陽·少女マンガの世界》I、II
　米沢嘉博編，平凡社出版
→《PUTAO》，白泉社出版

1.　　　　　　　　　　　　　　　　2.

大不相同了。

從現在的演變看來，以同人誌出身為第四代的歸類也必須修正。第一屆同人誌即售會（COMIKET）最早在一九七五年舉辦，隨後逐漸展開擴散，影響漫畫界至深至遠，時至今日，追溯源起，不少老牌的漫畫家像芦辺遊步（あしべゆうほ）出道前，就已畫過同人誌。也有出道後才跨足同人誌的，甚至和朋友一起合出《職業漫畫家同人誌》，盡情揮灑商業誌上無法盡興的構想。當然也有出道後就不再從事同人活動的作者。換換筆名兩邊跑，根本不算什麼新鮮事。同人誌或商業誌出身，其實難以有明確的界限劃分。

確實，八〇年代末期到九〇年代，少女漫畫界幾乎是同人誌出身漫畫家的天下，CLAMP、高河弓、尾崎南紅透半邊天，主導少女漫畫的潮流。不過二十一世紀的今天，商業誌出身的漫畫家，和同人誌出身的作者，兩者逐漸重疊。當初撰文者可能沒有料想到同人誌的起源如此早，並且「同人誌」這個發表型態會以複雜的方式滲透商業市場。更重要的是，二十四年組的核心人物之一——竹宮惠子，在一九六九年出道之前，一九六六年就已經在的同人誌《寶島》四號上發表過作品〈水鳥〉。竹宮惠子同時符合第二代和第四代特徵，到底要怎麼把她歸類？這裡立時出現大問題。

深度解析此世代流派之說，就會發現，這只能說是嘗試勾勒日本少女漫畫史一個過渡的粗略大綱而已。一九九一年，日本權威漫畫評論家米沢嘉博主編的《少女マンガの世界》出版，對少女漫畫史做了詳盡的剖析。一九九八年《COMIC BOX》本誌做的〈二十世紀的少女漫畫〉特輯，並沒有繼續採用世代流派。筆者手上十來本日本少女漫畫相關書籍，也不曾有評論家沿用這個論述。但不知道為何，在台灣反而是這個說法最為流行。

至今為止，談論少女漫畫史的演進，仍然尚未有公認的準則可以遵循，這也是為什麼二〇〇一年米沢嘉博為白泉社的《PUTAO》（プータオ）雜誌撰文，採取了另一個的角度切割，再度分析少女漫畫史，與自己的前作《少女マンガの世界》年代分類並不相同。

以下摘要米沢嘉博在《PUTAO》上的少女漫畫流派說明：

1945-1957　花、少女與花瓣
　　　　　　——少女漫畫的開端
1958-1968　密室中的花園
　　　　　　——從月刊誌到週刊誌
1969-1976　浪漫的可能性
　　　　　　——24年組與少女漫畫的黃金時代

1977-1988　花開的夢想
　　　　　──大作的登場和新路線
1989- 現在　繼承者的時代
　　　　　── 90 年代的展開

作為一篇簡短的概說導覽，筆者撰寫本文沒有全面
採取日本任何一家流派的說法，而是追溯少女漫畫
雜誌的發展脈胳，將之大致切割為三個時期。少女
漫畫的發展史上還有許多重量級的作者，無法在此
一一詳加說明，將留待其後在各漫畫家的專文中介
紹與討論。

參考資料：
※《COMIC FAN》第十二集，P.50，雜草社。
※《COMIC BOX》一九八九年七月號、一九九八年八
　月號。
※《プータオ》二〇〇一年冬之號，白泉社。
※米沢嘉博，一九九一年《別冊太陽・少女マンガの
　世界》Ⅰ、Ⅱ，平凡社
※竹宮惠子，二〇〇一年《竹宮惠子のマンガ教
　室》，筑摩書房。

未完結的長篇連載
——尼羅河女兒、千面女郎、惡魔的新娘

伊絲塔

打不死的「作者已死」流言

每回談起長篇未完結的少女漫畫，必定會有「作者已經死亡，漫畫在日本已經有結局」，或是「作者已經死亡，現在是助手接著繼續畫」這類沒有任何根據的流言。不論怎麼解釋、澄清、拿出作者近期談話，甚至是有照片為證，總是難以消弭這樣的耳語流言。

最著名的例子就是《尼羅河女兒》、《千面女郎》這兩大長篇鉅作。雖然連載歷史超過二十五年以上，作者細川智榮子和美內鈴惠都還活得好好的。台灣漫迷每回談起她們，總是要用流言先把作者殺死一次，再讓她們的助手繼續畫，好像不殺死作者，助手就無法出頭天。其實日本漫畫界很大，任何人只要投稿到出版社，作品獲得入選後，就有機會出道，並沒有這種非得老師得先死了，助手才能出道的規矩……

說到這裡，資深的漫迷可能還會想到十幾年前的恐怖漫畫《惡魔的新娘》，也是一部未完結的作品，自然免不了遭受「某集以後，是助手畫的」這類流言波及。在日本網路，作畫者芦辺遊步（あしべゆうほ）公認的漫迷網站留言板上，有日本讀者覺得作者畫風變了，而提出這樣的疑問。不過，比對所有長篇漫畫都會發現，漫畫家隨著連載時間而畫風逐漸改變，是很正常的。

超過二十年以上的超長篇連載，會有這種謠言勉強可以理解。有趣的是，和《尼羅河女兒》架構相仿、一九九五年開始連載的《闇河魅影》於，不但有中文授權版單行本，還在大然文化的《公主快報》雜誌上定期連載（全二十八集完），也有這種流言。竟然連準時交稿、按時連載的篠原千繪，都開始名列於「作者已死，助手接著繼續畫」傳說的漫畫家之一。可見得這個謠言公式，套在誰身上都可以，多麼的好用啊！

尼羅河女兒

◆ 秋田書店網站：http://www.akitashoten.co.jp/

◆ 細川智榮子，一月一日生，B型，大阪市人。一九五八年以細川千榮子的筆名發表出道作，翌年改為細川知榮子。一九七六年和妹妹細川芙美子（あんど芙～みん）合作，開始連載《尼羅河女兒》，一九九一年以《尼羅河女兒》獲得小學館漫畫賞。代表名作有《黑之微笑》、《伯爵令孃》、《尼羅河女兒》等。

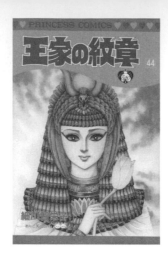

《尼羅河女兒》
細川智榮子著，秋田書店出版

《尼羅河女兒》(日文原名《王家の紋章》)在秋田書店的《PRINCESS》(プリンセス)月刊雜誌，從一九七六年四月號即開始連載，至今有二十多年了。吸引的讀者從古文明迷到漫迷兼有，在台灣也有為數眾多的狂熱讀者。由於連載時間長達二十五年以上，又因為以往在台灣要得到日本相關資訊很困難，加上一直沒有中文授權版，因此在台灣各種謠傳如野火般到處燃燒，未曾停止。

以埃及的圖坦卡門王為範本

《尼羅河女兒》裡，喜歡考古學的美國女孩凱羅爾，因挖掘古墓，受到埃及女王愛西絲的詛咒，被帶回過去，穿越時空，與古埃及王曼菲士相戀。只要稍微了解埃及考古學的人，立刻會知道，故事開端，就是改編自圖坦卡門(Tutankhamun)之墓被挖掘的經過。第十七集封面便是圖坦卡門黃金外棺的翻版。

圖坦卡門陵墓的挖掘，可追溯到一九二二年，英國人霍華德‧卡特(Howard Carter)。他花了五年的時間，終於在王家之谷發現了新的王墓。但後來同行掘墓破土的考古學者一一神祕死去，舉世震驚，被認為是木乃伊的詛咒。「**凡是妨礙了王的安眠，死亡將在他面前展翅飛舞。**」這是當時英國報紙上所盛傳，銘刻在王墓門前的文字。實際上，墓地並沒有這樣的詞句，但懸疑的氣氛依然使人著迷，激發出各種想像。《尼羅河女兒》裡，當曼菲士的陵墓被打開時，愛西絲為守護弟弟曼菲士的木乃伊，啟動王家詛咒，就多次重覆說著這句話。

出土的壁畫顯示，圖坦卡門和同父異母姐姐的阿珊娜曼(Ankhesenamun)結婚，夫妻十分恩愛，阿珊娜曼曾經流產兩次，兩人沒有子嗣。因為祭司兼任宰相的艾，意圖篡位，圖坦卡門二十歲便死亡。根據最近的科技解讀，推測是後腦遭到重擊，應該昏迷了一段時日才死去。圖坦卡門的黃金假面是依真人在世時的面孔所打造出來的，看得出來他是一位容貌俊秀、英姿煥發的帝王。因為不明的原因早逝，並且死後名字立刻在埃及王族譜上消失，更增添了這座陵墓的神祕感。根據種種跡象顯示，曼菲士正是以圖坦卡門為範本創造出來的角色。

故事還沒有結局

漫畫一開始，曼菲士的棺木出土，在棺木裡發現了一束枯萎的花朵，暗示一段哀淒浪漫的戀情。這種預先揭示角色死亡的手法，使讀者心中已經有了悲劇的期待。曼菲士必死無疑。當曼菲士叱吒風雲時，想起他早夭的命運，自然就會認定棺木那束花是凱羅爾放的，然後將想像延伸，凱羅爾的哥哥賴

《闇河魅影》
篠原千繪著，大然文化出版

安實際上並不是她的親哥哥，而且是曼菲士的現代轉世……這樣就構成了一幅超級完美的結局！噢！故事好像編得愈來愈精采了！但這些其實全都只是讀者的想像而已。或許作者在為劇情中為將來的發展預留了一些可能的伏筆，但連載至今，曼菲士依舊活躍，賴安仍然是凱羅爾的親哥哥，而我們最美、最重要的女主角凱羅爾，仍然在環地中海各國與埃及之間遊歷，故事至今尚未完結……

和《闇河魅影》的時空交錯

一九九五年篠原千繪開始了《闇河魅影》的連載。西元前十四世紀，古西臺帝國的王妃娜姬雅想咒殺其他王太子，以便使自己的兒子登上王位，所以施展法術，超越時空，將西元二十世紀的日本初三學生，十五歲的鈴木夕梨抓回古西臺帝國的首都哈圖薩斯，作為咒術的祭品。為了回到現代，夕梨必須等到金星從東邊升起，街上七個泉水全滿的時刻，穿著她剛到西臺時的日本現代服裝，藉助西臺王子凱魯‧姆魯西利的神官能力施法送她回去。在等待的期間，夕梨和西臺帝國與凱魯王子的牽絆愈來愈深，因緣巧合下為西臺贏得了多次戰役，被尊為戰爭女神伊修塔爾（Ishtar）。後來她愛上了凱魯王子，甘心留在古代和凱魯長相廝守。

不少人認為，篠原千繪這部漫畫和細川智榮子的《尼羅河女兒》很類似。的確，故事架構都以回到過去古文明王國為開始，和古代的王墜入愛河；女主角都是各國爭奪的俎上肉，而壞心的女人伺機想殺害女主角，這種種相似之處不免令人將它們聯想在一塊。其實，這兩部漫畫的時代背景也確有重疊之處。《尼羅河女兒》裡有個伊茲密王子，和曼菲士搶凱羅爾，昔日誤譯為「比泰多」王子。事實上伊茲密（Izmir）應該是「西臺」王子才對。在上古環地中海世界中，產鐵、信奉伊修塔爾女神、位於現今土耳其地區、首都哈圖薩斯的國家，非西臺莫屬！而伊茲密這個名字又與土耳其的一個都市名稱相同。

前面提過，曼菲士是以圖坦卡門為參考範本的一個角色，根據歷史，圖坦卡門被暗殺之後，妻子阿珊娜曼急切的想要另覓夫君，以阻止宰相艾藉著娶她而獲得王位繼承權，她寫信向凱魯的父親西臺王蘇皮盧利烏馬一世，請求送一個王子當她丈夫。這段歷史，也被篠原千繪編進漫畫之中，看來好像是有意將時空背景設計在這段時期的。

其實《尼羅河女兒》作品本身綜合了作者細川智榮子對西洋上古歷史的各方面知識，除了埃及古老的神祇信仰、昆蘭公社與死海經卷，還包括希臘史前時代、荷馬史詩反映的麥諾安文明、西臺帝國等

等。雖然曼菲士王是虛構的，但從凱羅爾談論的歷史可以得知，年代大概是在新王國十八王朝時期，圖坦卡門王死後不久。

細川智榮子的近況

細川智榮子一九七六　年和妹妹細川芙美子合作，開始連載《尼羅河女兒》，大受歡迎，截至第四十五集為止，累積發行量達三千四百萬冊，雖然不算是特別高的記錄，但這部作品開啟許多讀者對埃及古文明的興趣，並且創下少女漫畫史上連載時間最久的記錄。一九九六年將筆名全面更改為細川智榮子，沒有特別說明改名的原因，不過千榮子、知榮子、智榮子，這三個筆名只是寫法不同，日文的讀法完全一樣。

一九八六年十一月三日，細川智榮子和芙美子兩姐妹在上野之森美術館舉辦簽名會。一九九一年《尼羅河女兒》得到小學館漫畫賞，兩姐妹公開出席頒獎典禮。細川智榮子並將她在埃及金字塔前拍攝的照片，清楚的公布在單行本內頁。《尼羅河女兒》在日本的連載雜誌，是秋田書店的《PRINCESS》月刊，雖然畫一陣子、停一陣子，但始終持續在連載著。

不知為何，在台灣一直盛傳著《尼羅河女兒》「作者已死，助手繼續畫」的流言。事實上，細川智榮子已出道長達四十年以上，幾乎是和日本少女漫畫史同樣歲數的出道資歷，並且是至今仍然在第一線連載的現役漫畫家。無論是以她們的知名度、或是以她們在漫壇上的分量，萬一任何其中一個真的身故，絕對會成為頭條新聞，不可能只是私下謠傳的。這只是個不實的流言，偏偏誤信這個流言的台灣人還真不少，真是跳到黃河也洗不清。

通常日本漫畫單行本頁面邊條會有作者談話欄，作者在此隨便閒聊、閒話家常，有的作者會談談近況，有的則是畫些插圖、角色設定資料，反正這個空間是隨便讓作者發揮的。細川兩姐妹都是將這個空間拿來刊登讀者來信，她們會將信件重新謄寫過，插圖則是兩人的自畫像，再加上一、兩句簡單的近況報告，還有官方漫迷後援會成員招募廣告。至三十集為止，根據兩姐妹在單行本中的報告，後援會的會員已經突破一萬七千人！

《尼羅河女兒》在台灣

《尼羅河女兒》在台灣的知名度之高，筆者已經領教過多次，許多不看漫畫的朋友，不分男女，幾乎沒有人沒聽過這部作品的名字。當筆者看到《尼羅河女兒》的日文原版第十四集時，發現一件驚人的

♥DARAN COMICS♥

千面女郎

美内すずえ

31

《千面女郎》
美内鈴惠著,大然文化出版

事,那就是一九八五年,十幾年前就已經有台灣的漫迷,用日文寫信給遠在日本的細川智榮子,還被刊登在單行本之中,可見得《尼羅河女兒》魅力之強!

之後陸續在讀者來信中,「台灣」出現的頻率開始增加。二十五集裡,有讀者向細川智榮子談到香港的電影展中,《尼羅河女兒》漫畫曾經出現在參展的電影裡。只不過該日本讀者並不知道,其實那是台灣導演侯孝賢所拍的電影。有日本漫迷到台灣玩,發現台灣有許多盜版的《尼羅河女兒》商品,因而相當生氣;也有日本漫迷使用在台灣買的《尼羅河女兒》信紙,寫信向細川智榮子報告在台灣的所見所聞;還有人表示,因為同樣喜歡《尼羅河女兒》,和台灣人成為好朋友。

台灣自一九八九年開始,進入日本漫畫版權時代,出版社陸續跟日本正式談授權、簽約。《尼羅河女兒》的日本出版社為秋田書店,秋田書店已經有不少漫畫出了中文授權版,但《尼羅河女兒》卻遲遲沒有中文授權版的消息,內幕原因,眾說紛云。有人提到,或許是因為台灣盜版猖獗之故,讓細川兩姐妹不願意授權給台灣。因為這個傳聞,筆者特別仔細地閱讀作者隨談頁,果然看到曾有日本漫迷向細川兩姐妹投書,表明對台灣海賊版感到忿怒的信件。而在第二十三集卷末,兩位作者經由讀者通

報,知道在台灣有盜版《尼羅河女兒》,表達對台灣盜版商品的強烈不滿。但是否這就是《尼羅河女兒》至今沒有台灣授權版的原因?還有待更進一步釐清了。

千面女郎

◆美內鈴惠官方網站:
http://homepage2.nifty.com/o-ennetwork/

◆美內鈴惠,一九五一年二月二十日生,O型,大阪人。一九六七年出道,一九八二年以講談社出版的《妖鬼妃傳》獲得講談社漫畫賞,一九七六年開始在白泉社連載《千面女郎》,廣受歡迎,轟動漫壇。

《千面女郎》的連載歷程比較曲折。一九九三年單行本出到第四十集時,美內鈴惠突然宣布,對四十集以後的連載內容不滿意,決定休載,並加筆重畫已連載的頁數,再出單行本。當時,《花與夢》(花とゆめ)雜誌曾預告將每季出一本,分春夏秋冬,按季節推出。後來一拖再拖,隔了五年,一九九八年才加筆出了第四十一集,部分頁數如先前預告,大幅修改過,第四十一集的內容和當初在雜誌上的連載有許多地方很不一樣。後面已經畫好、一九九

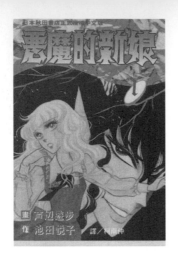

《惡魔的新娘》
芦辺遊步和池田悅子合著・長鴻出版

三年時雜誌也已經連載過的那數百頁，至今還在等待修稿之後出版。詳細出書時間一直懸而未決。因此，當年那些連載稿件，因為雜誌看過就丟的特性，已經不可能再現，可以稱的上是「幻之名作」，只為少數人珍藏，僅留存在漫迷的口耳相傳中，誰也不知道真正出書時，美內鈴惠會再度加筆修改成什麼樣子……

在一九九九年，《花與夢》雜誌慶祝創刊二十五週年的刊物《COMICATE》（コミケイト）第四十九期中，邀請了一九七四年的創刊元老美內鈴惠與和田慎二對談。談到後續發展及讀者最關心的結局問題，美內鈴惠表示，她計畫在五十集左右結束這個故事，正努力朝向目標前進。她還提到寶蓮這個角色的範本原型，原來是出自電影《將棋》。天才棋士坂田三吉，是個除了卓越的將棋才能之外，什麼都不懂的人。當她看完這部電影後，在腦海裡留下了深刻的印象，成為「譚寶蓮」這個角色的靈感來源。

那麼，在停止連載的期間，美內鈴惠在做什麼呢？以恐怖漫畫起家的美內鈴惠，後期作品《太陽神的女兒》，顯現出強烈的宗教意識。後來美內鈴惠還為了探索精神世界，而創辦了一個教團「О－ЕN NETWORK」。一九九三年後，便長期停止漫畫活動。時隔八年，或許是出於對宗教的著迷，二○○一年她重拾畫筆，不繼續畫眾所期待的《千面女

郎》，反而畫起宗教意味濃厚的《太陽神的女兒》續集。

美內鈴惠在台灣會有類似「作者已死、助手繼續畫」的傳言，很令人驚訝。其實她在一九九九年的時候曾經來過台灣辦簽名會，現身在台灣漫迷面前呢！

《惡魔的新娘》和《水晶龍》

 芦辺遊步官方網站：
　http://www.air-castle.com/suishoukyu/
 芦辺遊步公認FANSITE：
　http://isweb1.infoseek.co.jp/~layla/

《惡魔的新娘》原作者池田悅子，一九三八年生，宮崎縣人，除了池田悅子之外，她還使用瑠璃知子、日向葵、逢魔麗為許多漫畫家寫原作。從《惡魔的新娘》到《妖華》、《惡女聖書》，池田悅子擅長刻畫人性，她筆下的惡魔洞悉人性的弱點，能動搖人的信心，使之產生懷疑、猜忌，讓惡魔得以乘隙而入，最後作出錯誤的選擇，導向自身的悲劇。最可怕的不是惡魔的私語，而是人心中的魔魅，池田悅子將這點發揮得淋漓盡致。

《水晶龍》
芦辺遊步著，長鴻出版

《惡魔的新娘》作畫者芦辺遊步（あしべゆうほ），一九四九年七月十二日生，A型，青森縣人。高中畢業後就開始畫同人誌，在同人誌社團會長的鼓勵之下，向《別冊少女COMIC》投稿入選，一九七〇年出道。一九七五年到一九〇年間，她和池田悅子合作，在秋田書店連載《惡魔的新娘》，大受歡迎。一九八一年時，推出了自己創作的《水晶龍》，走北歐神話幻想風格，一九九二年《水晶龍》停留在第十四集之後就中斷了，一直到一九九七年才在《MYSTERY BONITA》（ミステリー ボーニダ）月刊雜誌上恢復連載，現在以《水晶龍》在秋田書店活躍中。

《惡魔的新娘》裡，迪莫斯（舊譯：劍龍）和維納斯（舊譯：惠萍）是雙胞胎兄妹，因為近親相戀，受到大神宙斯的懲罰，迪莫斯被變成黑色羽翼、頭上長角的惡魔；維納斯則被奪去美貌，肉體腐爛，懸掛在地獄深處。解救維納斯的方法，就是到人間找尋讓她轉世重生的肉身，帶回冥府，維納斯附身之後，就可以復活。迪莫斯到了人間，找到伊布美奈子（舊譯：慧萍），無論長相還是名字，都和維納斯相仿。但在觀察過程中，迪莫斯竟對美奈子動了心，就這樣一天拖過一天，不忍心將美奈子殺死，也無法拯救他心愛的妹妹。

這是以希臘羅馬神話為骨架，增添個人詮釋，融合

各派觀點，來呈現神話的另一種風格。希臘羅馬神話裡沒有「惡魔」與「天使」的概念。而宙斯和赫拉本來就是親姐弟結婚，若真要處罰兄妹亂倫，那宙斯自己應該第一個受罰才對。不過這是一九七五年的作品，年代相當久遠，當時相關的神話研究與參考資料很少，會有這種誤會也是可以理解的。

因為種種原因，漫畫到了第十七集，第一〇二話以後，就沒有繼續連載了。故事停留在維納斯因愛而妒恨著美奈子，迪莫斯則還在人間徘徊，令讀者牽掛。在芦辺遊步所認可的的漫迷網站上，作者甚至表明，希望讀者就當作全十七卷，不要抱持著期待續集的希望。《惡魔的新娘》需要原作和作畫同時配合，才能復刊，所以不太可能有續篇。另一方面，《水晶龍》是芦辺遊步完全自創的作品，創作續篇就比較不受版權歸屬等不可抗拒的因素所束縛，所以才能一九九二年停刊，一九九七年又再度現身。另外，有日本讀者認為十四集以後畫技變差了，認為後期應該是助手幫忙畫的。芦辺遊步也鄭重否認了。

難以斷絕的流言

流言之所以無法斷絕，追根究底，最大的原因應該是在於作者近況的資訊取得不易。如果台灣沒有引

進授權版，即使漫畫家持續在日本出書、連載，還是很容易被誤以為死亡或封筆了。讀者只要隔了一段時間沒有看到新作，就容易胡思亂想。就這樣，在想像與口耳相傳中，讀者一次又一次的殺死了作者。

分辨流言有秘訣

如何分辨官方版續篇和同人誌版本的結局？最常聽到的說法，一是「某漫畫的作者其實已經死了，現在是由助手繼續畫」。首先，如果是知名漫畫家過逝，家屬會發布正式的訃聞，媒體一定會爭相報導。另外，因為牽涉到作者的著作權歸屬，即使作者已身故，出版社也不可能隨隨便便就叫助手繼續畫。《淘氣小親親》作者多田薰，一九九九年三月十一日因病驟逝，集英社在多方面的考量之下，決定讓《淘氣小親親》就此保持未完結的狀態。

二是「某某漫畫在日本已經完結或出第二部，只是台灣還沒出，結局是……」，關於幾部著名的作品續集，本文已經盡力說明，至於其他未討論到的漫畫，現在大多數的出版社和作者都開設了官方站，只要連線上網，立刻可以查明真相。

不過事實比較無味，遠不如想像有趣，五花八門的結局版本個個煞有介事，還真教人難以辨別。隱藏在這些耳語背後的，是一種與朋友分享不為人知的內幕消息，心裡產生的快感。至於究竟是真是假，倒也並非真的那麼重要了。

以原著為起點，想像力豐富的結局版本

傳染力愈強大的結局傳言，愈是從原作的設定架構而來，說服力自然特別強。藉著文筆好或口才佳的讀者加以潤飾之後，建築在合理的想像之上的流言，就愈滾愈大了。《尼羅河女兒》原作裡，凱羅爾的哥哥賴安，是唯一能穿越時空、與凱羅爾心心相連的現代人，他的相貌英挺，頗肖似曼菲士，因而被台灣漫迷傳為曼菲士的轉世，一直難以平息，就是這個道理。

觀察流言之始末，會發現幾乎都是繞著長篇鉅作的「結局」打轉。同時，也反映出作品的受歡迎程度，雖然是日本來的，但在臺灣流傳已久，深植人心，歷久彌新。反觀同樣是日本未完結的長篇漫畫，《妙殿下》和《烏龍派出所》受到關愛就沒有這麼多。從《尼羅河女兒》、《千面女郎》、甚至《櫻桃小丸子》等等，人氣長篇漫畫幾乎都曾經出現過令人驚奇的結局流言。讀者渴望知道局的期待，反應在這些打不死的流言上。看著這些形形色色、真假難辨的結局版本，不禁對漫迷的想像力驚歎啊！

參考資料
※錄影帶：Discovery Channel, The Mystery Of
　Tutankhamun
※圖坦卡門之謎網站：
　http://homepage.powerup.com.au/~ancient/tut1.htm
※書籍：Mohamed Saleh, Cairo the Egyptian Museum
　Pharaonic Sites, Longman 1996

台灣少女漫畫雜誌列表

未 授 權 時 代

標題名稱	創　刊日　期	原日本出版社與雜誌名稱	發刊日	台灣作者	非日本的國外作者	台灣出版社	狀態
漢堡月刊	1988年	台灣原創誌	月刊	游素蘭／一千億光年的呼喚 高永、歐碧鳳、歐碧娟、張放之、徐娟、呂相儒、羅玲、孔德儀等。 蘇微希、洪凌的短文評論。	無	漢堡	1992年2月休刊
週末漫畫	1989年	台灣原創誌	週刊	游素蘭、高永、胎生雞、寶特瓶	無	華尚文化	休刊
歡樂漫畫	1986年	台灣原創誌		張靜美	無	時報	休刊
星少女	1992年7月20日	台灣原創誌	半月刊月刊每月20日	歐碧鳳／幻玉龍女 羅玲／戲水蝶衣 侯采佑／細疆曲 黃耀傑／大唐悲歌 趙誠瑞	無	東立	2000年5月號休刊（4月20日發行）
小咪漫畫	1986年	連載作品有波族傳奇、奧爾佛士之窗、風與木之詩第一部、變奏曲、奔向地球、姐妹坡、舞者之詩、梅蜜小天使等。	週刊	張靜美／靈香園傳奇小咪漫畫新人獎得獎作品，曾經有刊過高永和游素蘭的作品。	無	伊士曼（大然前身）	廢刊

*週刊：每週出一次　　*月刊：每個月出一次　　*半月刊：每個月出兩次

靈幻月刊	1990年	宙出版社的花組、朝日ソノラマ出版的ハロウィン。有高城可奈的前世今生系列、曾彌雅子的詛咒系列等	月刊	游素蘭／依莉 曾莎梅／碧璽泉 黃唐／魔幻時代	無	精緻館	廢刊
菈菈月刊	1991年	白泉社 LALA	月刊	高永／月球背面的莫札特 王宜文／度巴明二號	無	精緻館	廢刊

授 權 版 時 代

公主 雙週刊	1992年 8月1日	小學館少女 コミック	雙週刊 每月15 和30日	游素蘭／火王 張靜美／代戰天使 依歡／宣和戀、碧海精靈、聖月之印、惑星戀人、公主不愛王子 曉君	韓：元秀蓮／浪漫滿屋、彩虹滿屋	大然	2003年 3月30日 第7號休刊
焦點少女	1993年 1月1日	白泉社 LALA	月刊 每月5日	彭雪芬／秋天的情書 賴安／戀影天使	無	東立	2002年12 月號休刊
開心少女	1993年 1月20日	秋田書店 プリンセス	月刊 原每月 20日已 改為每 月5日	鄭玉兒／KISS倒數讀秒、銀河彼端 高永／愛情通天塔、星座刑事	無	長鴻	2001年 8月號休刊

花與夢	1993年 1月10日 試刊號	白泉社 花とゆめ	雙週刊 每月10 和25日	高永／荒原的新娘、 季節的神話、星座刑事 游素蘭／天蠍魔法	無	大然	2001年 12月20日 休刊
靈少女	1993年 1月20日	朝日ソノラマ的 ハロウィン	月刊 每月 10日	崔京兒／凡塵聖戀 任紅／魔界頻道	無	東立	休刊
公主別冊	創刊 1995年	小學館プチ コミック	月刊 每月 20日	呂相儒／嫁情曲 游圭秀／花開七夕 鍾美芳／逆黨 文珊／愛殺 依歡／秘密	韓： 申一淑／ 紅獅傳說	大然	休刊
FRIEND 少女・ 朋友	7月10日 1996年	講談社別冊 少女フレンド、 デザート	月刊 每月 10日	劉曉蕎／心之罪 李崇萍／搖滾狂潮	無	東立	2003年 5月號休刊
美少女 月刊	7月1日 1996年	講談社 なかよし	月刊 每月1日	岑小京／夢行天使	無	長鴻	發行中
WINGS	7月15日 1997年	新書館 WINGS	月刊 每月 15日	無	無	大然	1998年5月 15日休刊
絕叫13	8月13日 1997年	秋田書店サスペ リア	月刊 每月 13日	無	無	長鴻	1998年 休刊
最愛	1月20日	冬水社いちばん 好き、ラキッシュ	月刊 每月 20日	無	無	大然	2003年 4月號休刊

天使月刊	1997年8月1日	集英社 りぼん	月刊 毎月1日	林青慧／娃娃五線譜	無	大然	2003年3月31日第5號休刊
Shine 閃亮月刊	1998年8月1日	角川書店あすか	月刊 毎月1日	林柏吟／超級好朋友 黃若紘（黃佳莉）／愛神降臨	無	東立	2002年6月休刊
瑪格麗特	2001年2月1日	集英社マーガレット	雙週刊 毎月1和15日	王宜文／我們一家都是人 GRACE／兩個女生 游圭秀／胭脂錯 木笛／DEAR HEART 李佩紋／迷幻森林	無	東立	發行中
夢夢月刊	2003年7月28日	集英社りぼん	月刊	有	無	尖瑞	發行中

日本漫畫賞概論與評析

伊絲塔

關於台灣漫畫賞的部分，在《動漫2001》（藍鯨出版，二〇〇一）的〈動漫畫界大事紀中〉專文裡，已經做了相當詳盡的介紹和剖析，在此專談日本各項漫畫獎賞。日本藝文界大大小小的獎項幾乎很難數清，「漫畫」既然已經成為日本的代表文化之一，獎的種類自然豐富。主要可以分為三方面：漫畫新人賞、讀者人氣票選賞、年度優秀漫畫賞。

一、漫畫新人賞

「漫畫新人賞」，顧名思義，是雜誌為了發掘、培養有才能的新人舉辦的活動。這關係到雜誌未來的金礦命脈，各家雜誌都是長期招募中。通常評審成員除了雜誌主編、編輯、知名藝文漫壇人士之外，還會讓招牌漫畫家擔任評審，評選、頒獎以鼓勵新人創作。除了標榜高額獎金、可以立即出道之外，有時甚至會用人氣漫畫家獨一無二的週邊精品為號召。

以《週刊少年JUMP》（週刊少年ジャンプ）為例，長期固定有手塚賞、赤塚賞、天下第一漫畫賞徵稿，還有STORY KING（ストーリーキング）徵求漫畫小說原作、草稿、十五歲以下的新人等各賞。《JUMP》的手塚賞和後面談到的「手塚治虫文化賞」，雖然名稱皆源於手塚治虫，但性質並不相同。「手塚治虫文化賞」是一九九七年才開設的新獎，屬於年度

優秀漫畫賞，評選職業漫畫家已經出版的單行本；集英社「手塚賞」歷史較悠久，一九七一年創立，是尚未出道的新人漫畫家登龍門的重要管道，像富樫義博是第三十四回手塚賞準入選而出道，在經歷上就會寫成「手塚賞出身」。

廣泛說來，新人賞的獎金不見得比優秀漫畫賞低，手塚賞和赤塚賞的入選作是一百萬，和小學館、講談社漫畫賞一樣；準入選也有五十萬，和漫畫家協會賞一樣。新人賞著重在得獎者的潛力與發展性，但無論哪種賞，免不了主觀色彩。當年安西信行與和月伸宏一起向集英社投稿，和月伸宏被錄取，安西信行的則被退回。安西信行於是原封不動將稿子改投小學館，被小學館看中錄取。和月伸宏以《神劍闖江湖》轟動漫壇，安西則在不久之後，以《烈火之炎》另闢蹊徑。這兩位漫畫家分別都開創出自己的天地。

二、讀者人氣票選賞

◆「ぱふ」雜草社官方站：
 http://magical-j.com/zassosya/

一般動漫期刊、雜誌、報紙有時會舉辦讀者人氣票選賞，這種活動沒有獎品和獎金，象徵意義大於實

《ぱふ》
雜草社出版

質意義，只是作為受歡迎程度的參考指標。要客觀觀分析這類投票結果，就要同時將刊物本身的發行量與讀者群類型一起考慮。

動漫畫同人誌情報雜誌《ぱふ》，多年來從不間斷地舉辦最受歡迎票選活動，每年固定在四月號公開發表統計結果。該雜誌的讀者以女性、同人誌愛好者居多，每年讀者投票，有效票數多半在二千九百～三千五百票左右，九成二以上是女生，男生不到一成，所投票選出來的作品往往也是受同人女歡迎的作品。有時候還會因為狂熱的漫迷動員組織、重覆大量灌票而影響了結果的公正性。但別以為女生只會投少女漫畫，《週刊少年 JUMP》雜誌上的作品可是相當受到喜愛的。

雖然明顯的以女性支持者為主，《ぱふ》的投票數量仍然是不容小覷。二〇〇〇年《每日新聞》曾經舉辦「最喜歡的漫畫家投票」，讀者任意寫下三位漫畫家寄回，由報社統計後對外發表，有效回答者僅一千二百一十五人，是《ぱふ》票數的一半而已。但年齡與性別分佈就較為平均，男生佔百分之五十一，女生佔百分之四十九。讀者的類型也不只限於漫畫狂熱者。

 星雲賞官方站：http://junkyard.jp/sf/seiunsyou/

日本 SF 大會（SF＝科幻小說）每年定期在日本各地舉辦，為期三天兩夜，大會規模約一千到二千人，從小說作家到一般科幻愛好者。參加者需於規定期限內報名繳費。會期內，參加者在年度發表的科幻作品中，投票選出該年度的「星雲賞」得主。日本SF大會源於美國，於一九六二年SF大會初次在東京開辦，一九七〇年第九屆開始評選星雲賞，歷史相當悠久，目前分為日本長篇、海外長篇、日本短篇、海外短篇、媒體、漫畫、藝術、非小說等總共八個部門。

由於是從科幻愛好者的角度所評選出來的作品，漫畫部門每年的得獎作差異頗大，從《寄生獸》到《庫洛魔法使》都曾得過，雖然說是科幻大會，但似乎在「科幻」和「奇幻」兩種類型間游走。

三、年度優秀漫畫賞

日本漫畫賞的重頭戲是在於公開頒獎、表彰優秀作品的年度漫畫賞，漫畫賞採專家評審，聘請德高望重的知名漫畫家與漫畫原作者擔任評審，評選角度和一般大眾稍有出入，和讀者人氣票選賞可以說形成對比。下文分別針對五個重要漫畫賞做簡介後，再進一步分析解讀。

小學館漫畫賞

- 小學館漫畫賞官方網站：
 http://www.shogakukan.co.jp/mangasho/
- 創立年：一九五五年創立，一九五六年第一次頒獎
- 主辦單位：小學館、日本兒童教育振興財團
- 時間：十一月左右決定入選名單，一月底最終審查，三月初頒獎典禮
- 賞別：分為少年、少女、兒童、一般四個部門
- 贈賞（￥）：各部門得獎者致贈紀念銅像一座、獎金一百萬。

漫畫家協會賞暨文部科學大臣賞

- 官方網站：http://www.nihonmangakakyokai.or.jp/
- 創立年：一九七二年
- 主辦單位：日本漫畫家協會
- 選評時間：每年五月公布得獎名單。
- 賞別：大賞、優秀賞名額不定，文部科學大臣賞一名，偶爾會增設選考委員特別賞或新人賞。
- 贈賞（￥）：致贈紀念獎盤、獎牌；獎金部分，大賞五十萬；優秀賞二十萬。文部科學大臣賞則獲頒獎狀。

講談社漫畫賞

- 官方網站：http://www.kodansha.co.jp/
- 創立年：一九七七年
- 主辦單位：講談社
- 時間：五月中旬最終審查，六月底頒獎典禮
- 賞別：少年、少女、一般三個部門。
- 贈賞（￥）：各部門得獎者致贈銅像一座，獎金一百萬

文化廳藝術祭漫畫賞

- 官方網站：http://www.cgarts.or.jp/festival/
- 創立年：一九九七年
- 主辦單位：文化廳、CG－ARTS協會、日本經濟新聞社
- 時間：二月底頒獎，三月初在東京都寫真美術館公開展出。
- 賞別：大賞一名、優秀賞四名、新人賞一名，視情況會增設審查員特別賞。
- 贈賞（￥）：得獎者致贈獎狀，獎金大賞六十萬、優秀賞三十萬、新人賞十五萬。

手塚治虫文化賞

◆ 官方網站：http://www.asahi.com/tezuka/
◆ 創立年：一九九七年
◆ 主辦單位：朝日新聞
◆ 時間：四月底最終決選，六月中旬頒獎典禮
◆ 賞別：大賞、優秀賞各一名。二〇〇三年新設新生賞、短篇賞
◆ 贈賞(¥)：各部門獲獎者致贈橫山宏製作的「原子小金剛」銅像一座，大賞兩百萬，優秀賞、新生賞和短篇賞則各為一百萬

優秀漫畫賞作品的募集條件

兩大出版社漫畫賞的作品提名方式，主要是自過去一年間內，發表在雜誌或漫畫單行本中的作品，小學館漫畫賞由出版業界相關人士或讀者推薦候補作品；講談社則是由出版業界相關人士推薦，再交由審查委員評選、決定最優秀的作品贈賞。二〇〇三年度起，小學館漫畫賞新增加「讀者推薦」，讀者可以用明信片或透過網路、線上推薦。

文化廳藝術祭和漫畫家協會賞兩獎，不問國籍、不分職業或業餘、不管商業用的還是自由創作，皆可投稿角逐。其中文化廳藝術祭，為了鼓勵媒體藝術創作，表揚開拓新的表現手法、彰顯創造性的媒體藝術為目的的作品，不只漫畫部門，還有動畫、網站設計、CG作品等等。每年八月一日到十月三十日期間募集作品。只要在甄選時間內，即使是台灣的創作者，也可以將作品送去參賽，也曾經有不少國外的參賽者得獎！

手塚治虫文化賞由讀者和漫畫評論家、從業人員公開推薦的作品中，經過兩次投票表決。每年公開徵求讀者提名，讀者用明信片、傳真、電子郵件等方式，按照規定的格式書寫寄出，就可以推薦心儀的作品。為了鼓勵讀者踴躍參加，還會從眾多推薦函中，抽選二～三百名致贈小獎品。

就算評審委員再厲害，也不可能讀遍所有已出版的作品，文化廳的漫畫賞募集徵求作品，只審查投稿來的作品，範圍就縮小許多。但是小學館、講談社、手塚治虫文化賞的募集範圍卻是說「前一年某月到今年某月出版的漫畫作品」，這樣大的範圍，評審群幾乎不可能全面審查閱讀，這時「推薦作品」就顯得很重要。

縱觀五種優秀賞的推薦提名方式，兩大出版社漫畫賞屬於封閉式，審查委員僅八到十人，因此業界人士的提名佔了很大的因素；其餘是對外公開徵選，

再從中選出得獎作品。特別是手塚治虫文化賞，以往審查委員有二十五位之多，加上數百名以上的讀者推薦函，兼顧專家和一般讀者的觀點。

根據集英社公開發表的數字，招牌漫畫《ONE PIECE》發行量累計到二十六集為止，已經突破七千三百四十一萬部，第二十六集還創下了單集初版最高印量兩百六十萬部的記錄，相當暢銷。但論及得獎經歷，曾經是一九九九年講談社漫畫賞準入選，敗給了《變色龍》（加瀨敦，東立出版），自一九九九年以來，三年來皆高居手塚治虫文化賞的讀者推薦第一名，卻總是在決選時落敗。雖然《ONE PIECE》擁有超強的讀者人氣，至今仍未得過任何獎項。不過，手塚治虫文化賞讀者推薦部分，排名第二、第三的《烙印勇士》和《浪人劍客》，在二〇〇二年即得獎。將來會有更多主辦單位，在評選過程加入讀者推薦，拉近一般讀者與專家之間的觀點差異。

是誰在評選決定得獎之作？

二〇〇一年起，小學館漫畫賞評審基本班底：

◆ 漫畫家：萩尾望都、村上紀香、弘兼憲史、齊藤隆夫（さいとたかを）、小山由（小山ゆう）

◆ 小說家兼漫畫原作：冰室冴子
◆ 作家：川本三郎

二〇〇三年度，漫畫家協會賞評審：

◆ 漫畫家：柳瀨嵩（やなせたかし）、小野耕世、齊藤隆夫、松本零士、みつたしちかこ、森田拳次、MONKEY PUNCH（モンキーパンチ）、矢野功、渡邊雅子（わだなべまさこ）
◆ 漫畫評論家：タケカワコキヒデ

二〇〇一～二〇〇三年講談社漫畫賞評審：

◆ 漫畫家：弘兼憲史、庄司陽子、鈴木由美子、貞安圭（さだやす圭）、きうちかずひろ
◆ 小說家兼漫畫原作：內館牧子
◆ 漫畫原作：七三太朗

二〇〇二年度，文化廳媒體藝術祭評審：

◆ 主審：鈴木伸一（動畫作家）
◆ 副審：浜野保樹（東京大學助教授）
◆ 其他：竹宮惠子（漫畫家）、小野耕世（電影・漫畫評論家）、高畑勳（動畫導演）、西村繁男（前《少年JUMP》總編輯）、古川タク（動畫作家）

自一九九七年創立，至二○○二年度，手塚治虫文化賞評審：

◆ 漫畫家：いしかわじゅん、里中満智子、長谷邦夫
◆ 漫畫評論家：岡田斗司夫、吳智英、唐沢俊一、荷宮和子、村上知彦、米沢嘉博、荒俣宏、印口崇
◆ 作家：夢枕獏、鈴木光司、高橋源一郎、フレデリック・ショット、関川夏央、小松左京、鶴見済
◆ 其他：石上三登志（電影評論家）、大月隆寛（民俗学者）、斉藤由貴（女演員）、三代目魚武濱田成夫（詩人）、タケカワユキヒデ（音樂家）、古川益藏（漫畫專門古書店社長）、養老孟司（解剖學者）

二○○三年，改為八人評審。保留原來的荒俣宏、いしかわじゅん之外，新加進香山リカ（精神科醫師）、吳智英（漫評家）、清水勲（漫畫研究家）、關川夏央（作家）、萩尾望都（漫畫家），以及 Matt Thorn（文化人類學者）。

審查委員組成與審查方式

兩大出版社和漫畫家協會賞的評審以漫畫家為主，文化廳媒體藝術祭、手塚治虫文化賞則較多元，來自藝文各界，每回審查完畢，各賞都會對外向媒體公開發表評選結果。

雖然有的優秀漫畫賞不刻意區分職業或業餘，但最終得獎作品還是以大出版社的職業漫畫居多。推想小學館、講談社、集英社的作品很容易得獎，原因可能如下：這些出版社的出版量很大，光是集英社、講談社、小學館三家出版社的漫畫銷售額，就佔據了大部分的漫畫市場，量多中獎機率自然高。

兩大出版社漫畫賞都會在固定期間公開舉行頒獎典禮，並將入圍名單、審查評語公開發表在旗下的雜誌媒體上。到最後獎落誰家，難免會令人連想起出版社的立場，覺得有點微妙曖昧。不過事實的真相如何，真的有需要避社內獎之嫌、或是出版社自己「肥水不落外人田」？比對最近幾屆入選、決選名單，很難如此輕易論斷。

二○○一年講談社的一般部門，三部講談社自家出的《頭文字D》、《犬神》，以及挾著日劇威勢的《カバチタレ！》（漫畫未授權，日劇中譯《不平則鳴》），在評審群的嚴選下，最後卻是頒給小學館的《二十世紀少年》。另一方面，二○○二年在小學館光榮得獎的《輝夜姬》，其實在一九九九年講談社漫畫賞就曾經入圍過，但當時的評審員捨白泉社的《輝夜姬》，把獎給了講談社自家的《蜜桃女孩》。

再看看評審員的資歷，每位可都是赫赫有名的重量級漫畫家或漫壇知名人士，在評選過程中，出版社究竟有無可能從中介入？或出版社能向這些大人物私底下運作到什麼程度？這一切頗令人玩味。其實這些賞幾乎都在公開的原則下舉辦，評選過程與贈賞理由也都是有資料可以查的，因而對出版社或是評審的名譽操守，在沒有確實的證據之下，最好還是避免隨意做過多的聯想與揣測。

遊走各賞的評審

日本漫畫界要說大，的確很大，根據《情報電通メディア白書》二〇〇〇年公布的資料，至一九九八年為止，日本漫畫家共計有三千七百八十人，從事漫畫相關工作的有兩萬三千六百人。這個數字每年都在持續增加。但受邀擔任優秀漫畫賞評審的知名人士，多半都是熟面孔。

只得過講談社漫畫賞的里中滿智子，曾經在不同年度分別擔任過兩大出版社漫畫賞的評審。目前她也是手塚治虫文化賞的長駐評審。除了畫漫畫之外，平時也經常到各地演講、分析動漫畫界的發展。二〇〇一年曾經應台灣漫畫家公會之邀，到台灣來演講。

《人間交叉點》、《黃昏流星群》的作者弘兼憲史，其實自己的得獎資歷也相當豐富。大約從一九九八年起，就開始一直擔任小學館漫畫賞的評審，二〇〇一年起，連續三年兩者通吃，小學館、講談社兩大出版社漫畫賞兼評。其實這兩種獎他都得過。

漫畫原作也來當評審

長年擔任小學館漫畫賞評審的冰室冴子，不是漫畫家，而是小說家兼漫畫原作者。她在集英社寫了許多少女小說。台灣讀者最熟悉的作品，就是由山內直實作畫的《深宮幽情》和《公主新娘》，將平安時代複雜的政治愛恨情仇與少女戀情巧妙的結合。但其實更早之前，她和藤田和子合作的《舞榭情懷》，影射男裝麗人的舞台世界「寶塚」為題材，曾經轟動一時。

講談社的評審七三太朗是資深的漫畫原作者，和漫壇大老千葉徹彌、千葉亞喜生（已故）是兄弟，他是老三。在講談社經常和川三番地合作長篇棒球漫畫，像《快速球》、《野球太保》等，除此之外，也在集英社、秋田書店等出版社為其他漫畫家擔任原作。

評審與得獎人，無限循環的關係

由於德高望重，齊藤隆夫擔任小學館漫畫賞的評審至少有五年以上。他的超長篇名作《ゴルゴ13》，在小學館雜誌上連載超過三十年，一九七六年已經得過小學館漫畫賞，隔了二十六年，在二〇〇二年，齊藤隆夫照往年一樣擔任小學館漫畫賞的評審，選出小學館的得獎之作，同年他自己也以《ゴルゴ13》，獲頒「日本漫畫家協會賞」。

繼一九八七年《銀幕風雲》、一九九〇年《沈默的艦隊》獲獎之後，川口開治第三度以《次元艦隊》得到二〇〇二年度的講談社漫畫賞。其實他自己在一九九九年也曾經擔任過這個獎項的評審，和柴門文、大和和紀、永井豪等重量級漫畫家，一起評選出當年的得獎之作《變色龍》、《蜜桃女孩》、《灣岸競速》。

看了這些評審名單，可以知道，評審和入圍漫畫，二者只能擇一。擔任手塚治虫文化賞評審的夢枕獏，在二〇〇一年其作品《陰陽師》進入決選後，就退出二次審查的最終投票。而即使萩尾望都的《殘酷な神が支配する》再精采、震懾人心，是第一屆手塚治虫文化賞得主，還是不會被提名小學館漫畫賞。這可不是評審沒眼光，因為萩尾望都近年來一直都是該賞的評審，裁判當然不可以兼球員嘛！

出版社漫畫賞——新的審查趨勢

二〇〇二年底，小學館官方網站上開設了「小學館漫畫賞官方網站」，詳盡的列出歷屆小學館漫畫賞得主、作品推薦入圍規則、還有下年度小學館漫畫賞的評審群。從評審名單看來，萩尾望都、村上紀香、弘兼憲史、齊藤隆夫、小山由七人，依舊維持原樣，已成為基本班底。

和往年不同、最大的突破，除了評審推薦之外，二〇〇二年小學館漫畫賞增加了「讀者推薦」：除了可以寫明信片至出版社推薦以外，還嘗試網路推薦，讀者可以上網寫推薦函，增加參與感，因而也可以視為由出版社所主導的讀者人氣票選，跨越作品出版社，從中直接獲取讀者的喜好。這原本是只有「手塚治虫文化賞」才有的做法，現在已擴大到「小學館漫畫賞」，不知道未來是否連「講談社漫畫賞」也會跟進？

參考資料：
※コミックファン，no.11、no.12，雜草社，二〇〇一年

繽紛綺麗──
少女漫畫與
漫畫家

經典與大師

永遠的天鵝──芭蕾群英

nt

69

當年輕學生問我：「你認為我該成為一個舞者？」我總是回答：「如果你一定要問，那麼我的答案是不該。」唯有當你自己能確定舞蹈是使你的生命有意義的唯一道路時，你才該選擇舞蹈生涯。
　　　　　──瑪莎‧葛蘭姆，《血的記憶》

或許因為芭蕾舞者優美的形象之故，少女漫畫曾經有一段時間非常流行芭蕾舞題材，對於某些只在童年時期看過少女漫畫的成年人來說，甚至會有提到少女漫畫，就以為是「跳芭蕾舞的漫畫」的反應。而在少女漫畫如此大量的以芭蕾舞為題材的作品中，有吉京子的《芭蕾群英》（原名：SWAN）絕對堪稱經典。

在北海道的地方芭蕾舞教室習舞的女主角聖真澄，到東京觀賞俄國芭蕾舞團演出的舞碼《天鵝湖》之後深受感動，不顧一切地衝到後臺，在剛下舞台的塞爾凱耶夫面前跳出了方才看見的舞步。聖真澄沒有想到當時的這個舉止卻引起了塞爾凱耶夫的注意，她回到北海道之後不久，便獲知自己被推薦參加全國芭蕾舞大賽，從此堅定了她成為芭蕾舞者的決心。

以一種不經意的方式來讓主角受到高人的注意，進而發掘出主角的天才，這是以才藝技能為題材的漫畫常用的開場模式，這樣的設定在劇情鋪陳上有許多好處──

首先，由於主角在一開始的時候並不是很強，所以還保有很大的成長進步的空間，單是主角的成長過程就可以有不少發揮，劇情安排上比較容易。

再者，比較容易營造出「強大的配角」的登場氣氛。由於主角一開始登場時的程度還很低，所以要出現比主角來得強的其他配角並不需要太牽強的安排，這些強大的配角都可以成為激發主角成長的關鍵，讓劇情更為豐富而有變化。

另外，由於主角的才能並非誰都看得出來的外顯，這「看似平凡」的設定可以拉近讀者與主角的距離，讓讀者能比較容易認同主角。甚至能讓讀者對於自身的平凡生活存著一絲小小的幻想：「說不定我也是個天才，我的才能只是還沒遇到高人發掘而已？」藉此讓自己渴望不凡的白日夢得到一點小小的滿足。而當主角隨著劇情一步步地經由努力而逐漸成長，展現出潛力時，一直從旁觀看著的讀者也早已為其努力所感動，或者彷彿認為是自己也經過了那樣的努力一般而深感安慰。

像這類讓主角逐步成長的模式，只要小心控制不要成長成無敵不死的「史上最強怪物」，通常劇情都不至於走到令讀者難以接受的離譜程度。要將劇情做這樣的控管，首先必須確立的便在於「角色能力的極限性」──主角不能有超乎常情的表現。

但是，這樣的控制要做得好也並非易事，特別是這樣的模式通常就是為了突顯主角是「天才」，希望能讓主角展現出原本看不出來可能做到的超凡表現才選用這樣的敘事手法，在這樣的情形下，既要主角有出人意表的好表現，又要限制主角的表現不能好到離譜，要在這樣的矛盾中取得平衡就是作者的功力所在了。

天才的世界

漫畫作品以天才為主角的故事雖多，但是對於「才能」一事的闡述與探討，筆者至今尚未看過比《芭蕾群英》更深刻、更淋漓盡致的作品。

有吉京子所創造的《芭蕾群英》的世界是人才輩出的，在女主角聖真澄決心要以芭蕾做為未來的人生目標以後，她所進入的世界是只有有才能的人才有資格進入的專業領域，週遭的一切都迥然不同於過去所在的地方性的芭蕾練習教室。同樣是在練習芭蕾，她身邊的同學對待練習的態度是嚴肅而認份的，這，便是業餘與專業的差別。換言之，把藝術當做一種「嗜好」，跟將藝術視為畢生志業是全然不同的。因為喜歡、有興趣所以去學習藝術，這是業餘的藝術愛好者的程度，如過要將藝術做為自己的專業去努力，所需要憑藉的不只是喜歡而已。

不僅僅是舞蹈而已，事實上，不論是繪畫、音樂等等藝術或者各種運動，嚴謹而持續的練習只不過是嘗試向專業邁進的基本態度而已，是不是真的能進入專業領域並且大放光彩，很現實的，還是要看一個人的天份而定。

等等，我們不是從小就被教育「勤能補拙」、「有志者事竟成」嗎？不是還有句話說什麼成功是一分天才加上九十九分的努力嗎？難不成這些話都是假的嗎？照這樣說來人天生的天份既然這麼重要，那我們還有必要努力嗎，反正一切都是出生時就註定好了不是嗎？這……話也不是這麼說。

因為，天才並不都是不需要努力的，或許應該說，一個人究竟是不是天才，也要等她努力過了之後才能知道。《芭蕾群英》的女主角聖真澄就是典型的需要努力的天才。

當真澄受到塞爾凱耶夫的注意被推薦到東京去參加比賽時，許多人都對真澄的特權感到懷疑及不平，像這樣的反應固然有部分是出自嫉妒，但是主要的理由還是在於真澄起初在舞蹈上的表現實在是不夠出色所致。換言之，真澄的才華在還沒有經過良好的訓練之前，是無法被大家所注意到的。塞爾凱耶

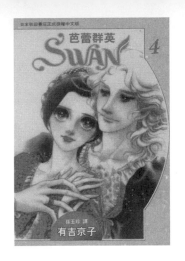

《芭蕾群英》
有吉京子著，長鴻出版

夫推薦真澄，所依據的理由並不是真澄的表現出色，而是在於她所具備的潛力。所以，真澄雖然也是天才，可是沒有經過訓練跟努力的話，她看起來也不過就是個普通的芭蕾少女而已。

真澄的才華令她所有的對手都為之側目，不論是同為日本人的學姊京極小夜子、學妹青石薰，或是有著深厚芭蕾文化的俄國天才少女拉莉莎‧馬克西摩及莉莉安娜‧馬克西摩，都對於真澄的發展性感到十足壓力。如果就舞蹈技巧的層面上來說，真澄跟從小便將基礎穩紮打地建立起來的對手們相比，經常會有略顯不足之處，但是在真澄的身上展現出的無窮潛力卻是讓她的對手們感到真正可怕之處。而這份無窮的潛力，也正是真澄之所以能引起塞爾凱耶夫注意的理由。

我們常常聽到「天才兒童」這個詞，也聽過「天才少年／女」這個詞，可是卻沒有聽過什麼「天才中年」、「天才老人」，也就是說，只有在年紀很輕的時候就已經展露鋒芒的人才會被稱為天才。因此，其實天才看起來就像是一種在某些特殊方面上的早發、早熟。而早發、早熟，最怕的是同樣也早衰，少年時期表現得傑出亮眼，並不能保證這份超越同儕的情況一定能夠繼續。對於一般人來說，體認到自己的極限所在，再怎麼殘酷也只是認清現實，但是對於小時了了的才子、才女們來說，體認到自己

的極限意味的是看見自己的「江郎才盡」。也因此，在才子、才女們彼此競爭的世界裡，眼前的表現是否優秀固然重要，未來繼續發展的可能性更令人關注。

那麼，看到了自己的界限時，該何以自處？在《芭蕾群英》中，雖然舞蹈生涯遇到瓶頸的角色們各自有其遭遇，但作者仍舊藉著真澄與在紐約習舞時的室友法妮的對話說出了她的看法。法妮沒有信心能贏得接下來公演的選角，真澄對法妮說：

沒那回事！妳一定做得到的！不管任何事，只要拼命去做，一定會成功……

法妮回答：

妳說得真好。但是──即使拼命做也達不到目標的人，世上多得是哦！只要肯做就能成功……這句話，只適用於真正做得到的人。妳別誤會，我並不是氣餒洩氣。不管怎麼希望……每個人天生的才能本來就不一樣。所以，這世上才會有被稱為天才的人。……有天分的人真好！能夠毫不費力地就進入狀況。對他們來說，那彷彿是天經地義的事……大家卻常喜歡用不夠努力來責備做不來的人。
不管怎麼說，我還是最喜歡芭蕾。這點和能力好壞是沒有關係的！

是的，不管怎麼說，都還是最喜歡芭蕾！即使知道自己的界限，那又如何？對於芭蕾的熱愛並不會因此減低——

只是為了熱愛芭蕾……所以無論我現在跳的舞怎樣，我也決不會覺得丟臉！因為這不是我沒有發揮實力，而是我已經盡力跳了！

京極小夜子在腿傷之後企圖復出時所作的這段告白正說明了此種心情。

不為勵志而濫情安慰，也不為吹捧天才而菲薄人的努力，《芭蕾群英》這部作品很坦白地揭露了這個講求才能的世界裡的現實。

永遠的爭議——風格偏好

話說回來，什麼是才能？什麼又是技術？其實是很難以界定得很清楚的。在真澄習舞的過程中，比較能夠確定的是每日反覆練習的基礎是技巧，而她能經由這樣的練習進步到什麼程度便取決於才能。可是，真正影響一個舞者形象的個人獨特性的風格表現卻不是可以這樣簡單的被劃分歸類的。舞者在跳舞時，頭、肩、手、腳等等是不是能做到約定的標準動作，這可以說是屬於技術的層次，但是所謂的標準動作依然有其細微的差異，而這些肢體的擺動與伸展的細微差異並無所謂對錯，只是個人的偏好不同，便形成了風格的差異。

風格的差異說起來似乎只是選擇，無所謂好或壞之分，可是事實上藝術卻是永遠逃脫不了「品味」的爭議，只要牽涉到人主觀的偏好，這種爭議便會存在。真澄與搭檔雷恩在紐約所跳的《交響曲》雖然無法被大師巴勒辛所接受，但是巴勒辛仍然承認他們的舞雖然不是他心目中想要的樣子，卻仍舊令他印象深刻。可是反過來說，巴勒辛雖然對真澄所詮釋出的風格印象不錯，不也仍舊沒能接受嗎？

每一次的比賽，每一次的詮釋，同樣的舞碼、同樣的角色，舞者們各自給予了不同的答案。但是，最後得到榮譽的機會並不提供給所有的人。哪怕各位都如此優秀。

心靈相契——夥伴？還是愛人？

不同的人對於作品會有不同的詮釋，於是，不同的人彼此搭檔也將組合出不同的結果，而人與人之間的差異性也讓這最後的搭檔結果更加有趣。

舞蹈這門藝術因為舞碼具有敘事性質的關係，舞者

必須有類似演戲的表演性質，舞蹈的搭檔在跳舞時彼此之間的互動就像是演對手戲。就如同我們常看到影劇八卦新聞中會報導演感情戲的演員們因為過於投入而「假戲真做」，讓戲中的感情延伸到戲外來，舞蹈也難免有這種情形。

而更有甚者在於，舞蹈是使用肢體來傳達情感，舞者在搭檔演出的過程中除了心境上的投入之外，還有著頻繁的肢體接觸。瑪莎‧葛蘭姆曾說：「**脊椎是你身體的生命之樹。一名舞者經由這裡而表情達意；他的身體訴說言語之所不能傳達……我沈溺於動作與光線的魔力裡。動作是騙不了人的。……**」人的肢體不會說謊，如果舞者不能發自內心欣賞搭檔的美、為搭檔的美而感動，又怎能讓觀眾感受到這份感動呢？在《芭蕾群英》中，初次接觸現代芭蕾的真澄為跳不好巴勒辛的《交響曲》而煩惱時，魯西便對真澄提出了這個疑問──作為搭檔，真澄難道從未注意到雷恩身體所散發出來的魅力？

既要感受到搭檔的魅力，卻又要能不為之所迷，實在很矛盾。

面對這樣的矛盾，要能理性地絕不「假戲真做」，並不是容易事。而即使當事人真能做到，他人也未見得能夠相信。真澄、魯西與雷恩之間也同樣存在著這個問題──身為真澄戀人的魯西，如何面對真澄與搭檔雷恩之間的互動。

魯西身為一個頂尖舞者，對於真澄與雷恩之間的互動，在理性層面上可以理解，但是情感層面上卻還是為此經常感到痛苦與迷惘，曾經無法控制情緒而與真澄爭吵甚至要求真澄放棄演出。像這樣的行為，或許有人以為情人間吃醋就是這樣一回事，魯西不過是醋勁大發罷了？但事實上，魯西是嫉妒沒錯，但卻並非單純的吃醋而已。

讓魯西感到嫉妒的，並非因為知道真澄與雷恩有著肢體上的親密接觸使然，而是在心靈的交流上輸給了雷恩。

雙人舞要能表現得好，搭檔的配合無疑是最重要的，這份互動必須達到兩人之間心領神會，才能有最好的表現。確切的說來，藝術的感動是心靈的交流，而完美的雙人舞搭檔在共舞的時候，可說是天地間沒有任何其他人的心靈更貼近彼此。在這共舞的時刻，兩人分享著同一個世界，一個僅屬於他們兩人的世界。在這共舞的時刻，不管旁觀者有多麼理解他們所創造出的藝術，除了兩人之外的所有他人接觸到的世界不論多感人，都仍是隔了一層的二手消息。

有什麼樣的關係能比心靈合一更親密？

偏偏，最能夠讓真澄的舞充分展現出其不凡的人是雷恩，而不是魯西。

如果今天魯西是個根本不會跳舞也不懂得跳舞的男人，面對無法觸碰到戀人身為藝術家的難解的那一面，或許還可以乾脆地拋開不理。偏偏魯西身為一個舞者，清楚明白地知道這個世界上最貼近自己戀人心靈的人不是自己，不論是以愛人或是藝術家的立場，都情何以堪！

或許正因魯西的立場實在尷尬得太過不堪？所以作者讓熱情的魯西像煙火一樣燃燒自己的藝術生命，短暫卻絕美，成就了他在真澄心裡不朽的地位。

並肩前進？相互扶持抑或各自獨立？

如果說京極小夜子與草壁飛翔是在舞台上互相扶持著的伴侶，那麼真澄與雷恩的搭檔方式可說是正好相反，他們並肩前進，但並不互相依靠。

京極與草壁兩人都是典型的古典芭蕾中規中矩的優雅代表，動作流暢、精準，姿態優雅而標準。像這種類型的搭檔合作起來沒有什麼困難，因為在互動時可以很確定對方的手腳會放在該放的正確位置上等著，可說是只要自己不出錯，就一定可以搭配得

不錯的模範生型搭檔。而這模範生搭檔由於技巧嫻熟，因此萬一搭檔略有瑕疵時也能及時調整配合，是屬於能讓人依靠的搭檔。

真澄與雷恩則完全不同。雷恩是自我表現性極強的男性舞者，他在舞台上的魅力會讓與他同台的女舞者相形失色，而雷恩面對這樣的情況也不覺得有任何必要加以改變，他的原則很清楚──滿足內心貪婪的自我，受不了男性舞者作為女性舞者陪襯的綠葉角色。身為一位男性芭蕾舞者，雷恩並不服膺古典芭蕾中男舞者襯托女舞者身分的方式。換言之，對於雷恩來說，去主動配合搭檔的女舞者不是他的風格。

之前提過，真澄是屬於潛力無窮型的舞者，因此她的發展性極強，而有趣的是，正是因為她的這份極強烈的發展性讓她成為一個極為不穩定的舞者！因為真澄隨時可能進步、轉變，換言之便增加了她的舞的不確定性──這次這樣跳不表示下一次還是這樣跳，練習的時候這樣跳也不表示上台之後還是這樣跳。找真澄這樣一個極不穩定的舞者當搭檔，其實是風險較高的，可是很有意思的是，正是這份不穩定性讓真澄成為雷恩的最佳搭檔。或者，確切地說，只有真澄可以收服雷恩這樣的舞者。

真澄在舞台上的不確定性增加了與她搭檔的難度，

而這份不確定性讓與她同台的人不得不去配合她，一向不覺得有必要主動配合對方的雷恩也不得不為之改變。而與相較於其他男舞者要來得不主動的雷恩搭檔，同時也讓真澄在舞蹈的過程中讓心情處於探索狀態，進而得到啟發。這兩個人之間雖說不至於到了誰給誰戴上了緊箍咒的地步，但他們之間的互動方式除了合作之外更帶有彼此競賽的意味。

同樣身為搭檔，草壁與京極的組合是彼此互相配合，在互動的過程中迎合對方，在一次次的互動中累積彼此的默契，相互扶持地往藝術的更高境界邁進。雷恩與真澄並不扶持彼此，他們在探索的過程中向更高的境界牽扯著前進。

與英雄王子的相遇與告別

除了雷恩之外，另外一個能夠讓真澄完美表現的搭檔就是真澄最崇拜的老師——塞爾凱耶夫。

在《芭蕾群英》中，塞爾凱耶夫是一個很特別的角色：他是指導老師，同時也擔任舞台上的搭檔。身為指導者的他一開始便遠遠超前在主角之前，不論是真澄或者莉莉安娜都希望能得到他的肯定。事實上，如果沒有他這位伯樂，真澄這匹千里馬恐怕不知何年何月才能被發現。對於主角及同儕們來說，他是高高在上的崇拜對象，而這個崇拜對象並不遙遠，他就在妳身邊帶領著妳前進。

少女們崇拜的英雄，不正是這樣嗎？

能夠像可靠的父親一樣指導自己、帶領自己前進，可是又不像父親那樣有距離，是可以抓得住的同伴，這樣的男子正是許多少女心中完美的英雄。塞爾凱耶夫正是這樣的一個英雄代表——不論之於真澄或莉莉安娜。他像英雄一樣令人崇拜，又如白馬王子般令人渴慕。

可是就如同童話故事般，王子通常是要配公主的。這位英雄王子的命運也不例外，平民少女真澄不會是他的選擇，不論王子心意如何。

對塞爾凱耶夫來說，真澄的存在是很特別的。以教師的立場來說，真澄無窮的潛力以及她對芭蕾的熱情，讓身為教師的他願意投注更多的心力去協助她更上一層樓。而這樣的心情卻微妙地牽動了他內心深處的複雜情感。塞爾凱耶夫的生父當年為了跟真澄的母親在一起而拋家棄國，讓塞爾凱耶夫從小備受歧視，對於父親以其那個搶走父親的女人，塞爾凱耶夫的心中是有著怨恨的。但是當他見到了酷似乃母的真澄時，卻微妙地似乎可以理解當年父親的心情，酷似其父的塞爾凱耶夫，就如同父親當年一

般受到了那個熱愛芭蕾的少女的吸引：

第一次看到這個女孩時……我是否把從小積在我心中，對爸爸的憎恨……以及對那個女人的憎恨……轉移到她的身上呢？不……一點也沒有。反而是有種不可思議的感動。當我握著她的手時，甚至有種與遙不可及的爸爸，產生了某種聯繫的錯覺。而且那種感覺——令我有股快感。」

就是這個眼神……她認真的眼神。總是信任地專注看著我。信賴、熱情，那種感覺直接衝擊著我。是的！就是這個充滿期待的眼神，吸引我到這裡來的。……真澄，妳專注練舞的樣子，真的很動人。

真澄對芭蕾的熱情不僅打動了塞爾凱耶夫的心，也解開了他心中的結。

不過對於真澄而言，雖然一直希望得到塞爾凱耶夫的肯定，對於塞爾凱耶夫的一言一語都是那麼的在意，但是這種情緒其實跟向父母爭寵的小孩相距不遠，雖然真澄對塞爾凱耶夫的感情很強烈，依戀度極高，但是能否將這樣的情緒稱為戀愛恐怕還有待商權。確切來說，真澄正視到自己與塞爾凱耶夫老師之間戀愛的可能性的時間極短，兩人也僅僅只有一個晚上拋開了現實中的人際糾葛，便回到了原點。

整夜共舞的兩人，第一次單純的以搭檔身分一起跳舞。快樂地分享著跳舞的樂趣，分享著彼此的心、彼此的靈魂。

筆者個人認為，有吉京子在這一段安排兩人跳的是《天鵝湖》中的黑天鵝段落饒富深意。兩人選擇跳「黑天鵝」這一段，在書中明白寫出的是這是真澄第一次在塞爾凱耶夫面前跳舞所跳的舞碼，兩人選擇這支初相見的舞碼具有紀念性的意義，但是筆者認為這還有另外一層涵意。

說到芭蕾舞，大部份的人第一個想到的舞碼大概便是《天鵝湖》。劇情是王子在森林中認識了美麗的公主，公主被魔王詛咒變成白天鵝，只有在夜間才能恢復人形，只有真愛才能破除詛咒，王子發誓要娶公主為妻來證明真愛，但是卻在舞會中誤選了魔王的女兒黑天鵝，之後王子戰勝魔王才終於破除詛咒與公主廝守。在這齣芭蕾舞劇中，「黑天鵝」這個角色因為必須跳需要極高技巧的三十二圈大旋轉，絕非泛泛之輩可以擔任，可說是比身為女主角的白天鵝角色更加引人注意。可是請注意，雖然黑天鵝的角色是那麼樣的引人注意，《天鵝湖》的掛名主角仍是白天鵝，雖然黑天鵝是那麼樣的迷人，但是王子最終還是回到白天鵝公主的身邊。

英雄王子終究要回到真正的公主身邊。

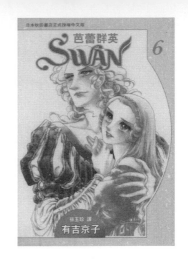

《芭蕾群英》
有吉京子著，長鴻出版

而黑天鵝，其實只是出來秀秀自己的迷人罷了，要不要王子其實無所謂。

真澄真正所要的搭檔，也不是個「帶領」自己的人。真澄的芭蕾渴求的是不斷前進，為了超越「人」的極限而不斷追求。真澄的真正需要的搭檔是能與她的靈魂並肩邁進的「人」，而不是王子。

宛如鏡中人——真澄與莉莉安娜

真澄是需要努力奮鬥才能讓才華顯露的天才，與她相反的典型便是莉莉安娜——不用辛苦努力就能顯露才華的天才。

與絕大多數人的舞技來自於大量練習的累積全然不同，莉莉安娜練習的時間少得令人難以置信，芭蕾對她來說，簡直感覺不到辛苦。相較於拼了命去達成芭蕾舞出塵美感的世俗人類，莉莉安娜可說是天生就不屬於塵世。

真澄的舞蹈表現能否出色，搭檔是否能讓她完全地表現出自己有很重要的影響，但是莉莉安娜卻完全不然。莉莉安娜的舞幾乎完全不受搭檔的影響，在舞台上的她只是表面上與人共舞著，事實上她卻是獨自沈浸在自己的舞蹈裡。莉莉安娜永遠精準地跳著自己的舞，搭檔是誰並不怎麼重要，「別人」無法影響她，因為「人」的互動與她無涉。她的肢體，她的心，她的舞蹈世界，只屬於她自己。

與莉莉安娜一起長大的拉莉莎對她的形容是：

她啊……和一般人不同。體質較特殊，精神的充實勝過肉體的痛苦，精神的緊張勝過肉體的疲勞，精神左右了身體的本能。而且，從小就和人類的慾望、自我絕緣。好像純潔無瑕、不食人間煙火的天使。我一直以為她真的是天使呢！

或許正因如此，完全仰賴精神支撐的莉莉安娜跳出的舞蹈幾乎絲毫不帶有人類的重量感。嚮往飛向天空，是人類長久以來的夢想，也因此不斷的追求，進而創造出了彷彿飛向天空的浪漫芭蕾。精靈般的莉莉安娜，精靈般地飛了起來，她的舞蹈完全感覺不出身為人類的重量，她所創造出的芭蕾舞台是精靈的世界，宛如只有天堂才有的藝術境界。

才十六歲的莉莉安娜，已經達到了每個芭蕾舞者所夢寐以求的境界。但是，這樣的莉莉安娜卻被真澄拉回了「人」的世界。

不單是藝術，任何專業領域到達一個高深的程度後，向更高層次的追求是一個孤獨的旅程。尋找志同道合

的夥伴已是不易，要能相互了解更是難得。但也正因如此，到了某種境界之後，「對手」的存在地位變得十分有趣──互相競爭的對手可能才是世界上最能了解彼此的人！因為只有自己的對手，會苦惱著跟自己相同的問題，會跟自己一樣專注地追求突破，會懂得自己致力於專業一切的所思所想！

同樣身為舞者，追求達到藝術更高境界的熱情所形成的志同道合，讓競爭在藝術的面前化為惺惺相惜。因此面對自己永遠的對手、天生的芭蕾舞精靈莉莉安娜，真澄有著這樣的心情：

莉莉安娜！在莫斯科第一次看到妳的舞時，那種震撼！那時我受到了多麼大的衝擊啊！我的真正考驗，所有的一切都是從那一瞬間開始的！從那時起，好長的一段時間，我一直做著與妳競爭的夢。是的──無論何時，當我在自己的芭蕾生涯中有所突破時，腦海中一定有妳的存在！

同樣，對莉莉安娜來說，真澄身為「人」的強烈存在感的舞蹈，令她無法再停留在虛幻的精靈世界中：

長久以來，我一直── 一個人獨自地跳著。周圍沒有任何人，好暗……好孤單。但是……現在，有生以來，我第一次感覺到人的『存在』。在舞台上，我第一次遇到競爭的對手……真的

是……有生以來，首次意識到有其他人存在著。人類……真奇妙！人的『存在感』真的好奇妙……能放出驚人的能量呢！好像是── 太陽身邊爆炸了一般。

真澄在看過莉莉安娜的舞之後就大受震撼，但是真澄的舞明顯地開始影響到莉莉安娜則是在東京芭蕾舞大賽時，兩人同台演出《西羅菲德》[1]時，真澄的舞蹈所散發出的存在感，開始迫使莉莉安娜無法繼續忽視身邊的這個「人」的世界。

這其實是個很有趣的安排：兩人跳著非人類的『仙女』角色，卻更加凸顯了「人」的存在。關於這一點，筆者個人以為不妨可以這樣解釋：當時的真澄因為與莉莉安娜同台而感受到極大的壓力，那個時候的真澄整個人的神經緊繃至將近崩潰的邊緣，支持她跳完全幕的力量完全是身為舞者的精神力──必須跳舞！就算會倒下去，也要在倒下前盡力地跳！此時真澄的舞已經並非由其個人意識主控，而是近乎無意識地由身體所帶領著不由自主地跳。而這樣的脫離了「人」的意識的境界卻正好與莉莉安娜搭上了線！一向獨自處在非人的舞蹈境界的莉莉安娜突然意識到這樣的世界中出現了自己以外的份子，從此她的世界才有了通往人界的窗口。

努力的人類天才聖真澄，夢幻的精靈天才莉莉安

娜，看似完全相反，卻有著相同的追求——無關乎古典芭蕾或現代芭蕾，而是身為舞者必須不斷自我超越、追求的更高境界，用舞蹈跳出那難以言說的抽象境界。

如果說，真澄與雷恩之間的關係是共享著相同的世界，心靈彼此交流。那麼真澄與莉莉安娜之間，可說是共享著同一個靈魂吧？

後記

《芭蕾群英》這部作品從一九七六年開始連載，距今已有二十七年了，在台灣首次出現中譯本也是二十幾年前的事情了。筆者每次重看，都忍不住要佩服作者有吉京子。在《芭蕾群英》中，對於藝術世界的闡述之深刻，筆者至今少有見到可堪匹敵的漫畫作品。

其實，《芭蕾群英》在一開始的時候的故事所要表現的主題未見得是藝術，主角的熱血、友情、努力比較像是主題，這也是當時漫畫普遍的訴求重點。可是，隨著主角們逐漸在芭蕾上一步步的成長，作者也逐漸展現出了對於芭蕾世界更深刻的探討與描述，正如作者在新版《芭蕾群英》單行本卷末的感言：「好像是看到自己的成長歷程一般。」我想，

對於看著《芭蕾群英》而對於藝術世界逐漸有所了解的讀者而言，應該也有相同的感受吧？

另外值得一提的是，《芭蕾群英》由於是以芭蕾舞為題材，因此作品中自然也出現大量的芭蕾舞用語，同時也有著大量的關於音樂、文學方面的辭彙，在翻譯方面難度頗高。台灣目前由長鴻出版社代理的版權本，可說是已經翻得相當用心，雖然不是完全沒有錯誤，不過瑕不掩瑜，比起二十年前錯誤百出的「大上版本」已是好得太多了。

不過，我對這部作品仍然有一個很大的疑問，那就是：這些來自世界各國的舞者之間為什麼一點語言障礙都沒有？！看來，他們除了是芭蕾天才之外，個個還都是了不起的語言天才？（笑）

作品小檔案：一九七六年開始在《週刊瑪格麗特》（週刊マーガレット）47号上連載到一九八一年20号。

參考資料：
※瑪莎・葛蘭姆，《血的記憶》，刁筱華譯，時報，1993年。
※林懷民，《說舞》，遠流，1992年。

註：
1. Les Sylphides，台灣的舞劇通常翻譯為《仙女》。

少女們！開懷大笑向前走！──窈窕淑女

nt

劇情簡介

花村紅緒，大正年間的女高中生，在上學途中與英俊的陸軍少尉伊集院忍邂逅，結果沒想到這位看似外國人的帥哥竟然是自己從小指腹為婚的未婚夫。

一心希望成為新女性的紅緒對這種缺乏自主性的婚姻很抗拒，因而一直不願意面對自己受伊集院吸引的事實。後來伊集院忍因為紅緒之故得罪了長官而被調到前線作戰，在戰場上受困敵陣後失蹤，幾乎可確定已經戰死。消息傳回故鄉，眾人悲痛萬分。

在舉行形式上的葬禮後，紅緒決定以忍的未婚妻身分留在伊集院家，代替忍照顧年邁的爺爺、奶奶。由於伊集院家經濟陷入困難，紅緒出外至雜誌社工作，雜誌社的總編輯青江冬星對紅緒情愫漸生。

其實並未戰死的伊集院忍因為重傷而暫時喪失了記憶，被俄國侯爵夫人莎莉蘭所救，成為莎莉蘭的丈夫（跟忍長得極為相似的異父弟弟羅米夫侯爵）的替身。

忍跟隨莎莉蘭來到日本，與紅緒重逢而逐漸恢復了記憶，經歷種種波折終於一切真相大白，但忍卻已經無法回到紅緒身邊。後來伊集院家因為經濟狀況

欠佳而必須抵押給青江冬星家族的銀行，冬星顧念紅緒的心情而出面向其母求情，代價是放棄經營雜誌社的理想回頭繼承一直很排斥的家業，紅緒得知後感念冬星對自己的深情而願意嫁給冬星。

沒想到婚禮當天正逢關東大地震，莎莉蘭為救忍而死，死前請忍去挽回真心所愛的紅緒，此時紅緒也理解到自己在危急將死前仍然無法忘情於忍，兩人在大火中重逢，互表心跡。紅緒向前來搭救的冬星表示自己對忍無法忘懷而無顏面對他，冬星雖受打擊但仍以君子風度祝福兩人。眾人脫困之後，紅緒與忍有情人終成眷屬，其餘諸人各有一番天地。

出版背景

《窈窕淑女》原名「はいからさんが通る」，昭和五〇年（一九七五年）開始在《週刊少女 FRIEND》（週刊少女フレンド）上連載。大約是民國六十七年左右，開始在台灣出現以《窈窕淑女》為名的中譯本。（當然，那個年代的日本漫畫是沒有版權的啦！）在當時可說是跟《玉女英豪》（《凡爾賽玫瑰》之舊譯名）等作品並列的受歡迎大作，也可說是大和和紀在台灣的成名作。

原作名稱中的「はいから」指的是 high color ──日

文的意思是「時髦的」，同時特別還有「不同於日本傳統髮型帶有西洋風味的婦女束髮」的意味，因此「はいからさんが通る」的意思接近於「當個新女性」──身為大正年間女學生的女主角紅緒以及她的朋友們，正是立志成為新時代女性的一群。

走向充滿夢想的新時代

如果說明治時代是日本開啟了通往西洋新知大門的巨變年代，那麼大正年間可說是西洋風終於在日本開花結果的年代。收音機、電唱機、火車、紙捲香菸……新時代的種種新發明在日本已經可以自然地被接受。明治時期的日本面對西方傳來的種種新事物，在感到新奇之餘仍懷著抗拒的矛盾。到了大正時期，長期的提倡西化在經過時間的洗禮後已得到了效果，追求新事物成為相當普遍的風潮。從《はいからさんが通る》的副標題「花の東京大ロマン」（花之東京浪漫），我們可以很清楚的看出作者大和和紀對這個年代懷抱的看法：這是個新事物讓東京豐富繽紛得如花團錦簇般的浪漫年代。

大和和紀的作品對於這種新舊交替時所產生的趣味相當偏好，除了《窈窕淑女》之外，之後的《橫濱故事》、《紐約美女》也都在這類型的時代背景中安排了頗多此類趣味橋段。對於大和和紀來說，新事物的衝擊是有趣而應當被接受的；在她的作品中，對於思想保守的人物雖然並不見得純以惡意負面的角度描寫，但多半還是會以輕鬆幽默的方式略加嘲弄。相形之下，樂於接受新事物的主角們面對這樣的年代，就像是趁著春光逛花園一樣地快樂逍遙。

獨樹一格的幽默方式

少女漫畫當中並不乏幽默甚至爆笑的橋段，不過大和和紀的《窈窕淑女》很特別的一點在於，這部作品中的愛情仍然是嚴肅的──能夠在作品中一面搞笑，同時卻又讓主角們的戀情纏綿悱惻。

同時期的少女漫畫作品其實也有不少以搞笑為主，但是通常這類型的作品的整體風格已經偏向幽默路線，對於少女漫畫傳統中最重要的要素──愛情──也偏向以戲謔輕鬆的方式描寫。大和和紀的《窈窕淑女》則難得的在爆笑之餘，仍能保有少女漫畫中對於愛情特有的認真執著，固守了少女漫畫的基本精神。特別是，讓身為女主角的花村紅緒負責挑搞笑大樑，同時還要負責談纏綿悱惻的戀愛，將耍寶與浪漫的特點完美地結合在女主角身上，這樣的人物設定可說是十分不容易。而且仔細算來，女主角紅緒幾乎可說是每出場必搞笑，浪漫唯美的場景在整部作品中屈指可

《窈窕淑女》
大和和紀著，長鴻出版

數，就連一般說來最讓讀者們心跳加速的告白場面，紅緒都一定會耍寶搞笑一番。但是即使如此，紅緒的少女情懷還是點點滴滴地融入了讀者心中，並不因此而降低了她的愛情的浪漫程度。

對於現在的讀者來說，既爆笑又能兼顧少女的浪漫情懷的作品或許已經不在少數，但是這種類型的作品能有今天的局面，大和和紀可說是功不可沒，而《窈窕淑女》的大受歡迎更是奠定了此種漫畫類型的地位。在二十多年前，這樣的設定可是很不容易的，因此在《窈窕淑女》這部作品中，也不只一次的直接拿本身的搞笑作為反諷，在極為爆笑的橋段時讓書中的人物出面旁白：「窈窕淑女真的是少女漫畫？」

確立風格的典範之作

大和和紀自一九六六年在《週刊少女FRIEND》三十七号發表出道作品《竊賊天使》（原名「どろぼう天使」）之後，陸續推出了一些頗受歡迎的作品例如《真由子の日記》[1]、《甜蜜佳人COCO》（モンシェリCoCo）、《ひとりぼっち流花》[2]等，但真正確立其地位的代表作品應該還是首推《窈窕淑女》。

或者說，大和和紀的作品特色幾乎都可以在《窈窕淑女》中找到，之後的許多作品或多或少都可以看得出一點《窈窕淑女》的影子。

舉例來說，《窈窕淑女》以大正時期為故事背景，描述少女接觸到新時代的新思想而努力朝著夢想前進，不受傳統的拘束……熟悉大和和紀作品的讀者對這樣的設定應該不會陌生。是的，這樣的設定很明顯的會讓我們想起大和和紀的《橫濱故事》及《紐約美女》。說起來，這兩部作品可說都是脫胎自《窈窕淑女》，而以《紐約美女》尤然。

《紐約美女》的女主角木乃花志乃，個性粗魯、對家事一竅不通，擅長劍道，這些部份都可在《窈窕淑女》中的花村紅緒的身上看到。志乃成為職業女攝影師，紅緒成為職業女記者，兩人都為身為職業婦女而奮鬥；志乃有個家人決定的未婚夫三郎，紅緒有指腹為婚的忍；志乃身邊的青梅竹馬小桃與三郎，可說是由紅緒身邊的蘭丸分離出來的。

如果我們將女主角的感情世界做個審視，《窈窕淑女》的影響就更明顯了：個性暴力、家事零分的花村紅緒，身邊的愛慕者除了男主角忍之外，還有青梅竹馬的蘭丸、上司青江冬星，以及暗戀者鬼島（個個都是帥哥）。在大和和紀之後的作品中，此種「不會做家事兼個性兇悍」的女主角例如《紐約美女》的木乃花志乃、《高跟鞋女警》（ハイヒールCOP）

的巡市子，都絕對有複數以上而且英俊的愛慕者。總而言之，花村紅緒這個角色的一些設定確實集合了眾多女主角們的情況於一身：外向活潑帶點凶悍、家事白痴、有個寵女兒的父親、有個愛慕自己的青梅竹馬。大和和紀的作品中雖然不見得每一部都必定套用這些設定，但是熟悉大和和紀作品的讀者們對這些設定，至少絕對不會感到陌生。[3]

一般說來，少女漫畫因為以異性戀女性讀者為主要市場的關係，在作品中經常出現各種類型的帥哥來追求女主角，以滿足讀者的投射心理，就這一點來說，大和和紀作品中的安排並不算特殊。但是，一般說來，受到眾多男性追求的女主角是以擁有讀者所沒有的過人條件(例如傾國傾城的美貌)來得到讀者的傾慕，或者以跟讀者有著類似的條件(例如外貌普通、才藝普通、年齡相當等等)讓讀者產生自我投射心理，進一步讓讀者對角色產生認同感。但是不論是要讓讀者傾慕或者自我投射，這個認同的關鍵價值都必須建立在一個「世俗價值」上，換言之，女主角必須具備至少一項的社會習俗所認定的女性價值。就這一點來說，大和和紀筆下的花村紅緒很值得讓我們進一步分析。

認真的女人最美麗

花村紅緒，長相？不美。家事？糟到最高點。溫柔和順？會對自己的爸爸拍桌子大罵而且經常在外打架。雖然我們可以說這樣子的花村紅緒拉近了與讀者之間的距離，所以能受到讀者歡迎，可是要能讓讀者接受一個一無是處的女主角獲得大家都羨慕的幸福，卻是欠缺說服力的。那麼，讀者們究竟認同花村紅緒的哪一點？或者說，大和和紀的這種非傳統女性類型女主角究竟是為什麼能受歡迎？甚至，有沒有什麼特點是大和和紀作品中的女主角共有的？

早期的《甜蜜佳人CoCo》，女主角的夢想是成為獨當一面的設計師；《真愛一世情》(原名「レディーミツコ」)的女主角光子以一個日本人的身分遠嫁歐洲成為侯爵夫人，在全然陌生的文化環境中奮鬥；《橫濱故事》中的卯野與萬里子以及《紐約美女》中的志乃成為當時社會還難以接受的職業婦女；《菩提樹》的中原麻美努力成為醫生……不論是凶悍的花村紅緒、木乃花志乃，還是外柔內剛的光子、中原麻美，大和和紀作品中的女主角的共通點，應該就是女主角堅強的個性，以及為了夢想而認真開拓未來的毅力吧？

大和和紀的漫畫世界中，懷抱著理想而努力才是使
得少女可愛迷人的關鍵！是不是美貌無所謂，是不
是能溫柔賢淑做飯洗衣整理家務……通通無關緊
要！只要堅強地朝著理想前進，就是最大的魅力！

大和和紀的作品之所以至今仍能受到大多數讀者的
歡迎，可能正是她說出了許多少女們的心聲，塑造
出了少女們嚮往的形象？——我要開懷大笑著朝著
我的理想向前走！

作品小資料：
一九七五年開始在《週刊少女FRIEND》上連載，一九
八七年拍成電影，由南野陽子、阿部寬等人主演，東
映公司發行。

參考資料：
※米沢嘉博，一九九一年《別冊太陽‧少女マンガの
　世界》Ⅰ、Ⅱ，平凡社

註：
1. 大約民國六十六、六十七年左右出過台版，舊譯
　《真真的日記》。
2. 民國六十八年出過伊士曼出版的台版，舊譯《紫丁
　香之戀》。
3. 舉例來說，有個寵女兒的父親有《ひとりぼっち流
　花》的流花、《KILLA》中的瑪倫（マドロソ）《月
　光樹》的麗珊（マリ）、《橫濱故事》中的萬里
　子、《紐約美女》的志乃、《月下美人》及《城市
　少女》（眠らない街から）的小娜……等。

少女漫畫中的尼布龍根指環——奧爾佛士之窗

nt

劇情簡介

本書書名《奧爾佛士之窗》，取自故事中主角們所就讀的音樂學校中一扇名為「奧爾佛士之窗」的窗子。

在希臘神話中，阿波羅之子——音樂之神奧爾佛士（Orpheus），他彈奏的豎琴極為動人。一日，奧爾佛士深愛的妻子歐麗蒂凱（Euridice）意外喪生，悲傷的奧爾佛士決定去冥府懇求冥王黑帝斯（Hades）准許歐麗蒂凱復活。奧爾佛士在冥府彈奏了連鐵石心腸的冥王黑帝斯都為之感傷落淚的樂曲後，終於打動了黑帝斯而得到帶回歐麗蒂凱的機會。

黑帝斯的條件是：奧爾佛士走回地面時，歐麗蒂凱將跟在他的後面跟他一起重返人間，但是在他們兩人都回到人間之前，奧爾佛士絕對不能回頭，否則歐麗蒂凱就必須留在陰間不得復活。

可是就在奧爾佛士剛踏到人間時，忍不住回頭想確定一直無聲無息的歐麗蒂凱是否真的跟在身後，卻沒想到他自己回到了人間，跟他差幾步路的歐麗蒂凱卻還在冥府，因而終於永遠失去了歐麗蒂凱。

失去最後一線希望的奧爾佛士從此陷入絕望之中，

最後被愛慕他卻得不到回應的少女們所殺，投入河中。傳說經由這扇以這個悲劇性人物為名的窗戶相望的男女，將陷入如同奧爾佛士一般深刻卻以悲劇結束的戀情。

主題——沒有結果的愛情

正如同歌劇結構由貫穿全劇的動機旋律作為開場一般，《奧爾佛士之窗》這個以音樂之神為名的故事，用音樂之神的悲戀傳說在故事的開場便宣告了故事的主題——沒有結果的悲劇戀情。本書的女主角——尤柳詩，就在這扇宣告悲戀預言的窗下與兩位男主角——以撒·范斯海特、亞烈克森·密海洛夫相遇。

整部作品分為三部，第一部以三位主角的相遇為開場，以女主角尤柳詩為中心，描寫尤柳詩的身世秘密，以及尤柳詩面對命運的矛盾與掙扎，最後以主角們為各自生命的抉擇各奔前程為終結。第二部則以鋼琴天才——以撒·范斯海特為主角，敘述這位奔向音樂殿堂的維也納少年蛻變為青年的生命歷程。經歷了種種波折的以撒最後回到故鄉雷根斯堡，在奧爾佛士之窗下見到了多年不見的尤柳詩，為第二部終結，同時做為第三部展開的引子。第三部則以倒敘手法為開場，補完在第一部中未詳述的亞烈克森·密海洛夫成長過程與身世背景，再以尤

《奧爾佛士之窗》
池田理代子著，東立出版

柳詩的登場接續第一部，將分散的故事支線拉回女主角身上。

事實上，不僅是在「奧爾佛士之窗」相見而陷入愛河的情侶註定沒有結果，在整部作品當中，絕大部份的角色都經歷過沒有結果的戀情。沒有結果的愛不僅是主角們的命運，同時也是貫穿整部作品的主題。

心有餘力不足的以撒·范斯海特

說來諷刺，以姓名歌頌神之全知全能的以撒·范斯海特，在愛情的道路上，卻充分的傳達了身為人的無能。

從小便愛著以撒的費迪麗凱，為了能讓以撒成為鋼琴家，即使付出生命也在所不惜。她終其一生最快樂的回憶便是以撒與雷根斯堡管絃樂團在公園舉行的演奏會，在她小小的心底，心愛的哥哥便是她最大的驕傲。為了哥哥，她願意跟自己其實並不愛的摩里斯約會；為了哥哥，得罪了齊白貝克商會夫人，結果無法在市場工作，只好謊報年齡到酒店上班；為了哥哥，工作再辛苦也會忍耐；為了哥哥，生病了也絕對不吐實……只要是為了哥哥，費迪麗凱沒有不能吃的苦。

可是，對於費迪麗凱的種種付出，以撒注意到了多少？

如果不是從旁人口裡聽到，以撒根本不知道費迪麗凱在跟摩里斯約會，而知道了以後，便輕易地相信費迪麗凱是因為喜歡摩里斯才這麼做，未曾深究費迪麗凱真正的心意。並且直到費迪麗凱病倒才知道她是多麼辛苦的在工作……甚至，直到費迪麗凱死後，才知道她是養女，才終於知道費迪麗凱對自己的心意……

以撒對於自己這個世界上相依為命的重要的「妹妹」，究竟付出過多少心思去了解、去關心？

可是，以撒並不是故意的。以撒並不是自私冷血地只知道享受費迪麗凱對自己的付出，他也希望當個有能力照顧妹妹的好哥哥，每一次以撒「終於」發現了費迪麗凱為自己的付出時，便為自己的粗心及無能感到自責，只是，他的能力僅止於此。

或許有人會說以撒是因為將心思都放在尤柳詩身上，所以才忽略了其他的事情，無法更細心地去覺察他人對自己的用心。可是，事實上，面對所愛的尤柳詩，很遺憾的，以撒依然能力不足：以撒知道尤柳詩是女孩，也知道尤柳詩在為了許多事情痛苦著，可是他對於心愛的尤柳詩的煩惱與痛苦根本無

能為力！

「心有餘，力不足」，以撒的愛情從來沒能跳脫這樣的困境。他愛尤柳詩，但是尤柳詩的心結他從來沒有能力為她解決──尤柳詩離開德國前是如此，多年後尤柳詩回到德國後仍是如此！以撒從來沒辦法提供尤柳詩心靈足夠的依靠，他希望做到，但是從未成功。

對於尤柳詩之後第二個讓以撒有戀愛感覺的女性──阿瑪莉耶，以撒仍然是心有餘而力不足，只是這次的「力」的性質不同了而已。對於阿瑪莉耶來說，她希望得到的伴侶是可以提供她世俗所認同的一切價值的人，必須有足夠的社會地位以及優渥的經濟條件，讓她可以有「看得見」的事物去勝過周圍的人以建立她的自信心。雖然阿瑪莉耶的價值觀在整部作品中得到的評價是負面的，但是無論如何，以撒畢竟是沒能夠提供她想要的愛情要件。

以撒的婚姻仍然有著同樣的問題。以撒娶了一直對自己一往情深、即使淪落風塵冤屈下獄也誓死保護他的羅貝塔。表面上看來，似乎是沒受過教育的羅貝塔配不上已躋身上流社會的藝術家以撒，但是當以撒參戰後歸來，傷了手指而失去演奏能力的時候，對於生活的現實，以撒的反應能力比當年費迪莉凱還在時好不了多少……仍然是羅貝塔先他一步

煩惱生活上的問題，就如同當年費迪麗凱一般。幾年的人生磨練，以撒自然很清楚面對生活的重擔自己該負的責任，也無意逃避，事實上他也很努力地盡力而為，只是他終究無法比愛他的人更早一步想到這些事情。

確切的說來，以撒從來不曾與愛他或者所愛的人達到過心靈上的相知相契，對於愛著他的人，他沒能了解她們的心，而他所愛戀的對象，也無法了解他的心情。

悲戀宿命的主軸──尤柳詩與亞烈克森

如果以歌劇的結構來比喻尤柳詩與亞烈克森的故事，那麼他們的主題應該是「命運」吧？故事的一開始便已宣告的奧爾佛士之悲劇，在筆者看來，所宣告的不僅僅是相愛的兩人無法白頭偕老而已。

尤柳詩千里迢迢到冰天雪地的俄國尋找為了投身俄國革命而拋下她的亞烈克森，宛如奧爾佛士之前往冥土；尤柳詩對亞烈克森跡近盲目的深愛，後來還是讓欲取亞烈克森性命的雷歐尼德為之感動，宛如奧爾佛士終於打動了冥王哈帝斯；雷歐尼德雖然想設法讓尤柳詩跟亞烈克森能夠活著逃出俄國，但是卻功虧一簣，就如同奧爾佛士只差一步便可以將歐

麗蒂凱帶回人間；亞烈克森中槍掉入河中身亡，究其原因也跟愛他卻得不到他而心生恨意的修拉・烏思奇諾夫有關，與奧爾佛士最後被愛他卻得不到回應的少女們所殺再投入河中有異曲同工之妙。尤柳詩與亞烈克森所背負的命運不僅僅是奧爾佛士無法善終的愛情，還有他所經歷的種種磨難。

奧爾佛士由於無法確定歐麗蒂凱是否真的跟隨在自己身後，終於在歐麗蒂凱回到地面前一刻忍不住回頭，導致他終於永遠失去了歐麗蒂凱。奧爾佛士所欠缺的信心，究其根本，真正關鍵的，還是他無法與歐麗蒂凱心意相通──儘管歐麗蒂凱就緊緊跟隨在他的身後。同樣的，尤柳詩與亞烈克森也一樣。

尤柳詩為了尋找亞烈克森來到俄國，一心一意只想找到愛人，可是卻幾乎不曾弄懂亞烈克森的心理：亞烈克森為什麼要投身革命？亞烈克森希望經由革命達到的理想是什麼？對尤柳詩而言，這些一直都不是她了解的事情，她所想到的愛情藍圖就是兩個人在一起廝守，至於廝守的兩個人要在怎樣的社會中過怎樣的日子，並不是她考慮的重點。在尤柳詩的心目中，有亞烈克森陪在身邊的日子才能叫做幸福。

然而對於亞烈克森來說，男女情愛遠不如國家社會的改革要來得重要，身為一個隨時可能被逮捕喪命的革命青年，應該將愛人安置在平安的所在、不受自己牽連。如果要為了顧及男女情愛而放棄革命，還不如將愛情埋藏在心底，將心中的熱情致力於革命。

尤柳詩與亞烈克森對於愛情的態度，一直到死，心意也不曾真正相通。

走入現實的少女

凡是看過池田理代子的代表作《凡爾賽玫瑰》的讀者，在見到《奧爾佛士之窗》的女主角尤柳詩的時候，應該都會聯想到《凡爾賽玫瑰》的主角──奧斯卡吧？美麗的金髮，帥氣的男裝打扮，上揚的眉尾顯得英氣勃勃……可是，不同於《凡爾賽玫瑰》的女主角奧斯卡，尤柳詩這個角色的構築是建立在現實上的。

「女扮男裝」這個題材一直很受讀者歡迎，不論東西方都有這類故事，這種經由性別錯置造成的混亂感，使得不論是作為何種性別、何種性傾向認同者或者慾望的投射對象，都可能從中得到滿足。然而這樣的設定，是必須脫離現實才能被實踐的。關於「女扮男裝要如何不被周圍的人發現真相」，在傳說故事中總是模糊帶過，彷彿是根本不存在的問題，因為重點是如何讓這個有魅力的主角成功地繼續進行故事，而不是窮究考據來讓故事說不下去。

《奧爾佛士之窗》
池田理代子著，東立出版

可是，當這樣的題材被具象視覺化時，如何合理化這個問題也就隨之而來。例如中國人熟知的《梁祝》故事，在過去的文字書裡，扮成男孩的祝英台好像就是理所當然的進了學堂，完全沒有人注意到她的真實性別，她的真實性別成為只有她家人（跟觀眾）知道的秘密，而且這個秘密很當然地被保護得嚴密而安全，而編成戲曲呈現在觀眾面前的時候，中國傳統戲曲的舞台本身便是個性別錯置的空間——舞台上演員的性別跟角色的性別從來就是兩回事，因此祝英台造型上的模糊性也就自然解決了。可是一旦以跟現實結合度高的方式呈現時，女主角的女扮男裝身分要如何隱藏才能不被發現就變成不能忽視不見、非解決不可的問題。以電影為例，畫面中男裝的祝英台穿著寬鬆的衣服，讓她的性徵不明顯，在黃梅調版本的《梁祝》中，男主角梁山伯甚至是由身為女性的凌波反串，讓男女主角外型上的性別差異與現實距離更遠。同樣的，《花木蘭》搬上螢幕時，也必須處理她如何隱藏性別的橋段，哪怕在〈木蘭詩〉中這個問題根本完全不存在——木蘭就是去了很多年後回家，直到換上女裝才「伙伴皆驚惶」，在這麼多年的軍旅生涯中，木蘭的真實性別為什麼沒有被發現，在詩中是全然的空白。

固然，《凡爾賽玫瑰》中的奧斯卡雖然身著男裝，但是奧斯卡的真實性別並不是個需要被隱瞞的秘密，因此對奧斯卡而言並不存在克服如何隱藏真實

性別的難題。不過，《凡爾賽玫瑰》中奧斯卡以女性身分行走男性世界而會有的困難，確實是被淡化了。對奧斯卡而言，最大的打擊可能還是錯失了漢斯的愛？被調到衛兵隊時所面臨的排擠，除了因為是女性之外，高高在上的貴族階級可能更是原因？相較之下，《奧爾佛士之窗》中對於尤柳詩的女扮男裝身分情境的處理，可以說是徹底的回歸了現實：以男孩身分進入男校的尤柳詩，青春期成長所帶來的一切變化成為她必須面對的可怕考驗。體型、體態、聲音、力氣……這些大多數人在過了成長期之後會因性別將更加明顯的差異，無一不成為她女性身分曝光的危機。初進學校的尤柳詩，身高、力氣都比同時入學的以撒要來得強，但是不過一年的時間，尤柳詩兩手才能拿得動的書，以撒卻只要單手就可以拿起來；較為尖細的聲音在孩童時代不會有人懷疑，但是過了十六歲卻還沒有變聲就很難不啟人疑竇……隨著時間的流逝，伴隨歲月而來的成長變化帶給尤柳詩的並非喜悅，而是日趨沈重的壓力。至此，「女扮男裝」的刺激已經不再是讓人享受曖昧的驚喜趣味，而是宛如薛西佛斯推岩石上山卻永遠會滾下來那般的無奈掙扎。

不同於奧斯卡是少女夢想中的偶像典範、是夢幻般的華麗存在，尤柳詩是落入了凡人世界的少女。雖然同樣是男裝麗人，但是尤柳詩的人生舞台並不建立在夢想上——就如同失去了神格的布林希德

《奧爾佛士之窗》
池田理代子著，東立出版

（Brünnhilde），不再是身著戎甲的好戰處女華爾丘利[1]的一員，成為人類的她儘管不凡依舊，也只能以人的身分接受無奈的命運。男裝麗人尤柳詩，是走入了現實的少女。

作品中的一些問題

其實關於《奧爾佛士之窗》這部作品的介紹，早在同盟策劃《動漫2001》的時候我就打算要寫的，可是卻因為我個人對《奧爾佛士之窗》有種一直難以突破的障礙感而未能動筆。有趣的是，這種障礙感在我提筆準備撰寫本文的時候依舊揮之不去，而促使我不得不冷靜地分析這種障礙感的起因，進而不得不談《奧爾佛士之窗》這部作品裡的一些問題。

首先，我個人必須承認：其實我相當不喜歡女主角——尤柳詩。

尤柳詩——金髮的男裝麗人——這個角色在外型上很明顯的繼承了池田理代子經典作品《凡爾賽玫瑰》中的主角奧斯卡，可是論到角色的魅力，尤柳詩卻很明顯的差上了一截。

有趣的是，如果將《凡爾賽玫瑰》跟《奧爾佛士之窗》一起比較，對於感情、人性以及歷史背景等等種種刻劃，《奧爾佛士之窗》其實是描寫的比較深刻的。對於俗世中人情世故的種種，《凡爾賽玫瑰》其實還處於夢幻階段，《奧爾佛士之窗》相形之下不但深刻，在整個故事的架構跟氣度上都大得多，我們可以很明顯的從作品中感受到作者在這個時期的成長。

可是，或許可說是「成也蕭何，敗也蕭何」，池田理代子在這個階段的成長與轉變讓《奧爾佛士之窗》不論是在故事架構、內容，或者是對於人世間種種情事探討的深刻度，都明顯超越了《凡爾賽玫瑰》，可是這樣的轉變卻反而讓身為女主角的尤柳詩無法有夠搶眼的發揮。

或許有人會說這樣的評比是不公平的，因為奧斯卡給人的印象實在太過鮮明，在同類型角色前輩奧斯卡耀眼的光芒下，尤柳詩就像是企業家第二代一樣很難讓人認同她的實力，即使她也很出色，卻難以擺脫前代的陰影。

這樣的辯解固然也有道理，但是如果我們試著分析一下兩部作品的差異，就會發現，單就設定上來說，尤柳詩是比奧斯卡要來得吃虧一點。

仔細想想，《凡爾賽玫瑰》中的奧斯卡事實上是個非常不實際的設定，她是個全然理想化了的角色，

在《凡爾賽玫瑰》這部作品中，直到「黑騎士事件」之前，奧斯卡這個角色一直都是身兼男、女主角雙重身分的。（詳見拙文〈凡爾賽玫瑰——永遠的華麗少女〉，收錄於《動漫2001》。）這樣的設定雖然跟現實差距太遠，但卻完全滿足了少女們閱讀時的渴望，現實中無法達成的理想都可以在這個角色的身上完成，堪稱完美的少女偶像典範。

同樣是金髮的男裝麗人，《奧爾佛士之窗》的尤柳詩卻「只是」女主角而已，在故事中男主角很明顯的另有他人，從頭到尾，尤柳詩都僅僅只是個「穿男裝的少女」而已，這一點在讀者的心目中就已經比不上身兼男、女主角雙重身份的奧斯卡了。

因為整個設定回歸現實面的關係，尤柳詩的男裝裝扮也建立在一個合理的基礎上——身為私生子的她如果想得到財產，必須讓沒有兒子繼承家業的生父以為自己是兒子，才有希望。為了謀奪財產，尤柳詩的實際性別是個讓她備感壓力的秘密。也因為這個關係，隱藏著許多秘密的尤柳詩後來精神幾近崩潰，最後的人生也以悲劇結束。換言之，尤柳詩的男裝身分不但沒有為她增添（蠱惑讀者的）魅力，反倒是使她步向悲劇的源頭。

另外，除去男裝外表這一點來看，尤柳詩只是一個普通女孩子而已。她美麗，但是並沒有到人見人迷的地步，她不論見識、判斷力或是面對孤單寂寞的忍耐力，都實在談不上出色，如果說她有什麼過人之處，或許就是為了尋找愛人奔向完全陌生的俄國的這份熱情吧？

可是，這樣的一個尤柳詩，卻很不幸的，她的整體形象正好是很難受到讀者歡迎的。

一般而言，漫畫的主角要受人歡迎，有兩種方式：讓讀者崇拜，或者讓讀者認同。要讓讀者崇拜，就是要展現這個角色能為人所不能為的那一面，讓讀者能夠對角色感到欽佩仰慕，少年漫畫中常見的英雄式主角就是這種典型。而另一種很常見的設定就是主角是跟大家差不多的普通人，讓讀者能夠因為跟角色之間的貼近而能有認同感。而在故事的鋪陳上，其實這兩種方式是必須交互並行，同時存在的。

畢竟，太萬能的英雄主角容易讓人有距離感，崇拜之餘少了那麼點親切就會產生隔閡，所以英雄式的角色多少都得安排一些弱點或者不幸事件，例如超人害怕克立頓物質之類的設定。而以一個普通人為主角的故事，可以很自然的讓讀者們將自己代入角色，對角色認同，但也正因為如此，必須安排一些特殊的事件，來證明這個角色（還有讀者）其實並不真的像外表那樣平凡。畢竟，大部分的讀者看漫畫是為了滿足夢想，滿足那份現實中沒有機會得到

的成就感。

少女漫畫比較常用的設定是以一個一般普通女孩為主角,先讓讀者們能夠很自然的將自身代入角色,然後再讓這個普通角色有一些不平凡的遭遇,經由這個過程去完成讀者們現實中渴望卻很難達成的愛情故事。

問題是,尤柳詩這個角色,並沒有滿足讀者這方面的期待。她雖然男扮女裝,但是她既不像奧斯卡那樣具備男主角的色彩能滿足讀者的愛慕心理,也並不像其他穿了男裝的女性角色可以在故事中一吐現實中女性受到壓抑的怨氣,她的男裝身份帶給她的痛苦明顯勝過方便性,這樣的男裝身份讓讀者在閱讀過程中,不論是以純粹旁觀者的角度或是將自身投入角色的角度,都無法從中得到享受。

不只是尤柳詩的男裝身份如此,在《奧爾佛士之窗》這整部作品中,尤柳詩能夠讓讀者產生認同感的橋段實在是太少了。固然,尤柳詩的愛情將以悲劇作為結束,是早在故事的開場就已經宣告的事情,不過倒也不是以悲劇收場的愛情就不能被認同。基本上《奧爾佛士之窗》整個故事以三位主角為主軸分為三部份,尤柳詩的戲份集中在第一部跟第三部,在第一部時尤柳詩的愛情只到了確認彼此情意的階段而已,她所愛的亞烈克森便為了投身理想離她而去。到了第三部,狀況並沒有多大的改變,心愛的

亞烈克森仍然為了革命大業表示沒空理會兒女私情,尤柳詩的愛情得到回應的戲份實在是少得可憐。說起來,在《奧爾佛士之窗》中,女主角享受到兩情相悅的快樂時光實在非常短暫。

撇開愛情的快樂不談,尤柳詩個人在其他方面的生活也缺乏吸引讀者的要素:成為殺人犯、壓力太大導致精神恍惚、失去記憶、死產……這些悲慘遭遇用來引起讀者的同情或許可以,但是要讓讀者願意將自身代入卻是不大可能的事情。

在過去,集倒楣於一身的可憐兮兮女主角即使遭遇極度悲慘,總還會有那麼一兩件讓她感到幸福的事情,讓讀者們在同情之餘也能發揮同情心為主角感到高興。這件幸福的事情,通常不外乎女主角的專業成就跟愛情。例如《千面女郎》中的譚寶蓮即使被人陷害,她的演出還是大大成功,她的事業遭逢低潮時,總還有送她紫玫瑰的人會讓她感到溫暖。

可是尤柳詩這些都沒有。

尤柳詩的愛情雖然是兩情相悅,但是她實際上跟亞烈克森並沒有多少卿卿我我的機會,在故事裡尤柳詩本身也為此所苦,她的愛情並不足以使她感受到慰藉。

換言之，尤柳詩這個角色具備了可憐兮兮女主角的
悲慘遭遇，可是卻沒有相對的收穫來為她可憐的遭
遇稍做平復，這樣的安排使得讀者在面對這個角色
時，除了同情之外，並沒有辦法經由這個角色感受
到多少快樂，畢竟，這樣不快樂的人生實在沒法叫
旁人看了能快樂。

總而言之，尤柳詩這位女主角，雖然同樣是穿著男
裝的金髮美人，她並不像她的前輩奧斯卡那樣能夠
滿足讀者的夢，她不是個能讓讀者崇拜的對象。奧
斯卡走的是夢幻路線，尤柳詩走的卻是寫實路線。
問題是，走寫實路線的尤柳詩，卻無法讓讀者產生
同理心──雖然妳跟我們一樣是個普通女孩，但是
我們一點也不想要妳那樣的遭遇！

讀者，其實是種冷血而殘酷的生物啊！

註：
1. Valkyries，或譯為女武神。北歐神話傳說她們是大
 神歐丁（Odin）之女，她們穿著閃閃發亮的盔甲，
 飛行於空中，在戰場上尋找勇敢的戰士，引領他們
 的靈魂到歐丁的神殿華哈拉宮（Valhalla）。

文學與哲學的對話錄──萩尾望都

Kula

漫畫家小檔案

萩尾望都出生於一九四九年（昭和二十四年）五月十二日，一九六九年以「露露與咪咪」在《NAKAYOSI》（なかよし）出道開始她的漫畫生涯，並和同一時期的漫畫家竹宮惠子一起在東京練馬區大泉住了兩年。兩人同住的期間不但互相影響，當時許多知名的漫畫家如山岸涼子、大島弓子、佐藤史生等人，也常出入該處，而被稱為所謂的「大泉沙龍」。兩人在後來也都成為了當時非常著名的漫畫家，並被歸為「昭和二十四年組」。一九七二年在《別冊少女 COMIC》（別冊少女コミック）上連載的《波族傳奇》為其最著名的代表作，此一作品也在一九七六年和另一部作品《第十一人》一起得到小學館漫畫賞。其他的作品還包括《百億畫千億夜》、《銀之三角》、《死神之吻》、《荒蕪世界》，以及她漫畫生涯中最長篇的創作《殘酷な神が支配する》等等。

不過，儘管萩尾望都是「昭和二十四年組」裡少數仍然還持續作畫的漫畫家，她的作品似乎越來越曲高和寡，趨向於哲學和形而上學的意境，漸漸地與通俗的少女漫畫產生了隔閡。她的高度文學素養特質，現今尚無任何少女漫畫家能匹敵，但這是否也成為漫畫創作上的限制呢？

波族傳奇

《波族傳奇》是萩尾望都最被推崇、也最膾炙人口的作品。故事以擁有永恆生命力的吸血鬼男主角艾多加為主軸，描述他和妹妹梅莉貝露成為吸血鬼，以及被吸血鬼夫婦收養，並在妹妹死後、另一個少年亞朗加入吸血鬼一族──波族的故事。兩人在漫長的時光中旅行，遇到各種人、事、物，並與其發生種種互動。

《波族傳奇》以時間為故事的主軸，採跳躍的手法穿插過去與未來的故事，類似電影的蒙太奇手法。由於艾多加和梅莉貝露還是未成年的吸血鬼，雖然有永恆的生命卻無法長大，只能維持十幾歲的模樣。受限於這樣的身軀，他們必須不斷地搬家，才不會惹人猜疑。但某一天他們的身分曝光了，孱弱的梅莉貝露經不起十字架的威力隨風而逝。艾多加雖然憤恨與傷心，但也終於得到了解脫，可以不用再擔心唯一和他有血緣之親的妹妹了。即將離開這個村莊的他想邀請亞朗一起來，他對亞朗說：「**我帶你走，只留你一人會很寂寞的。**」於是，亞朗加入波族，陪伴著艾多加，繼續往後的時光之旅。

在這段時光之旅中，無論是艾多加和梅莉貝露，還是艾多加和亞朗，一路上他們遇到了許多人，逐漸

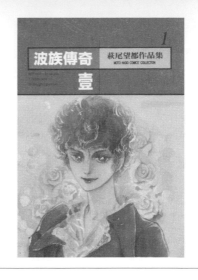

《波族傳奇》
萩尾望都著，尖端出版

揭開自己的身世之謎。原來，他們還有一個同父異母的哥哥叫奧茲華德‧艾文斯。奧茲華德留下遺書表示：「以後艾文斯家族的子孫如果遇到名叫艾多加與梅莉貝露的人，要將財產給他們。」因為，艾文斯家虧欠他們許多。在之後的旅程中，或許巧合也或許是基於血緣的關係，他們不斷地碰到艾文斯家族的後代子孫，成為他們生活中的一個個過客。

此外，他們也遇到許多沒有血緣關係的人，經由和他們的相遇、接觸，而留下了神奇的傳說。如誤射梅莉貝露的格蘭史密斯因機緣進入了波族作客，但事後一直無法再找到波族的遺跡，於是將這段神奇的際遇寫成日記交給後代。在森林中，父母被艾多加襲擊後成為孤兒的莉蒂露被艾多加帶回去撫養，他和亞朗就像莉蒂露的父母一般陪伴她成長，只是小女孩不斷地長大，但艾多加與亞朗卻依然囚禁在少年的身軀中，最後艾多加找到她的祖母，而將莉蒂露交給她，讓她回到正常人的社會中。另外，有一位叫馬夏爾的人則在同人誌上發表「藍伯特」的畫像，畫像中的少年臉孔則是艾多加，再加上艾多加與亞朗曾就讀過的耶魯中學的同學，將兩人的事情串連起來，發現了艾多加等人的身分。為了不讓吸血鬼的身分曝光，艾多加在這些人某一次的集會中，放火燒了房子，但是卻也不幸地將他的後代子孫夏綠蒂燒死了。幾年後，艾多加和亞朗碰到和艾多加相似臉孔的少女——艾蒂絲，原來她正是夏綠

蒂的妹妹。亞朗任性地想讓艾蒂絲加入波族，卻不幸害她陷入危險，結果為了救出艾蒂絲，亞朗喪身火海，再次留下孤獨的艾多加，一個人徘徊在永無止盡的時間牢籠中。

萩尾望都巧妙地安排了格蘭史密斯、莉蒂露、馬夏爾、夏綠蒂以及耶魯中學的同學等等，藉由他們各自與亞朗和艾多加的邂逅，而拼湊出波族不可思議的故事。一段段看似不相干的篇章，最後終於被串聯起來，勾勒出完整的波族傳奇。

古今中外不少人都想追求長生不老，但你是否曾想過，若真的像《波族傳奇》中的吸血鬼一般擁有永恆的生命，會不會對不斷重覆的生活感到厭煩？這樣的省思，除了萩尾望都之外，美國作家安‧萊絲的《夜訪吸血鬼》也有同樣的疑問。而且兩個故事都不約而同有著相似的情節，如《夜訪吸血鬼》中黎斯特將喪失親人的小女孩克蘿蒂雅變成吸血鬼，彼此像家人般一起生活了一段時間，這一段就跟艾多加收養莉蒂露頗為雷同。此外，兩人的創作時間也很相近，萩尾望都是一九七二年開始陸續發表《波族傳奇》，一九七六年完結；《夜訪吸血鬼》則是在一九七六年出版的。兩者之間是否互有影響就不得而知了。

此外，《波族傳奇》以未成年的少年少女來當主角

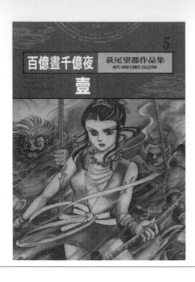

《百億晝千億夜》
萩尾望都、光瀨龍著，尖端出版

——艾多加和亞朗都是十四歲，梅莉貝露也是差不多的年齡，其中所表達的，是在這段既不是成人也不是兒童的歲月中才會出現的迷惘。這樣的主人翁在少女漫畫中屢見不顯，尤其是日本的作家，對於未成年的少年更有一種偏執的迷戀。和萩尾望都同一時期的竹宮惠子，她的作品中則出現了更多這樣的例子，兩人的觀念也常常互有影響，出現相似的題材。

百億晝千億夜

光看「百億晝千億夜」這個名稱，就感覺非常玄妙。整部故事出場的人物也令人肅然起敬，大概是所有作品中所見過的最高層級了——包含了許多宗教的創始者，如悟道後被尊稱為釋迦牟尼的悉達多王子，拿撒勒的耶穌、彌勒佛、梵天、帝釋天、宙斯、海神波西頓等等，在各種文化中被尊稱為神的，幾乎都出場了。所以，不用多說大家也能想像，這絕對是一部探討主題跟神有關的作品。

故事以柏拉圖所嚮往的美麗島嶼亞特蘭提斯作為開場。他一心想要尋找有關這個曾經富足繁榮、在海神波西頓恩惠下所誕生的理想國，為何在一夕之間觸怒天神而沉沒海底？柏拉圖前往亞特蘭提斯後代子孫所住的村落——艾爾卡西亞後，經歷了亞特蘭斯滅亡前的最後一日。在那個時代中，柏拉圖的角色是司證官奧利奧納。海神波西頓依據行星開發委員會的「太陽宙斯β型開發計畫」，要求亞特蘭提斯的子民放棄這塊神所選上的土地，移往他處，然而卻遭到民眾的反彈。波西頓一怒之下就讓亞特蘭提斯毀滅，放棄了這塊他所選上的土地。但是他交給柏拉圖一個任務，要他負責指引，等待戰士的來臨。

接著，故事跳接到即將出家的悉達多王子前往天上界的故事。他見到了梵天與帝釋天。然而，天上界和人間一樣紛爭不斷，製造戰爭的就是被稱為鬼的阿修羅。阿修羅將一位預言家的話轉述給悉達多：**「五十六億七千萬年後會出現救世主，給大家一個幸福的樂園。」**這是否表示世界將會毀滅？萬能的神為何要讓世界毀滅後再給予美好的重生呢？難道不能在它毀滅之前就先想辦法拯救它嗎？因此阿修羅和神的對抗永無休止。阿修羅的疑問，同時也在悉達多的心中畫上了問號。

同樣地，拿撒勒的耶穌，某一天在山腳下碰到大天使長米伽勒，因而被賦予了救世主的使命，出來傳道。最後，一切都在神的計畫中，猶大背叛耶穌成為千古罪人，耶穌則被釘上十字架。然而此時神卻發怒了，將世界毀滅，地球面臨最後的審判，進入無止盡的懺悔期。完成使命的耶穌，則得到「SI」計

畫的下一個指示，成為地球的管理者。

不久之後，沉睡在海底的悉達多王子醒來，並和奧利奧納與阿修羅見面。三人來到了把人當晶片控制在一個個像靈骨塔般的寄放櫃中的國家，才發現統治該國的領導者竟然是被下達暗示的猶大。原來，一切的事情都是在神的計劃下，耶穌則是執行任務的一顆棋子。

但無論亞特蘭提斯還是地球……每一個計畫都失敗了，所以一開始人類就是朝著毀滅之路前進。阿修羅憤怒地吼著：「**神一開始就不愛人類，所謂的太陽宙斯β型開發計畫，根本就是為了破壞和毀滅。**」幾經奮戰，最後只有唯一的戰士阿修羅生存下來。他終於見到了暗地裡將他們三人避開神的耳目保留下來的輪轉王，才發現原來彌勒的上面還有更高的神，這個空間之外還有更多的空間，宇宙是無窮無盡的。阿修羅困惑地繼續抱持著對神的疑問，以及無法擺脫的永無止盡的爭戰，獨自面對無數個百億畫千億夜。

這本書探討了人對於至高無上天神的懷疑，這樣的質疑其實已有人提出過，著名的例子包括《基督最後的誘惑》，作者卡山札基斯就對基督超凡入聖的形象抱持著問號，認為基督既然也是人，就會有人性軟弱的一面。

萩尾望都的《百億畫千億夜》和竹宮惠子的《奔向地球》，兩部雖然都是SF的作品，但卻都巧妙地結合了傳統與科技，過去與未來。《奔向地球》是進入了宇宙時代，人還保持著最原始的超能力；《百億畫千億夜》則是將神所住的世界高度地現代化，就連亞特蘭提斯子孫在艾爾卡西亞的村莊，每一家人的屋頂上都還有著小耳朵，在在打破了我們以往對純科幻作品的既定印象。

至於為何挑柏拉圖作為開場，相信作者是有所企圖的。他想藉由柏拉圖的《理想國》，來和本書所提出的疑問作個對比。其實，一切都在神的掌控下，理想國根本就不存在，無論是哪一個曾經盛極一時的文化——特洛伊文化、蘇美文化、埃及金字塔文明……最後不都只有毀滅一途？如果說神替世人帶來了繁榮的喜悅，神同樣也將毀滅的痛苦加諸大眾。就像阿修羅所說的，神以軍事策略失當、人類的墮落等理由來作為世界末日、人類自取滅亡的說法，實在太牽強。照這種說法，有太多的情況可以讓世界末日成立。其實一切都是神決定的，就連興盛與滅亡也都是早已注定。救世主的預言更是讓人質疑。

值得一提的是，在這部漫畫中，耶穌被設定為反派角色，這點的確很惹人爭議。但是，這無非也是為了製造戲劇化的效果。相對的，悉達多在書中的角

色就是相當討喜的大正派了。角色的安排也許跟作者的信仰有關，畢竟日本和我們一樣傳統上都是佛教人口較多的國家，所以耶穌的角色，只好委屈地被犧牲了。

悲劇少年美麗短暫的璀璨青春──竹宮惠子

Kula

漫畫家小檔案

竹宮惠子，一九五〇年二月十三日出生，德島縣德島市人，一九六八年入選《週刊瑪格麗特》（週刊マーガレット）新人賞佳作選，發表了出道作品《蘋果之罪》，並再度榮獲《COM》雜誌每月新人賞。

一九七〇年中期到一九八〇年代中期，可以說是竹宮惠子的全盛時期，《神秘的古墓》、《風與木之詩》、《奔向地球》、《伊斯龍傳說》……都是出自此一時期的作品。其中一九七六年在《週刊少女漫畫》上連載的《風與木之詩》，更被當成她的代表作，大膽的同性戀異色題材，在當時保守的社會掀起一陣旋風。緊接著，一九七七年推出 SF（科幻）題材的《奔向地球》，則讓她的聲勢更上一層。兩部作品也同時獲得第二十五屆小學館漫畫大賞，奠定了她在少女漫畫界的大師地位。其他有名的作品還包括《變奏曲》、《帶我飛向月球的彼端》等等。

很可惜像這樣一位具有知名度、擁有崇高地位的漫畫家，在國內卻一直鮮少有中文翻譯的版本問世，僅有一九九一年在《Asuka》（あすか）上連載的長篇鉅作《天馬的血族》被代理進來，另外一本則是描繪知名品牌愛馬仕創立過程的《愛馬仕之路》。

雖然進入二十一世紀後，竹宮惠子的表現已經不若早期出色，但身為一位少女漫畫家，能在歷經時代觀點的轉變與新人輩出、商業色彩又濃厚的今日漫畫界，還堅守了三十幾年持續畫漫畫的道路，竹宮惠子確實令人佩服。她也是「昭和二十四組」的漫畫家中少數還繼續創作的人，繼《天馬的血族》長篇作品之後，又陸續推出了《平安情琉璃物語》、《吾妻鏡》、《布萊特的憂鬱》等作品。

奔向地球

竹宮惠子的《奔向地球》，可以說是少女漫畫劃時代的 SF 作品。時間設定在西元三千多年，地球已被人類破壞到無法居住生活，於是人類不得不移向太空尋求出路。然而，已經被電腦管理的人類社會，卻和擁有人類最傳統本能──超能力的新人類社會──壁壘分明，彼此因理念不同經常發生爭戰。

竹宮惠子在人類社會中創造出了一個叫 SD 的管理制度，將成人與兒童分開。為了方便控制，所有新生兒都是試管兒，再由電腦選出適合照顧他們的養父母，撫養他們直到十六歲，然後接受成人檢查，將過去的記憶刪除，脫離父母到下一個星球，繼續接受成人教育，為回到地球做準備。

成人檢查制度是為了過濾出擁有ESP（超能力者）的人類才誕生的，這些超能力者被發現後就當成實驗品或是被解決掉，這也是人類社會和新人類社會對立的開端。另一方面，新人類社會中的組成分子則多半是在成人檢查制度中順利逃脫，被送到地底基地的一群人。兩者之間最大不同，就是新人類社會保留了最珍貴的記憶，讓人有自主的空間，但人類社會則是箝制每個人的思想，甚至連人的出生都由電腦控制。

故事的主角西恩就是被新人類隊長藍隊長看上的擁有強大力量的超能力者。然而從小在人類社會的教育體制下，他在心態上是排斥超能力的。在倉促中被任命為下一任隊長的他，一開始明顯地抗拒，但最後不但繼承了藍隊長的記憶、未來跟知識，更對美麗的地球產生憧憬，帶領新人類繼續為回到地球而努力。

另一男主角基斯，則是電腦特別選出來的經過培育的範本。然而諷刺的是，他一直對電腦制度懷抱著疑問，他質詢電腦：「為什麼所有的人類在基因控制的情況下還能夠生出超能力者？為什麼不刪除超能力的基因？」原來，一切都是電腦的實驗之一，這也是當初創造電腦的（人）所刻意留下的。創造者既希望製造出聽話的下一代，卻又對擁有豐富思考能力的新人類寄予夢想，想要保留最原始的超能力。

在漫畫中，除了西恩以及東尼等按照西恩意志所出生的孩子，是天生的超能力者之外，其餘的超能力者在身體的某一個部分都是有殘缺的，如具有預知能力的斐茜，就是個盲人。也許是創造者對這些殘障者的補償作用，正因為他們有天生的缺陷，所以反而比健全的人類心思更細密，更能思考到細微的部分。但是在這些超能力者之中，東尼等超能力強大的孩子，反而被其他人視為異類。可見無論是人類還是新人類，大家對於「特殊」，還是無法接受的。

一直逃避人類攻擊的新人類第一個反擊目標就是育嬰都市亞城，從這裡開始——一擊破人類所控制的衛星程式。在最後一戰時，西恩願意單獨和控制人類的母電腦見面，他抱著不入虎穴焉得虎子的必死決心，單獨面對母電腦——迪拉五號。迪拉五號的外形被設計成女性的形象，象徵儘管機器控管了一切，創造者還是保留了母親的形象。

最後，西恩雖然被基斯給射殺，但當電腦仍想繼續操控他時，基斯毅然而然地關掉了電腦的主機。電腦不停的反問：「**為什麼要關掉我？我可以控制地底岩漿的流動……為什麼要關掉我？**」基斯和西恩兩人的理念雖然不同，但終極的想法仍是一樣的，想擺脫電腦的控制。就算大自然的律動會帶給地球、甚至人類災害，但這畢竟都是自然的現象，就

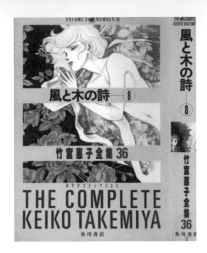

《風與木之詩》
竹宮惠子著，角川書店出版

讓一切回歸源頭，讓人類重新來過吧！

風與木之詩

這是有一點年齡的漫畫讀者，都一定會認識的BL漫畫超經典作品，也是竹宮惠子最膾炙人口的漫畫。故事描述兩位未成年的男主角之間的同性戀情。因為題材聳動，再加上漫畫中兩位主角的遭遇比野島伸司的戲還要悲慘與變態，讓人看了幾度痛哭失聲，留下深刻的印象。

宛如希臘雕像般美麗的吉魯貝魯，從小為了獲得繼父的重視與喜愛，儘管被當成性玩具，卻錯誤地投射了不成熟的感情，已至於他的心靈一直被禁錮在這段不倫之戀中。遍體鱗傷的他人生唯一的光明，是在認識了賽魯吉之後。賽魯吉用最純真的心靈全心全意愛他，讓他不再對自己污穢的過去感到自卑，也讓他好不容易走出不再自暴自棄虐待自己已經受傷的心靈與身體，展現燦爛的笑容。原本，所有的悲傷與痛苦從他們逃出學校的那一刻，就該畫下休止符，未來的兩人世界應該是光明燦爛、美麗無邊的……誰知，這竟是另一段苦難的來臨。

尚未成年的他們面臨了現實的嚴苛考驗，以前儘管心靈上受到折磨，但物質上總是不虞匱乏的，然而，當手上的金錢日益減少，純粹的愛情很快就遭受考驗。賽魯吉尋找各種可能的打工機會，以至於每日回到家中都是精疲力盡，在家的時間也越來越少。物質生活的清寒雖然讓習慣貴族生活奢糜的吉魯貝魯不適應，但賽魯吉堅強的愛情尚能成為唯一的支柱。可是，當生活的壓力讓兩人之間的交集減少，加上對未來的不安，吉魯貝魯再度跳進火坑，靠著出賣自己的肉體來賺錢，想換取兩人相處的共同時光。但他卻因此染上毒癮無可自拔，最後終於喪命，結束了悲劇性的一生。

竹宮惠子對兩位男主角的折磨，真是完全不手軟。吉魯貝魯的美麗不但沒讓他的人生因此順遂無礙，反而更嚴苛地折磨著他的心靈，讓他一次又一次地嚐盡了人世間的無情、冷酷、殘忍，甚至付出了性命。無論是繼父、學長、商人，每一個人都覬覦他美麗的外表，想要佔為己有，只有賽魯吉是單純而毫無保留地愛著他。從在學校開始，純潔而堅強的賽魯吉，就一直是孤獨的吉魯貝魯堅強的屏障。吉魯貝魯雖然外表高傲冷漠，行為輕挑墮落，內心深處卻是極端缺乏安全感的，完全不信任他人，以至於他的痛苦幾乎都是自己惹來的。每一次受傷後的他，都是靠著賽魯吉的堅強與溫柔將傷口撫平，但賽魯吉也因此承擔了他的遍體鱗傷。這樣沉重的愛情，對於賽魯吉來說無疑是個重擔。

年輕的他在身上的零錢耗盡前，也曾疲憊地想要放棄。他將吉魯貝魯獨自留在長椅上，打算就此離開。在大雪中的吉魯貝魯，默默地坐在那兒等他，讓人深刻感受到沒有麵包的愛情果真沒有未來可言。然而，賽魯吉畢竟還是拯救吉魯貝魯唯一的人選，不願被命運給擊敗的他，仍然堅強振作起來，回到吉魯貝魯身邊。

最後，吉魯貝魯的慘死讓整個生活都以他為中心的賽魯吉立刻崩潰。他不吃不喝，無法接受吉魯貝魯去世的打擊。尤其是當朋友們決定帶他回老家，離開那一棟兩人曾經留下過美好時光的簡陋房子時，賽魯吉從車窗中伸出手，腦海中充滿著吉魯貝魯美麗的身影與回憶的這一段情節，最令人動容。

《風與木之詩》的最後幾頁不僅感人落淚，更是全書最富有詩意，也最美麗的篇章。回到家後的賽魯吉來到溫室，發現已經死掉的小鳥，感受到牠冰冷的體溫，也喚醒他回到現實，了解吉魯貝魯已經永遠不會再回到他身邊了，就像這隻鳥一樣。再度瀕臨絕望的他此時發現了兒時的鋼琴及一本父親死前所留下的書，讓他將所有悲傷的回憶串連起來。他伸手觸摸琴鍵，在飄揚的音符中再次找到生命的動力，化悲傷為新生的力量。在庭院中，他似乎看到吉魯貝魯化身為一隻小鳥，伸出手來迎接他，他也高舉雙手讓小鳥自由飛去，象徵了賽魯吉對吉魯貝

魯的愛情終於得到了昇華。這也回應了之前吉魯貝魯曾說過的話：「想變成一隻鳥，自在地飛翔」。賽魯吉的放手，同時也讓自己得到了解脫。

對他來說，就算吉魯貝魯的身影已經消失無蹤，但那一段的愛情，卻是人生中最美麗的時光，永遠無法抹滅。如同賽魯吉在心中對自己所說的話：「**吉魯貝魯在我人生中綻放出最耀眼燦爛的花朵，在已經遠去的青春夢想中，炙熱燃燒的紅蓮之炎。**」竹宮惠子再度為生命下了註解，為青春謳歌，讓人永遠珍惜這段「曾經擁有」卻不能「天長地久」的悲傷戀曲。

誠如竹宮惠子最後的台詞：「**你聽見風與木低吟而出的詩篇嗎？那是青春的騷動呀！**」《風與木之詩》正是一部描繪出青春人生與無悔愛情的瑰麗漫畫，值得細細品味。

伊斯龍傳說

《伊斯龍傳說》是一部描述古代民族傳說的奇幻作品。男主角戴奧基亞是古代一族的王子，在父王派兵攻打伊修卡王國後行蹤不明，於是新的王位由國王的哥哥所留下的兒子魯基休繼承。為了平定國內戴奧基亞派與魯基休派勢力的紛爭，魯基休迎娶了繼承前王妃血液的金之古少女菲莉雅。幾年之後，

103

當大家都已經忘記了戴奧基亞之時，他卻以神奇的魔力幫助許多瀕臨死亡的人復生，並被稱為救世主。面臨敵國威脅的魯基休，因此不得不將他逮捕並處以火刑。戴奧基亞的死亡，也帶來了滅亡之日。伊斯龍皇宮雖然被震倒，但王子跟王妃倖存，兩人重新開始再次建造一個更美好的國家。另一方面，戴奧基亞的肉身雖然因為火刑而消失，但他的精神與靈魂卻一直陪伴著愛護他的卡爾斯。

一開始，竹宮惠子對於戴奧基亞與魯基休之間的關係交代的並不清楚，直到戴奧基亞失蹤的那段期間，我們透過魯基休的回想，才得知在兩人曾經有過一段兩小無猜、毫無心機的快樂時光。然而，隨著年齡漸長，擁護兩派之間的派系鬥爭，終於讓彼此之間脆弱的平衡感開始崩落。但越到後半段我們可以發現，兩人其實是很互補的存在，彼此之間的喜愛、需要、了解，都超乎我們想像的親密。魯基休一方面嫉妒戴奧基亞正統王位繼承人的身分，另一方面，當戴奧基亞被送去伊修卡當人質時，魯基休是羨慕他的，因為他可以踏上未知的國度看看外面的世界。

儘管魯基休並不想接掌王位的繼承，希望能像他們的父親一樣，跟戴奧基亞一起治國，但國王戰死後他不得不順應形勢接下統馭權。他不斷地在內心反問著自己：「如果是你（戴奧基亞）的話會怎麼做呢？」那種壓抑的心態直到王冠戴在他的頭上，他面對鏡中的自己時，才終於爆發出來，但一切為時已晚，木已成舟。

戴奧基亞毫無疑問的是《伊斯龍傳說》的主角，他既是王族的血脈，擁有開啟古代門扉的神秘力量，也是握有魔王復生關鍵鑰匙之人，具有毀滅社會的力量。善與惡的兩面性，就像他的兩性體質一樣矛盾，讓他必須經歷許多試煉。

書中其實有許多的暗喻，如文化藝術發達的伊修卡與民風質樸好武力的伊斯龍，就像是雅典與斯巴達的化身一樣，最後文化高出許多的伊修卡，仍然逃不過被伊斯龍滅亡的命運，就像雅典一樣。一個曾經擁有高度藝術與文化涵養的國家，還是消失在歷史的舞台上。戴奧基亞在看到古代的伊斯龍王國的美好幻影呈現在眼前時，彷彿活生生印入眼簾一樣，則好比消失的亞特蘭提斯，在地下發出微弱的光輝。最後古代的伊斯龍王國在一瞬間所有的百姓鹽化致死，以及被狂暴的龍的火焰給燒死，則又像龐貝城一夕之間被火山熔岩吞沒一般，繁華的文化再次殞落。當然，戴奧基亞最後被當成救世主，還背著十字架走上火刑場，則無疑地是耶穌的象徵。竹宮惠子儘管在故事的開展時驚世駭俗，最後還是回歸保守的思考，和很多以環保訴求作結尾的漫畫一樣，如《月光迷情》、《魔道奏鳴曲》、《地球守

《愛馬仕之路》
　竹宮惠子著，時報出版

護靈》、《星座宮神話》、《妖魔的封印》等等，對地球的再生、人類的反省有所期待，結局都是經歷毀滅而後新生。這一點萩尾望都的《百億晝千億夜》則是完全不同，阿修羅對神所抱持的懷疑，讓他陷於永恆戰鬥的折磨。

愛馬仕之路

純粹就這本漫畫的價值來說，實在不算很高。不僅缺少了竹宮惠子典型的情色風格，且在描述事情上也只像是紀錄片的手法。不過無論在人物的個性、內涵與深度的琢磨上，僅以一本漫畫就想要交代清楚，實在也是強人所難，充其量只能算是為這個百年老店作嫁罷了。但這麼一個備受紳士名流喜愛的精品名牌，卻和一向被認為是膚淺與通俗文化象徵的漫畫相結合，這可是破天荒的合作佳話。此舉不僅代表了這個法國知名品牌對竹宮惠子的推崇與肯定，藉由漫畫的表現，也似乎有將這個背負了歷史經典的品牌，推向給年紀較輕的族群認識的企圖心。

這本書主要從十九世紀愛馬仕經營馬具店的草創時期開始，一直描繪到現今享譽全球的盛況，呈現出「愛馬仕」這個從做馬鞍、馬具起家的老店，如何堅持自己的理想漸漸打響知名度，又如何面臨工業革命所帶來的衝擊，調整自己的腳步順利轉型的過程。故事本身就擁有相當的戲劇性，若是能以較長的篇幅來描繪，肯定評價更高。

為了描繪這本百年老店的歷史，竹宮惠子親自去巴黎實地取材當然是少不了的，還結合了法國、香港、日本、台灣四地的通力合作，這樣的作品也算是一段漫畫界的美談了。

總結

竹宮惠子的畫風非常纖細動人，她的彩稿更是精緻華麗，在用色上清澈透明確又充滿了豐富的顏色，背景的處理上更是繁複宛如工筆畫一般，尤其在網點的使用尚未氾濫前，竹宮惠子早期的作品更是讓人看到沾水筆的極致表現，每個畫面細膩的程度都讓人嘆為觀止，一點一線編織出少女漫畫獨特的浪漫與華麗。

綜觀竹宮惠子的漫畫，可發現她對少年短暫的青春，有著異常的迷戀。幾乎每一部作品都可以看到少年在有限的青春中，盡情燃燒生命的火花，在即將死亡之前，綻放出人生最燦爛的花朵。她更喜歡描寫人性的黑暗面，在她的作品中，美麗的男主角

老是會碰到覬覦他美麗身軀的牛鬼蛇神，而男主角也總是輕易地出賣身體，任由他人玩弄，以至於走向注定的悲劇宿命。無論是《風與木之詩》的賽魯吉，《伊斯龍傳說》的戴奧基亞等等都可以看到相同的影子。

在竹宮惠子的筆下，青春永遠是最美麗的，所以挺著啤酒肚佈滿老人斑的風燭殘年景象，如此傷害畫面讓讀者幻想破滅的事情，是絕對不見容於竹宮惠子的美學觀的。（《奔向地球》的基斯可以算是其中的例外，他最後變成了中年人的模樣，臉上也增加了幾條皺紋，不過他的角色設定本來就不算是純然美形派的。）主角在她的操控下，很容易就死於非命，讓讀者哭得悲傷悽愴、惋惜不已，這一點也顯現出她對青春的眷戀，和日本人喜好的短暫而耀眼的櫻花美學不謀而合。

她對同性情誼的偏好更是顯而易見，其中《風與木之詩》將她的漫畫生涯推向最高點，也帶動了後來的漫畫家在這類題材上的熱衷。但是，儘管現代漫畫家在畫同性戀情的尺度上更為大膽，動作難度更高也更激烈，卻尚無人能超越她在漫畫中所留下像詩詞般雋永的精神，而這一點已足以讓她在漫壇留名，為人所敬仰。

只可惜在台灣她的翻譯作品很少被授權，喜歡她的

讀者只能透過早期的盜版漫畫或是原版的日本漫畫聊以慰藉，才能認識這一位被稱為「少女漫畫界第一人」，曾經登峰造極、備受推崇的漫畫家。

歐式諜報浪漫史──青池保子

伊絲塔

漫畫家小檔案

青池保子，一九四八年七月二十四日生，獅子座，O型。山口縣下關市人。一九六三年以《さよならネット》在《RIBON增刊冬之號》（りぼん增刊冬の號）上出道。一九七七年開始在秋田書店《PRINCESS》（プリンセス）上連載《浪漫英雄》。一九九一年以《アルカサル－王城－》得到第二十回日本漫畫家協會賞優秀賞。

◆ 青池保子官方網站：http://www.aoike.gr.jp/

青池保子出道已久，作品數量相當龐大，約略可以分為三個方向：一、諜報活動，以《浪漫英雄》、《諜報員Z》、《魔彈射手》為主，以相同的主要角色為中心，向外延伸出許多旁支故事；二、歷史諷刺搞笑劇，以《夏娃之子》代表，從日本聖德太子到德國希特勒，全都成了耍寶級人物；三、歷史寫實幻想劇，包括《七海英豪》、《アルカサル－王城－》、《聖母的烙印》等，描繪德國、西班牙等歐洲國家的歷史。

浪漫英雄

以諜報、軍事活動為題材的日本漫畫作品，不論是少年漫畫《城市獵人》，還是少女漫畫《妙殿下》，或多或少都受到英國知名電影《〇〇七》系列的影響。《浪漫英雄》也不例外，原書名的英文標題 "From Eroica With Love"，即仿自〇〇七系列作第二集副標題 "From Russia With Love"，只不過沒有美豔的龐德女郎裝點畫面，主角都是不近女色的男人。

德立安・雷頓・葛落利亞伯爵是個知名的藝術大盜，率領部下集團在世界各處犯案；北大西洋公約組織（簡稱NATO）西德波昂分部的少校耶貝魯・巴哈，接受上司指派任務，負責偵查、蒐集情報。在追查的過程中，這兩位立場相反的角色經常對上，互別苗頭，一較高下。每一回的任務構成一個中篇故事，衍生為將近三十集的長篇漫畫。

有趣的是，這是長篇漫畫離題、配角搶戲成功的最佳範例。故事一開始，有三個小孩跟隨父親到印加帝國遺址探險，在祕魯的高原的森林裡迷路了三天三夜，意外被一個不知名的老人所救，還各自都被賦予特別的超能力：西薩是語言天才，秀佳有預知能力，羅伯特的運動能力出類拔萃，三人之間還可以「心電感應」隔空交談。

《浪漫英雄》
青池保子著，長鴻出版

從這些詳細的背景設定，可以看得出來這三人應該是重要的角色，但在少校登場後，重心逐漸移到羅伊拉大盜集團和NATO的互相角力較勁。西薩因為是同性戀的伯爵所喜歡的美少年類型，還勉強撐了幾回，到了第二集，三個人就完全不見蹤影了，最後完全是伯爵和少校鬥法的天下。連帶大盜集團的成員和NATO的二十六個部下，他們的個人特色與插曲，也逐一登場活躍。伯爵從第一回便登場大展身手，是預定的重要角色；耶貝魯少校則以配角的身份搶戲成功，青池保子為了突顯主角，刻意創造這個性格一板一眼、與伯爵截然相反的角色。

一九六一年柏林圍牆築起，畫分為共產的東德和自由民主的西德，兩德明爭暗鬥。《浪漫英雄》自一九七七年開始連載，正值美國與蘇聯冷戰時期，彼此軍事競爭，互相較勁，故事便以西德為中心，巧妙了引用各國複雜的政治立場。身為NATO的少校，奉命對抗來自共產國家的各種間諜活動。一九八八年，漫畫連載因故叫停，一九八九年柏林圍牆拆除，因此當一九九五年連載重開時，兩德對立的情形已經完全改觀，原來最大的衝突核心已經消失，跨越了這段劇烈的政治轉變，漫畫的走向自然得隨之大幅修正。漫畫的設定有著濃厚的政治色彩，劇情中卻看不出漫畫家宣揚個人政治思想的企圖，不論是左傾或右翼，令人感覺不出來青池保子的政治立場究竟如何。政治或任何時代背景設定，就真的只是讓角色發揮的場所而已。

歷史惡搞之作《夏娃之子》

《夏娃之子》出書年代大概是在《浪漫英雄》初期左右，畫技還不是很成熟，畫面看起來有點擁擠。但這是青池的另一套代表作品，徹底顛覆歷史，玩弄名人。沈沒的陸地亞特蘭提斯大陸、希臘羅馬神話、亞歷山大大帝、聖德太子、希特勒等等，全都被拿來胡鬧一番。

劇中主角賈斯丁（搖滾歌手）、喜斯（鋼琴家）和巴吉魯（詩人），後兩者是同性戀，兩人對賈斯丁寵愛有加，但賈斯丁喜歡女人，抵死不從，三人間維持曖昧友好的關係。某天，三人同時接到一封奇怪的信，要他們到大鍋餐廳，在那裡遇到一個奇怪的天使，當天使用手觸摸三人的胸膛，竟浮現了薔薇印記。

天使告訴他們，經由天使的手觸摸胸膛，會出現薔薇印記的人，是汪羅烈族的證明。汪羅烈族是由亞當的肋骨造出來的、全為男性的種族，住在亞特蘭大。亞特蘭大有個湖，湖水每年會變色一次，汪羅烈族的男人泡過湖水，便可以變成女性。當湖水變色時，會舉辦比武大賽，輸的人要跳下湖，變成女

《夏娃之子》
青池保子著，長鴻出版

孩，在一星期之內結婚生子。

博通東方與西洋歷史的青池保子，在《夏娃之子》裡，大大的玩弄了歷史上赫赫有名的人物。賈斯汀、喜斯和巴吉魯原來是「夏娃之子」，胸前的薔薇印記是汪羅烈一族的證明，全族皆為男同性戀，但可以視需要，設法轉換性別繁衍後代。日本的《薔薇族》是一九七一年即創刊的元老級男同志雜誌，後來「薔薇族」便成為「男同性戀者」的代稱，這也是夏娃之子的標記是薔薇的主因。在青池保子刻意的安排下，三個人遊遍了傳說中的亞特蘭提斯大陸，惡搞文學鉅著、動漫畫經典，這是一部讀者了解愈多典故，笑果愈強的作品！

連載之初，曾有編輯評以：「哪裡有趣？一點都看不出來。」其實正道出讀者可能有的兩極化反應。不過青池保子坦承，她純粹是為了自己的興趣而畫，並沒有事先考慮讀者，沒想到推出後居然頗受歡迎，連同為漫畫家的朋友萩尾望都、木原敏江和大和和紀都表示非常喜歡。

嚴肅考究的西班牙歷史劇《アルカサル－王城－》

筆法幽默諷刺的青池保子，畫起嚴肅考究的歷史

劇，一絲不苟。波瀾詭譎的政治情勢，信手拈來，便成精采的故事。《王城》為西班牙著名的國王「殘酷的彼得」傳奇的漫畫版，嚴謹地描繪十四世紀西班牙的內戰歷史。《聖母的烙印》為番外篇，在同時代的西班牙歷史之外，另闢天地，深入探討聖本篤修會修士法爾哥的修行生活。

在十四世紀的伊比利半島上，分為四個國家：卡斯提爾・萊昂（Castilla）、亞拉岡（Aragon）、格拉那達（Granada）和葡萄牙。當時正是卡斯提爾和亞拉岡兩國爭奪伊比利半島、互相較勁的時期。

首先，主角彼得一世的名字西班牙語為 Pedro，即為英語中的 Peter，番外篇《聖母的烙印》，台灣譯本照著日語發音，直譯為沛多拉一世。他的別名 Peter the cruel，意為「殘酷的彼得」，因為執法公正不阿而得名。他生於一三三四年八月三十日，死於一三六九年三月二十三日。在位年間從一三五〇年到一三六九年，為西班牙王阿凡索十一世之子。

彼得雖然是王后所生，但因母親不被父王所愛，連帶的他也被父親冷落。父親偏愛側室所生的雙胞胎兒子恩利凱和法德利凱，使得彼得從小受盡旁人冷眼相看。不久阿凡索王過逝，具有正室血統的彼得繼位為彼得一世，終於得以揚眉吐氣。但十五歲就繼位的彼得玩心仍重，對政治毫無興趣，實際國家

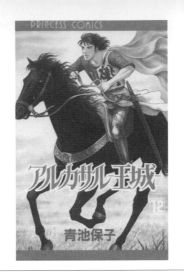

《アルカサル－王城－》
青池保子著，秋田書店出版

大權由宰相掌控，自己只是個傀儡國王。大病一場後，他意識到自己孤立無援的處境，並體認權力的重要，開始學習如何治國，並謀畫將權柄從宰相的手中奪回。

彼得成功的放逐宰相後，大權在握。但哥哥恩利凱表面順從，內心卻不甘於只能當臣下聽從弟弟的命運。於是他勾結了境內貴族和失勢的宰相，發動政變，攻城掠地，大獲全勝，將彼得軟禁在獄中。雖然後來彼得花了一年的時間，設法脫困，再度復權，但這一段被背叛的慘痛教訓使彼得大受刺激，養成日後不輕易相信任何人、多疑猜忌的性格。在此，我們看到政權不斷轉移，西班牙激烈的內戰歷史。

在漫畫中，與彼得對立的反派恩利凱是個不討人喜歡的角色，不斷把唯一的妹妹改嫁，以獲得更大的權力，去扳倒彼得。「政治聯姻」在宮闈密史上很常見，也是取得權力或換得短暫的和平的基本方式。在他腦中，弟妹們應該順從他、為他所用。庶子的身分使他天生就矮彼得一截，即使年紀比彼得大，即使受到父親的寵愛，他知道這都只是短暫的，是依附父親才有的，如果父親有了萬一，地位馬上下降，這是身為庶子天生的不平等。他的心機深沈、思考縝密，相較之下，弟弟法德利凱天性單純，反而活得正直愉快。

奪得王冠的渴望，使恩利凱不擇手段。但是真正得到王位時，他一心沈醉在歡欣的剎那，不懂也不想好好維護，只知品嚐勝利的快感，再度失去是可以預期的。失去後，再度不擇手段想奪回——不過他到底真正想奪回什麼呢？恐怕連他自己也不明白！也許他只是單純的想贏過彼得而已。不過，世界上好像沒幾個人會知道自己真正想要的東西吧？恩利凱屬於比較極端的人，即使不斷地重覆悲劇，仍是執迷不悟。

根據西班牙歷史，彼得最後是在蒙鐵爾（Montiel）戰敗並被暗殺。很可惜，漫畫還沒畫到這裡，就因故中斷連載了。

冷靜的旁觀角度

青池保子從一九六三年開始踏入漫畫界，至今已經四十年。她剛出道時，不能免俗的畫了許多眼睛裡閃著斗大星光的純情少女漫畫。時日一久，才漸漸走出獨特的風格。現在她的角色一派純西方人長相——臉長、輪廓深、偏向寫實，最初還有七、八頭身，不合比例的長腿，到後期也已修正成合理的腿長，不再刻意美化。她的畫法在少女漫畫中獨樹一幟。

《諜報員Z》
青池保子著，東立出版

以諜報、政治和歷史為主題，愛情只是其中的點綴，這種非典型的少女漫畫，在八〇年代曾經盛極一時。魔夜峰央的《妙殿下》以及和田慎二的《神祕女刑警》即為其中代表傑作，不過這兩位現在均已淹沒在時代的洪流中，偶爾才被拿出來懷舊一番。但青池保子至今仍屹立不搖，持續在第一線的少女漫畫雜誌《PRINCESS》月刊上連載，可以說是少女漫畫界中的長青樹。

青池保子博通古今歷史，能夠以豐富的知識、中立的角度為基礎，深入淺出，帶領讀者暢遊西洋歷史。浪漫的愛情故事並不是青池保子的主菜，細膩的內心獨白也非青池保子的風格。她取材嚴謹，注重史實，擅長以客觀的情勢發展，自然呈現角色的心理掙扎，因而她的角色個個像是演技精湛的演員，帶領讀者進入該角色的內心世界。

戀愛
本格派

大都會裡的多彩戀情——酒井美羽

伊絲塔

漫畫家小檔案

酒井美羽，血型 O 型，二月二十三日生，雙魚座，熊本縣出生，神奈川縣長大，一九七八年出道。曾經做過山田美根子（山田ミネコ）的助手。代表作品計有《愛人物語》（舊譯《遊龍戲鳳》、《學生情人》、《純愛偶像》、《淚之果實》、《誘捕美少年學生》、《禁忌的果實》等等。

◆ 官方網站：http://sakai-miwa.m78.com/

忘年之愛

酒井美羽是個資深而產量豐盛的少（淑）女漫畫家。自一九七八年出道，至今已經超過二十五年，作品的題材多以愛情羅曼史為主軸，忘年之愛與師生戀為副線。她偏愛描寫年齡差距大的情侶，無論是男大於女，或是女大於男，「談戀愛的遊戲規則，只要彼此能認同就好」。因此，年齡不是問題啦！

酒井美羽以《愛人勿語》系列作成名，《愛人勿語》是早期的作品，畫風青澀，在台灣舊譯「遊龍戲鳳」。男主角冢田州青三十歲，女主角青山美美十八歲，

兩人是相差十二歲的情侶。劇情從兩人相識、相戀、結婚、生子，一直到養育兒子源之助，婚後的煩惱與爭吵免不了，生兒育子有甘也有苦，這些日常生活的瑣碎，樸實而親切的呈現在讀者面前。

師生戀

即使師生戀現在已經不再是禁忌，一般普遍還是覺得不宜為妙，畢竟教師的身分足以掌控學生的成績，很難不被懷疑是否利用了這樣的權勢去逼迫學生，或因此評分不公正。唯有寫實的《淚的果實》反映了社會大眾對師生戀的看法，但其餘的作品則有意忽略現實層面，專注於描繪戀人之間的感情進展。

《淚的果實》和《誘捕美少年學生》都是以師生戀為題材，女教師和男學生為主角，故事走向卻大不相同。《淚的果實》裡熱心的女教師繭子與叛逆的男學生蓮田笙受到周圍重重阻擾指責，愛得悲苦；《誘捕美少年學生》中，作風大膽前衛的女教師池內朱理和菁英頭腦的男同學筧惟志，愛的火花則是莫名奇妙就擦撞出來了。

以上都是短篇傑作，同樣是師生戀的《學生情人》則成為酒井美羽另一部代表作。十七歲的女高中生

《誘捕美少年學生》
酒井美羽著，台灣東販出版

田邊椎汝和二十五歲的高中老師宇野誠，彼此年紀相差了八歲。雖然這一對的生理年齡接近了些，不過宇野誠身兼俱樂部老闆「椿誠」雙重身份，出身背景複雜、性格強勢，大男人主義，加上他又是椎汝的高中導師，這種種權力的優勢，反而看起來差距比較大。

青春期的女孩，迅速發育成長的身體，加上少女懷春的心情，因而內心有許多羞於向師長啟齒的疑問。椎汝和同學們稀奇古怪的想法，這些女孩間的閨房談話，其實也是一般女孩會有卻不太敢問的疑問。藉著漫畫，解答小女生的疑惑，並且給予正確的性知識，酒井美羽開玩笑的自稱「愛與性的導師」，可是其來有自的！

告白之後才是戀愛的開始

戀愛少女漫畫中，當兩人已經心心相映時，也離結局不遠了，酒井美羽通常卻不是如此安排。成名作《愛人物語》第一集沒多久，冢田州青和青山美美已經結婚了，後面九集加上一集番外篇，都是結婚後發生的故事。《學生情人》宇野誠和田邊椎汝也是在第一集裡就成了男女朋友，無論是家庭背景差異過大，或是思想觀念難以溝通，戀情進行中，除了第三者的介入之外，陷入愛河的倆人之間，其實還有著許多意想不到的無形障礙。

因此，秉持著男人和女人在越過那一線之後才是勝負的開始，結婚也非戀愛的終點，酒井美羽的作品呈現了都會戀情的各種風貌。愛情羅曼史的世界中看來是沒有道理存在的，您認為呢？

懸疑推理劇的多重運用──篠原千繪

伊絲塔

漫畫家小檔案

篠原千繪，二月十五日生於神奈川縣，O型水瓶座。興趣是開車兜風、打高爾夫球。一九八一年以〈紅い傳說〉出道，代表作是《魔影紫光》，一九八七　年榮獲第三十二回小學館漫畫賞。二○○一年以《闇河魅影》再度得到小學館第四十六回小學館少女部門的漫畫賞。

在閱讀本文之前，必須要先提醒各位讀者，篠原千繪擅長懸疑推理，作品內容有很多令人意想不到的連環計，本文以揭露這些巧計的角度，探討內容涵義。在此建議，若還未看過她的漫畫之前，先不要看本文，以免事先知道計謀，喪失了揭曉謎底時的驚奇與樂趣。

過去與現在的抉擇

創作者可以說是精神上的脫衣舞孃，在創作的過程中，不斷的剖析自我，將自己的內心世界，完全呈現在讀者面前。然而，受到個人的興趣牽引，總是會關心類似的主題，即使運用不同的題材，不自覺的仍然繞著相同的主題。以恐怖漫畫起家的篠原千繪的作品，其實也流露出這樣的訊息。

篠原千繪的出道作〈紅い傳說〉，收錄在第二本短篇傑作集《目擊者》。身為普通日本高中女生的御陵緋紗子，原來是一千三百年前的緋公主轉世，她和臣子白馬相戀，但兩人身分差距太大，無法結合。她十六歲時被迫嫁給東國的國王，一年後丈夫將她當作祭品獻給神，臨死之前，希望來生能和心上人結合。情人白馬在她死後，亦被國王殺害。一千三百年來，他的靈魂守在陵墓，等待緋公主轉世。今生，白馬的靈魂附身在緋紗子的青梅竹馬相原雅生身上。當今生的緋紗子回想起前世的記憶，面對長久等待她的白馬，卻以相當務實的觀點告訴白馬，請他不要抹煞雅生的人格，她也不能跟著到白馬那邊的死後世界。這個約三十頁的短篇，已經隱隱透露出篠原千繪的個人觀點。

後來，在《靈貓》裡，日下部拓受到惡靈作祟，記憶被消除，靈魂從軀體分出，身體被藏了起來，他的靈魂只好附在白貓的身上，拜託有靈感能力的翠川陵子尋找他的身體。追查的過程中，事情真相逐漸浮現，原來日下部在喪失記憶前，有個體弱多病的女朋友川島穗。但在陵子和穗同時遇到惡靈襲擊的兩難困境之下，日下部選擇了後來認識的陵子，使得女友穗最後被惡靈拖走了。

接著，以青龍、白虎、玄武、朱雀四神獸為主要角

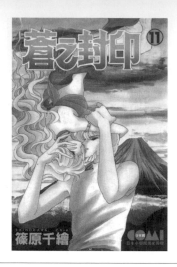

《蒼之封印》
篠原千繪著，大然文化出版

色的恐怖玄奇漫畫《蒼之封印》，身為蒼龍的羅瑄和玄武的桐生高雄前世是夫妻，兩人還生了個女兒。但是羅瑄的現代複製人林碧珊（桐生蒼子），重生後對前世沒有記憶，在一連串事件後，發現自己擁有製造食人之鬼的能力，是使鬼門復興的關鍵。認同人類的林碧珊，無法接受她必須以人類為食物的事實，又愛上了獵殺鬼族的敵人——白虎西園寺彬。她想變成人類，和西園寺彬長相廝守。歷經冒險，她前世的丈夫高雄，因為深愛著她，最後還是退居幕後，看著前世的妻子和敵人，在今生遠走高飛。

近作《闇河魅影》的故事得回溯到西元前十四世紀，娜姬雅王妃想咒殺其他王太子，以便使自己的兒子登上王位，於是施展法術，將二十世紀的日本初三學生鈴木夕梨，穿越時空，抓回古代西臺帝國，想當作黑色咒術的祭品。為了回到現代，夕梨必須等到金星從東邊升起，街上七個泉水全滿的時刻，穿著她剛到西臺時的日本現代服裝，藉助西臺王子凱魯·姆魯西利的神官能力施法送她回去。

一開始，鈴木夕梨在現代日本時，跟同班同學冰室聰兩情相悅，互相表白，但沒多久夕梨卻被古西臺帝國的王妃娜姬雅，拉回過去，兩人被迫分離。在夕梨等待金星升起期間，逐漸和西臺帝國與凱魯王子的牽絆愈來愈深，因緣巧合下她為西臺贏得了多次戰役，被尊為戰爭女神。後來她愛上了凱魯王

子，甘心留在古代和凱魯長相廝守。再也沒有見到冰室一面，或者說，她根本就忘了冰室了。

目前為止，篠原千繪筆下架構龐大的故事裡，她甚少在其中闡述個人愛情觀，總是讓角色行動，依各自的立場而闡述屬於角色個人的想法。不過，從中追縱探究，仍然可以尋得一些蛛絲馬跡。

在少女漫畫裡，轉世的戀人於今生再度相逢，這種超越時空的愛戀，即使前面有重重困難，最後終於一一克服，與前世的戀人相聚，才是彼此愛情堅貞不渝的最佳證明。但篠原千繪從出道作〈紅い傳說〉，一直到近作《闇河魅影》，一旦牽涉到必須選擇過去或未來的戀人時，劇情走向多半傾向認定現在比過去還要重要，因此她的主角最後幾乎都是選擇眼前的戀人，而拋棄了屬於過去的甜蜜回憶。在少女漫畫裡，從一而終、堅貞不二才是王道，像篠原千繪這樣安排劇情，其實是相當大膽的做法。

篠原千繪筆下的反派形象

懸疑、推理故事中，經常是由反派角色負責製造緊張刺激的氣氛、設下巧妙的謎題，因而說是反派撐起半邊天也不為過。篠原千繪的反派也有共通點，通常是聰明、非理性、對某些事物異常執著的狂熱

《魔影紫光》
篠原千繪著，大然文化出版

分子。他們往往擁有操縱人心的特異能力，強迫他人如傀儡般行動。這樣一來，反派心中即使有著再深的悲哀，但是因為採取操縱人心的反擊法，就不容易使少女讀者產生進一步的共鳴。於是篠原千繪筆下的反派，便能以相當鮮明的個人色彩活躍在作品裡，烙印在讀者的腦海中，卻不會奪走主角的光采。

《魔影紫光》裡，曾根原薰子這位超級大反派，是個狂熱的科學家，受到從事生物學研究的父親影響，對「人變成獸」這個主題興趣濃厚。她偶然間發現女主角尾崎倫子可以變身成豹，因此為了證實父親的理論，她設下重重陷阱，誘使倫子變身，想捕捉她，當作活體實驗動物。故事就在你追我跑的情形下，持續了十二集。曾根原的存在，就像揮之不去的夢魘，她急欲公布獸人的存在，不擇手段，除此之外，沒有其他的感情流露。

《海闇月影》的小早川雙胞胎姐妹因為同樣愛上當麻克之，因此反目成仇。結果得到克之的愛的流風為正方，失戀的流水則為反派。然而受到山洞中神祕細菌的感染，細菌激發並且強化了流水得不到回應的愛情傷痛，使得她具有操縱人的能力，為了獲得克之的愛，她即使控制自己的親生父母，殺死雙胞胎妹妹流風，亦再所不惜！比起曾根原薰子，小早川流水的感情表現多了一層，除了恨，還有對當麻

克之的執著。

到了《蒼之封印》，被設定為「鬼」的桐生高雄，比前作兩位反派，反而更像「人」。他用先進科技複製的妻子蒼龍羅瑄，居然愛上了仇敵。歷經種種爭鬥，他強壓下對白虎西園寺彬奪妻之嫉妒，放複製人的碧珊自由，守護女兒緋子與鬼門一族進入長眠，並且說明蒼龍重生的始末，將碧珊複製控制重生年紀在十六歲，因為這是蒼龍嫁給他時的年紀；並想看看四歲便去逝的女兒緋子，成長到十五歲的模樣。他的用情之深，令人動容。

但《闇河魅影》裡的娜姬雅王后，像是塑造失敗的反派。因為背景特殊，所以在她的動機之中，增加了政治、愛情等歷史和羅曼史的要素。娜姬雅王妃因為娘家巴比倫被西臺滅亡，父親卻要求她下嫁給滅亡巴比倫的西臺帝國為妃，交換和平條約。她在忿恨之餘，想把自己所生的兒子扶為西臺國王。故事靠著娜姬雅以黑水操縱人心一次又一次的計謀與失敗，陷入了陰謀循環之中。

娜姬雅王妃的仇恨相當純粹，她的內心沒有善惡衝突，就是「恨」，對於計謀的結果也不曾思考太多，一心要讓她的兒子登基而已，怎麼看都不像是一個狡詐多計的人應有的表現。沒有深度的仇恨，會使讀者感到疲倦。筆者認為，如果她這麼想要對

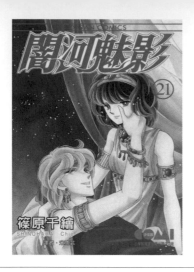

《闇河魅影》
篠原千繪著，大然文化出版

西臺報仇的話，想辦法讓自己登基，比扶持她那個派不上用場、又會扯她後腿的小兒子要好多了。

基於以下幾點原因，筆者認為娜姬雅的怨恨動機有點牽強：

1. 種族與年代問題

巴比倫是由亞摩利人（Amorites）建立的，定居於阿卡德（Akkad），占據周圍地區，於西元前一八九四年建立第一王朝，在漢摩拉比（一七九二～一七五〇 B.C.）的領導下，從小國逐漸擴大。西臺王國的興起，約在西元前一九〇〇年。雖然這都是推斷的年代，和實際建國的年代必定有差距，但推算起來，這兩個王國的興起差不多同一個時代。娜姬雅對巴比倫的歷史悠久、文化優於西臺帝國的自負有點怪。

巴比倫帝國是在西元前一五九五年被西臺國王姆魯西利一世（Mursilis I，一六二〇～一五九〇 B.C.）滅亡。娜姬雅是蘇皮盧利烏馬一世的王妃，此王在位的時代約為一三八〇～一三四六 B.C.。這兩個年代相差了約兩百年，娜姬雅仇恨西臺滅國的根源是在兩百多年前，未免太久遠了點。

2. 古代婚姻問題

上古時代，王族的政治婚姻是普遍認定的締結盟約方式。在一般漫畫中，身為王室貴族唯一的煩惱，就是不能和心愛的人結合。但王室不事生產，一切豪華享受、高高在上的階級，全都是建立在平民的勞動與血汗之下。以政治考量締結婚姻，求得國家的穩固與安定，原本就是身為王族的職責之一。所謂的「自由戀愛」是流行於平民的想法。或許有人覺得愛情高過一切，其實不分王族或平民，人生在世，本來就有很多事情是無法隨心所欲的，王宮貴族所掌握的優勢，已經遠遠比汲汲於生活而勞碌奔波的平民奢侈多了。創作者在王族的愛情與義務之間，除了強調「王族愛情不自由的可悲」之外，應該還有更多的層面可以挖掘。

少女漫畫以浪漫的愛情為核心，總是將「不能與心愛的人結合」，視之為最大的悲哀，這也是為什麼畫起王室宮闈漫畫，免不了要強調一下這些尊貴的王子、公主的義務中有「政策結婚」這一條。典型的少女漫畫，最後還是會讓主角破例與心上人結合。《闇河魅影》也不例外，但當凱魯選擇夕梨為正妃，細心的篠原千繪沒有讓夕梨一帆風順，馬上突破身分障礙，還考慮到現實的政治面。身為戰爭女神兼凱魯王子的愛妃，夕梨有著敏銳的政治才能，了解上位者的義務，費盡苦心，最後終於名正

《海闇月影》
篠原千繪著，大然文化出版

言順當上凱魯唯一的王后。

注意到「當王妃」這件事背後的政治意涵，雖然是篠原千繪的巧思，但她忽略了宗教信仰在上古人民心中的地位。從王室到平民，尊崇愛與戰爭女神伊修塔爾（Ishtar）是美索不達米亞平原的普遍現象，在蘇美城邦時期，甚至有國王將正妻之位保留給天上的伊修塔爾女神，後來娶的人類妻子都是側室。身為戰爭女神的夕梨，無論身分還是地位，早就高過後宮那些候補王妃了！

當然，歷史漫畫或時代小說，不必一定要完全符合史實，即使是寫歷史上確有其人的故事。有時，以歷史因素為背景，重新塑造歷史人物性格的故事，讓虛構的人物和史實中真正出現的人物互相交錯，反而更能引人入勝。筆者對娜姬雅的不滿是在於作者給予她的動機太過薄弱而典型了。《海闇月影》裡的流水，除了心上人被至親妹妹流風奪走的恨意殺機以外，篠原千繪仍然給了她關於小時候美好的回憶與恨意的衝突，後來還出現了讓流水愛上另一個人的選擇，使情愛糾葛更複雜，增加讀者理解角色心中矛盾的感情衝突：可能是喜歡、或討厭、或雖能理解但討厭、或站在她的角度，同理反派的心情，無窮延伸讀者對於角色的想像空間。相形之下娜姬雅的動機就太制式化了，一個又一個的陰謀，次數多到讓人覺得怪異，甚至荒謬。在結局時，終於將唯一一守在她身邊的神官烏魯西與她相繫，暗示一段無法如願的戀情，為她的激烈行動再次尋覓合理的動機。

結語

篠原千繪自一九八一年出道，至今已經超過二十年，仍然在少女漫畫的第一線上創作。她擅長短篇推理，也能描繪波瀾壯闊的長篇鉅作。從《魔影紫光》到《闇河魅影》，從曾根原薰子純粹執著的感情化身，一直到娜姬雅王妃怒濤般的愛恨情仇，不斷嘗試挖掘不同題材的多樣風貌。弘兼憲史長年擔任小學館漫畫賞評審，覺得即使是不擅長少女漫畫的他，也能輕鬆的閱讀《闇河魅影》。由此看來，她能兩次獲得小學館漫畫賞，絕非偶然。

永遠的戀愛中少女——北川美幸（北川みゆき）

伊絲塔

漫畫家小檔案

北川美幸，一月一日生，山羊座，B型，出生於東京，在神奈川長大。一九八四年出道。代表作有《公主軍團》、《銀色舞台》、《東京茱麗葉》、《禁忌的戀人》等。先生也是業界相關人士，小說家兼漫畫原作者赤堀悟（あかほりさとる），知名作品為《爆熱時空☆MAZE》，並為電玩《櫻花大戰》做設定。

從一九八四年出道至今，北川美幸編織著各式各樣的戀情，細膩的刻畫出少女對戀愛的不安、悲傷、期待、憧憬與夢想，少女因愛而軟弱，也為愛而堅強，將愛情的多重風貌一一呈現在讀者眼前，觸動著無數年輕讀者的心。

擅長刻畫男女戀情的北川美幸，筆下的男性角色個個充滿性感魅力，挑動著少女讀者的心。成功的塑造出溫柔多情、令少女痴迷的男主角。多樣化的題材，加上巧思匠心，把原料化為一篇篇扣人心弦的愛情故事。

她的故事取材方向相當廣泛，《原宿情話》說出校園學生青春叛逆的心情；足球的《愛情關卡》、柔道的《公主軍團》則屬於學園運動漫畫；跨到炫爛演藝界，再推出以偶像歌手為主題的《銀色舞台》、以服裝設計主題的《東京茱麗葉》。雖然題材變化頗大，但人物性格和劇情架構卻相當固定。

命定的未來戀人，潛藏在兒時回憶中

早期的北川美幸非常喜歡以懷念兒時的初逢插曲作為故事中心，由此衍生各種情節。早期《公主軍團》裡的立香（愛田野野香），因為五歲時被小男孩所救，此後一直無法忘懷對方，不斷的在遇見的男孩身上，找尋線索。

後期之作男女主角之間仍然有童年回憶，但以更為複雜巧妙的方式，運用這些記憶的碎片，為戀情增加戲劇效果。《銀色舞台》的陵亞未和美堂望，父母是一對曾經相愛卻無法結合的情侶，分手之時，約定將子女送到櫻丘高中就讀，希望彼此生下來的孩子，若是同性，結為好友，異性則能在平凡中自然的相戀。《東京茱麗葉》更加深兩人的牽絆，女主角綾瀨穗和男主角姬宮亮兩人小時候，在某個舞會上曾經有過一面之緣，互相為彼此的初戀。長大後的穗，背負著家庭破碎的陰影，對亮的父親深懷怨恨，同時也因愛上仇人之子而身心受煎熬。

總而言之，北川的男女主角，身世背景多半相互牽

《銀色舞台》
北川美幸著，大然文化出版

連，不單純是男女之間的相遇、相戀而已，從這些複雜的家世中，向外延伸次要情節，情愛糾葛編織在其間，就這樣構成了一幕又幕的戀愛故事。

兩男爭奪一女

富有魅力的男性角色，是少女戀愛夢想裡很重要的部分。多男爭奪一女的劇情，可以讓這些不同類型的俊俏帥哥一一登場，因而，情敵登場、製造糾紛、挑起感情變數，這類狗血的老套情節，可以更進一步激起讀者對角色、對劇情感同身受，進而同步產生愛恨交織的心情，其實這正是戀愛本格派少女漫畫的奧義。

北川的男主角通常有兩種，一種是天真無邪的少年，另一種則是少年老成的天才。在《愛情關卡》和《公主軍團》時期，天真無邪的少年佔了上風，雖然能力、魅力都不比不過第二男主角，但憑著努力和熱情，最後終究是奪得佳人芳心。雖然如此，隨著年代不同，女主角的選擇也出現了微妙的變化。後來《銀色舞台》，美堂望一人化身為兩種角色，在學校以「水神望」的身分，為優等模範生，在校外則成了天才歌手「美堂望」，在演藝界中扮演努力、專業精進的藝人。到了《禁忌的戀人》和《溫柔的傷害》，

少年老成的天才，已經晉升為第一男主角了。

暢銷的理由

少女很容易將自我投射到北川美幸的女主角身上，沈溺在帥氣的貴公子和鄰家男孩的熱烈追求中。她的女主角雖然外表平凡，但通常具有某方面的天才。例如《公主軍團》的立香，是個柔道天才少女；《銀色舞台》的陵亞未，戀人是當紅藝人，自己也隨後成了知名偶像歌手；《東京茱麗葉》的綾瀨穗則是個天才服裝設計師。她們不單純是個被男性角色們搶來搶去的花瓶，也不是貪吃、粗線條的女孩，而是更貼近一般少女的性格，偶爾會耍耍脾氣，撒嬌、吃醋、猶豫、掙扎，總是為著男性角色散發的熾熱魅力而怦然心動，這就是「少女」。

唱片界有「一片歌手」，漫畫家也有「一本漫畫家」，這是指那些因一部作品大紅暢銷後，卻後繼乏力的歌手或漫畫家。但北川美幸並非如此，她重覆運用前作受歡迎的元素，再適時的加入新的流行，成功的抓住了時下少女讀者的心。只是這些相仿的種種設定，不免讓資深一點的讀者產生疲乏，有些舊讀者漸漸就不再熱烈關切地的新作。然而酸酸甜甜的愛情滋味卻是年輕少女永遠也不會膩的，

《禁忌的戀人》
北川美幸著，大然文化出版

因而在舊讀者畢業的同時，新的少女讀者也不斷的加入，使得北川美幸一直不曾與「暢銷」絕緣。

違背倫理禁忌的挑戰

近期力作《禁忌的戀人》將主角年齡由以往的國高中生，提高到大學生，大膽的向親姐弟悖德戀情挑戰！故事從女主角鈴村香純到羅馬展開失戀的傷心之旅開始，偶然巧遇在遺跡打工的不知名男孩，短暫的相處，擦出激烈的愛情火花，兩人有了一夜露水姻緣。回到日本的香純對男孩念念不忘，後來卻發現男孩居然是因父母離異而分開已久的親弟弟，鈴村由貴。

即使明知道會傷害親友也無法不在一起，在短暫相聚的歡樂之上，時時籠罩著巨大的陰影。倆人互相都有其他的愛慕者，也很清楚這違反世俗倫常的戀愛，註定是無法被祝福的。因此故事一直持續著壓抑、沈重而狂熱的調子。

漫畫除了劇情之外，流暢而意涵深遠的分鏡安排能使氣氛更加生動。《禁忌的戀人》可以說是一部用鏡頭說故事的漫畫，畫面整體設計感覺很棒！由貴和香純彼此情緒牽動的肢體動作和手勢，豐富而細緻的刻劃出兩人臉上複雜的表情起伏，短短幾句簡略卻別有深意的畫面旁白，就這樣，倆人致命的吸引力鮮然躍於紙上。

北川美幸在單行本卷末隨談中表示，雖然並未決定細節，但姐弟戀是她自出道前就想畫的題材。綜觀她的作品，一向都是喜劇收場，可是由貴和香純的愛情障礙實在太深了，深到實在難以看見兩人美好的未來。

嘗試自我突破

前文提到她的長篇連載，經常無法自拔的創作了許多幼時遇見白馬王子、互相許下誓言的作品，筆者曾經戲稱她為「五歲定終身」——男女主角五歲邂逅後，就此定下終身，再也不曾變心。但與《禁忌的戀人》同時期連載的另一部新作《溫柔的傷害》，終於擺脫了這個設定，不再以兒時誓言和家族糾紛為背景，轉而以家世差異作為戀情的主要障礙。女高中生藤原亞依，在路上遇見身無分文的男孩，怕他露宿街頭，忍不住開口留他過夜。沒想到這個男孩，竟然是在京都具有悠久歷史傳統，新世代的狂言師簀秋。亞依是個典型的東京都會女孩，完全不懂日本古典藝能「狂言」，她與秋陷入熱戀，同時很清楚，秋自己在一起，會失去家族地位……

從《禁忌的戀人》開始，到《溫柔的傷害》，再對照北川的早期作品《愛情關卡》，她畫技的進步相當

令人讚賞，線條變得相當成熟，人物骨架也更加穩定，畫面乾淨俐落，分鏡與轉接愈顯流暢，藉著近景與遠景的巧妙搭配，帶出男女主角之間流轉的無言感情。走入北川美幸的世界，與畫面談一場怦然心動的禁忌戀情吧！

以記憶喪失為出發點——解析渡瀨悠宇

伊絲塔

漫畫家小檔案

渡瀨悠宇，B型，三月五日生，大阪人。一九八九年出道於《少女COMIC》。代表作有《思春期未滿》、《夢幻遊戲》、《夢幻天女》、《夢幻學園》、《魔法愛麗絲》等。中文書名之所以每個都冠以「夢幻」兩個字，是因為渡瀨悠宇是以《夢幻遊戲》而聲名大躁的。

風格明快、誇張、富有喜感的渡瀨悠宇，以尋找生父的校園漫畫《思春期未滿》打開知名度，而異世界幻想冒險的《夢幻遊戲》爆發人氣，使她成為家喻戶曉的漫畫家。她表示，從小看動畫卡通居多，幾乎沒看過什麼少女漫畫。出道以前想當的是少年漫畫家。在單行本《思春期未滿》裡，她公開人物設定草稿，很明顯看得出來，當時她的圖畫帶有鮎川圓的影子，鮎川圓是少年漫畫家松本泉的經典名作《古靈精怪》裡的女主角，個性堅強，是個硬派又帥氣的大姐姐，相當受到讀者歡迎。

夢幻遊戲

夕城美朱是國三學生，為了完成母親的心願，每天拼命努力讀書，想要考取明星高中。有一天，在圖書館和好朋友本鄉唯一起用功時，誤闖禁區，意外發現《四神天地書》。這本書具有強大的力量，故事本身就是一篇咒語，讀完的人，會與主角一樣，獲得力量，實現願望。在閱讀過程中，書會將讀者吸入書中，讀者在書中實際體驗的事件，即同步成為書上印刷的文字。她和小唯兩人一起進入書裡，她成為朱雀巫女，小唯成為青龍巫女，兩人後來因誤會與心結而反目成仇。

為了實現願望，必須齊聚七星，召喚神獸。但實現願望以後，巫女會被神獸吃掉。經歷了種種冒險，即使遍體鱗傷，她和小唯最後終於都成功的召喚出神獸，但也付出了極大的代價。在追尋過程中，逐漸看清自我，了解自己真正想要的東西，「**實現願望的不是神，而是人的意志。**」可以說是這段冒險的最佳寫照。

夢幻天女

> 從前有個漁夫窺見了入浴的天女後，偷走她的羽衣，天女無法回到天上，只好嫁給漁夫。

渡瀨悠宇以這段廣為流傳的天女古老傳說為基礎，結合現代遺傳學的科技觀點，創造出《夢幻天女》。

《夢幻遊戲》
渡瀨悠宇著，大然文化出版

人難免會對於日復一日的生活方式感到無聊，沒什麼不滿，卻總有少了點什麼的感覺，不知道自己究竟該做什麼，但又不希望這樣生活下去──十六歲生日前夕，御景妖對著雙胞胎哥哥御景明有感而發。雖然是無心之言，但這一晚居然就此成為她十五年來平凡生活的終結。

生活之所以能平凡順遂，往往是基於莫名的信賴，即使沒有預知吉凶能力，照樣放心的去上學、逛街。然而「平凡」是很容易被摧毀的。「**天女之血是什麼？為什麼這種東西會把一切破壞掉？過去信賴的親情、生活都毀了，當天女有什麼用？！**」小妖發出這樣的吶喊。只因為她是天女色列斯的繼承者，才短短一天，她居然成為御景家──她至親之人──所追殺的對象。

不知道自己從何處來的天女，本能的想創造優秀的子孫。她們利用「羽衣」挑選合適的人類取「種」，相對的給予力及智慧。色列斯在遠古時代與御鍵初識、相戀到結婚生子，非常甜蜜幸福。然而御鍵感到自己無力保護重要的人，在得到天女的咒力之後，性情驟變，開始殺戮、追求權勢，摧毀了他們原本平凡的幸福。這也是天女和御景家互相敵視的源起。在《夢幻天女》裡，筆者最受震憾的地方，就是有關和平的日常生活如此輕易崩壞的描繪，與力量如何改變了溫柔的御景家始祖「御鍵」。

動畫改編自人物美形和構圖細膩的漫畫，仍然保有精緻華麗的畫質，為角色配上合適的聲音，以音樂蘊釀故事情節氣氛，最初由一小段前情提要開場，緩緩響起主題曲「緋紅」的鋼琴前奏，在天女色列斯的配音員岩男潤子深邃幽遠的歌聲中揭開懸疑的序幕。

解說

《夢幻遊戲》和《夢幻天女》是設定複雜卻容易閱讀的作品。主要故事架構簡單明瞭，核心思想就是團結、友情與愛情──這種普遍共同意識的主題。即使不知道二十八星宿，也可以輕鬆理解《夢幻遊戲》的整部劇情；即使對天女傳說來源與意涵毫無概念，看不懂御景家如何使用色列斯遺傳因子從事人體實驗，也能看懂《夢幻天女》裡的恩怨情仇。另一方面，挾著這些理論深厚的設定衍生出種種情節，加強了作品的深度。

在少女漫畫裡，「記憶喪失」通常用以作為兩人相愛的阻撓。背後的概念在於，即使失去記憶，命中註定的戀人，仍然會愛上對方，不會因為失去記憶而改變。所以通常因為頭部受到撞擊失去記憶，而恢復記憶的關鍵，多半是患者置於失憶前類似的情境再撞擊一次頭部，或者心愛的人呼喚而恢復。為

《夢幻天女》
渡瀨悠宇著，大然文化出版

了強調戀情堅貞或戲劇效果，偶爾使用倒也無可厚非，但有時候過於強調愛的力量，反而會使劇情顯得較為矯揉造作。渡瀨悠宇的作品，感情表達相當纖細，擅長將少年漫畫式的熱血精神融入情節之中，情緒起伏相當激烈，使得單獨抽離來看會覺得頗為煽情的台詞，在劇情的進展中，看起來卻真情流露，這可以說是渡瀨悠宇作品的特色。

心理學上的記憶喪失

「記憶喪失」是指部分或完全地無法回想和辨識過去的經驗。包括心因性和腦部病變兩種。由腦部病變引起的失憶症，通常涉及記憶保留失敗，這種失憶症是真正的記憶喪失，幾乎總是永久的喪失。心因性失憶症通常只限於回想不起來，被「遺忘」的資料仍然存在，只不過於意識的層面之下；在某些個案中，失去的記憶會自然回復。常見於創傷體驗的初期反應，有些神經質的人在面對高壓生活情境也會產生失憶症。

典型的失憶反應中，病人無法記得他們的姓名、年齡和住所，也不認得自己的父母、親戚或朋友。然而他們的基本習慣和行為，諸如閱讀、談話和執行技巧性工作的能力則沒有缺損。除了失憶症狀外，他們似乎相當正常。

在心因性迷遊症的案例中，個人從真實生活的問題中退得更遠。不僅失去記憶，而且遠離家庭，通常會採取一種新的身分。在一段時間後，病人可能會突然發現自己處於陌生的地方，而且對自己迷遊間的那段經驗完全失去記憶。心因性失憶症具有高度的選擇性，只有那些基本上難以忍受或對自我造成威脅的資料才會被遺忘。

渡瀨悠宇作品裡的記憶喪失

「記憶喪失」雖然是少女漫畫常用的橋段，不過倒也未必每個作者都會用它。有時候劇情走入瓶頸，用來轉換情勢，開拓新的走向，也是不錯的作法。但至今為止，渡瀨悠宇的作品裡，長篇之作幾乎都有用到。身為渡瀨悠宇的忠實讀者，筆者對這一點感到相當好奇，本文試圖解析「記憶」在渡瀨悠宇漫畫裡的地位。

漫畫裡使用「記憶喪失」這個橋段，成因通常介於腦部病變和心理創傷之間。《思春期未滿》的樋口飛鳥，因為頭部撞擊到地板，而暫時喪失了到東京尋父的這段記憶。飛鳥除了記憶，連帶的也忘了這段時間所學到的體操技巧，症狀接近醫學上的腦部病變記憶喪失；最後因為真斗的呼喚，提醒她與死去的母親之間有著重要約定而恢復記憶，情況又像

DARAN COMICS

夢幻天女

14

渡瀬悠宇

《夢幻天女》
渡瀬悠宇著，大然文化出版

是心因性記憶喪失。

到後來《夢幻遊戲》和《夢幻天女》裡，失去記憶就不再被當作是心理疾病，而用來增加冒險的難度，並進一步突顯角色之間內心掙扎。《夢幻遊戲》裡，夕城美朱和七星士的琼星宿墜入愛河，當呼喚出朱雀神獸，她許下最後的心願，希望能把書中角色鬼宿，變成現實世界的人，即宿南魏。轉生後的魏，是因為對美朱的愛而轉生到現代，身為鬼宿的部分記憶因而消失，化為其他六星士手上持有的青石。蒐集青石使魏恢復記憶，就成為第二部冒險的主軸。

在第二部裡，宿南魏身為「鬼宿」時的記憶被敵人取出來做成傀儡，宿南魏本身則是對美朱的強烈的愛所轉生。當擁有記憶的鬼宿，對上只有愛的魏，美朱最後選擇了「愛」，而非「記憶」，於是鬼宿和魏，終將合而為一，成為完整的一個人。

另一方面，在《夢幻天女》隨談裡，渡瀬悠宇闡述對「記憶」的看法，她覺得十夜「失去記憶，不僅不認識任何人，甚至不知道自己是誰，那種感覺是很孤獨的。」和「正因為他是張『白紙』，反而能接受許多不同的東西。」這兩個觀念，撐起十夜這個角色。一開始為了追尋自我的記憶，而被御景家利用，受雇為殺手，中間則被植入虛構的記憶，到最後真正的記憶才自然顯現，成為解開一切謎團的關鍵。

總而言之，強調「愛情」終將超越「記憶」，這是少女漫畫使用「記憶喪失」的核心思想。

「記憶」的地位與涵義

現在的科技，已經達到可以複製人的基因，造出具有相同基因的複製人。但人生是不能複製的，即使是具有相同基因的人，經歷過不同的成長歲月，性格、思想必定也隨之改變，由這些經驗，構成了每個人各自擁有獨一無二的記憶。人經常在做了抉擇後，常常回想如果選了另一條路，自己又會變得如何？藤子F不二雄在《異色短篇集》，曾經描寫過平行世界的「我」大集合，開起同學會來。即使是成就很高的「我」，心中卻懷有捨棄夢想，屈就現實的遺憾；努力追求夢想，但現實卻窮困潦倒的「我」；狂暴基因掩蓋過一切，成為罪犯的「我」；這些都是人生岐路，不斷的分叉，造成了平行的世界。

如果沒有了某部分的關鍵記憶，你，是否還是會選擇相同的人生道路？相同的戀人？

參考資料：
※《變態心理學》，頁 223~225 頁，Robert C. Carson & James N. Butcher 著，游恒山譯，五南書局

激情的快感——新條真由（新條まゆ）

伊絲塔

漫畫家小檔案

新條真由，一月二十六日生，水瓶座 O 型。一九九四年出道。代表作有《快感指令》、《惡魔愛神》、《霸王愛人》等。

在校園裡，含情脈脈看著心上人，最後終於鼓起勇氣，送巧克力告白，這是一般人對少女漫畫的印象。然而新一代暢銷少女漫畫家新條真由，卻畫出一幕幕令人臉紅心跳的情色挑逗畫面，令人側目。追溯她早期作品，出道不久，她就已經畫了不少相當煽情的性愛描寫，後來《快感指令》造成轟動，更是引起許多爭議。保守一點的讀者，難免頗有微詞，但她的作品廣受年輕讀者的歡迎，也是不爭的事實。其實，每個年代有每個年代喜好的風格，也許倒也不需要過度反應。

處女的想像力——快感指令

因為新條真由本身是視覺系樂團迷，她便以此為主題，畫了《快感指令》。正如同標題所暗示的，書中有很大一部分是在描寫性愛的快感。男主角大河內咲也是視覺系樂團「魯西法」(Lucifer)的主唱，女主角雪村愛音則是普通高中生，以情色作詞家為志

向，寫下許多色情的想像，兩人搭配，在音樂界掀起波瀾。新條真由藉著咲也之口，很直接的說出了：「**不了解男人身體的女人，想像力是很豐富的。**」舞台上咲也唱出這些挑逗少女的性感句子，使得少女欲拒還迎，為之痴狂。

一九九九年《快感指令》改編為動畫「KAIKAN フレーズ」，在東京電視台播出，第一～二十話是晚間七點，二十話～四十四話就改為深夜播放了。漫畫裡，「魯西法」為了進軍世界，將團名的 L 改為希臘字母寫法「Λ」，變成了「Λ ucifer」。後來在日本真的出現了以書中的五個成員為範本而成立的「Λ ucifer」樂團，一九九五年九月十五日以動畫主題曲「墮天使 BLUE」出道。可以說是角色扮演（Cosplay，由真人穿著動漫畫中的角色服裝，在同人活動中扮演該角色）的極致，這樣的事情也是少女漫畫史上頭一遭！

挾著動畫的威力，「Λ ucifer」的兩支單曲 CD，分別登上過日本 ORICON 音樂公信榜。再細瞧歌詞，並非直接以漫畫裡雪村愛音所寫的情色歌詞譜曲，而是普通的情歌，歌詞裡也沒有露骨的性愛描寫。但團員個個造型華麗，仍然吸引了不少 FAN。漫畫在二〇〇一年結束連載，樂團仍然持續表演了一陣子，直到二〇〇三年一月十日最終公演，解散後，各個團員單飛。

《快感指令》
新條真由著，大然文化出版

後繼乏力——惡魔愛神

繼《快感指令》後，《惡魔愛神》畫了四集便草草下檔，為何呢？戀愛本格派為少女編織各式各樣動人的愛情故事，題材和流行事物等週邊設定很重要，可以讓少女有親切感，並自我投射，至於情節創意反而次之，再怎麼狗血、不合理、老套，還是會有基本的忠實讀者。《快感指令》中，愛音和心儀的螢幕偶像偶遇、談戀愛，偶像不再遙不可及，還可以獨占他，讓他成為「自己的」，這是少女的秘密憧憬。即使偶像再怎麼強悍、霸道，也令少女們心甘情願。

但《惡魔愛神》選擇了撒旦作為戀愛幻想的對象，撒旦是墮落天使，天使學有一套相當複雜深奧的理論，是本身對這些有興趣的人才有辦法掌握精髓，好好發揮。（參見後文〈論惡魔之王路西法（Lucifer）在少女漫畫中的形象〉）新條對「惡魔」雖然憧憬，但並沒有深入研究，也對如何塑造屬於惡魔的、邪惡的、頹廢唯美的魅力手足無措，於是聲勢自然不及《快感指令》，最後只好全力集中描寫情色場景，四集便草草下檔了。

羅曼史小說式的漫畫——霸王愛人

後來，新條真由修正題材的方向，推出以香港為背景的《霸王愛人》，貧苦孝順的日本少女秋野來實與香港黑道老大黑龍相識，充滿危險的氣息。隨著畫技進步，新條真由對少女的性幻想有更貼切、充滿想像又露骨的描述。新條的女主角，通常一開始就擄獲了男主角，讓花花公子就此定心，不需費心去吸引他，也不必為著他搖擺不定的態度而傷心煩惱。這部也不例外，來實一開始就被黑龍看上了，其餘那些為戀情增加波折的情節安排，只是刺激感官的調味品，讓那些火辣的親熱場景可以名正言順的登場。

不過，熟悉台灣羅曼史小說的人，應該會對新條描寫的黑道世界相當驚奇——出身黑道，霸道、冷血的男主角，只鍾情、只在意女主一個人，這⋯⋯怎麼會和時下的言情小說這麼像啊！

《霸王愛人》
新條真由著，大然文化出版

少女情色派

新條真由的筆下的愛情故事，幻想的成分大過真實。集權勢於一身，帥氣、溫柔又霸道的男主角，帶著危險氣息，性伴侶一個換過一個，但心中卻只為女主角一人痴狂——這種羅曼史的黃金設定，加上性愛歡愉的畫面，曖昧又引人遐思、春色無邊，令少女怦然心動，使得她的作品雖然大受歡迎，卻也飽受批評，愛好者很難公開為她擁護辯解。其實，雖然表面上尺度相當火辣，但全都是從一而終的戀愛，少女的潔癖在此是以另一種形式表現。

或許有人會懷疑，畫成這樣，怎麼沒有被列入限制級？難道日本沒有限制級嗎？有的！不過審查是以客觀的標準來判定，新條的作品沒有露第三點，性愛場面時重要部位也不會清楚的描繪出來，雖然遊走邊緣，還不致於會被列入限制級。至於情節內容適不適合未成年人閱讀？這又另當別論了。可以確定的是，新條的作品是畫給對戀愛懷有熱切的憧憬與幻想的少女看的。

情色描寫或許為她的作品拉到不少讀者，但如果光只有情色，而無其他特點，不可能造成旋風。在《快感指令》第一集裡，雪村愛音就說得很清楚：

不是把自己了解的男孩子的心情寫出來，而是寫出希望男孩子如此對待自己——

這也是新條自己奉行的準則。因此，新條筆下的男主角，是女孩子的理想典型——英俊瀟灑、具有才華、但只對女主角一人專情，對別的女孩不屑一顧，這在現實中有血有肉的男生是很難找到的。就像少年漫畫，也經常在塑造典型的理想女性一樣。幻想是不分男女的，每個人永遠都在心中追尋自己的理想與憧憬。

異世界源平合戰——上田倫子之再生英雌凌

伊絲塔

漫畫家小檔案

上田倫子，B型，一九七〇年九月三十日生，奈良縣出身。代表作品《新學園天國》、《再生英雌－凌－》、《HOME 原鄉》。

《再生英雌－凌》作品解析與源義經傳說

普通女子高中生遠山凌，於京都校外教學旅行時，在五條橋上遇到一個自稱為武藏坊弁慶的僧侶，無緣無故突然就在橋上對她刀劍相向。這個奇怪的和尚怎麼看都像個時代錯亂、有妄想症的怪人。他在遠山家的道場被凌打敗了之後，就像義經傳說一樣，便臣服於凌，成為她的家臣，每天送她上下學、監督她寫功課，還和她上街約會！

畫風色調華麗的上田倫子，線條非常纖細，不過在她筆下，《再生英雌－凌－》裡的男性角色可都是充滿肌肉的美男子。尤其是魁梧奇偉的弁慶，寬闊厚實的胸膛，宛如少女漫畫裡的阿諾史瓦辛格。細緻的五官配上孔武有力的身材，矛盾而不可思議的組合，展現出強壯又體貼的男性風貌，真是令少女心跳加速、血脈賁張的男性角色。這樣的弁慶居然和傳說的美少年源義經是戀人，有沒有搞錯？這可不是男男BL漫畫啊。原來，上田倫子把義經畫成女的了！

這是一部穿越時空的作品，透過富士山青木樹海的峽谷斷崖，可以來回平安時代和現代。或許有些讀者已經猜到，遠山凌和源義經有所關連。其實上，遠山凌就是源義經！雖然傳說中義經有著「男生女相」（男生卻長得像女生），但女的義經？和日本史實記載根本不合！不過反正這是漫畫嘛，那麼多義經傳說，再多一個也沒差，天馬行空看看歷史也挺有意思的。

歷史上的源義經，生平事蹟非常具有神祕色彩，他生於平安時代末期，平治元年（西元一一五九年），乳名牛若丸，為源義朝的第九個兒子，又叫源九郎義經。七歲時被送到鞍馬寺收留，喚為遮那王。傳說他曾經向鞍馬的天狗修習劍術，或說他拜陰陽師鬼一法眼為師，學習六韜兵法。下山後在五條橋上收服了斬殺路人、搶奪千把刀的比叡山怪僧武藏坊弁慶。他具有軍事謀略天才，與異母兄長源賴朝追擊平家，東征西討，奉後白河法皇的命令，討伐木曾義仲大獲全勝。法皇即太上皇，當時日本天皇退位後，落髮為僧，皈依佛法所以號稱法皇。義經因打勝仗而獲得法皇的冊封與賞賜，聲望相當高，因而引起賴朝的嫉妒，萌生殺機。

《再生英雌－凌－》
上田倫子著，東立出版

義經的母親常磐是絕色美人，在丈夫源義朝死後，平清盛因為貪戀她的美色，不僅饒了應是敵人的常磐和她的三個兒子一命，還強納她為妾。因此稗官野史、文學作品、連續劇幾乎都把義經塑造成美男子。實際上他究竟長得如何？《義經記》裡只說是武者之相。《義經記》是室町幕府前期的作品，作者不詳。刻畫源義經悲劇的一生，成為後世文學、戲劇豐富的題材來源。歷史記載，義經娶了河越重賴女為正妻，和愛妾白拍子靜夫人的悲戀則為人所津津樂道。白拍子是日本平安時代末期妓女的一種歌舞，同時也稱跳這種歌舞的妓女為「白拍子」。義經最後手刃妻子，自己也在衣川上自盡，年僅三十一歲。這樣如櫻花般燦爛、短暫而充滿戲劇性的一生，成為源源不絕傳說的最佳素材。

正是因為義經實在太有魅力了，許多戲曲、歌謠、小說、漫畫都以他為範本，發揮各種想像，再創新的情節。荻野真《孔雀王・退魔聖傳》(孔雀王有兩部，一部只叫《孔雀王》，另一部則加了次標題「退魔聖傳」，所引的這段情節是出自後者)裡，西行法師使用邪道，拼湊各種屍體，做出了人造人武藏坊弁慶，義經成了操縱武藏坊弁慶、想殺遍全日本的大反派。荻野真並在情節中加入了自己的解釋，認為弁慶之所以臣服於義經，是為了他手上的鬼一法眼刀。高橋留美子《福星小子》裡，天狗公主克拉瑪的父親就是源義經，為了讓諸星當瞭解她心中的理想男子，克拉瑪公主(「克拉瑪」日語發音同「鞍馬」)特地把諸星當帶回過去，和源義經見面，希望輕浮好色的阿當，能向才智雙全、努力認真的父親多多學習。

衍生作品如《再生英雌》，甚至將義經設為女性，野和尚弁慶則成了她的戀人。以女性身份登場的義經不可能娶妻生子，雖然靜夫人仍然以白拍子的身分登場，不過與靜夫人之浪漫唯美的戀情就甭提了。這可真是少見！即使改了義經的性別，比對之下，還是可以發現情節依舊守著歷史上的經典傳說，至於枝節發展就任憑作者想像揮灑了。

不熟悉日本史的讀者請放心，故事採平行時空，與日本史實互相交錯，主角們拿著現代的歷史課本回到過去，卻發現只有白紙一片，由他們再開創出另一個版本的鎌倉史，所以不懂日本史也可以很快進入狀況。當然也有讀者可能會想知道史實是怎麼寫的吧？不妨找找鎌倉正史《吾妻鏡》來比對看看。

義經的早夭是使他染上傳奇色彩的主因之一，義經不死，戲劇效果就會大打折扣。然而要怎麼死才能達到情節的高潮、為故事劃下完美的句點，這就很困難了。最初看到《再生英雌》的結局時，有種天外飛來一筆的突兀感，但上田倫子卻說這樣的結局是她連載之初就想好的。於是筆者半信半疑，拿起

全套漫畫重頭再看一次，特別注意開頭和結尾的人物關連，作者所隱藏的伏筆。不滿意結局的讀者不妨一氣呵成再看一次，說不定會有新的體會！

再生英雌的結局解讀

一開始筆者以為結局會採取一般幻想類的作品經常用到的「梅比斯之環」的設定，即刻意將故事起頭和結尾情節串連，成為一個無限循環的迴圈。重讀後發現不對，源義經之所以可以融入現代生活，是因為現代的遠山凌在七歲就被車子撞死了。因而當義經初次飛躍跳下神隱之谷來到現代，喪女之慟的遠山家將她視為失而復得的女兒，還請來醫生施催眠術、假造她身為遠山凌的記憶。這是故事的起頭。

但結局卻是弁慶被賴朝的部下亂劍射死，為了救親生兒子葵，義經和常陸坊海尊跳下了神隱之谷，穿越時空，再度回到現代。此時並非接續她上次離開的時間，而是真正的遠山凌還活著，即將發生車禍事故的關鍵時刻。義經在這時候出手救了原本應該會被撞死、七歲的遠山凌。真正的遠山凌沒有死，十年後高中校外教學旅行依舊到京都觀光，在五條橋上就不再遇見欲搶奪千把刀的武藏坊弁慶，反而遇上當年與義經同時穿越時空，到現代來的常陸坊

海尊。義經死在救遠山凌之時，海尊卻在現代活了下來。

重審《再生英雌》的結局，在義經救了遠山凌之後，整個故事都將會重新朝向截然不同的方向發展，不會接回第一集，同時也意味著偏離正史的軌道已被修正，全十三集的漫畫情節，應視之為多重宇宙、虛幻的外一章，只留下義經和弁慶的孩子平賀葵，串連故事的開頭與結尾，成了這段軼事沈默的證明⋯⋯

參考資料：
※網站源義經研究：
　http://www.st.rim.or.jp/~success/room_yositune.html
※ 汪公紀，《日本史話 中古篇》，聯經出版，1991 年。

童話
與
科幻玄異

科幻境界中清澈透明的美形丰姿——清水玲子

Kula

漫畫家小檔案

清水玲子，B型，三月二十六日出生的牡羊座漫畫家，一九八三年二月在《LaLa》月刊上發表其處女作《三叉路口》後，就此展開漫畫生涯。最先讓她嚐到走紅滋味的代表作首推《異星奇龍》——唯美的畫風，流暢的故事，略帶科幻的題材，讓她不僅在商業上大為成功，吸引了許多漫畫迷收藏，也是一部評價甚高的作品。其他作品包括《諾亞的太空船》、《另一個神話》、《天女來襲》、《銀河銀河》、《月光迷情》、《天使進化論》、《蝴蝶》、《22XX》、《WILDCATS》，以及目前還在連載的長篇大作《輝夜姬》。

清水玲子的作品就像她的名字一樣，有著清新透明的美感，由於她的人物以美形見長，所以也出版了相當多的畫冊、明信片等周邊商品。《ARIA》、《WALTZ》就是珍藏她細緻作品、製作得相當棒的畫冊。有名的「清水玲子塔羅牌」雖然不被塔羅牌愛好者視為正統，缺乏解牌的象徵內涵，但純粹以欣賞的角度來說，美麗的圖片仍不失收藏的價值。

蝴蝶

故事描述亞特拉斯受到攻打時，正好在當地訪問的該國王子——納查雷為了避免被當成人質，在逃出時誤殺了人，而被送到少年監獄去的故事。故事類型仍然是清水玲子喜愛的科幻題材，其中最特別的一點，就是她創造了類似無性生殖的水蛭一般、但外表卻像人類的生物，能夠在緊急狀況或生殖期時自行分裂為有性生殖。所以，當王子遭遇危險時，代替他被抓的忠心的侍衛長伊歐在被機器大卸兩段後，上下兩段的身體各自繁衍成新的伊歐與沙拉特。

能夠自行繁殖的生命體雖然可能成為可怕的武器，但也有一個致命的缺點，就是對濾過性病毒毫無招架之力，所以最後伊歐也差一點因為這樣而死掉。由於有這項缺點，他們才不容易被利用成為可怕的殺人機器。

沙拉特曾對王子說：

> 我們成為兩個人最大的價值，就是其中死了一人也不會被發覺。

《蝴蝶》
清水玲子著，東立出版

因此，當王子誤以為伊歐是沙拉特，而對他說：

幸好有沙拉特在我身邊，說實話，我有點怕伊歐，好像面對陌生人似的。

這句話讓伊歐決定代替沙拉特，擔任危險的任務，讓沙拉特留在王子身邊。但是當伊歐被濾過性病毒感染，以為自己快要死之時，還是不免哀傷地想著反正沒有人知道自己的存在，就算死了也不會有人難過，道出了他的悲哀。

沙拉特曾對王子說：

或許我們表達情感的方式不同，但原本是同一人的我們，一生愛同樣的人，擁有相同的野心，另外一人只會造成障礙而已。我們同時活著表示，其中必須有人得放棄一樣東西才行。

因此，只留下一個才是最好的，不會造成混亂。關於這一點，王子則是到加冕典禮那一天時才終於領悟到。伊歐為了想親眼觀禮，竟然搶了沙拉特的護照，可見兩人對王子的喜愛之心是相同的。不過，可愛的王子還是認為，即使兩人都在會有負面影響，但和許多的正面作用比起來，那只不過是一點點影響而已。

無性繁殖是基本的生物常識，清水玲子卻能作為科幻漫畫的核心設定，使得沙拉特和伊歐的關係，比「雙胞胎」更要令人印象深刻。再對照納查雷王子的處境，若萬一死亡，隨時可由第二王子替補。這種種情節安排，環環相扣，互相呼應，使得「任何人都是獨一無二、與無可取代的」概念雖然沒有直接道出，卻很有技巧的讓讀者自行體會了解。因此，是清水玲子相當傑出的短篇佳作。

異星奇龍

《異星奇龍》可以算是清水玲子早期比較著名的中篇作品。故事主角，是兩位從事類似偵探工作，以接案子維生的高性能機器人——傑克與艾利，他們接受了來自龍王星的工作，到了當地後才發現委託人竟然是魯普國的公主莫妮。她要求他們將敵方的國王殺掉，兩人也因此參與了該國的政變與滅亡。

擁有漂亮外表的艾利，自然是最受歡迎的人物，他不但不像一般機器人一樣具有老實和服從人類的性格，甚至還會殺人。而傑克雖然性能上比不上擁有兩百多年歷史、不斷再生的艾利，外表也不若他美形，卻是一個老實、負責、可靠的機器人。

這部漫畫吸引人的地方，就在於傑克與艾利這兩個個性完全不同、卻又彼此互相需要的角色。當任何

《異星奇龍》
清水玲子著，東立出版

一方遭遇危險，另一方都願意捨身相救。他們似夥伴又似戀人的情感，也成為了這部漫畫另一個值得討論的地方。儘管是機器人卻擁有像人類般的脆弱情感，因此，雖然彼此都依賴對方，少了另一方都無法活下去，但如此濃厚的情感也和人類一樣會傷害到機器人的身體。所以，當艾利從龍王星獲救回來、卻發現傑克失蹤後，只能每天在悲傷、懷念與回憶中度過，幾近發狂的邊緣。於是他的電腦程式中設定了一項自我維護裝置，如果傑克還是無法回來，他就會抹煞這段記憶，以維持自己正常的運作。這其實是相當殘忍的，兩人藉由許多合作與生活所建立起來的情感，卻因為會危害的到本體，所以不得不讓這些記憶消失。曾經少了另一半就無法活下去的機器人，最後還是為了自己的生存輕易抹煞掉一切。清水玲子藉由機器人的角色來投射在人類的身上也會發生的事情，真是何其可悲。

月光迷情

《月光迷情》無疑是清水玲子在商業上成功的代表作，也讓她的作品更廣泛地被接受。這部作品的成功，人物的美形設定絕對功不可沒，你不得不承認女主角班傑明那一頭像絹絲般美麗的金色長髮，曾經深深吸引住你的目光。那種美的透明、清澈如同仙女下凡的模樣，實在讓人無法抗拒，只要是男生大概都會想要有一個這樣的女朋友；而女生，也會希望自己能像她一樣美麗。於是，許多讀者開始對清水玲子著迷了起來，瘋狂蒐集相關的商品，《月光迷情》的商業魅力也如煙火般地綻放了起來。

然而，一部作品的成功，絕不是虛有其表，《月光迷情》用最淺顯易懂卻又發人深醒的題材作為訴求，豐富了它的內涵。故事從舞者亞特誤撞吉米開始，因為內疚，他將喪失記憶的吉米帶回家照顧，漸漸熟稔了之後，彼此也成為對方生活中重要的一份子。然而，吉米慢慢開始知道自己不是人類，而是從月球回來地球產卵的人魚，他還有兩個雙胞胎兄弟迪洛與瑟基，但卻只有他一人可以變化成女性產卵留下後代。同時，人魚是不能愛上人類的，否則將會發生不幸，毀滅世界。但吉米卻還是步上跟母親一樣愛上人類的悲劇宿命。於是，有了蘇俄的「車諾比」核電廠將會在一九九一年四月二十六日這一天爆炸的預言。

蘇俄「車諾比」核電廠的爆炸事件相信是清水玲子創作的靈感，再融合安徒生童話中為了愛情背叛人魚、將靈魂賣給惡魔變成人，但最後卻遭愛人背叛而消失為泡沫的人魚公主。只不過，真實世界的爆炸在一九八六年就發生了，漫畫中的預言晚了五年（這一點，我想是清水玲子故意設定的，因為吉米正好是五歲，而最後亞特幫她過六歲生日是一九九

《月光迷情》
清水玲子著，東立出版

二年的四月二十六日）。以人魚愛上人類總是沒有好結果為出發，結合世界各國的動亂現象（其他還包括太空船爆炸等等不幸事件），或真或假融會在漫畫中，和現實生活產生了連結。

清水玲子在漫畫中曾提到，無論是《人魚公主》還是《安娜‧卡列妮娜》，都是為了愛情而犧牲，最後卻遭到情人背叛而身亡，似乎所有故事的悲劇都是女主角。這種劇情模式，啟發了清水玲子的創作靈感，巧妙地為那些在男性作家筆下犧牲的女性扳回一城。

在亞特知道班傑明和他在一起會造成地球毀滅，卻仍然無法扼殺自己對他的愛情時，寧可犧牲父母、全世界，他將那把要用來殺班傑明的刀子刺向了自己。這時奇蹟發生了，亞特的愛超越了一切——所謂任何規定都有但書，人魚愛上人類雖然會發生悲劇，但當他的愛超越一切時，人魚便可分享人類的幸福，所以班傑明變成了人類。另一方面，修納想用自己最後的生命阻止車諾比的爆炸，於是和瑟基纏綿了一夜後毅然離去。當瑟基醒來後發現自己變成了女性，也驚覺事情起了變化，她發現修納不見後立刻前往車諾比尋找修納。修納誤以為她是班傑明並替她擋了一槍，在死之前他要班傑明轉告瑟基自己對他的愛，一向以為修納所愛的是班傑明的瑟基，才終於知道了真相，但卻再也挽回不了修納的

生命，修納可以說是為了救瑟基而犧牲的。

這一次，悲劇的主角終於不再是由女性來扮演，清水玲子以一位女性作家的身分，操控了筆下男性主角的生殺大權，也算是對那些男性作家小小報復一下。果然，文字（漫畫）是可以殺人的。還好，最後還是讓亞特奇蹟般地復活，也讓女主角的戀愛能夠畫下美麗的句點。一年後，吉米見到了瑟基的小孩，瑟基將他取名為迪洛，下一回終於輪到迪洛產卵了，人魚三兄弟（妹）每一個人也都平均地獲得了孕育下一代的機會。

輝夜姬

《輝夜姬》是清水玲子最近引起廣大迴響的作品，故事主要敘述一群在神秘的島嶼——神淵島上被當成祭品養大的小孩，某一天不小心看到了在祭典時被當成犧牲品的同伴而逃亡出來。流散各地的孩子們漸漸長大，卻仍然逃脫不了活不過十六歲的命運，於是這群孩子不約同回到了島上，想解開自己的疑問。沒想到回來後才發現她們不僅僅是被當成品這麼單純，原來當初在島上的十幾個孩子全都是世界各國重要人物的複製品，只是為了被當作器官捐贈者才出生的。

《輝夜姬》
清水玲子著，東立出版

這麼一個既結合了古老的傳說（例如神秘小島的活人祭祀，以及擷取自《竹取物語》中的故事衍生中晶在出生後就被拋棄到竹林裡，結果被人發現而被收養這一段），同時又充滿現代高科技活人器官複製與捐贈的背景（甚至到後來捐贈者對於自己的出生竟然只是為了捐贈者的需要而心生怨恨，進而變成細胞反噬寄宿者身軀；轉變成精神上保留原來的認知，行為上卻因為痛苦且悲傷的怨恨演變成暴力傾向者），每一回的發展都讓人意想不到。只不過，故事越後面的發展似乎越來越暴力，人物的性格也出現了極端的扭轉，這一點和清水玲子以往給人情感起伏平緩，清澈透明的印象完全不同。尤其是晶對眉激烈的同性情感表達與自我傷害傾向，再加上眉親生父親的出現，都讓人有越來越變態的感覺。難道，清水玲子真的變了嗎？究竟結果會朝向何處發展，實在令人好奇。

整個故事架構之大，從每一個人的本體都是各國重要人物可以看出，其場景勢必牽扯甚廣，所以無論是晶的本體——中國李氏財團的獨生女李玉鈴，還是碧的泰國拉希多九世，以及米勒的英國皇太子本體朱里安等等，視野擴展到了許多國家，所以在服裝、場景、宮殿等等的設計也參考了各國的實際情形，可以說是一部野心很大的作品。例如米勒的英國戴冠典禮，就十分豪華隆重，連皇冠寶石的考究都很真實。而晶登機時的場面也相當盛大，明眼人

更可以看出中國的李家所住的地方其實是中國明清兩朝的皇宮，也就是現在的故宮，就連北京的天壇也被清水運用了進去當背景。由此可見清水玲子對各種裝扮以及背景的認真考究，不但參考了各地的風俗民情，更加以融會了自我的風格。

兩位主要角色，來自神淵島上的孩子碧和由之間若有似無、互相依賴需要與互相扶持的情感，是留給讀者最多想像空間的角色設定。帶了點BL的色彩，但同時也是友情的延伸，兩個人個性完全不同——碧看起來柔弱實則內心堅強，由外表給人強悍冷酷的印象，內心深處卻是極端地不相信人，沒有了碧在身旁就會不知所措。由曾經說過：

> 碧說的話像魔法一樣，他說我很強，我似乎就真的變得很強；他說我很溫柔，我就真的變得很溫柔。

他在精神上是極端依賴碧才有辦法活下來的人。從清水玲子的作品可以看出，她一定是一位文化涵養相當高的漫畫家，無論是藝術、音樂、舞蹈、文學等各方面都有涉獵。在她的作品中可以明顯發現受到許多古典大師的影響，也反映了清水玲子對大師們的推崇與致意。這一點也豐富了她的漫畫，讓她在華麗的少女漫畫中，還蘊藏了令人想像不到的深厚內涵，令人驚艷。

例如慕夏（Mucha）的作品就常是清水玲子模仿的對象；《異星奇龍》中的卡蒂亞女王的服裝，就常出現這位有「新藝術之父」之稱的大師的影子。如第四集中的服裝就與「CISMONDA 齊士蒙大」這張慕夏一八九四年為當時知名的舞台劇演員莎拉．貝爾娜繪製的舞台劇海報相似度頗高，這張海報不但讓慕夏聲名大噪，莎拉更一口氣與他簽下五年的合約，慕夏不但幫她設計海報，也包辦了劇服與各種首飾等的設計。慕夏和莎拉合作的其他作品也出現在《異星奇龍》第五集中，清水玲子將「羅倫札奇歐」的領口稍作變化，其他作品尚包括在第二集中將慕夏為「Moet & Chandon 摩埃與香頓」香檳酒畫的海報服裝加以運用，由此可見她對慕夏的喜愛了。此外，還包括清水玲子自己曾在《月光迷情》的1/4 專欄中說過，《銀河銀河》中艾連娜的插畫是模仿安格爾（Ingres，新古典主義時期法國畫家）的「艾薇兒夫人」。其他人物的設定也多少參考名人，像《月光迷情》中的吉爾．歐威，他的原型是「美國芭蕾劇院ABT」的當紅舞者馬拉霍夫（Vladimir Malakhov），班傑明則是以《四海兄弟》中的珍妮佛康納莉為原型，當時的她也只有十二歲左右。至於《輝夜姬》中的高力士，筆者個人是覺得很像喬治麥可，不知道清水玲子是否真以他為模特兒來畫的。

從日本古神話到科幻的童話——中性風格的樹夏實

伊絲塔

漫畫家小檔案

樹夏實，B型，二月四日生，水瓶座，兵庫縣人。一九七九年出道。代表作有《馬加洛物語》、《朱鷺色三角》、《天國少女》、《出雲傳奇》、《OZ》、《獸王星》、《曉之息子》。

樹夏實官方網站：http://ina-inc.jp/

從早期的《馬加洛物語》一直到現在連載中的《出雲傳奇》，樹夏實不斷地嘗試新的故事題材。她的作品風格一向大膽，人物生動躍然紙上。最令筆者難以忘懷的，一是背負日本古老傳統與沈重宿命的《朱鷺色三角》和《出雲傳奇》；另一則是科幻故事《OZ》和《獸王星》。樹夏實處理傳統和近未來這兩個截然相反的題材，都能使人身歷其境，深深沈醉在她所構築的幻想世界中。

「人造人」與「獸王」之間

「人」到底是什麼？《OZ》中瘋狂的科學家里昂，寫下一道道精密的生化機器人程式，從外貌、表情到內部的人工血液，技術一代比一代精良，逐步實現他創造「人類」的夢想。戀母情結的里昂，以過世的母親芭梅拉為範本，融入他所創造的生化人中，卻產生了意想不到的後果。原來，芭梅拉隱藏在美艷外表下的性格，其實相當殘暴嗜血。以她的頭腦為核心，轉換為AI人工智慧程式，所做出的生化機器人，不僅不會遵守阿西莫夫（Asimov）的機器人三大定律，還以殺人為樂。（阿西莫夫機器人三大定律：1.機器人不得傷害人，也不得見人受到傷害而袖手旁觀；2.機器人應服從人的一切命令，但不得違反第一定律；3.機器人應保護自身的安全，但不得違反第一、第二定律。）

稀世天才里昂，準確地捕捉了人類的感情——包括羨慕、嫉妒，甚至優越感與岐視，並進一步模擬各種情境下人類會有的細微表情，做出外表和舉止愈來愈酷似人類的人造人。但是，初代編號101X的生化人，由於人工頭腦中包含了芭梅拉程式，不久便開始發狂、大量殺人，迫使他不得不在最後實驗體1019身上，緊急加入表層程式，並且在102X代以後放棄芭梅拉程式。到了最後，反而是原始的、在芭梅拉殺人程式上面另外覆蓋人工智慧程式的1019，一步一步學習，掙脫了里昂的最初設計，成為最接近人類的存在。

在科幻作品《獸王星》裡，樹夏實轉而從野獸與人的分際觀點切入，探討「人」。人在封閉的環境之下會變成什麼樣子？奇馬耶拉星（Chimaera，是希

《出雲傳奇》
樹夏實著，東立出版

臘神話中獅、山羊、蛇的合成獸），是瓦爾坎星系政府流放重大罪犯的死刑星，擁有珍貴的能源，然而天候相當惡劣。為了保護自己不被擊垮，土生土長的當地野童，逐漸擁有了野獸般的眼神。在物競天擇、弱肉強食的環境中，唯一的生存之道，只有成為萬獸之王。故奇馬耶拉星上的居民，稱呼自己所居住的這顆星球為「獸王星」。在這裡，天生本能比後天教養要來得更有用處。

因為政治叛亂，男主角特爾的雙親被殺，他和雙胞胎弟弟萊依一起被流放到這個孤立無援的星球，被迫接受獸王星上種種嚴苛的篩選與考驗。出身於上流社會、自幼接受良好教養的特爾，始終努力堅持「人」的身分，不願自己成了真正的野獸，因此不論弟弟如何地礙手礙腳，他總是不能、也不忍捨棄他。但另一方面，如果想離開獸王星，追查父母的血海深仇，就必須拋棄人性，成為獸王。

「獸王」在樹夏實的筆下似乎是「非人」的存在，是野獸之王。不過比起萊依所代表的「人」，特爾的「野獸」反而較能令人理解。有時心狠手辣、手染血腥，有時又為自己的行為後悔愧疚不已；懂得反省自己，仍然無法避免犯錯；明明想殺了萊依，卻又忍不住出手相救——雖然矛盾，但其中每一分情緒都是真實的。人，不就是這樣一種矛盾的生物嗎？

出雲的浪漫傳奇——日本古神話之旅

出雲這個地方，位於現今日本島根縣，是許多日本古神話的發源地。《出雲傳奇》日版原名「八雲立つ」，是擷取日本古老的和歌標題作為書名。環繞著日本古神話，《出雲傳奇》描繪出雲的世界，主要故事大都取材自日本最古老的史書《古事記》和《日本書紀》。不過別以為裡面的角色都是古人，這可是以現代為舞台，古代神話交織其間的故事。布椎闇己和七地健生為了尋找被盜的神劍，經過了日本本洲的島根縣、京都、東京、熊野，一直到瀬戶內海，歷經許多傳統而特殊的風俗與繁複的儀式。在作者精巧的編織之下，古今揉合，構成了一個奇妙的幻想空間。

在出雲的維鐵谷村，鎮封古出雲王朝族長素盞嗚尊對大和王朝的詛咒，與其他滅亡民族的怨念相呼應，將整個出雲籠罩住。出雲地方具有古老傳統的家族布椎家，兩千年以來，一直以七把神劍鎮壓這些「念」。其宗主世代為巫童，具有昇華「念」的能力。

五十年前，神劍被盜走六把，僅餘一把「迦具土」守住結界，封印至今已經到了極限。在出雲祕祭

《OZ》
樹夏實著，東立出版

「神和祭」中，布椎闇己被迫砍下父親布椎海潮的首級，繼任為布椎家新宗主。海潮父親的遺願，是使谷內所有的「念」昇華。故事就在尋找神劍與有能力的巫童結合下漸次展開。另一方面，普通的大學生七地健士，因劇團兼差和友人來到道返神社採訪，表面上似乎是意外目睹、捲入「神和祭」的混亂，事實上七地也有出雲族的血統，為鍛冶師甕智彥的轉世後代。

觀察同一作者的作品時，會發現作者在選擇素材的創作上，很容易受到自己性格與好惡的限制。偌大的宇宙，複雜的人與人、人與神的關係之中，有各式各樣的人物情節可以發展，然而同一位作者卻經常會執著於某種角度、某種人際關係，或某種價值觀的探討；即使作品產量豐富，探討的過程與角色性格有時變化也不會太大，作者往往像著了迷般不斷深入某一領域的底層挖掘。以樹夏實為例，她經常使用相同的演員，演出不同的故事，題材是新的，但人物性格會有重覆的傾向。從早期的馬加洛、坂本零治、武祥，到方立人，他們的共通性格都是令人捉摸不定，絲毫不在乎世俗禮法規範。但是，這個特性卻能緊緊抓住讀者的注意力，以相似的人際關係，在不同類型的故事中，開展屬於各個角色自己的故事。

《出雲傳奇》闇己和他的親生父親布椎真前也是這樣的類型。搭配著唯一能收服闇己的熱血青年七地，形成角色個性上光與闇的鮮明對比。樹夏實在第九集的隨談裡透露：「《朱鷺色三角》裡的穗津見霖和零治，可說是出雲中兩名主角的原型，雖然個性差了十萬八千里。」

光與闇的對比，在樹夏實作品裡俯拾即是。除了上面提到的兩對之外，《馬加洛物語》的楊和馬加洛、《OZ》的菲莉西亞和武祥，也都是類似的組合。筆者揣想，作者之所以說是「原型」的原因，除了上述原因之外，大概還因為兩者皆有來自古老家族傳統的沉重包袱，並且都有血親亂倫的情節吧！兩者最大的不同在於，《朱鷺色三角》的角色們，都努力掙脫家族血緣的咒縛；《出雲傳奇》的闇己，則基於對養父布椎海潮的愛與尊敬，甘願留在布椎家擔任宗主。

樹夏實作品中的女性，以毒婦姿態出場的反派較引人注目，雖然陰險、經常耍陰謀陷阱，卻散發出獨特的妖邪特色魅惑人心。相形之下，正派女角天真無邪的姿態往往較為樣板化，少了點存在感。讀者的熱烈目光在男角與毒婦的迷炫之下，自然無法為這樣的角色多駐留片刻。因而《出雲傳奇》裡沒有足以獨挑大樑的女主角，女性只有在單獨的幾個篇章中活躍。樹夏實作品集裡唯一的女性主角——

《天國少女》裡的花可欣，則是近於中性的存在。

《出雲傳奇》故事中七把劍名的由來，多數和日本古神話有密切的關連。如「迦具土」，意即「火正在燃燒的神」。《出雲傳奇》堪稱引用典故超級多的作品，不過，引用雖然複雜，仍然有很多部分是出於樹夏實自創的設定。樹夏實以蒐集神劍為主軸，夾雜半史實、半自創的典故，必要時在劇中或卷末加入簡短說明的方式，讓讀者即使純粹只看漫畫，也不會因典故太多而看不懂劇情。

為了奪得第五把神劍「沬那美」，《出雲傳奇》的舞台一度曾經移到瀨戶內海的鳴雲島。樹夏實的忠實讀者應該立刻就會想到，那裡正是《朱鷺色三角》裡穗津見家的根據地，也就是霖和零治的故鄉。看來，樹夏實對島嶼的封閉性與波濤洶湧，似乎情有獨鍾。到底這個故事會怎麼收尾？在一九九九年《ぱふ》六月號的訪談中，她開玩笑地說：「所有的事情都解決了，然後闇己去自首。」這似乎已經暗示了闇己在最終大結局中的遭遇。

頹廢唯美的黑色童話——由貴香織里

嵐紫

漫畫家小檔案

由貴香織里，十二月十八日生，射手座B型。一九八七年於別冊《花與夢》(花とゆめ)以短篇〈夏裝的繪理依〉出道，代表作為《天使禁獵區》、《毒伯爵該隱》，另有珠玉短篇集《殘酷的童話》、《砂礫王國》、《戒音》、《少年殘像》和《螺子》。

一九八七年出道的由貴香織里，以其獨樹一格的畫風與悖德亂倫的題材，在充滿少女夢幻的《花與夢》雜誌中顯得特別搶眼，尤其作品內適時結合鵝媽媽童謠、天使惡魔學等神祕元素，更是讓人印象深刻。她同時擅長以獨特的畫面處理手法和角色感情表現方式，衝擊讀者的視覺與心靈。

毒伯爵該隱

時間設定在十九世紀末倫敦的《毒伯爵該隱》，是由貴香織里一炮而紅的成名作。維多利亞時代的倫敦，本就是繁華與罪惡並存的舞臺。父親與親姊姊亂倫生下的該隱，自幼即遭受父親殘酷虐待，直到忠實的管家利夫出現，孤獨的他才終於擁有心靈支柱。得知父親意圖殺死自己的該隱，巧妙設下圈套

讓父親自取滅亡、墜入崖底，正如同聖經創世紀中殺死親人的「該隱」。父親失蹤後，該隱繼承伯爵的封號，四處依自己喜好解決殺人案件。收藏毒藥的癖好，更使他成為上流人士口中的怪人，「毒伯爵」名號不脛而走。

《毒伯爵該隱》故事中，除了以聖經典故作為主角命名，鵝媽媽童謠的融入，也造成頗為震憾的效果。十八世紀後廣為人知的鵝媽媽童謠，原本是孩童琅琅上口的歌曲，之後集結成書，內容包含數百首童謠。一般人心目中的童謠都該是充滿童趣的作品，如大家耳熟能詳的「瑪麗有一隻小羊」、「倫敦鐵橋倒下來」，但《毒伯爵該隱》所引用的鵝媽媽童謠卻出現「**死了一個沒出息的男人，頭滾落床下，四肢散亂房裡**」如此驚悚的歌詞！這固然是作者的選擇性運用，但東西方國情不同也有關係，西方人較不避諱「死亡」的字眼，小孩子又童言無忌。這種伴隨甜美而來的殘酷，形成由貴香織里作品中非常獨特的氣氛。鵝媽媽童謠加入，無疑更加突顯了劇中詭譎的氣息。

天使禁獵區

《毒伯爵該隱》尚未告終，由貴香織里就分神創作《天使禁獵區》。原本只是連載六到十二回的企畫，

《天使禁獵區》
由貴香織里著，大然文化出版

卻欲罷不能，順勢成為長篇連載。這回舞臺從遙遠的霧都倫敦拉回現代東京，但加入更幻想的成分——天使。有機天使轉世的無道剎那，生來就背負拯救世界的重大使命，然而更令他煩惱的卻是和親妹妹紗羅的禁忌戀情。由於天使禁獵區計畫的作用，相愛的兩人在短暫結合後，又必須面臨生死的阻隔。為了追尋紗羅逝去的靈魂，剎那不惜進行一段跨越人界、冥界、地獄至天堂的漫長旅程。

由貴香織里在《天使禁獵區》裡顛覆固有的刻板印象，勾勒出一群擁有七情六慾的天使，他們沒有聖潔的光環，只是掙扎於情感漩渦的有翼種族。「無絕對的善惡、無既定的對錯」，可說是《天使禁獵區》的中心思想。由此觀點出發，衍生錯綜複雜的劇情支線，主角則擔任穿針引線的工作。常有人批評，擅長短篇的由貴香織里畢竟無法勝任長篇的龐大架構，但筆者不以為然。《天使禁獵區》的每個段落可以獨立來看，如座天使長沙法爾與安娜兒、菈伊拉的三角戀情，或貝利亞對魔王路西華的瘋狂追隨，都是劇情鋪陳相當成功的支線；而無道剎那從一名普通高中生，轉變為救世天使挑戰創世神權威的過程中，將每個獨立的點連結成線，拓展為寬廣的面……看似雜亂無章實則環環相扣。不過，為愛勇往直前的主角非但沒有配角羅潔愛兒、貝利亞等搶眼，在讀者心目中的評價還毀譽參半，恐怕是作者始料未及的情況吧？

《天使禁獵區》既然以天使為題，不免加入聖經、天使學的資料，甚至提及希臘、羅馬、北歐神話，使《天使禁獵區》在眾多人物設定外，增添不少神秘氛圍。〈星幽界篇〉開頭即引用希臘神話奧爾佛士至冥界迎回妻子的情節，譬喻主角剎那追尋紗羅靈魂的舉動；〈創造界篇〉森達爾馮脫離搖籃的控制時，又自聖經啟示錄擷取第七封印的文字來暗示災難降臨。雖然作者蜻蜓點水的引用方式，使天使學僅淪為稱職的佐料，但這部份原本就不是故事的重點，不妨將它視為增加閱讀趣味的一種手段。

少年殘像

《天使禁獵區》連載中途，由貴香織里抽空完成《戒音》、《少年殘像》兩部作品。其中《少年殘像》故事一氣呵成，堪稱作者的短篇代表作。艾德利安是母親在遊樂園被扮成小丑的男人襲擊後誕生的，身為不被期望的孩子，自幼就受到冷落。當母親遭人攻擊倒臥血泊時，艾德利安選擇親手結束母親的生命，從此在感情上就患有潔癖。羅雷斯的出現，讓渴望「被需要」的艾德利安得到救贖，然而兩人的命運卻看不到未來。

《少年殘像》通篇充滿了由貴風，既詭異又殘酷，

《少年殘像》
由貴香織里著，大然文化出版

以少年的死亡開始，倒敘一段短暫深刻終趨向毀滅的戀情。作者運用分鏡的功力，在《少年殘像》中發揮的淋漓盡致，並適時利用一些道具或場景傳達故事的意境。遊樂園的旋轉木馬，呼應艾德利安被拋棄的回憶；羅雷斯手持的氣球，意謂「你不是沒人要的孩子」；而戴著項圈的蜥蜴渥魯菲，則暗指不自由的羅雷斯。這些隱喻的表達方式，其實和作者的嗜好有關。由貴香織里曾經不只一次提到自己希望成為電影監督（即導演），也相當喜愛觀賞電影，或許正因為如此，使她在漫畫上的處理經常受到電影手法的影響。

螺子

《少年殘像》以外，發表多年後才重見天日的《螺子》亦值得一提。《螺子》本身分為三個段落，第一篇於一九九二年發表，第二篇是一九九三年，第三篇則在《天使禁獵區》完結後的二○○一年誕生，中間竟然相隔八年！

GERA是政府設立的超能力研究機構，私下卻控制超能力者進行暗殺活動。沈睡四十年的冷凍人體「螺子」，醒來後為了不使同為實驗品的愛人被解剖研究，只好擔任殺人機器。從訪談得知，作者有意藉

著這個故事來表達她對靈魂的看法。由於前兩篇發表的年代正流行冷凍睡眠的話題，於是便產生「死後復活的人是否可以繼續保有原來靈魂？」的疑問。但到了《螺子》第三篇，隨著時代演進，冷凍睡眠的題材改為人形機器人，對於靈魂的探討也轉變為「機器人或許比人類更具有靈魂」的方向。

由於各篇年代間隔久遠，作者畫風與敘事風格的改變自是無法避免，集結成單行本更可看出明顯落差。第一篇稍嫌生澀，第二篇的結構則較緊密，從一開始少女胸前的叉型傷痕，對應最後少女墳上傾頹的十字架，起承轉結相當流暢。到了第三篇更有劇烈變化，除了畫風變得華麗之外，作者還刻意營造美式風格；一開始扉頁所呈現的分鏡畫面和故事中穿插的各種道具、狀聲詞，都如同美式漫畫般的誇張銳利，讓第三篇呈現截然不同的風味。

砂礫王國

若論由貴香織里作品的原型，絕對不能遺漏《殘酷的童話》和《砂礫王國》，尤其是充滿幻想色彩的後者。沙漠中的綠洲「時之王國」，不斷遭到砂食族攻擊威脅。幼年的煌王子到沙漠遊玩，無意間邂逅砂食族的孩子砂牙，兩人結為玩伴。但是當成人的

♥ DARAN COMICS ♥

螺子

由貴香織里

《螺子》
由貴香織里著，大然文化出版

砂牙再度出現時，竟殺死時之王國的國王，還聲稱自己是煌的同父異母兄弟！？

《砂礫王國》之所以為「原型」，是因為它呈現了作者偏好的幻想世界，以無生命的沙漠構築虛幻空靈的想像空間。砂牙在邪惡的煽動下殺死父親，是作品中首度出現「弒親」的情節，但由於劇中原本就缺少砂牙與父親之間的互動描寫，這樣驚人的作法反而比較不會令人感到無法接受。之後，作者愈來愈喜歡採用悖德題材，各種逆倫關係處理更為得心應手，給予讀者的衝擊才變得愈來愈強烈。《砂礫王國》正是作者從青澀蛻變到成熟期的過渡階段。

《砂礫王國》顯現的另一個典型，是角色設定和結局安排。在由貴香織里的作品中，主角身邊必然有個願意為他赴湯蹈火甚至犧牲生命的配角；《砂礫王國》的叶之於煌，正如《毒伯爵該隱》的利夫之於該隱，或《天使禁獵區》的吉良朔夜之於無道剎那。他們的關係亦師亦友、互相依賴，就算改變身份和形態也會繼續守護心中認定的人。在結局的安排上，雖然配角總免不了死去的命運，但作者往往特意留下充滿希望的伏筆，如《砂礫王國》的結尾，便出現神似砂牙的遺腹子，連《天使禁獵區》最後都有羅潔愛兒和肯達的身影徘徊。因此，雖然書中殺人如麻，但結局通常都是某種程度的 happy ending。

路德維希革命

目前已刊載三回，因頁數不足尚未出版單行本的《路德維希革命》（未有中文授權，暫名），則是由貴香織里式的另類黑色童話。拜日本作家桐生操《戰慄的格林童話》之賜，帶起台灣的童話熱潮，坊間出現多種號稱初版格林童話一刀未剪的版本，卻令不少成年讀者在重拾童年回憶時大驚失色。

《路德維希革命》即是以限制級格林童話為骨架，利用巧思讓白雪公主、小紅帽及睡美人的故事產生一百八十度轉變。白雪公主不再純潔無瑕，反而運用與生俱來的美貌顛覆國家；小紅帽的帽子被手刃父母的鮮血染紅；睡美人具有巫女血統，創造的荊棘幻影讓犧牲者前仆後繼；而一向存在感薄弱的王子躍為主角，還有戀屍癖！天馬行空的改編，穿插和故事本身看似矛盾卻又安排巧妙的笑料，《路德維希革命》讓人充滿期待！不知下次又會以哪部童話為蹂躪目標？

少女愛麗絲到仙境一遊──從心之谷到貓的報恩

伊絲塔

漫畫家小檔案

柊青，一九六二年十一月二十二日生，AB 型，栃木縣人，現居北海道。一九八四年出道。代表作品有《星の瞳のシルエット》（舊譯：《點點星兒都是夢》）、《銀色戀曲》、《心之谷》、《貓男爵》等。

吉卜力工作室的電影版原點

二〇〇一年，宮崎駿導演展現魅力，《神隱少女》動畫締造了日本本土電影票房史上三百億的超高紀錄；二〇〇二年吉卜力工作室推出了《心之谷》的姐妹作《貓的報恩》，由宮崎駿擔任企畫，新銳導演森田宏幸披掛上陣。

《心之谷》在台灣經常被誤以為也是宮崎駿所執導的作品，實際上是已故的首席弟子近藤喜文所導。宮崎駿在裡面雖然兼了腳本、分鏡、製作人，就是沒有當導演。大家或許對宮崎駿很熟悉，少女漫畫家柊青（柊あおい）和吉卜力工作室的關連，則比較不為人知──她就是「心之谷」和「貓的報恩」漫畫版原作！

《心之谷》女主角月島雯是個非常喜歡看書的女孩，偶然發現她在圖書館所借的書，圖書記錄卡上經常重覆出現「天澤聖司」這個名字，顯示此人看書的喜好和她相當接近，引起了她的注意。某天，她搭乘電車前往市立圖書館，看見一隻行動奇特的貓，在好奇心的驅使之下，她跟著貓咪，來到了「地球屋」古董店。有如發現了寶藏般，她興奮得到處張望，一看到巴隆男爵，就被這個英國紳士造型的貓形人偶吸引住了。原來「地球屋」是天澤聖司的家。此後漸漸帶出屬於這兩人的故事──在幻想與現實間交錯著，彷彿《愛麗絲夢遊仙境》再現，只是這回帶路的不是會說話、看懷錶的兔子，而是舉止奇特的黑貓。

漫畫版完成於一九九〇年，是全一冊的珠玉小品，吉卜力工作室於一九九五年將它搬上大銀幕。電影版做了許多調整，但保留了大致的故事架構。漫畫版剛出的九〇年代，圖書館都是使用借書卡，在卡上登錄借閱人的姓名，借幾本書就得寫幾張圖書卡，挺累的呢！但電影改編的九五年代，圖書館已經陸續電腦化了。大概只有經歷過那個時代的觀眾，看到借書卡上必須登錄名字這道手續，才會有懷念的感覺吧！

電影版為月島雯帶路的不是黑貓，而是一隻喜歡用尾巴逗弄小狗惡作劇的胖花貓。漫畫裡的男主角天澤聖司喜歡繪畫，電影裡則把他改成夢想成為製作小提琴工匠的少年。種種細節的些微調整，將原本有些鬆散的故事與畫面，每一部分都做了充分的利

《心之谷》
柊あおい著，集英社

用，賦予新的意涵，相當精采。

音樂由野見祐二負責，他將約翰・丹佛（John Denver）的「鄉村小路引我回家」（Take Me Home, Country Roads）融入整部作品。約翰丹佛是七〇年代鄉村歌手的靈魂人物，這首歌是他的成名曲，當年傳遍大街小巷，無人不知、無人不曉！或許是為了符合女主角細緻的嗓音，電影裡的英文版並非丹佛原唱，使用了另一名女性鄉村歌手奧利維亞・紐頓・強的版本。當想像力豐富、擅於寫文章的月島，嘗試著將樂曲作詞，和著溫暖的天澤家庭樂隊悠揚的小提琴聲，輕快的哼唱起舞，真是令人心神暢快。若是有著相同記憶的六年級讀者們，聽來想必感觸良深吧？

漫畫版《心之谷》主要在描述青澀的少年少女戀愛心情，以學生日常生活為舞台，搭配週遭日常風景的細微變化，主角是富於幻想的月島。電影版強化了典型日式家庭的生活點滴，另一方面，電影版還加入了歐洲古典風格，與日本日常生活作對比。當月島推開「地球屋」的大門，這間骨董店的裝飾陳設，慈善的老爺爺，造型酷似英國紳士的貓形玩偶「男爵」居中牽引想像，從日本到歐洲，進入「地球屋」就像踏入另一個世界，兩者形成相當鮮明的對照。

身為漫畫原作的柊青，看了電影版波瀾壯闊的幻想畫面以後，受到刺激，加畫了續篇《幸福的時間》。

因而續篇流露出神祕的歐式風情，黑貓又出來串場，帶領月島到知識的寶庫「貓的圖書館」，去查閱「死亡之翼」的含義。英國紳士造型的貓形人偶「男爵」也再度登場，解救了因為愛看書，而迷失在「貓的圖書館」的月島！

《貓的報恩》則是吉卜力工作室向漫畫家柊青訂製的作品。原來前作《心之谷》的女主角月島雯，在古董店「地球屋」看到男爵的貓形人偶，觸發靈感，為了挑戰自己的能力，試著以男爵為範本，創作她的第一部小說，並以「劇中劇」的型態，快速的流過《心之谷》的畫面。吉卜力工作室向柊青訂作女主角月島所寫的這部作品，即二〇〇二年呈現在大家眼前的《貓的報恩》，漫畫版標題為《貓男爵》，貫穿這三本作品的男爵，終於成為男主角囉！

《貓的報恩》裡，女高中生吉岡春無意間解救了一隻蹲坐在路中央發呆、差點被車撞到的貓，沒想到這隻貓竟然是貓國的王子。貓國王為了報答她，送給她五件隔天會發生的好事，最後一件，就是嫁給貓王子。因為小春才剛失戀，心灰意冷之下，不自覺就答應向前來探詢她意願的貓。她雖然立刻後悔，但已來不及。為了防止被帶到貓王國去，真的變成了貓新娘，她來到貓的事務所，尋求男爵的協助。進入貓之國，小春和男爵經歷了各種冒險，最

《貓男爵》
柊あおい著，台灣東販

後終於回歸現實世界。

《心之谷》裡，月島對自己拼命寫出來的第一部小說
有自知之明，知道自己初試啼聲，技巧不足，寫得
並不好。但地球屋的老爺爺看完了之後，，卻對她
青澀又勇於嘗試的文筆大加讚賞。「貓的報恩」電
影版也給筆者這種感覺。很多地方轉接得並不順
暢，隱隱可以感覺到導演的企圖心，但表現力不
足，使得很多漫畫版裡，如果轉成電影大螢幕應該
相當憾動人心的畫面，卻似乎稍嫌僵硬了點。直接
的說，就是屬於少女漫畫部分的感性不足，有點可
惜。

由於成為吉卜力工作室兩部作品的漫畫原作，柊青
的名字廣為人知。但其實當《點點星兒都是夢》在
《RIBON》上連載時，她感性純情的敘事手法，溫馨
的故事情節，早已經獲得許多少女讀者的好評。想
品味與電影版不一樣的風格？不妨試試柊青的漫畫
版吧！

成人與童話——奈知未佐子

卡爾星人

奈知未佐子是誰？為什麼要寫她？在一本談「少女漫」的書中，為什麼要放入這個風格和其他作者完全不搭軋的漫畫家？

這些問題都很難回答。不過很多人一定都聽過「招財貓」的故事：有個醬油屋的少爺，好吃懶做，把家產都敗光了。他養的貓兒小玉，到神社向神明許願，「拿走一點肚子，拿走一點耳朵，給我一個金幣。」小玉最後犧牲了自己，少爺因此幡然悔悟。

這則曾在網路上被電子郵件流傳的故事，並不是日本招財貓的真正來源，而是奈知未佐子在〈貓咪的金幣〉中，以招財貓為題材杜撰的故事。很多人看了都非常感動，甚至因此不願意相信招財貓其實只是一隻「真的會把貓爪舉起的貓」，因為會做奇怪的動作，為商家吸引許多圍觀民眾，使商店連帶賺了許多錢。當這隻貓離開之後，商家就以這個形象做了一個「替代品」，也就是今天所見的招財貓。

事情的真相果真是枯燥無味到令人打呵欠！小玉為主犧牲的精神，才值得人們為他塑像啊！

就像所有作者一樣，奈知的作品有人喜歡、也有人不喜歡。就筆者的角度來看，她的作品至少有以下幾點特殊之處：

一、 介於漫畫和繪本之間的特殊風格

奈知的作品和一般漫畫很不相同的一點，就是奈知的作品畫面樸拙，擅長以線條和簡潔的造型表現角色和情境。各種情境都儘量以手繪線條呈現，除了「光亮的泡泡」和地面的陰影固定地使用簡單的網點，畫面和表情的營造幾乎很少使用複雜的網點。奈知的畫面有幾點特色：

- 人物：沒有那種造型師剪完後還要用一堆髮膠固定的髮型，也沒有 KiraKira（閃閃發亮）的夢幻雙眼。

- 動物和鬼怪等：非寫實風格的可愛「卡通」造型。

- 景物：花草樹木、建築、傢俱等物體，以及山川草原等風景，大多只描繪輪廓，並不仔細地表現其中的細節。

除了畫風之外，奈知的作品裡還有非常多的敘述性文字，這些文字除了像其他漫畫一樣，具有心理狀態敘述的功效，更常被用在補充故事未被畫出來的內容。例如在第一部《羊谷的傳說》中的同名篇章裡，故事的第一頁分格分別寫著：

《羊谷的傳說》
奈知未佐子，尖端出版

1. 從前從前有一座山，山裡住著一位牧羊人。
2. 雖然帶著食量驚人的羊兒，越過山頭到草地吃草是一件很辛苦的工作。
3. 不過，因為今晚村子的祭典上，喜歡的女孩將會和自己跳舞……牧羊人心裡高興的不得了。
4. 可是卻因為太急著要回家……

奈知只用了一頁，就把這些事情用交代完畢。所以，這篇「漫畫」到底畫了什麼？

以上四格，奈知分別畫了這些：

1. 三隻羊，手持木杖的人和一面陡峭的山壁（一座山，山裡住著一位牧羊人）。
2. 牧人在山壁上滑倒（辛苦的工作）。
3. 牧人跳躍唱歌（高興的不得了）。
4. 三隻羊和牧人快速（有畫速度線）下坡，發出咚咚咚的聲響（急著要回家）。

如果以圖像的方式來敘述上面一連串內容，就應該不只一頁，而會佔掉相當大的篇幅。依照筆者的想象，每一格的內容可能要補畫上這些：

1. 牧羊人的家和山的關係，距離遠近等等。
2. 羊兒吃草的情景和食量的具體化，牧羊人如何帶羊越過山頭。

3. 村子的規模和型態，幾個村人甲乙等等；最重要的是女孩的長相，牧人幻想和她跳舞的場面。
4. 太陽下山，牧人驚覺來不及。

但是，奈知似乎覺得這些東西不很重要，就用「從前從前，在某處有個某人……」這種「童話故事敘述法」的文字，來帶過「浪費篇幅」的敘述性畫面。

用一格的大小，來呈現文字的內容情境，是奈知處理這些故事的方法。而這種手法，是繪本常用的。一般而言，繪本通常是用簡短的文字，配合一整頁的畫面，以表現一種情境。文字和畫面相輔相成：畫面具體化文字所引發的想像空間，文字補充畫面的背景內容。為了使畫面更豐富並表現想像力，繪本通常都精密地繪入比文字更豐富的細節。（更有甚者，畫技成熟、精工細描，表現唯美浪漫風格的繪本所吸引的，往往不是小孩子，而是大人）。如果以這個標準來檢視，就會發現，奈知的作品中並無企圖交代文字無法表現的真實細節。如上述例子中，牧人的表情衣著，都沒有仔細交代，綿羊還會露出各式「Q版」的表情。

不過，如果每一格畫面都是這樣處理，那奈知的作品為何會被歸到漫畫一類？

以上所舉《羊谷的傳說》中的例子畢竟只是其中的

一頁，只要再往下看到「小小的龍被牧人鄙視和被烏鴉攻擊的過程」和「牧人編造故事騙龍，並帶著龍去找蘋果樹的過程」這兩個由畫面和對話組織而成的部分，就可以證明奈知並不是冒充漫畫家的繪本作者。這是奈知作品中不可忽略的漫畫風格。

最後，「那是好久好久以前的故事……」的文字敘述，配著變大的龍，為《羊谷的傳說》一篇做了結尾。

綜合而論，奈知作品的在外風格大概可以如此歸結：以繪本的風格起始，利用文字說明背景，抽取這些文字的重點情境，將之簡約成一個畫面，使得文字的敘述不致於太過單調，並可以迅速交代故事中冗長的背景和橋段部分，直接進入故事的重點。中段則利用漫畫具有的對話和連貫動作之特質，動態敘述整個故事中最核心的角色互動。最後又使用繪本的風格，為故事的結局想像一個情境，回歸一種「童話的結尾」。

二、打破認知的角色塑造

奈知的作品大量使用各種動物和鬼怪，充滿幻想風格。而這些動物和鬼怪除了造型可愛之外，都在奈知的擬人手法下，被賦予了各種「人格特質」，最常見的有：

－ 兒童的單純善良

不論是人、獸、鬼怪，只要是在年幼的時候，都有善體人意的心，會為其他角色設想。例如：〈雪鬼〉裡會為動物遮風蔽雨的雪鬼、〈花姑娘〉裡的天邪鬼和花故娘。

－ 親情的無私奉獻

為了保護兒女，犧牲自己的生命也無所謂。例如：〈天狗里的草鞋〉中狐狸爸爸阿圓和狐狸媽媽阿黍、〈鬼小孩的紙氣球〉裡岩碧山的大鬼。

－ 動物的忠誠和報恩

被人類飼養的動物，對主人都會採取一種全然的信賴，了解主人的問題，並為主人付出。除了「招財貓小玉」之外，還有：〈赤熊〉裡的小熊莫威、〈遺忘草〉裡的小狗飯飯。

以上所舉只是奈知作品中的一部分，類似的例子，在奈知的作品裡俯拾皆是。

其中也有某些動物直接承襲了一般的既有印象，例如：鬼的凶惡、狗的忠誠、狸貓會變身、狐狸有點狡滑等。但是，像龍、河童和地藏等角色，奈知並不以巨大、恐怖或具有法力等固定認知，來塑造這

些角色的特質。例如：

- 龍：〈羊谷的傳說〉中，龍的體型不比蜥蜴更大，甚至被烏鴉鄙視嘲笑；〈馬喜拉雅的龍〉（請注意，不是喜馬拉雅的龍……）因為害怕被人類發現他們長得醜，所以躲在深山裡不敢出來；〈黃金國的女婿〉認真勤奮溫柔體貼的北方尾根龍；〈國王的寶物〉裡為為王子端茶送水的八百歲老龍。

- 河童：在〈河童的葫蘆〉、〈河裡的滴水石〉和〈樹葉河童〉幾個故事中，河童不是害人溺水的妖怪，而是河川和其中生物的守護者。

- 地藏：〈圓滾滾山的戴斗笠地藏菩薩〉的石頭和〈狸貓地藏〉、〈摩護地藏〉的狸貓，似乎是只要能夠應驗所求者都可能變成地藏？

總而言之，奈知所創造的角色，大致都具有某種特定的良善特質，這種特質，在奈知簡單的風格之下被純化。在淡淡的故事和背景中，被純化的特質反而特別能夠突顯它的力量：**每個人的內心都有一種溫柔，這種溫柔會在某個時機，喚醒人性中各種可貴的特質。**

本節的最後，基於筆者個人特別多那一小丁點的感想，這裡要提到的是「蜘蛛」。對於這種一般人都覺得有點可怕或討厭的動物，奈知是如何想像牠們的呢？

- 〈銀色的絲線〉
城堡裡處處是為了笑而笑的笑聲，公主卻成天哭泣。公主長大後，決定嫁給認為「男人可以悲傷大哭」的小丑，蜘蛛「毛毛·麥伊」用公主的淚為她織了嫁衣，並用絲線把公主送出城堡。最後國王終於能夠面對王后去世的哀傷，蜘蛛「毛毛·麥伊」才離開城堡。

蜘蛛是悲傷的看守者，據說只要有無法承受或假裝要遺忘的悲傷，牠就會在天花板的角落張起網來看守哀傷。

- 〈日之影　月之影〉
小蜘蛛和生病的男孩在窗口互望，男孩終將不久於人世，小蜘蛛因為無法忘記和男孩的情誼，決定用自己的日之影和月之影，把男孩的日之影和月之影黏合起來。

蜘蛛只要用蜘蛛絲捕獲了獵物，就會將日之影從獵物身上砍斷。

以自己的日之影與月之影做成連結之絲的人，便能從這兩個影子中解放，長居在光之國度。

可以跟自己的影子分離的人，被稱為真正的魔法使者。

—〈銀之鎖〉

生病的王子喜歡昆蟲，將「蟲蟲」從蜘蛛網上救了下來，蟲蟲喜愛王子的善良，便用他的法力，將草露編成絲線，讓滿月、飛鳥與花朵永遠留在王子的窗前。

將蟲蟲從蜘蛛網救下，蟲蟲就會變成魔法師。

—〈彩虹蜘蛛〉

女孩西西喜歡外婆的貓，於是向蜘蛛網許願。有一天，貓兒竟然出現在西西的家中……

蜘蛛就用七彩露珠染成的絲來織出彩虹那道彩虹會通往希望與夢想所以，妳可以跟蜘蛛許任何的願牠一定會織出美麗彩虹，為妳實現願望

從這四則故事中可能看到，蜘蛛擁有編織、連結、生死與賦與魔法的能力。而其中〈月之影　日之影〉、〈銀之鎖〉和〈彩虹蜘蛛〉這三則故事中，蜘蛛絲同時展現一種「重生與魔法」的象徵——蜘蛛絲可以捕捉獵物，但是也可以黏合生命。於是蜘蛛絲變成連結生命的物質，由「具有生命的蜘蛛」所製造的「活的絲線」，但這是種絲線的目的卻又是

「消滅生命」。於是，蜘蛛所結的網象徵了「生命的交界處」，傳遞各種生命和情感的力量，凡通過此魔法的絲線者，就可擁有神奇的力量。

若說奈知對於蜘蛛有特殊的想像，或許應該說，奈知是利用「絲線」將「連結」的意念具體化，來表現在不同生命之間各種情感的傳遞和記憶的傳承。

三、人性價值的傳達

前文提到了奈知利用特殊的畫風和特殊的角色，開創了她的幻想世界。但是，這個世界到底想要表達什麼樣的內容？以下將就敘事形式和精神內涵兩個部分來討論。

除非是純粹幻想式的傳說故事，否則，在敘事形式上，基本上奈知作品中常見幾種童話式的格套公式：

—好心有好報

這是童話故事中最常見的一種模式，主角因為善良單純，於是得到幸福。這類故事有〈艾雷和他的金蘋果〉、〈南瓜馬車〉及〈繩柱〉等。

《紫姬千羽鶴》
奈知未佐子著，尖端出版

一誤會的後悔

因為誤會對方可能會危害自己，於是使用欺騙的手段想要消滅對方，但是後來才發現對方良善純真，反而對自己的行為感到後悔。這一類故事有〈梳頭山的鬼子姬〉、〈桃太郎的種子〉和〈祭典寺〉等。

一失去方知可貴

具有某些負面特質的角色因為和單純的角色發生互動，起初這個單純角色並未對負面的角色產生影響，反而對他造成某種實質上的困擾。最後，這個單純的角色「離開」（不一定是死）後，這個原本具有負面特質的角色，因為生命中失去某種東西，而「體悟」到人生的另一種價值。看起來很像小玉和他的主人，對吧？這種類型故事還有〈紫姬千羽鶴〉、〈茲巴因斯坦的幸福生活〉和〈雨寺的傘〉等。

一報恩

主角多半都是動物或鬼怪。而不論所欲報答的對象是否良善或意圖為何，只要曾經受恩惠，都會想辦法解決施恩者的危難。小者像〈橡實地藏〉一樣，狐狸和主人心意相通，不再回來。中者像〈狸子的大鼓〉，吃人家的飯後還幫忙帶帶小孩、求雨。大者甚至犧牲在所不惜，除了〈貓咪的金幣〉，還有〈月之馬傳說〉等。

這幾個基本的敘事形式，經常會反覆出現。是奈知所用的手法當然不止以上四種，例如〈青鳥〉。〈青鳥〉敘述一隻想向鳳凰挑戰的鳥界摔角冠軍「幸運青鳥」，如何孤獨的堅持，並激勵指導三流摔角選手變成高手的故事。筆者當然不反對這種「東方師匠和笨徒多蒙」式的熱血故事（事實上，筆者最常看的就是這種阿呆的奮鬥⋯⋯），尤其童話作家除了溫馨感人甜蜜淒涼哀怨⋯⋯之外，還能偶而熱血，更值得褒獎。

當然，如果奈知的作品裡只有這些格式的老套，讀者是很難會有共鳴的。童話到處都有，何必獨鍾奈知？

奈知的獨到之處，就在於「情感」的敘述和處理。

透過一篇篇的故事，奈知表達了這些精神內涵：

一生死交換

用最可貴的實體，換取最可貴的精神特質。奈知的作品經常透過死亡來喚醒某些事物，如〈紫姬千羽鶴〉中死去的一千隻小龜乘著千羽鶴離去，喚醒了城主幼時曾經看到「月亮」的美好記憶。甚至是在不同生命之間交換，如前面所提到的〈日之影　月之影〉。

《風中的故事》
奈知未佐子著，尖端出版

一 記憶回溯

逝去的人事物會留下印記，透過這個印記來記憶生命中的美好時刻。〈祭典寺〉中，和尚做完法事後會撿拾石頭回到祭典寺，這些石頭都是死去的家中寵物曾經使用過的，石頭於是成為這些動物的具體象徵。撫摸這些石頭，就會令主人想起相處的時光和懷抱他們的溫暖。在另一篇〈兔子跳跳跳〉中，史塔基是瓊恩的兔子布偶，史塔基和瓊恩「互相發現」，瓊恩想起小時候的「媽媽的溫柔」，史塔基想起了「為瓊恩摘下幸運草」，於是兩人都擁有了幸福。

一 生命傳承

生命的逝去並不代表真正的衰亡，後人會得到先人遺留的美好饋贈。〈妖精的發條〉中刁鑽的公主，得到爺爺給她的發條鑰匙，變成一個活潑快樂的女孩，並啟開了每一個人的心」。士兵在最後讚美：「她跟先王很像」。〈彩虹蜘蛛〉中，小女孩西西向蜘蛛許願，她想要外婆的貓，但貓兒來到家中之後適應不良，同時也傳來外婆病危的消息，西西以為是她要貓才會死掉，於是又向蜘蛛說，她要外婆不想要貓了，外婆出現在夢中教她抱貓的方法，貓於是化身為外婆的象徵，重新又回西西的身邊（蜘蛛果然是神奇的生物）。

奈知相信每個人心中都有一種溫柔，這種溫柔在面對死亡和回憶的時候，會引發各種善的特質：親情、承諾、信約、單純、善良、體貼等等。

奈知的作品共有十冊，其中要特別提出來談的，是奈知在一九九七年畫的《風中的故事》三冊。這三冊和前面七冊作品很不相同的一點是：前七冊的故事都是獨立的篇章，《風中的故事》則是由祖父孫三代之間的相處，再依當時情境套入各種故事的一部作品。

《風中的故事》當然還是在講各種溫馨感人的故事。但是，這個系列使用了一個非常重要的主題——傳承和印證——上一代將傳說或是發生在自己身上的故事，傳承給後人；而下一代經驗的事物，又可以在長者身上獲得印證。

〈香菇守衛〉中，祖父年幼時因為照顧鼬鼠的孩子，而獲得可以通過香菇守衛的秘密歌曲。祖父回家之後，就向曾祖父說了這件事，才發現曾祖父因為照顧過狸貓的小孩，也獲得採香菇的秘密歌曲。最後，祖父說了：

> 爺爺從來不隨便抓山裡的生物，曾祖父也是。只要遵守這個約定，將來就有機會和山裡的生物交朋友。

〈繩柱〉中，孫子看到祖父在收繩子，祖父於是說了「山長」的故事：松戶城主收養了小猴小吉，小吉在城主危難的時候，射箭搭了繩柱接來大批的猴子，救了松戶城主。祖父說：

> 不把繩子收好，會被山長拿走的。這一帶的人便對住在山裡的猴子們心存敬意，尊稱為「山長」。這一帶的居民都不隨便亂丟繩索，以免被山長射進天空，猴子從天而降。

〈樹葉河童〉中，孫子在抓魚的時候聽到了奇怪的聲音：「一隻、兩隻、多的分給我！」祖母聽完孫子的話，就說了「因為河童希望維持河中生物的數量，所以會向捕魚的人要魚，希望抓魚的人把一些魚再放回河裡」的故事。隔天，祖母帶著孫子們來到河邊，將河童喜愛的小黃瓜放進水中。

> 你們也是想將小龍蝦全部帶走對不對？
> 明天一起到河邊跟河童道歉吧。

在之前的作品中，各散篇是各自獨立的，每一個故事各自承載訊息。但是在《風中的故事》這一系列中，雖然各篇章仍然各自獨立，但是卻被家庭關係所串連；家中的長者利用說故事的方式教導下一代，下一代便從這些傳說中學習生活的態度，例如東西不可以亂丟、愛護動物和環境保育等。雷同的故事，在前七冊中，奈知只是在「說一個故事」。但在《風中的故事》裡，奈知是在「闡述一種態度」。於是這些故事不再是抽離現實而存在的虛幻，而是具有意義的生活態度。家庭框架的運用，更能突顯主題的內涵，強化概念傳達的力量。

四、童話的救贖

綜觀奈知的作品，可以看到作者用一種精鍊的風格，迅速的進入故事的核心部分，只表現故事中最重要的情節，不在枝節上浪費篇幅。長期受到「飛龍在天」茶毒的台灣讀者們，批評《灌籃高手》用一集進一個球根本就是灌水之作的話，難道只是嘴上說說？「精緻的單元劇」終究還是不敵「花系列」？

簡鍊自然有其好處。但是，奈知的作品在簡約之中缺乏一項最重要的東西：心理轉折的敘述。奈知在利用故事傳達某種核心的精神時，主角和其他角色的互動，最後會導致主角心理狀態的極大轉變。但是，這些轉變在多數的狀況下，都是用「頓悟」的方式處理，例如本文在開頭最提到的招財貓故事：主人原本好吃懶做，小玉用「身體」（呃……好在小玉是隻貓……）去換來的金幣也被他花完，當小玉用盡自己的身體部位去換取最後一個金幣的時候，主人終於知道「事情的真相」，說了一句：「為了區區

的三枚金幣……你這是何苦呢？」於是痛改前非。

我們當然樂於見到主人的悔悟。但是，這種立即式的轉變，非常缺乏現實基礎，也極度違背生活常理。日常生活的習性和思想觀念的轉變豈是一朝一夕。雖然，因為歷經衝擊所以人生完全轉變的例子也不是沒有，但是，更多的現實告訴我們，如果老公好吃懶作，他的老婆小孩可能真的被逼得得要「用身體去換金幣」，這種故事的結局十之八九都是非常不堪的，何況小玉是隻貓（雖然主人真的也挺愛牠）。

更重要的是，「頓悟」其實是一種「聖靈突然充滿」式的改宗，之前總總外道的殘餘通通都在一時全部被洗掉。但是，改變原先的思想和行為，經常需要相當的自我反省和提醒，絕對不是「只為了三個金幣就換去一條命，太不值得了」這樣一句話可以輕鬆解決的。舉個簡單的例子，歷年的土石流為患，犧牲了多少人？為何建商和檳榔業者還是我行我素？（或許是這些人的家裡沒有養貓？）

讀者們看到這裡或許會跳起來抗議：「這是在畫童話呀！不必弄得那麼複雜吧？」而且，童話不就是在傳達一種純真美善的精神嗎？

但是，也就因為它們是童話，被簡化和美化而產生

的危險陷阱經常就被輕易地忽略了。奈知經常描寫一種情境：動物和鬼怪為了報恩、保護自我或是其他種種理由，自願付出生命。乍看之下是動物的高貴靈魂喚醒了人心在情感，但是，為何改變都需要用生命來換取？於是，人心最困難的部分，都由另一種生物最困難的事物所取代──別的生物已經為了你的困難付出他最寶貴的生命，所以，人就可以立刻救贖，昇華到一種至善的境界而毫不費力。而讀者就停留在「感動的頂點」的那一瞬間，只記得王子和公主盛大的婚禮，忘記去追究這個角色的改變到底是一時興起，還是真的過去種種猶如昨日死？

或許，動物和鬼怪比人單純，所以比較懂得別人生命的可貴？

也或許正是因為這種單純並非現實生命中容易取得的事物，所以，奈知的故事是可貴的。每個人都企求生命的菁華而非日常生活的渣滓。透過閱讀奈知，讀者肯定某些價值「依然存在」，而且「依然有效」。愛、溫柔、信心、勇氣……即便周遭的人都不認同，至少，在和奈知神交的過程中，讀者得到一種確定。更甚者，或許此種淡淡哀愁，正在向每個人心中的某種溫柔招手？

當然，讀者還是擁有一種特權，可以站在一種事不干己的抽離角度來看待奈知的童話故事；或是在某

種全知的觀點下偶然心動，為可憐的小玉灑兩滴小
小的眼淚。但是，在這篇文章的最後，筆者還是要
提問：你認同主人？還是認同小玉呢？

「謎」樣的書寫——闇之末裔（愛上壞壞的死神）

Yuri

漫畫家小檔案

松下容子，一九七四年六月二十三日出生於日本熊本縣，AB型，巨蟹座。喜歡閱讀推理小說，最愛特有日本風味的恐怖，未踏入漫畫界前曾想當圖書管理員，但無心插柳柳成蔭，一九九四年在《花與夢》（花とゆあ）增刊號上以〈フエアリー・テイル〉展露頭角後，成為白泉社旗下新進漫畫家。《闇之末裔》是唯一集結成單行本的作品。

《闇の末裔》有兩種標題，中文漫畫譯名《愛上壞壞的死神》，動畫則照日文原題「闇之末裔」。松下容子魅惑頹美的畫風誘引著世紀末的頹廢、墮落與禁忌，詭譎、詛咒、戰慄……一種只屬於「闇」的基調濃濃瀰漫。 第一集〈彼岸的兩人〉是松下容子九五年的短篇，自成一格的架構彷若引子般帶出故事背景——「十王廳」、「死神」的體系，以及主角都筑麻斗。充滿矛盾疑點的伏筆，成就了《闇末》的發展主線，神秘的、「闇」的謎將不斷湧現……

背景設定於人死後的地底世界「冥府」，它的位置、景觀如同人間倒影。鏡子原理的運用，無形中擴大了作品的格局——倒影般的冥界，也如同現世人間般有地方政權、邊境國界。日本冥府是分為十個區域的「十王廳」，東京「閻魔廳」則地位等同於首都，另有負責管理、記錄人類生命的「蠟燭館」，以及類似駐外使館的「海外組織」。死神專門負責調查棘手的死亡事件以維持十王廳的正常營運，是閻魔廳召喚課裡薪資微薄的小職員。如同公務人員必須通過國家特種考試一般，「死神」這項職務也得經過層層試煉，才能勝任冥界警察兼偵探、FBI之類的工作。

長崎篇
——永遠的搭檔與宿命的敵人初登場！

長崎吸血鬼事件算是《闇末》的正式揭幕，工作七十多年的老職員麻斗終於找到他永遠的搭檔——個性與他南轅北轍的神秘少年「黑崎密」。另外，宿敵邑輝一貴的出現也為故事的啟動注入一連串恐怖、血腥的衝擊！

知名女歌手受不了養母奢華貪念下的殘忍虐待而自殺，養母卻貪婪地使她如人偶般復活，賺進大筆鈔票滿足己慾。邑輝則利用這人心的劣根性，操縱女歌手，成為他噬血的工具，以此為誘餌引導爆炸前的引信！邑輝的慾望、麻斗的不凡、密被封鎖的生前記憶……

身為醫生的邑輝因為對人類難逃一死的命運感到絕

《愛上壞壞的死神》
松下容子著，大然文化出版

望，不想再對病人束手無策，轉而開始追尋完美的肉身與能力以超越生死侷限，在表象的醫生面具下成為瘋狂渴血的殺人魔。他那機械右眼不均勻地撐大，彷彿就要跳出將人吞噬。但邑輝的存在真如此黑暗、深沉嗎？每個犯罪者不都是因為對人、對自己失去信心，而轉以瘋狂舉動證明自己存在？這些人不也期待救贖嗎？

吊兒郎當、開朗樂天的模樣下並存著縝密思緒及童稚的善良，作者用強烈對比塑造出一個看似最單純天真的主角（都筑麻斗），但其過往卻是最深的神秘，這也是《闇末》「謎」的主幹。為營造主線吸引力，作者慢慢鋪陳出一條條線索，讓讀者按劇情索驥拼湊出真相。這一篇的線索便是擁有最強符咒能力及十二神將的最高級式神。 密被封住的記憶彷若《東京巴比倫》童年的昂流與星史郎邂逅的橋段。櫻花樹下，密無意撞見邑輝殺人而被施下咒術奪去當晚記憶，三年後咒殺。然後成為死神的密與邑輝再度相逢，得知自己成為殺人魔祭品的事實。仇人的目標轉向現在的工作夥伴麻斗，三人的命運在瞬間連上了線。

惡魔のトリル、薔薇の名前
——魔界的覬覦，窺視麻斗的過往

依附虛構傳說小提琴奏鳴曲「惡魔的顫音」，以及詛咒小提琴讓演奏者發瘋、自殺的套用，再與擅長潛入人心、利用人性弱點的惡魔沙卡達斯連上線，引出架構本篇的目的——麻斗的過往。

沙卡達斯侵入麻斗靈魂深處，將他的精神意識關在異次元空間，讓他在漆黑記憶深處不斷地逃，一幕幕畫面如同夢魘般緊緊追咬著他。作者以沙卡達斯、近衛課長的對話，及麻斗在夢魘中無助逃離、道歉、哭泣的影像呈現，側寫麻斗無數罪孽的染血過去，……然而究竟是什麼樣的污穢？作者刻意忽略具體陳述，以勾起讀者一探究竟的慾望。

> 讓他們瞧瞧闇之眷族的力量吧！
> ——閻魔

「闇之眷族」，《闇末》的首次點題。閻魔不帶慍怒的笑容讓人不寒而慄。這從麻斗心底傳出的聲音，是惡魔還是何方神聖？

> 把容易變成敵人的人養在身邊，也比較好就近監視。
> ——閻魔大王

是為了冥府的利益考量，還是他自己與麻斗間有層未說破的關係？瀰漫的濃霧再度重重阻隔了事實的真相，仍然是謎。

〈薔薇篇〉是〈惡魔篇〉的延續，以推理小說《薔薇的名字》為雛型，藉同性師生戀橋段組織出背景主線，而這不被允許的禁忌之愛，造成戀人間的怯懦與迷惘，也為惡魔製造了機會。

由於〈惡魔篇〉麻斗戰勝惡魔帝國旅團長，帝國之首囑意他擔任下任旅團長，因此底下惡魔們無不蠢蠢欲動欲將他除之而後快。聖米雪兒高中的案件不過是引誘麻斗的餌。如同先前邑輝的案子一樣，利用人心的黑暗面犯下的殘忍殺戮，目的都只指向麻斗。

作者刻意塑造了一個成天把「神啊！請拯救我！」掛在嘴上的除魔師琪羅，在這天主教男校裡，彷彿是種嘲諷。當愛情不由自主地降臨在師生關係的兩名男子身上，就註定了毀滅。愛情如果求神就能解脫，那就不是愛情了。

而麻斗遙遠、不被容許的戀情，又是如何呢？……接下來〈スオードのK〉、〈書物の世界〉兩篇彷彿是為了對比邑輝和麻斗而架構的，兩人像是天秤的兩個極端，卻又好像有著相類似的心靈交集，同樣的神秘。「QUEEN CAMELLIA號」是邑輝為了獲得滿足私慾的大量資金，慫恿華京院剛走私買賣而建造的船。他自我中心的殘酷、冷血，強化了他的野心。可是在愛戀他的椿姬心裡，他就像是展著白色

羽翼的天使，給了她活下去的動力！但這不過是椿姬自我催眠的表象罷了，她很清楚邑輝親切、溫柔的面具下，骨子裡的黑暗。同樣的，純白雙翼的天使比喻也用在麻斗身上。藉著麻斗如愛麗絲夢遊仙境般闖入書裡的設定，與書中世界的自己展開心靈的對話——天使與死神的對立拉扯。因為想彌補生前罪孽而成為死神，卻對自己不斷奪走眷戀人世的靈魂感到悲傷、懊悔，罪惡的網緊緊攫住他迷惘的心，但是書裡的自己卻開導了迷途的他，獲得暫時的救贖。

　　一定是你那雙白色翅膀的關係，因為，那是一雙可以帶給大家幸福的魔法翅膀啊！

　　　　　　　　　　　　　　　　——琉架

即使知道麻斗的真實身分，在琉架心裡他仍是個能創造奇蹟的美麗天使。職業、身分、不過是一種表象，真實、不虛偽的心，才是人真正的價值。這裡影射了邑輝「醫生」與「死神」麻斗內在與外在的對比，也埋下第八集封面構圖的伏筆。

「琉架」是麻斗幫書中主角取的名字，也是他姊姊的名字。為什麼是「琉架」？筆者猜測也許是〈薔薇篇〉裡麻斗禁忌之戀的解答也不一定。

另外，本章透露了麻斗與巽曾是三個月的搭檔，不

《愛上壞壞的死神》
松下容子著，大然文化出版

但加強巽的地位，也為〈京都篇〉的今昔對比提示了線索。

京都篇
——腥腐的楓紅，生存的意義

腥風血雨的楓色〈京都篇〉長達兩集，作者試圖為邑輝的瘋狂行徑安上合理因素，具體點出麻斗鮮為人知的過往夢魘，以及密對夥伴的堅定無懼。繼〈長崎篇〉後，再次描繪三個人複雜糾纏的命運。 女人的血飛濺上京都的櫻紅……

> 沒什麼，只是每天都夢見以前的事。被邑輝侵犯時的——夢……」
> ——黑崎密

跳接的預示。邑輝殺人的畫面片段跳接上閻魔廳內麻斗與密的對話，開啟了〈京都篇〉，也延續〈長崎篇〉密與邑輝的宿怨。 記號。 京都發生連續女性殺人事件，第十一個被害者手上握有疑似兇嫌的銀白色頭髮，所有證據解析結果都指向殘忍的慣犯——邑輝一貴。麻斗與密因此協助負責近畿地區的垣理展開調查。與先前事件相同，心細如絲的邑輝留下了關鍵記號以引誘麻斗，然而大膽承認犯罪的行徑似乎也是攤牌，邑輝的心理狀態與犯罪背景呼之欲出。

第二次相遇。絳紅月色、纏繞不休的咒殺噩夢，像玻璃碎片般扎進腦海，揮之不去的記憶暗示著第二次的相遇。同樣的月，只是京都秋日的楓紅取代了那一夜的櫻花片片，密再度闖入邑輝殺人的場景，心中思緒的翻湧無法遏抑。第一次的無意換來被消去記憶的死亡，第二次的闖入雖已是擁有來往生死兩界能力的死神，理應阻止邑輝瘋狂殺戮的，但密碧綠色雙眸裡卻仍盛著無能為力的憎恨與恐懼。當年狩獵者與獵物的角色，還是一樣。

一九二五年，右手腕的傷。藉著邑輝與教授的對話，及一九二五年左眼包紮的照片點出麻斗的過去。當時，麻斗在邑輝祖父的精神病院裡不吃不睡地活了八年，直到二十六歲自殺死亡前身體機能全沒衰退。右手腕的錶正是為了掩蓋他無數次自殺痕跡而佩帶的，為了掩蓋他不同常人的長生不老，也怕回憶起過往的夢魘。所以緊緊藏住，就連精神感應者的密也讀取不到一絲一毫。

然後，邑輝襲擊恰巧看到麻斗的少女，讓少女在他面前被蟲雕吞食。麻斗因此深陷自責痛苦——都是因為跟我扯上關係才會死，都是我害的！

紅葉狩。邑輝綁架被殺少女的好友鳩鞠子，威脅麻斗陪他去看能劇「紅葉狩」。

接獲赦令的平維茂，以紅葉之宴驅除蠱惑人心的鬼。

——邑輝一貴

他以言語打擊誘惑著麻斗，揭開他生前曾是祖父醫院病患的事實。他拚命想遮掩的傷硬生生地被扯下來，右手腕的錶已形同虛設。「你的身體裡，很明顯地擁有……非人類的遺傳基因！」邑輝道出他血液中混有異形之血，美麗的紫瞳是非人類的不自然光彩！那亟欲遺忘的過去排山倒海而來，他什麼也聽不到了，但回憶卻不因他的封閉而停止。

邑輝斬釘截鐵的研究冰冷地印證了那個他害怕被證明的事實！

你——真的是……『人類』嗎？

——邑輝一貴

迫害、歧視、孤獨、罪惡感，尖銳的刀鋒刺穿他悲傷的心——你不是人！你是鬼！你走開！被全世界遺棄的孤寂與痛苦再度降臨，早已沒有值得眷戀的了，他想死……但如何自戕都死不了的無奈，誰又能了解？自己哪裡犯錯，為何得承受如此折磨？為何連死都無法選擇？不要！不要……一切都是這雙紫色眼睛惹的禍！那刺瞎它總可以吧？再一次，過往與現在因為同一個動作而重疊交錯。如果沒有不

一樣的眼睛顏色就不會被排擠了，就可以加入多數人普通平凡的行列了……但為什麼這樣一個小小的願望都不被允許？

我想當人類啊！

——都筑麻斗

蜷曲無助地低吟著永遠無法實現的夢，心底的霧氣迷濛了雙眼，微鹹的淚混雜著左眼的血流，留下好深好深的淚痕，彷彿印記般……

如果麻斗一直沉浸在傷悲之中，故事恐怕得順勢沉入他心靈深處，那麼《闇末》主架構的謎底，就會在一切尚未明朗前曝光。所以作者安排了密將麻斗從黑暗絕望中暫時解放。

在少女致死而麻斗深陷自責時，密要求巽安慰他，巽便順著麻斗貪吃天性到京都各地大啖美食，但巽相對也要求密下次要自己面對搭檔的傷痛，所以這次他不再逃避了。巽（以前的搭檔）以美食轉移麻斗的注意力，密（現在的搭檔）則以堅定的言語撫慰麻斗——

你是人類！我向你保證！你一直都是人類！所以，你別哭了……

——黑崎密

DARAN COMICS
愛上壞壞的死神
松下容子
8

《愛上壞壞的死神》
松下容子著，大然文化出版

譯者‧黃瑤瑜

毫不遲疑的肯定實現了麻斗的夢，他被承認了！他是人類了！這正是他最想聽見的！兩人的搭檔關係再往上提升了一大步。作者更藉這個橋段確立密的主角寶座，沖淡〈書物篇〉之後巽與密主客易位的走勢。

你是我最棒的「收集品」啊！

第七集以女人連續被殺害揭開〈京都篇〉的顫慄序幕，第八集轉而以邑輝的母親為開啟此篇的鑰匙，看似無關的兩者之間仍存在著關聯——女人與佔有慾。

給我小孩。把你的小孩給我。如果你不愛我的話，就讓我生你的小孩。

第七集以序頁文字呈現女人對邑輝的佔有慾，並帶出他心理的扭曲變態。第八集的小邑輝看來像個被害的受虐兒，誰能想到長大之後他卻以殺戮回報。或許可以如此解讀：童年邑輝的遭遇是因，現在他的作為是果。

你是我最棒的「收集品」啊！一貫……

對邑輝而言，母親把他當成一個最寶貝的「無生命」的東西，就像他最愛的胡桃娃娃一樣。可是母親允許自己的收藏，卻奪走他擁有的權利。他的童年沒有親情的關懷，只有母親瘋魔般的身影讓他留下可

怖的夢魘，也成為他日後人格扭曲的催化因子。

父親雖未直接帶給邑輝衝擊性傷害，卻間接製造了傷害源——同父異母、生日只差一天的哥哥熾堂開貴。在母愛的缺陷下邑輝更渴求父愛，但開貴卻奪走他想依賴的那端，破壞了他對父親的完美印象。沒有親情的黑暗童年使邑輝開始走向偏激。

他要除去他的恐懼之源，宣告自己是個有生命的個體，甚至是可以輕易掌控生死的神，他是這世界的最高存在，沒有任何人能威脅他、反抗他！

即使哥哥已在十六年前死亡，他仍執意保存他的頭顱及中樞神經，為了證明自己是強者、是勝利者，他要親手殺了他！從祖父的機密資料研究中，他發現麻斗強韌的生命力，正是讓開貴復活（或說真正的死亡）的機會，於是他灑下天羅密網捕捉，一心想捕捉最頂級的獵物——麻斗。

但邑輝的行徑卻非單純想報復哥哥，麻斗神秘的血統讓他覬覦，無窮的潛力讓他害怕，若能緊緊掌控勝過他的強者，他就是最強的了。

至於邑輝清不清楚十王廳的陰謀、祖父的被殺與麻斗的封印，還是個謎。但他若控制了麻斗，他被丟棄的胡桃娃娃就回來了——因為他已佔有最棒的

「收集品」。

沉睡。因朱雀為保護麻斗而殺死被邑輝利用的鳩鞠子，麻斗再度停止生命時間，深陷心底沉睡。邑輝則趁機侵入十王廳，彷彿天使降臨般帶走麻斗，這不但是一種諷刺的呈現，也是非正邪的解構預示。

在心靈深層遇見的是誰？閻魔嗎？為何殘酷地傷害麻斗？為了開出美麗花朵而除掉多餘花蕾，正象徵麻斗一直不願面對的血腥過去。依舊是抽象的比喻呈現。而「家人」的提示只是又丟給讀者一道猜測的謎。

總之，這裡作者揭示了一個謎底。麻斗心靈深層沉睡著一個魔物，因與閻魔大王在某方面相衝突，十王廳便予以封印。換言之，麻斗擁有光明、黑暗極端的雙重人格，但邪惡被封印埋藏，當善良的麻斗遭受極大創傷時才會躲進深層。而殘忍無情的話語是煽動、也是摧毀，目的是衝破束縛，主導麻斗的心智，那才是真正的覺醒。
存在。

只要我們還記得他，他就永遠「存在」。
──巽征一郎

當麻斗被邑輝擄走，密的心陷入絕望。因為讀取了

麻斗狂亂的思緒，他比誰都更深刻理解那種黑暗的封閉，因為自己過去也有相似的影子。但巽堅定地點醒他，問題不在他的心是否想活，而是對我們而言他是存在的。這裡作者再次對比兩人，同時也鋪下之後成長差異的引線。

為了要回麻斗，密等人前往鼓鶴樓，老闆王生織也基於朋友道義幫忙邑輝拖延時間，以武術的勝利作為卡片鑰匙的交換，卻因激戰中密說出跟邑輝一樣的話而放行──

為了證明存在的理由！！
──黑崎密

織也的地位在於，邑輝當下瘋狂的行徑是有人了解的，而麻斗過往卻遭當時的人唾棄，營造出麻斗的孤立無援。

因為我們是「闇之末裔」……
──邑輝一貴

點題！繼〈闇之眷族〉後再次點出書名的謎，「闇之末裔」是什麼？作者在此有個模糊解釋：似乎是藉科學基因模擬出的假生命，是違反自然的人類罪證。邑輝也是「闇之末裔」？

從先前劇情看來，「闇之末裔」應是一種非科學能

夠解釋的超自然力量，是神祕未知的世界。但這裡作者卻提示了基因模擬的科學名詞，難道人類時空裡存在著一種古老的稀有族群？就像世界上也有我們不熟知的民族般，而這個神秘族群擁有強大的非自然力及長生不老的體質。傳到麻斗時，被邑輝祖父發現、研究，以半實驗、半期待的心態將他部份基因注入自己的孫子體內，改變他原本基因排列，加入不可預知的力量，邑輝因此成為與麻斗同族的不完全體。所以他渴望完全的力量，他要佔有、要完美，因為他本身是缺陷的失敗作品？……以上是筆者的臆測，作者其實還未揭曉謎底。

言歸正傳，密等人趕赴搭救麻斗，卻看到他召喚騰蛇企圖與邑輝同歸於盡。

作者以三次跨頁來表現邑輝躺在血泊之中，渲染他的死亡。臨死前邑輝還掛念著青梅竹馬的右京，祈求她諒解他的拋棄——原諒我……鮮紅的血暈開擴散，地獄業火蔓延周圍，殆盡於黑暗之中。沒想到冷血的邑輝也有道歉的對象……這也反襯了麻斗對死亡無所留戀的孤立。

麻斗不想獲救的死願，巽迷惑了，他這次尊重了麻斗的意志。人要學習傾聽他人的真心，但是不需要抑制自己真實的心情啊！巽的卻步違背了他曾經給予密的鼓勵，而受到鼓勵的密卻無視一切地執意救

回麻斗！作者再次對比兩人的差異。

或許麻斗的心倦了、累了，多少人因他而死的愧疚使他放棄了求生的意志，他想死！彷彿逃避似地以死贖盡自己的罪孽！但他千瘡百孔的心卻是溫暖密的來源。對密而言，麻斗早已超越工作夥伴，他像家人般和煦地照進他緊閉的心房，填補了他生前失溫的親情。因為麻斗存在密才存在啊！

你要去的世界，我也要一起去。麻斗……
——黑崎密

白與黑。白色一向代表正面的純潔、夢想、崇高與正義，黑色相對地是負面的罪惡、污點、骯髒、不潔的象徵。作者利用世俗價值的黑白對立，塑造出一身黑的麻斗及全身白的邑輝，打破了原有框架的侷限。

白不一定是善良天使的化身，黑也不一定不好。顏色的意義不過是人類附加上的。邑輝曾說過一段值得玩味的話，質疑了黑與白的界線：

日本人對罪的概念，罪是『污點』。污點可以用水洗淨……不管犯了多少罪，只要不斷洗罪就好了！然後我每次都能轉生漂白！然後再度犯罪……無數次！

罪、污點是黑色的，而把黑的色料洗掉、漂白，不就又成了純潔的白嗎？由黑轉白變得像遊戲一樣簡單，這條界線只一個漂白的過程就能輕易跨過，傳統觀念輕易地被瓦解了。

可是外表的改變雖然簡單，內心的轉換卻是困難的。邑輝銀白色的外貌裡是折翼的墮落天使，黑暗的心是根深蒂固的闇。而麻斗雖然身著黑大衣，卻拚命地想保護所有人、帶給人溫暖與幸福。即使他血腥的過往總讓他深陷絕望，還是努力活出自己新的人生。這算不算是一種漂白呢？是的，但這並非邑輝曲解的那種遊戲過程，他要漂白的是心啊！

第八集封面刻意對調的白與黑，正是卸下面具後最真實的內心呈現。可是如此一來，其實又回歸世人賦予顏色的傳統價值了。

〈京都篇〉的「墮」彷彿沉入海平面下最底層的海溝，是永遠無法脫離的「闇」。然而，即使是最陰濕黑暗的深處也有打破通則、露出一線曙光的奇蹟。溝底的麻斗遇見密這個奇蹟，照進了閃亮晶瑩的希望，即使得知邑輝還沒死，兩人仍期許有一天一起追上、超越他。

於是，幻想界的種子就這麼被播下了。

結語

《闇之末裔》給人的感覺非常後現代，沒有絕對主體的真理體系，它的混亂、追尋，不是蠻荒的摸索，而是頹廢、沒有標準的，無所謂是非善惡的絕對分界，對一切充滿懷疑、不確信。在眾聲喧嘩中，就像蒼蠅複眼所見的世界……

耽溺、沉淪的基調，再加上作者無懈可擊的耽美畫風，渾然天成地眩惑著讀者們的心神。流暢的筆觸、運鏡……等技巧是無可挑剔的完美，細緻的人物雕琢更讓人賞心悅目。

可是，作品所要呈現的到底是怎樣的一個世界？始終像攏了層薄紗般模糊。破碎、片斷的記憶碎片漸次呈現，死神、血腥、變態……琉璃蛺蝶黑紫色的炫目身影穿梭其間，蒙上一層暗紫色的神秘，是麻斗那雙紫電之瞳。

本作品雖然在人物性格稱不上特別鮮明、突出，卻也符合真實世界裡人多變多樣的反應——沒有誰在遇上同一件事時都該要以同一種態度面對，人的行徑會隨當時心情影響而改變，不是嗎？那麼，作者的黑色幽默是否也能解讀為寫實的呈現呢？

這世界不是絕對的！也是絕對的！

松下容子嘗試刻劃這後現代的體會，試圖解構世俗的窠臼，打破、碎裂的「原始」一塊一塊地被批判、質疑、顛覆，然後拼湊還原。但「還原」之後的「原始」，還是原本的嗎？

一陣陰涼的風襲來，「闇」的氛圍再度迷濛、攏上……

橫跨商業和同人誌界的重量級團體
——橘水樹＆櫻林子（紫宸殿）

Stelo

漫畫家小檔案

橘水樹，七月二十三日生，獅子座，血型A。櫻林子，七月三十日生，也是獅子座，血型AB。兩人於一九八七年組成的同人團體「紫宸殿」以《聖鬥士星矢》同人誌起家，當初的成員原本還有間宮あいね，後來因路線不同而退出了，但仍偶有合作。商業誌的出道作則是從一九八九年連載《ROYAL KIDS》開始，同時並沒有停止同人誌的創作，後來也是一直邊畫商業誌邊畫同人誌。

何謂「紫宸殿」？

「紫宸殿」是位於京都御所，古代的皇居正殿，也是明治等天皇即位之所，殿前的「右近之橘，左近之櫻」在日本是很有名的。因為筆名的關係，她們有時也以右、左來自稱，在書上留言時也是固定橘右櫻左；只是這裏的左右與紫宸殿前的樹相同，是從裏面看出來而不是外面看進去。除了右、左之外，她們還有一些別的稱呼。不知是強調各自的獨立性還是與同人誌作區別，她們在出商業誌時是兩人名字並列的，不會看到紫宸殿這個名號。同人誌上使用的名稱則不一，有時是紫宸殿（SHISINDEN），也有世界平和堂（LOVE AND PEACE），還用過後援會的名字INTERFACE。

雙人搭檔漫畫家的合作模式

橘水樹和櫻林子一向是雙人搭檔創作，根據櫻林子的說法，她們是分工作業的合作作家。合作模式是，橘負責編劇，櫻負責分鏡。由她們的藏書也大概看得出來；橘有不少科學類雜誌，櫻的是西洋設計書。畫則是兩個都有在畫，大致上是各自負責一半的角色。比方《JANE》裏的艦長和男醫生是橘畫的，副長和女醫生是櫻畫的。早年比較分得出來，晚近就很難分辨是誰畫的了。她們平常也不住一起，依靠傳真、手機等聯絡溝通，只有在叫來助手開始畫了才會一起進工作室。

過去在台灣僅有世潮出過《JANE》（星際航艦）的第一集和數本翻得很差的盜版漫畫，相隔多年後最近才又由大然出版了《NULLALIVE》（戰慄生存者）一、二集，因此紫宸殿以往在台並不算有名，但是同人誌看得多的資深漫迷一定會知道這個同人界的超級大手團體。就算不懂日文，只是不小心翻過就記得這個名號的人不在少數。她們筆下的景物精雕細琢，網點是久受稱譽之處，漂亮到能讓彩稿失色。劇情是喜劇的話就只是普通，帶著陰鬱低氣壓的故事才是功力所在。她們畫過聖鬥士、魔動王、星際

《戰慄生存者 NULLALIVE》
橘水樹＆櫻林子合著，大然文化出版

大戰、秀逗魔導士、哈利波特等的同人誌，甚至還有 KINKI KIDS（近畿小子）、數碼寶貝，被愛好者戲稱戀童癖，不過內容都跟低年齡扯不上關係。首先，畫風使然，人物都會被美化到不可思議的地步。其次是故事，原作的設定在此只是背景之一，她們會在其上自行架構出發展劇情所需的世界，然後故事是輔導級的 BL。

紫宸殿的同人誌

「魔動王グランゾート」（簡稱魔動王）是由 SUNRISE 製作的動畫作品，民國七十九到八十年間曾在台視播出。故事背景在月球，是三個少年駕著能使用魔法的機器人對抗邪動帝國的故事。紫宸殿的同人誌代表作，就是《魔動王》系列。但與《魔動王》原作常有的搞笑風不同，紫宸殿的《魔動王》同人誌裏的喜劇作品不多，那些最好的故事更是都帶著哀傷的感覺。描寫的手法不激烈，長篇鋪陳的情感卻濃烈逼人。一般販售會上可見的同人誌多是薄薄數十頁的短篇，《魔動王》同人誌裏卻有好幾本高達兩三百頁的異數，做得與商業誌精裝本不相上下，至今還能在二手書店開出高價。而且明明她們畫的是女性向同人誌，與原作的少年向動畫差距甚遠，後來原作《魔動王》出 DVD-Box 的時候，居然找她們去畫特典海報，影響力可見一斑。

紫宸殿的商業誌

紫宸殿最早的一部原創商業作品是《ROYAL KIDS》，單行本一本完結。第二部是連載近十年卻只有區區八冊的科幻作品《JANE》。它在單行本第八集之後改名《NULLALIVE》，但用的是同樣的背景，迄今有兩冊單行本，仍在季刊《ZERO》上連載。其實《ROYAL KIDS》也在同一個世界，但年代差得比較遠，主要背景和人物也不同。接下來只有目前在月刊《WINGS》連載的學園漫畫《DIAMOND CENTURY》，目前有四集。《C. DARWIN》則是將以前的《魔動王》同人誌重新出版的商業誌，重畫了很多，目前有三集。以上單行本除了《DIAMOND CENTURY》由新書館出版外，皆由 BIBLOS 出版社所出版。

商業作品中的代表是《JANE》與《NULLALIVE》，與《ROYAL KIDS》統稱 JANE 系列。以背景來說這是類似 STAR TREK 的硬式科幻作品，JANE 的第二個單元〈LEAVE NO TRACE OF CHEIRON〉曾入圍一九九九年星雲賞漫畫部門。

星雲賞始於一九七〇年，每年在日本 SF 大會上由會員投票選出當年得獎作，是日本最具代表性的科幻獎項。可能是因為負責編劇的橘的興趣，看她們的書需要一些科普常識。就連《DIAMOND CENTURY》裏也會看到「統一場論」這種專有名詞，《魔動王》

《星際航艦》
橘水樹＆櫻林子合著，世潮出版

系列同人誌是採用科學家、太空人名字作書名，《JANE》更不用說，第一集就一堆比外星話還難懂的對白。但想了解紫宸殿，JANE系列是不該錯過的。內容與同人誌的濃烈愛戀不同，JANE系列以人文的討論見長。如果單選一本的話可以看《JANE》第八集，其中的中篇作品〈覺悟〉擁有所有 JANE 系列的特點——令人驚異的藝術場景安排，優美的對白，深刻的人文討論，以及大量的科學名詞……

看不懂不用難過，有個《JANE》的漫迷網站是針對其內容作研究的，從科學理論到制服徽章研究和超能力都有，偶爾會吐作者的槽。所以說，書上那些科學理論的用法不一定正確，但最好是至少把它的意思弄懂，免得看不懂劇情，也白費作者的苦心。喜歡追根究柢的讀者除了查典故之外還有一種樂趣，比方可以算算第二集開頭的那些數字。艦速為光速的百分之九十七點八，距離障礙千分之一點四光時，那還有多少時間就會撞上？知道時間的緊迫，才更能體會那種緊張感。

畫同人誌比商業誌出名的漫畫家

前面提過她們同時畫商業誌與同人誌，其實還連自己畫的商業誌的同人誌也出。商業誌大概連載一年出一本，同人誌在特殊情況時曾經一個月出兩本，雖然頁數不能相提並論，但多少可以看出她們的興趣在哪邊。成果是，商業誌在計入那三集《C. DARWIN》之後總共十八本，各式同人誌合計倒有近百冊，看起來好像畫同人誌才是正職。而且「紫宸殿」這個名號，嚴格說來很少使用，最常出現的地方是在同人誌販售會。但不要因此稱她們為同人作家，同人誌出身的漫畫家回頭玩玩同人誌並不是什麼稀奇的事，橘水樹與櫻林子是貨真價實的漫畫家；只不過是同人誌畫得比商業誌還出名的漫畫家。

 紫宸殿網站：

http://i-f.pos.to/STiCCA/
STiCCA 是商業作品的站，INTERFACE 事務局是她們的 FanClub 事務部門。

日常生活書寫

縮紛綺麗──少女漫畫與漫畫家

充滿陽光充滿愛──偏愛探討人際關係的成田美名子

nt

漫畫家小檔案

成田美名子，青森縣青森市人，一九七七年在《花與夢》（花とゆめ）雜誌上發表出道作《一星へどうぞ》，初期以短篇作品為主，之後逐漸開始嘗試長篇系列作。

說到八〇年代的少女漫畫家，就實在不能不提成田美名子。她的作品《雙星奇緣》（CIPHER）當年在台灣可是紅極一時，作者的原畫集上的圖片被複製到海報、掛簾、T-shirt、背包……所有你想得到的周邊商品上，普遍的程度可以跟現在的神奇寶貝皮卡丘相比！

青少年心中的異國情調

成田的作品中比較有名的幾個大作如《神祕王子》（エイリアン通り）、《雙星奇緣》、《亞歷山大》（ALEXANDRITE），都是以美國為主要舞台，目前最新作品《天然少年》（NATURAL）雖然將故事背景轉回日本，但是書中的人物依然帶有很重的國際味。成田筆下的這些主角們，可說是過著日本人心目中的美式生活。

以日本之外的其他國家為故事背景並不稀奇，但是成田筆下的人物所呈現的感覺卻有其自成一格的情趣，除了在畫面中偶爾直接出現的英文單字對白之外，她在分鏡處理上大量使用電影的手法，也具有關鍵性的影響。說到這，就不得不提到八〇年代青少年的一項重要娛樂──MTV（音樂錄影帶，現在在台灣通稱MV）。

對於現在的年輕人來說，在電視上看到出片歌手針對新歌所拍攝的影片，是很理所當然的事情。可是這種做法其實是在八〇年代才開始成為主流風潮。在以往，要看到「歌手演唱著自己的歌」這樣的鏡頭，只有在綜藝節目裡的打歌時段，或者是其他的表演場合才能看到，而MTV的製作使得「看見歌手唱著新歌的樣子」變得十分容易，於是很快地蔚為風潮。「看MTV」成為當時許多青少年重要的娛樂方式之一。而這份流行連帶著讓青少年們對於國外的流行音樂訊息更加熟悉，能夠輕易地「看到」，使得閱、聽的密度大大提高，連帶著也影響了視覺習慣。MTV的拍攝手法十分多元，經常有混合了敘事性的劇情片內容。但是，一首歌的長度不過數分鐘，在這樣的時間長度之內，必須運用鏡頭把故事講個大概，久而久之也影響了觀眾們對於敘事節奏的習慣。

MTV所造成的風潮，讓全世界的青少年多了一個很

重要的共通傳媒，將大家的閱聽習慣拉近，傳播的速度變得更快，對於訊息的接收也更接近同步化。西洋音樂MTV中所呈現的風格，比西洋電影更加深入青少年的日常生活中，成為青少年眼中主要的西方世界印象。

成田的作品中，也大量運用了這種分鏡手法；例如劇情原本在某角色身上，而地點在家裡的浴室，成田會設計一個小單格為該地點裡的小東西，接下來接個同樣的小東西可是地點已經是另一個地方的鏡頭，再將劇情轉到在該地點的另一個角色身上。這種類似MTV鏡頭切換的敘事手法，在節奏上更加貼近青少年心中的西方感覺。而這種節奏感上的年輕化，使得成田筆下的洛杉磯、紐約感覺更為鮮活，更加貼近讀者們心目中的西方世界，更容易產生共鳴。

漸進的人際關係──以《雙星奇緣》為例

這個少年令人印象深刻，猜不透他在想些什麼。我以為自己已經跟他十分接近，卻發現其實仍是一無所知。

從《神祕王子》、《雙星奇緣》到《天然少年》，主角身邊的人都對主角抱持著這樣的感覺。成田美名子

獨鍾此類人際關係轉變過程的題材。作品中出色的主角雖然看似親切，事實上內心卻刻意與人保持距離，而在與朋友們的相處過程中才逐漸敞開心防。不僅主角如此，主角身邊的配角多半也有他們不想說出來的事情。就這方面來說，與其說成田喜歡裝神祕，不如說成田的作品中的角色多半非常重視「隱私」？作品中的人物不願意說出口，通常並不是什麼驚世駭俗或者有虧道德的事情，只是一般人都可能會有的個人「私事」而已。而他們的種種情事，也就如同我們實際生活中漸進的人際關係一般，是隨著故事的推展而逐漸揭露的，讀者們也就在這樣的情境下跟隨著書中人物一起逐漸認識彼此。

1.如何成為朋友

耶和華對他說：『凡殺該隱的，必遭報七倍。』耶和華就給該隱立一個記號，免得有人遇見他就殺他。於是該隱離開耶和華的面，去住在伊甸東邊挪得之地。

──《聖經·創世紀第四章》

《雙星奇緣》的開場以女主角安妮額頭上的痣，引用了聖經典故作為此部作品的開場。也為故事的未來做了宣告。

《雙星奇緣》故事一開始便是女主角安妮向同校的明星同學西瓦（SIVA）發出「做朋友宣言」，而身為

眾多女孩仰慕對象的西瓦笑了笑，回答安妮：「好吧，既然妳只是要做個朋友的話，我們就做個朋友吧！」

從西瓦（事實上那天去學校的是雙胞胎弟弟賽瓦）的反應看來，其實雖然答應了要做朋友，可是事實上這時候他並沒有把安妮的話當真，只是抱著興趣等著看接下會怎麼樣？觀察安妮到底打什麼算盤？畢竟，實質上的「朋友」並不是嘴巴說說就真能做到，還沒真正相處之前是無法預知的。後來安妮發現了西瓦與賽瓦（CIPHER）兩個人裝成同一個人輪流到校上課的真相，認為他們欺騙了所有的人，因而十分生氣。但是西瓦跟賽瓦卻反駁安妮：如果周圍的人真正關心、在意他們的話，他們也不可能瞞這麼久。而既然周圍的人並不真正關心他們，他們又何必認真？安妮為了證明自己可以分辨出兩人而立下賭約，搬去跟他們住了兩個星期。值得注意的是，後來安妮真正被西瓦跟賽瓦接受為「朋友」，並不是她能分辨出兩人的不同，而是在西瓦與賽瓦確認安妮明明已經有辦法分辨出兩人，卻故意答錯以輸掉賭約之後。

友情，是建立在對他人的體諒之上的。

友情來自相處過程中所累積的信任，而不是以物易物般的交換條件。

成田對於這種朋友關係的確認情節，其實在較早的作品《神祕王子》中也有類似安排：夏利平常雖然待人親切又有幽默感，可是其實內心深處並不真的信任他人，傑拉在打籃球的時候發現到這點。夏利不對人敞開心胸其實是因為害怕自己的真心被拒絕、不確定別人對自己的好是因為自己本身還是因為家庭背景……。夏利後來終於正視自己的心情，想試著對傑拉坦白時卻發現傑拉已經知道了一切。傑拉知道了夏利原本所隱瞞的事情之後並不加追問，體諒地為朋友留下一個距離，兩人至此才確立了真正的「朋友」關係。

2.從朋友成為情侶，從女孩成為少女

《雙星奇緣》當年之所以可以風靡廣大讀者的其中一個很重要的原因是女主角安妮這個角色塑造得非常成功。活潑好動，說話單刀直入的安妮，在愛情方面十分的晚熟，她覺得想跟西瓦賽瓦做朋友，就鼓起勇氣直接了當地跑到對方面前說。儘管周圍的朋友們都認為她接近萬人迷大帥哥一定不只是想當朋友而已，可是安妮本身卻並沒有這樣的意識。

在故事的一開始，安妮並沒有特別意識到性別的差異。安妮當然知道自己是女生、賽瓦是男生，可是她並沒有特別想過這有什麼意義。雖然年紀上已經是個青少年，但是安妮在情感上還停留在兒童期。

安妮逐漸意識到自己身為女人，意識到賽瓦是個（有吸引力的）異性，是受到賽瓦用看待異性的眼光看待她的刺激所引發。可是很有趣的是，賽瓦意識到安妮是個「女孩」，卻是出於身體的本能。

成田筆下這段關於青春期主角們情慾探索的描述，處理得十分討喜。一直保持清純作風的成田，將主角們那種無心之下造成的尷尬，還有過度敏感而造成的焦慮，不失幽默地帶過。例如身為男孩子的西瓦及賽瓦一開始面對安妮有生理期時的反應是整個呆住；沒穿胸罩的安妮在跟賽瓦嬉鬧時抱住賽瓦，結果把賽瓦嚇得躲到房間裡……。講話直接了當的安妮、總是十分鎮定的西瓦，加上喜怒分明的賽瓦，創造出一連串可愛又爆笑的經典對白。

筆者個人一直覺得成田對於安妮意識到賽瓦是異性、而開始對賽瓦動心的這段過程，處理得十分細膩。安妮對賽瓦產生不同於友情的、屬於對異性的好感，是漸進地加強的。起初對於可以跟這樣的明星帥哥一起走在大街上，讓周圍的女人羨慕，安妮是很享受這份虛榮的快感的，但是這種心情距離「喜歡這個男孩」還差得遠。譬如當學校放暑假，西瓦跟賽瓦到洛杉磯拍戲，安妮決定參加自行車旅行車隊到洛杉磯找他們，此時的安妮的舉動與其說是因為相思難耐，倒不如說是因為平常黏在一起的好友不見了，所以大感無聊所致？而安妮在橫越美國

大陸的旅程中，因為周遭隊友都把生活重心放在找男生談戀愛上而感到格格不入，此時的安妮也並非因為心中有賽瓦所以容不下別人，只是她還沒有交男友的慾望而已。暑假結束後大家回到學校，安妮聽到好友稱讚賽瓦是個不錯的男人時還哈哈大笑：「他算男人嗎？」可是看著在籃球場上馳騁的賽瓦，感覺到男女在運動場上因性別而突顯出的差異，讓安妮忍不住跟賽瓦挑戰……

安妮的反應，是她意識到自身性別後所產生的的掙扎與不甘。安妮並不是刻意要跟男生一爭高下，她只是單純的想抗拒自己身為女性的事實。並不是因為討厭當個女生，她只是想繼續當個小孩子，想保持孩童時期的那種單純。並不是不喜歡賽瓦，只是想保持那種孩提時代就能理所當然擁有的純粹友誼。安妮所抗拒的不是愛情，而是長大。

這樣的心情讓安妮在後來逐漸意識到自己對賽瓦的感覺改變之後感到十分矛盾：因為賽瓦想看她穿裙子的樣子，所以穿，但穿著於自己不習慣的服裝的感覺彷彿一切都不對勁……越是意識到自己對賽瓦心動，越覺得慌亂。因為這心動的感覺是如此陌生，如此的讓自己變得不像原本的自己，讓想停留在原地不改變的心情感到衝突。於是安妮開始躲避賽瓦。

在因為躲避賽瓦而導致爭吵之後，安妮如願地不再跟賽瓦像過去那般親近。而當兩人之間出現距離後，安妮才終於有機會去感受相思之情，才終於必須面對自己早在不知不覺間已經改變璃事實。之前安妮抗拒的是長大，不是賽瓦或愛情。後來既然已經長大是不得不接受的事實，對於賽瓦與愛情自然也順理成章地接受。

成田美名子很成功地掌握了安妮心境細膩的轉變。描寫少女成長過程的作品雖多，但是將一個小女孩轉變成少女時的抗拒心情，描寫得如此生動而深刻的作品，卻不多見。

貌合神離的親密關係
——從《神祕王子》到《雙星奇緣》

《雙星奇緣》這部作品的前半部敘述安妮跟賽瓦從認識到在一起的過程，可是這其實並不是故事真正的重頭戲。《雙星奇緣》從一開場便以聖經典故揭示了西瓦與賽瓦這對孿生兄弟未來的際遇——他們終將分離，其中一個必將帶著罪受放逐。

西瓦與賽瓦看似親密的關係下，隱藏著怎樣的疏離？

我們自以為穩固的關係，自以為和諧的互動，其實並不如我們所以為的那樣安心。人與人之間的矛盾衝突，並不是表面上不明顯，就比較沒有影響力。西瓦與賽瓦這對雙胞胎兄弟，表面上看來是極度親密的，親密到共享「西瓦」這個身分——有什麼能比「合而為一」更親密？兄弟倆不僅僅在生活起居上相互照顧，同時分享著彼此生活中的一切，從人際關係到飼養的貓，生活中的所有細瑣都必須跟對方報告。明明是兩個人，卻試圖過著變成一個人的生活，說起來，親密得不分彼此的兩人要不是感情好到極致，是不可能做得到的。

但是這樣的生活方式其實很諷刺的讓兩人失去了自己——到底誰是西瓦？誰又是賽瓦呢？他人眼中的「西瓦」跟「賽瓦」並不是他們真正的自己。沒有了自己的兩人，又如何能共有彼此呢？

某種程度上說來，侵入了兄弟倆生活的安妮是兩人關係的破壞者，但是賽瓦在有了安妮之後，可說在世界上終於有人看得見他——賽瓦——羅‧郎克——的存在，他不是別人，他就是他自己，安妮的眼睛可以證明。但是，西瓦卻沒有這樣一個看得見自己的人。

就在這個時候西瓦在認識了蒂娜‧傑克遜。筆者個人其實一直很欣賞原作者對於西瓦遇見蒂娜時的安排——很多時候，愛情之所以到來是因為時機正

神秘王子

著者/成田美名子　翻譯/吳翠雲　8

《神祕王子》
成田美名子著，東立出版

好。蒂娜是個好女孩，但是這並不構成西瓦喜歡她的原因——世界上的好女孩不只蒂娜，西瓦怎麼都沒動心呢？蒂娜的特別在於她是那個在芸芸眾生中發現了西瓦的那個女孩——她發現了西瓦的飢餓。

「你是不是肚子餓了？我請你吃東西。」這是蒂娜對西瓦說的第一句話。蒂娜雖然還沒能夠分辨出西瓦跟賽瓦的不同，但是她卻在第一眼就看出了西瓦內心的需要。蒂娜帶西瓦回家，讓西瓦置身在這個人心跟爐火一般溫暖的家裡，給了他一個充滿了愛的環境，並用關心跟溫柔餵飽了他。置身在蒂娜如同天使般的歌聲中，西瓦找到了他渴望去愛的對象，宛如受到上帝的指引般走向愛。

但是就如同該隱殺死了受主眷顧的亞伯，賽瓦破壞了西瓦原本可以得到的幸福，西瓦永遠失去了蒂娜，蒂娜到死依然不知道西瓦是兩個人共同演出的角色，西瓦錯過了表白的機會，永遠地錯過了。背負了罪的該隱離開了上帝的面前開始流浪，賽瓦則離開了熟悉的紐約與所愛的安妮。

在表面和諧的一切終於崩壞之後，如何「重新開始」——這其實回歸了西瓦跟賽瓦這兩個名字的涵義。SIVA 是印度的神名，擁有破壞一切的力量，CIPHER 的意思是「零」。為兄弟倆取藝名的奶奶寓意希望他們將來「就算跌到谷底也不要絕望」。原本相依為命

的兩人，如何在發生了這樣的決裂之後再重新建立彼此的關係？

《雙星奇緣》這種對於看似親密實則隱含著疏離的人際關係探討，其實可以追溯到成田更早的作品——《神祕王子》。

《神祕王子》原名「エイリアン通り」，以美國洛杉磯為背景，故事的主角夏利·伊達尼·摩洛爾，是位阿拉伯裔的金髮美少年，跟英國籍的管家還有日本籍的少女廚師小郁（翼）住在一起。故事從夏利救了法籍留學生傑拉開始，身為校園記者的傑拉在與夏利接觸的過程中逐漸發現夏利不為人知的一面。《神祕王子》是一群外國人在美國的故事，正如同作者自己為本書所取的英文名稱："Alian Street"。

《神祕王子》中的夏利，外表出眾、反應快、講話幽默又虛虛實實，所到之處都是眾人矚目的焦點。他對待他人表面上親切但又總是刻意保持距離。這樣的個性是否聽起來很熟悉？沒錯，夏利這個角色的基本特點可說是日後《雙星奇緣》的基礎。

原本率直的夏利，在母親死後聽說了關於母親的死有可能是謀殺的傳言，了解到自己的存在其實並不受歡迎，對自己親切的人不見得是真心對自己好，

這讓夏利在心中對旁人築起了防衛的高牆。夏利之所以來到美國，是因為他的金髮外表留在阿拉伯太過顯眼，太容易成為被狙擊的目標，所以才藏身到有民族大熔爐之稱的美國。對夏利好的人，經常看中的是他的家世背景，而不是因為夏利本身……這些都讓夏利感到難受。雖然理由不同，但是夏利這份「期望有人發現真正的自己」的心情，可說是《雙星奇緣》故事初期的原型。

《神祕王子》故事中，對於夏利極為重要的人首推塞雷‧金‧史菲爾。塞雷以家教的身分陪在夏利的身邊，對夏利來說更像是哥哥一樣，一向被認為是與夏利感情最深厚的人。但是其實塞雷心中對夏利並不是全然無芥蒂的。對塞雷而言，他的人生彷彿就是為了夏利量身訂做——因為小夏利需要一個玩伴、一個像大哥哥那樣的人，所以才有了離開原生家庭到都市受教育的塞雷。對塞雷而言，自己之所以成為這樣的一個人，是因為夏利身邊需要這樣的一個人，並非因為自己原本就是、或者希望自己是這個樣子。面對年幼的夏利對自己的全心信任與依賴，讓塞雷感到自己的重要，但是卻同時也提醒了自己身不由己的遺憾。塞雷的這種心情可說是《雙星奇緣》中西瓦對賽瓦感覺的雛形。

就算跌到谷底也不要絕望
——只要還活著，就還有機會

雖然成田美名子如此強調表面上看起來親密的人際關係，其實隱藏著難以想像的疏離，但是成田對於人與人之間的關係卻是抱持著希望的！在成田的作品中，人要離散很容易，但是一時的關係破裂並不表示事情就此再無轉圜餘地。

在《雙星奇緣》中，西瓦跟賽瓦分居之後，兩個人各自開始沒有彼此的新生活，分別遇見了改變了自己的兩個人——雷文‧亞歷山大和哈魯。

初次見到雷文的人，都會對他的美貌印象深刻，可是雷文最痛恨的就是別人把他當成女人，一旦有人以此故意開他玩笑，必定會被他狠狠地揍上一拳。對於雷文來說，他過於美麗而且陰柔的外表帶給他的自卑勝過其他。對於自己的美貌深感「自卑」的雷文，是個有點害羞，不容易跟陌生人親近的人。他因為崇拜西瓦而特別對西瓦敞開心房，雷文的這份依賴讓西瓦想起了賽瓦，提醒了西瓦沒有賽瓦的日子其實很寂寞。

而賽瓦來到洛杉磯所結識的室友哈魯，初次見面時顯得十分粗魯無禮，講話很衝、直接了當的個性讓

賽瓦忍不住想起安妮。哈魯毫不掩飾的個性對於表面上坦率其實內心封閉的賽瓦來說很具衝擊性，賽瓦從哈魯的身上學到了許多過去所沒有的經驗，特別是——朋友。

在西瓦跟賽瓦的成長過程中，因為童星身分的關係，兩個人並沒有什麼機會跟其他的孩子交朋友，這對兄弟就是彼此僅有的朋友——不管他們要不要，都切不斷彼此的關係。換句話說，就算西瓦與賽瓦是朋友，也是因為身為兄弟而別無選擇的關係。直到安妮闖入了他們的生活，兄弟倆才算是第一次有了「朋友」。可是，安妮畢竟是女孩子，跟同性好友間的感覺畢竟不同。雷文之於西瓦，如同哈魯之於賽瓦，他們是這對兄弟第一次交到的同性好友。

在分開生活的這段日子裡，西瓦與賽瓦各自有了不同於以往、屬於自己的生活，有了屬於自己的朋友、工作。他們不再共有彼此的生命，以真正屬於自己的身分活著，這樣的生活讓他們逐漸找到了自己，也終於有機會去比較沒有對方的生活，更誠實地去面對彼此在對方心目中的地位。

蒂娜已經死了，不會再回到西瓦面前，這份未完成的愛註定遺憾。可是，其他的人仍然活著，只要活著，就還有機會。人與人之間難免分離，難免有衝突與遺憾，但是只要活著，就還有相見的機會，就還能有機會彌補。

集大成的《天然少年》

「活在當下，決不放棄」，這樣的精神在《天然少年》中繼續發揚光大。

延續《神祕王子》及《雙星奇緣》的作風，主角米凱爾是來自祕魯的神祕少年，基本上是個循規蹈矩的好孩子，可是卻好像有著不想碰觸的過去。主角身邊的朋友們也各自有自己的心事。大家隨著時間才逐漸打開心房，接納彼此。

1.天使米迦勒

主角米凱爾的名字源自四大天使中的力天使（Virtues）米迦勒（Michael）。米迦勒是天使軍團的最高指揮官，在新約聖經默世錄中與龍交戰，以神賜的寶劍對抗邪惡，是給予人善與勇氣的天使。《天然少年》的米凱爾在旁人的眼中看來，他那單純而直接的善良、對周遭其他人的感染力，以及體內的那股力量——不論是隱於內的弓道或是表於外的籃球，或許還真有那麼一點力天使的味道？但是對於米凱爾自己而言，他所需要對抗的卻是自己身上的左、右天使。

《天然少年》
成田美名子，東立出版

成田美名子 Volume 11

背負著曾經持槍殺人的過去的米凱爾，對於自己身上潛藏著的暴力性格感到不安。持槍傷人這件事情讓他遠離了原本的家庭，因此在米凱爾的心目中，暴力行為帶來的將是對平靜生活的破壞。因而在面對疼愛自己的日本新家庭時，他希望平靜的生活可以一直維持下去，一切會引發自身暴力性格的事物都希望避免。對米凱爾而言，他要好好地聽從右天使，用平靜的手段守護家人。為此，他學習弓道，希望從射箭的過程中練習收懾心神。

米凱爾起初不願意花太多的時間打籃球，而選擇將時間用來練習射箭，究其原因還是因為米凱爾覺得打籃球的過程容易引出他心中的左天使。若將籃球跟弓道相比，籃球的爭鬥性是對外與他人的比賽，射箭卻是向內對自身的修煉，米凱爾畏懼自己會因為籃球而牽動、順從心中左天使的聲音。隨著米凱爾逐漸將在弓道方面學習到的內斂轉移到籃球上，這個問題也自然而然得到了解決。

有趣的是，米凱爾冀求的善的力量，正是力天使米迦勒所掌管的，換言之，其實米凱爾必須向自己去尋求他所想要的力量！這正好跟弓道的自我修煉精神吻合。

2. 天使加百列

與米迦勒同樣屬於四大天使之一的加百列（Gabriel），是智天使（Cherubim）之一，在聖經裡常以顯現神諭的形象出現——告知聖母瑪麗亞已受孕的天使便是加百列。拿著象徵純潔的百合花向聖母報喜的模樣，可說是加百列天使的典型形象。雖然說天使是沒有性別的，但是或許是受到天使報喜典故的影響，加百列的形象通常以看似女性的外表描繪。這種看起來像女孩，但是性別感卻又曖昧模糊的形象，從《神祕王子》的小郁（翼）、《雙星奇緣》中的安妮到《天然少年》中的理子，雖然角色差異很大，但是在性別感薄弱這一點上可說是一脈相傳。

正如同米凱爾之於天使米迦勒，在《天然少年》中的理子相對應的便是天使加百列。理子擁有奇妙的預知能力，她能看見未來可能發生的事情，這暗合天使加百列的宣示神諭形象。不僅如此，理子不但身為米凱爾的姊姊，同時也是米凱爾的籃球啟蒙教練。較為年長的她雖然是米凱爾及同學們心儀的對象，但是並不因此削弱她身為指導者的形象；而在天使的位階方面，智天使加百列的等級也比力天使米迦勒要來得高。加百列所象徵的智慧、慈悲、約束的力量，也正是理子相對於米凱爾一群人所扮演的角色。

不管是米凱爾、堂本還是西門，理子面對他人的愛慕算是頗為豁達的。或者該說，對於理子而言，戀

愛並不是她的生活中特別值得注意的事。因此雖然知道了西門的追求，卻也不覺得有必要特別回應，因為理子已經看出了西門對她的感情其實並不是愛。能讓理子開始感覺到因為戀愛而有的情緒的人，只有米凱爾。

3.交織夾雜的日洋風情

不同於之前的美國風，《天然少年》的故事舞台終於轉回日本本土，不過即使如此，書中的角色還是帶給讀者大量的異國感覺：身為祕魯人的主角、主角的混血兒朋友們、NBA籃球等等，《天然少年》中所呈現的日本青少年仍然過著跟一般日本青少年不大一樣的生活。

但是，儘管《天然少年》中的異國情調仍然濃厚，成田在這部作品中已經十分用心地刻劃了許多關於日本傳統文化的部份。從弓道到神社中的神官規矩，還有能劇等等，都在故事中佔有相當重要份量。而貫穿這一切的便是西門這個角色。

蓄長髮看起來總是走在流行尖端的神原西門，卻是神社的神官，同時還習得一身好箭術。表面上非常西化，骨子裡卻十分傳統。西門不但是日本與西洋的綜合體，同時也是智與力的結合——他有比理子更具象的預知能力，同時擁有比米凱爾更穩定的力量。不論從哪一方面來說，西門都是故事中最強的角色。

或許對於作者成田而言，能將西洋與日本完美地結合，才是最好的？

4.家庭——回去的地方

在成田的作品中，「家」一直佔有非常重要的地位。不過對成田而言，「家」並不是狹義的指具有血緣關係的親屬所組成的團體，而是一個可以回去的地方。在《神祕王子》裡，夏利、傑拉、翼、巴特……彼此之間並沒有血緣關係，但是對他們而言，他們的「家人」就是彼此。小翼回到了父母身邊後，決定在感恩節的時候去洛杉磯找夏利，她對媽媽說：「感恩節時『回』洛杉磯……」在翼的心目中，她的家並不是父母所在的地方，而是那個讓她有歸屬感的地方。塞雷因為夏利的關係離開了自己的原生家庭，對他而言，雖然周圍的人待他很好，但是他一直無法擺脫寄人籬下的感覺，他希望回到沙漠，回到他記憶中的「家」。但是當他離開夏利、回到沙漠裡自己的族人身邊時，他才終於了解，這裡已經不是他的「家」了——儘管他們內心還是關心他、愛他。不知不覺間，「夏利所在的地方」已變成他真正的家。《雙星奇緣》中的西瓦與賽瓦離開了母親、在外生活，對他們而言，「家」就

是對方。也因此在失去了對方之後,他們的心便流離失所。

在《天然少年》中,讓主角米凱爾為心中的左右天使交戰感到不安的關鍵人物法比安,之所以跟米凱爾結下樑子,也是源於米凱爾用「家」刺傷了法比安的心。法比安原本以為米凱爾跟自己一樣無家可歸,所以想跟米凱爾攀談示好,結果米凱爾卻當著法比安的面前奔向爸爸、媽媽的身邊。

對法比安來說,米凱爾此舉無異在對他宣示,他們不但不是同一國的,而且米凱爾比他要來得幸福得多。雖然處在幸福中的米凱爾並不知道此舉的殺傷力有多大。

因為沒有「家」,讓法比安的心受了傷,而因為法比安的傷,連帶著讓米凱爾也必須離開自己的家。米凱爾在日本再度獲得了自己的家,讓他走出了過去的陰影,不再擔心被左天使牽引。而法比安的心能夠痊癒,也是因為他在日本終於開始有了自己的「家」。

成田的作品,就如同《雙星奇緣》中反越戰遊行的那張圖片般對我們說著:人生不是沒有遺憾,可是只要活著,就還有機會。不要放棄希望,因為我們有「家」在等著我們。

吶喊出徬徨少年、少女的叛逆心聲——高口里純

Kula

漫畫家小檔案

高口里純，生於一九五七年九月三十日，栃木縣鹿沼市人，Ａ型，一九七九年以〈紅色的 chapea〉在《花與夢》（花とゆめ）雜誌出道成為漫畫家，代表作品首推《花之飛鳥組》。她最擅長的題材，是描寫社會邊緣青少年、青少女的叛逆行徑。敏感的「性」議題，也經常是她故事中探討的主題之一。而在她作品中常出現的BL漫畫的身影，更是反映出她對此題材的熱衷。不過，她的見解自成一派，不特別媚俗，給人桀驁不馴的特異感。

在畫風上，高口里純常被歸類為耽美漫畫的類型。因為她的作品一定有那種帥到不食人間煙火的男主角，帶著一股空靈優雅、與世隔絕、不受污染與特立獨行的氣質，彷彿是生活在不同世界的人種，但又給人很酷的感覺。多產的她，除了《花之飛鳥組》之外，其他作品還包括《叛逆寶貝》、《銀》、《優雅少年》、《相會在澀谷》、《神獄》等等。

花之飛鳥組

《花之飛鳥組》可說是高口里純的成名代表作。女主角飛鳥上上代複雜的家世背景，與強悍的不良少女個性，很成功地傳達出飛鳥這個角色的與眾不同，也深深打動了許多讀者的心。還記得在看《花之飛鳥組》時，筆者深深地為飛鳥那種不受塵世污染、勇敢做自己的性格所著迷。飛鳥叛逆與堅強的個性，相信是許多個性軟弱的人心中羨慕的對象。她也成為少數少女漫畫中個性鮮明、令人印象深刻的女性角色。

《花之飛鳥組》描述了一般人不常接觸的不良少女世界。這些被社會貼上標籤的不良少女的內心世界，其實也和一般少女一樣，只是因為不滿足現狀與不夠「社會化」，而被摒除在所謂「正常」之外。《花之飛鳥組》成功地為這群在社會中被忽視的族群申冤，為她們找尋自己的定位，也提供給社會大眾一個了解她們內心世界的機會。

這個故事的好看之處，在於內容具有少年漫畫的魅力——不僅有許多打鬥場面、幫派問題，以及鬥智鬥勇的過程，每一個出場的角色造型更是酷到不行，有些女生甚至給人中性的感覺，比男生還要出色亮眼。尤其是飛鳥在進入蘭塾之後，展開一場一場的生存遊戲，作者還安排了兩個長得很像飛鳥的替身來幫忙造勢，魄力和氣勢更加銳不可擋。

飛鳥脫離蘭塾將陽湖帶走之後，和姬展開東京二十三區的決戰。從情報戰開始之後，飛鳥的紅營與姬

《花之飛鳥組》
高口里純著，尖端出版

195

的白營每一天都有新的變化，雖然有時候難免令人眼花撩亂，不知道這些高來高去的戰術使用到什麼等級了，但確實十分精彩，讓人忍不住大呼過癮。東京地盤的爭鬥結束之後，飛鳥最後還是免不了要面對與陽湖的正面衝突，儘管陽湖無可避免的走向悲劇性的結局，讓人有點不捨，但也算有個交代。

或許《花之飛鳥組》太過誇大了少女幫派間的較量，但也充份傳達了一個核心觀念——無悔的青春與不虛擲的光陰。年少時就算再怎麼荒唐，也不過是一段短暫的時光。年少，照《花之飛鳥組》的分法，就是國中的青春期階段，一旦過了十六歲，就會被稱為老太婆，所以有什麼夢想和想要實踐的事情，就應該趕快在這段時間完成。十六歲之後，就是成年人了，肩膀上也有更多的責任需要承擔，再也不能為所欲為。所以年少輕狂又何妨，只要對得起自己，知道自己在做什麼，給自己一些實現夢想與不計較後果的機會，這樣的青春才算沒有白活呀！

這一套二十七本的漫畫再加番外篇與外傳，奠定了高口里純的漫畫地位，也成為她最響叮噹的代表作。

神獄

故事一開場，就以畫家布蘭諾的「時間與愛的寓意」

從美術書上被撕下、而主角艾普利長得像畫中的人物開始，帶領讀者進入一個非常文學、非常藝術，並具有時代背景氣氛的世界。

第二次世界大戰前，英國的聖迦百列神學院中，有一位長得很像天使的學生——艾普利。寒假的某個夜晚，在東門的廢棄屋中，他不小心用銀製的刀子將留著一頭耀眼銀髮的德里斯坦·班德雷給殺死了。結果，寒假過後，艾普利的一頭黑髮也變成像德里斯坦一樣的銀髮。然而，艾普利所變的不只是頭髮，連他神聖的靈魂也跟著改變。只有好友艾倫察覺到異樣。然後，一位擁有預言能力的神秘男子撒涵·雷撒克出現，要艾倫擔任艾普利的守護者。

到了第二集，故事一轉進入二次世界大戰，聖迦百列神學院關閉，艾普利離開了，追隨艾普利而離開的艾倫卻不幸死去，死前留下一個孩子。離開學校的艾普利，變得和撒涵一樣擁有預知能力，但可悲的是，希望以死亡來贖罪的艾普利卻變成了不死之身，彷彿神賦予了某種重大的責任在他身上。

每當艾普利感到痛苦的時候，他總會在心中向艾倫求救。儘管艾倫已經去世也依然如此。直到某天，突然有嬰兒的哭聲回應了艾普利的呼喚，他才發現原來艾倫留下了一個孩子——吉瑞爾。長大後的吉瑞爾還是繼續回應著艾普利，並代替父親完成與艾

普利的約定——拯救艾普利的靈魂。

到了第三集，命中注定的相逢再度展開，艾普利遇上了德里斯坦的妹妹特利雅，兩人相愛並有了孩子，兩人分手後，特利雅仍將孩子生下並取名為艾普利。自此，艾普利的第二代誕生，並加入了吸血鬼的影子……

故事在第一集的時候顯得撲朔迷離，有點兒令人摸不著頭緒。但越往下看才發現，作者想要傳達的理念既複雜又引人入勝。

《神獄》第一集，就明顯夾雜著天城小百合《魔道奏鳴曲》的味道。同樣是描繪天使與惡魔交戰的故事；同為救世主象徵的兩位主角，都在早期受到惡魔的誘惑，殺掉了原本要來幫助他的人；兩個主角身邊也都有一位愛著他、守護著他的人。而校園中高年級學長德里斯坦對艾普利的戲謔，則有點像是向竹宮惠子的名作《風與木之詩》致敬的感覺，只是少了虐待式的情色場面。

到了第三集，第二代艾普利上場後，又變得像《JOJO冒險野郎》一般，不同的故事隨著主角血緣的接續而跟著傳承；同時又像《波族傳奇》，以時間為主軸，無止盡地在未來的人生中，再度邂逅曾有交集的人物的後代。但究竟這個故事將朝什麼方向

運轉，仍讓人看不出端倪。筆者猜測也許最後會像《魔道奏鳴曲》一樣，揭開撒旦的陰謀，新生的艾普利則是為了某個重大的任務才出生！？

除了畫風依舊美形之外，高口里純在敘事上，也破除平鋪直述的方式，採用類似電影的跳接手法：從艾倫日記中對艾普利的敘述開始，到艾倫死後從其叔叔的角度來敘述他所認識的艾倫，沿用了萩尾望都在《波族傳奇》中的蒙太奇概念。

雖然，《神獄》的佈線似乎太過冗長又不易了解，但從以上種種跡象來看，仍可窺見高口里純對這部作品懷有很強烈的企圖心。對於《花之飛鳥組》之後就沒有令人驚豔之作的她來說，《神獄》的出現，在向諸多大師致敬的同時，也象徵突破瓶頸的努力，並且是自己想要在新時代再創佳績的企圖心之展現。

儘管到目前為止，還無法確定她是否能美夢成真，但從出租店中這部作品幾乎沒有一天回到架上的情形來看，它的受歡迎程度似乎是不言可喻的。如果高口里純能成功地將前面所佈的線都運用上的話，這部作品也許真的會在漫畫史上留名。只是，就前三集的漫無章法來看，它同時也存在著極大的危險，如果故事的發展腳步不能再快一點，讀者的耐心很快就會喪失。畢竟，現在有多少讀者願意花心

思細細品味複雜的作品？大家喜歡的不都是像《快感指令》這樣口味重而且速食（就是感官場面多一點，講古場面少一點）的漫畫嗎？

所以，《神獄》的未來令人期待也令人不安，高口里純是否能在天使與惡魔交戰的傳統故事中畫出新意，關係著這部作品的未來。

如果你和筆者一樣，曾在某個時期喜歡過她作品中超脫世俗的味道，那麼，這部作品應該能再次引起你的共鳴。只是台灣授權的版本一直遲遲未出，讓讀者等得有點心急呀！

幸運男子

這是高口里純的短篇作品，故事描述兩位因父母再婚而成為兄弟的男孩——斑與昂，從原本的互相排斥、漸漸互相吸引而發生關係。如此禁忌不倫的情節，很容易招致煽情的批判，然而高口里純傑出的營造氣氛能力，卻令人不得不佩服。例如劇中「肩胛骨」那一段，當斑的手觸摸昂肩胛骨的時候，相信所有讀者都會驚訝地發現，原來背部這兩塊不起眼的三角形骨頭，竟可以是這麼性感的象徵。

故事的高潮，出現在第二集的結尾。一個下雨的日子，昂因為沒戴眼鏡外出而被迎面而來的車子撞上，出了車禍。昂的意外死亡，讓兩人好不容易解開心結建立起來的感情，瞬間劃下句點。像這樣以致命的意外，來塑造悲劇性結尾的方法，一般戲劇也經常運用，電影《藍宇》的結尾就有車禍死亡的橋段，使男主角悍東留下無限的感嘆與思念。但是，高口里純並不濫情，僅以淡淡的哀愁結尾，保留了一些想像空間。斑藉由照片回憶過往，在那一段年少輕狂的日子中，昂曾經是他的最愛，和昂在一起的日子也是他人生中最燦爛的菁華時光。只是，無情的意外迫使他提早成長，面對現實。所以，在結局中，我們看到了曾經叛逆不羈的斑，也在長成大人後，不得不向社會低頭，剪去長髮、穿上西裝，成為一個隨處可見的、規矩平凡的上班族。那一段青少年時期的黃金歲月，已經隨著昂的逝去一同被遺忘，讓人無限感慨。

取名為《幸運男子》，看起來有點反諷的味道。隨著昂的逝去，斑的心理不但留下了陰影，也抹煞了可能的未來，導向完全不同的路線。其實，故事原本在第二集就已經結束，留給讀者一個無限遐想的半開放結局——昂去世後，斑的生活會有什麼改變？會不會常想起和昂在一起的快樂時光？會不會忘了昂而走上結婚一途？沒想到，隔了兩三年後高口里純又出版了被當作《幸運男子》番外篇的第三本故事。本以為她會對上述的問題提供些許交代，

但卻只描述了昂在世時，兩人學校生活的情節，以及在情感上從不安到穩定的過程。這樣的結尾頗令人失望，反而不如原來兩集留給讀者的想像空間意味深長。

少年性愛白皮書

這個故事的一開頭就非常挑戰權威、打破傳統——高中女老師笹生勾引清純男學生歐彥。也就是所謂的女老師性騷擾男學生的禁忌情節。結果，受害的男學生還不只歐彥。如此明目張膽將隱藏在校園中的危險性關係直接畫出來，高口里純也只有一個「敢」字可以形容了。

之後，原本只沉迷在模型世界的歐彥，在初嚐性的美好滋味後，食髓知味，沉迷其中，竟當起男妓來了——這又再度挑戰了社會的傳統道德尺度。接下來當然又是高口里純常會運用的、略帶BL的情節。歐彥和並木、並木和木暮等曖昧複雜的關係，可以說兩兩之間都有一腿，實在令人看得瞠目結舌、眼花撩亂，徹底顛覆社會所能接受的道德尺度。此類故事，在日本一直是大受歡迎的題材，可是到了台灣，這部漫畫顯然並未在商業上有太好的成績。

「性」這件事，經常被當成確認愛情、伸張權力，甚或是交易的工具，以及控制的象徵。歐彥透過性來確認愛情，木暮用性來證明愛情。但是不管過程如何，想用性來證明任何事，都只會換來自己受傷的心。就像連歐彥和木暮原本純粹的友情（是此部漫畫的男性角色中少數未發生肉體關係的），也都在床上有了交集之後所說的：

我們所需要的體熱這麼接近，傷口卻深淺不一。

作者在最後一集中，還設計了兩個有趣的角色——盒男與繩女。這兩個乍看之下像有戀物癖的變態櫥窗設計師，可以說是高口里純的另類奇想中，令人拍案叫絕的角色。雖然頗有充頁數的嫌疑，卻令人印象深刻。尤其是盒男的空盒，象徵著潘朵拉的盒子，什麼都沒裝的盒子，其實裝滿了做愛的氣息。繩女將歐彥綁起來的畫面，也似乎象徵歐彥陷入性慾漩渦無法自拔的窘境。

《少年性愛白皮書》的主要賣點當然是在「性」這件事情上，但是高口里純仍試圖強調一個重點，那就是性永遠不等於愛。歐彥體驗性的快感是被笹生老師挑起的，年紀輕輕、愛情經驗也模糊不清的他，很快地陷入了墮落的深淵。他的藉口是想理出頭緒，從性中尋找到真愛。但光是躺在床上出賣皮肉、透過體液的交換，是無法找到出路的。所以，結尾時高口里純告訴所有讀者一個不變的真理——

性單純的只是性，純粹是為了身體上的滿足。

雖然全書充滿了慾望的畫面，但是到最後，高口里純卻來個大逆轉，告訴大家拯救自己不被慾望吞噬的唯一辦法，就是──談、戀、愛。繞了一大圈所得到的結論居然這麼簡單？似乎有點太過於嘲諷了。好像前面所有「做」過的事都一筆勾銷，完全沒發生過。就像最後並木對歐彥所說的：「我只是你人生的過客。」所以前面所發生過的性，也都只是本書的「過客」？只不過並木那張戴著墨鏡的臉，怎麼看都像是充滿揶揄的笑容，像是跟所有人開了一個大玩笑。

此外，高口里純也提出一個新的主張，那就是：

> 無論跟誰做，都要讓自己像一朵鮮豔的薔薇一樣，給人美麗動人的感覺，對方才有『性』致跟你在一起。

這也是並木大哥對歐彥小弟的諄諄教誨。這麼霹靂大膽的言論，在台灣，相信是不會被鼓勵的。不過還好高口里純算是另類的走紅（非主流漫畫家），所以應該也不會有家長舉白布條抗議吧。

真摯感人的親情流露——羅川真里茂

Kula

漫畫家小檔案

羅川真里茂，青森縣八戶市人，生日為九月二十一日，血型 B 型，一九九○年在《花與夢》上以《TIME LIMIT》出道，並陸續發表了《SECRECT BOY》等短篇作品。在此之後，就開始嘗試創作描寫兄弟情深的《天才寶貝》。

《天才寶貝》的成功，讓羅川真里茂獲得商業上的肯定。其後風格丕變，畫了一部描述同志情誼的漫畫《紐約·紐約》，寫實的風格與感人的描述，再度震撼了讀者的心靈，獲得無數好評。接著又推出了以青春校園生活為主的《愛情心晴天》，以及網球運動漫畫《為愛向前衝》等作品。

天才寶貝

《天才寶貝》將兄弟情誼描寫得非常細膩。喪失母親、父親又忙於工作的拓也，在面對年幼的小實時，不僅是個哥哥，更身兼了小實父母親的角色。比小實大不了多少的他，自己雖然也還是個孩子，卻因為哥哥的身分，不得不裝出堅強的樣子。儘管他也想撒嬌，也想像其他同年齡的孩子一般快樂的玩耍，但少了母親的他，只能默默承受照顧小實的

責任。透過羅川真里茂細膩的觀察，我們看到了那些自己在成長時期也曾經為之困惑迷惘的問題，同時深刻感受到單親家庭的歡笑與淚水。

小實雖然給拓也帶來了許多負擔，卻也讓拓也體會到大人的辛苦，比同年齡的孩子更為體貼成熟。而小實對他的需要與關愛，也成為最甜蜜的回報。每一次看到小實淚眼汪汪的大眼睛在向拓也請求時，都讓人忍不住發出「卡哇伊」的驚呼。

不過，《天才寶貝》似乎特別強調成長中兄姊妹對小孩的影響，父母反而像似旁觀的輔導者。無論是拓也跟小實，阿正與阿浩，還是昭廣與一加和正樹，都是不用讓父母操心的好哥哥，但因此忽略了父母的角色，或許有失公平。

羅川真里茂在最後一集安排小實差一點死掉那段，則是有點灑狗血。只不過因為小實耍任性，一定要穿小熊的衣服，氣得拓也最後不想理他，就讓他被車子撞了在鬼門關走上一回。老實說，之前小實任性的事例可不下數百次呢！不過，喜歡Happy Ending的羅川真里茂，還是讓讀者看到了快樂的結局，不但媽媽的鬼魂出來了，也讓拓也領悟到：只要有想活下去的力量，就可以為了所愛的人而活。

一年後，小實的身體恢復了，拓也和一票兄弟們也

《天才寶貝》
羅川真里茂著，大然文化出版

成為國中生，大家再度朝向新的人生旅程前進。

紐約‧紐約

雖然，《天才寶貝》這部主流、富有教育意義，又老少咸宜的作品，讓羅川真里茂一舉走紅，但她卻能在這之後創作出完全不同風格的《紐約‧紐約》，從一個主流漫畫家轉而投身進入同志題材的行列。這樣的轉變雖然令人嚇一跳，但卻讓人見識到她創作的多元性與包容力。

《紐約‧紐約》被奉為新一代BL漫畫的名作，也是我非常喜歡的一部作品。一般而言，針對少女們所設計的BL漫畫模式，都有點超現實——人物超美形、戀愛無性別（只因是你所以才喜歡）、生活超夢幻（不是身旁的人都是同類型，就是已經完全忽略周遭人的反應）等，這些容易被少女讀者接受的商業優點，卻也常成為BL漫畫被批評的缺點之一。然而，羅川真里茂卻打破慣例，用比較寫實的畫風證明，只要內容感人，實際比例的漫畫人物也是可以被接受的，並且將同志在日常生活上會遭遇到的困擾與歧視也都一一畫出。簡而言之，給人一種實際生活在同志圈中，很in的感覺。因此這部漫畫一推出，立刻有一種「誰能與之爭鋒」的氣勢，其他的BL漫畫頓時變得黯淡，而且顯得不切實際。

男主角之一的梅爾，似乎是同志身分中最悲慘遭遇的綜合體——媽媽是妓女、在他六歲的時候自殺，後來又被養父性虐待，年紀輕輕就只好逃家，後來因為無力維生，開始當起男妓，接著又被人強暴、綁架——誠如漫畫中所說，他的人生宛如一本小說，而且還是社會寫實加驚悚類型。這樣的題材在少女漫畫中簡直是異端。尤其從第三本描述梅爾被綁架的階段開始，故事大逆轉，出現宛如電影《美國殺人魔》、《入侵腦細胞》、《開膛手》等變態殺人魔的驚悚情節，更是讓讀者跟著神經緊繃，一邊替梅爾禱告，一邊又哭得死去活來。

當然，既然這部漫畫的主題是梅爾與肯的愛情故事，所以有很多相關橋段也讓人印象深刻。比如，肯帶梅爾去見他的家人時，那種一開始排斥同性戀，到後來被感動而認同的過程，都是現實生活中同性戀可能遇到的問題。（當然《紐約‧紐約》是稍微美化了一點，結局很快就朝向好的方向。）此外，在歷經波折之後，最讓人感動的，當然就是故事的結局。羅川真里茂大膽地打破少女漫畫的夢幻年齡，將梅爾與肯畫到中年與老死。肯在死前常說的一句話最令人動容：

> 我過沒有梅爾的日子，已經跟有梅爾的日子一樣多了。

《紐約紐約》
羅川真里茂，大然文化出版

光是這句話就足以讓所有讀者哭得唏哩嘩啦。這也是《紐約‧紐約》在結束後仍引起很多迴響的原因，因為太過寫實、也太滄桑了。

羅川真里茂的故事特點，就是步調不快，給人安定中發展的印象。然而，我們從《天才寶貝》看到單親家庭的辛苦，《紐約‧紐約》的同志生活又悲慘地令人落淚，看她的故事就像在看真實人生的縮小版，無論是歡笑還是淚水，她都比其他漫畫家更擅長描繪貼近現實生活的人物。雖然平凡的題材經常是難度最高的，但她卻能將生活周遭的瑣事描寫得絲絲入扣。而難能可貴的是，她還非常懂得營造戲劇化的劇情，製造高潮起伏。

在畫風上，就少女漫畫而言，羅川真里茂的人物並不算是真正的美形；大大的眼睛勉強稱得上可愛，但太過近似真人的體型又稍嫌五短了一點。所以，《天才寶貝》時還是兒童體型的拓也與小實還算卡哇伊；但到了《紐約‧紐約》，崀和梅爾的出現，就可能讓早已習慣少女漫畫九頭身美少年的讀者，差一點跌到地上而看不下去，不過這的確是和真人比例最接近的畫法。但也因為如此，反而更突顯了她以劇情來吸引人的特色。僅有四本的《紐約‧紐約》，不但絲毫沒有拖戲的嫌疑，反而更有力地呈現了漫畫的精華。

平常生活中傳達溫暖情感——小花美穗

Kula

漫畫家小檔案

小花美穗，一九七〇年四月二十六日出生於東京都，血型AB，一九九〇年在《RIBON》雜誌上以《窗的那一邊》出道，並得到了「第二十五屆RIBON新人漫畫賞的佳作」，代表作為《玩偶遊戲》。隨著這部作品的走紅，她不但得到一九九八年第二十二屆講談社漫畫大賞，也一躍成為新一代漫畫家中備受矚目的對象，在台灣和日本的知名度都跟著暴漲了起來。

兩小無猜的《玩偶遊戲》

《玩偶遊戲》是小花美穗的代表作，也是她的第一部中長篇作品。故事內容是描述偶像明星倉田紗南與青梅竹馬羽山秋人從小開始的戀愛故事。一般來說，漫畫主角的年齡若被設定得很低，多半是一部不太用大腦就能輕鬆閱讀的作品；可是，《玩偶遊戲》卻突破了這層限制，既不會讓人有小孩子的幼稚感，也沒有有小大人的老成，只是很簡單的將屬於兒時所發展出的兩小無猜情誼，慢慢演變為酸酸甜甜的戀愛過程。

雖然描寫愛情的漫畫已太過氾濫，但小花美穗能夠得獎，絕對有她的獨到之處。她能將屬於幼小心靈中那份漸漸滋長的感情，描寫得既細膩又溫馨——這是時下很多速食愛情的漫畫中，難得見到的鋪陳。這樣的風格和成田美名子的感覺有點相像，兩人都是能將日常生活中所發生的平凡小事，描寫得很深刻又很有趣的漫畫家。

小花美穗曾說過，希望大家能將《玩偶遊戲》的發售日當作紀念日，每年到那天的時候再拿出來看，相信隨著年齡的成長，《玩偶遊戲》一定也能帶給你不同的感受，因為這是一部能伴隨大家長大的漫畫。紗南那永無止盡的開朗，不僅在漫畫中感染了周遭的人，也會讓讀者對生命產生無比的勇氣，是最好的強心劑。比如，有一次紗南去醫院探望右手已經不能動的羽山時，羽山對她說：「**今後就算有再痛苦的事我都不會逃避，我會正面接受挑戰。**」紗南也跟著說：「**我也跟你一起奮鬥。**」向來冷眼旁觀一切事物的羽山，在經歷了許多事情後，總算開始認真面對自己的人生，紗南不但鼓勵了羽山，也學會正視自己的感情，不再逃避。看到這麼小的孩子都能如此努力，我們這些大人一定也能振作起精神來的。

紗南元氣十足的笑容，羽山面無表情的酷模樣，以及平常看似瘋瘋癲癲、在緊要關頭卻總能一針見血的紗南媽媽，還有一直很照顧紗南的經紀人玲等，都是個

《玩偶遊戲》
小花美穗著，大然文化出版

性鮮活的角色，整部漫畫的步調因此相當明快。

《玩偶遊戲》除了人物造型討好，男、女生都有一雙會說話的大眼睛之外，小花美穗更是將日常生活相處的點滴描繪得十分感人。譬如羽山一直被姊姊叫成惡魔，一個人寂寞地在公園吃飯時，紗南假裝戲扮演他的媽媽，告訴他：「**媽媽覺得生你是一種幸福，你要努力地活著。**」小花美穗用溫暖的心思，將每一個孩子都希望得到父母認可、缺乏安全感的心情表現出來。

這部漫畫的卡通版在國內也陸續播出過，而且大受歡迎。第一部全部播畢時，還立即再播了一次。卡通版的監督是大地丙太郎，這位曾執導過《丸少爺》、《小紅帽恰恰》、《十兵衛～心型眼帶的秘密》、《幻影天使》等作品的名監督，其作品的共同特色就是趣味十足，充滿了無厘頭的搞笑。所以，出自他手中的《玩偶遊戲》，和原作最大的不同，就是紗南搞笑的篇幅被加長很多，變得很無厘頭也很商業化。這也許是卡通版的賣點之一，但有時太多無謂的搞笑，不但讓人心急，也連帶拉低作品的層次。再加上半小時所能交代的東西已經很有限，常常還意猶未盡就明天請早了。雖然在大地丙太郎的操刀下，這部作品充滿了他的個人特色，但普遍說來，漫畫的評價是優於卡通的，它能讓讀者透過自己的心和眼睛，細細品味青梅竹馬之間感情的轉變，不必被太多的搞笑給打亂，干擾已經醞釀起來的綿密情感。

卡通版的故事前半部大致忠於原作，尤其前幾集簡直是分毫不差，所以進度緩慢得令人訝異；後半部也許是因為進度超越了漫畫，所以自行衍生出新的故事，如直澄跟他媽媽之間的故事，就是卡通版特有的。因此，在那幾集時，羽山的戲份就會被縮減得很少，讓人心急。另外，卡通版的特色是多了一個串場的角色──白蝙蝠巴比特，牠總會在結尾或中間進廣告時出現，拿個牌子匯整今天紗南的情緒與狀況，有時還會出題目考考大家，是個很有趣的安排，功能有點像 CLAMP《庫洛魔法使》中封印之獸小可的角色。

玩偶遊戲番外篇《水之館》

《水之館》可以算是《玩偶遊戲》的番外篇故事，自第五集中紗南與直澄一起拍的電影為主的情節所衍生的，所以也可以單獨把它當成一個故事來欣賞。故事本身非常簡單，直澄飾演一個因為父母去世、頓時失去一切的少年，突然想起多年前失蹤的哥哥，展開一段尋找哥哥的旅程，結果卻在深山中遇到由紗南所飾演的女鬼真子的故事。平淡的內容讓人有一點點期待落空的感覺，但是其後收錄的一個短篇

《水之館》
小花美穗著，大然文化出版

故事《POCHI 波奇》，反而感覺比主軸要精采的多。

這是在《玩偶遊戲》之後所畫的一部短篇作品，敘述班上的「壓力女王」清香與「無憂大王」斗望間互相影響的故事。小花美穗似乎特別能洞察人心中最孤獨無助的情感，無論是《玩偶遊戲》中紗南得到的「人偶病」；或是《POCHI 波奇》中斗望的媽媽無法接受女兒與小狗相繼去世的打擊而喪失記憶，在失去意識下生下斗望，並且竟然將小孩當成小狗般養育；小花美穗都能將其中的心情轉換描繪得特別動人，雖然篇幅並不多。

故事最後，爸爸在去世前留下一句：「**斗望就拜託你照顧了。**」才讓媽媽恢復神志，對斗望不停地道歉，委屈他一直扮演狗狗的角色，還要學狗叫。斗望終於不用再壓抑自己的情感，喊出對一般人來說稀鬆平常的「媽媽」兩字，也能向媽媽撒嬌，讓人非常感動。當了十四年狗狗的斗望終於能夠好好當人，雖有點心酸卻頗為感人。

青澀時代的《白波幻想》

這部作品是緊接著《玩偶遊戲》後在台推出的單行本作品，其實這是小花美穗早期作品的集結，共有四個小故事——〈白波幻想〉、〈小姐與我〉、〈第

七年〉、〈窗戶的那一邊〉。其中〈白波幻想〉的畫風頗為不同，小花美穗那時可能才剛開始使用網紙，所以一時興起便狂用了起來，整個畫面讓人感覺很花、很重。〈窗戶的那一邊〉則是她的出道作品，〈第七年〉是我比較喜歡的一部作品，敘述一場因為七年前的誤會而產生心結的兩人，在七年後才因誤會冰釋而重新在一起的故事。

永遠都是好朋友的《PARTNER 伙伴》

《PARTNER 伙伴》描述兩對雙胞胎小苗和小萌，以及小賢和小武之間的故事，雖然還是在講愛情，但多了一份科幻與懸疑的故事。因為其中死掉的小萌竟然被改造為「活著的人類標本」——讓已經死亡的人類復活。其他三人發現到這個事件背後的陰謀，而展開一場未知的冒險。小花美穗企圖想將格局擴展而加入了SF的題材，讓原先擅長的親情、友情、愛情題材更為豐富，但精采度與深度卻略顯不足。這類範疇可能還需要再磨練，才有可能到達像清水玲子等前輩這樣駕輕就熟的水準。

小花美穗的作品總是充滿了人與人之間的相互關懷與牽絆的情誼，而她對細節的處理也相當有一套，也許這跟她之前曾當過櫻桃子（《櫻桃小丸子》的作者）助手有關。不過，希望她在畫「有一點年紀」的

人物時能更逼真一點，否則太過娃娃臉的造型，怎
麼看都像是多了兩撇鬍子的小孩，實在有點兒無法
接受……

水果籃裏沒有飯糰
——談高屋奈月之《幻影天使》

嵐紫

漫畫家小檔案

高屋奈月，七月七日生，巨蟹座 A 型。東京都出身。作品有《幻影天使》、《羽翼天使》、《夢想一世情》等。處女作〈Born Free〉發表於一九九二年《花與夢 PLANET 增刊》（花とゆめプラネット增刊），目前則活躍於《花與夢》本誌。

幻影天使

獲得二〇〇一年第二十五屆講談社漫畫賞，少女部門獎項肯定的《幻影天使》，自一九九八年推出以來就相當受到好評，在許多雜誌的讀者票選中頗有斬獲，連同人作品也有如過江之鯽。其實筆者不太願意用這個中文譯名來稱呼它，因為那只不過是拿高屋奈月前兩部作品《幻影夢想》（台版譯為《夢想一世情》）和《羽翼天使》的書名拼湊而成，與故事本身風馬牛不相及。它的原名其實是「Fruits Basket」，直譯為「水果籃」。正如幻影天使裏沒有幻影或天使，水果籃當然也非關賣水果的小女孩！儘管可以戲稱它為「可愛動物漫畫」，但實際故事內容卻又不如表面上的燦爛明朗。

女主角本田透因父母雙亡而露宿山林，偶然住進同班同學草摩由希（男）家中，意外發現草摩一族的秘密。沒想到容姿端麗、頭腦明晰的草摩由希，竟然擁有變身體質，而且是變成……老鼠！？原來，古老的草摩一族有少數人受到十二生肖動物附身的詛咒，只要被異性擁抱就會變身成動物，因此從小不是被隔離幽禁，就是被周遭歧視，擁有不為人知的悲傷回憶。直到本田透出現，個性單純的她，以溫柔誠懇又略帶笨拙的言行舉止，彷彿和煦的陽光般安撫每顆受傷的心靈，為草摩一族注入前所未有的活力。

雖然作者曾因身體不佳中止連載約一年，《幻影天使》的人氣依舊居高不下，究其原因除了愛玩配對的同人誌盛行外，亦反映世紀末興起的「治癒系」風潮。書中塑造了不同類型的十二生肖角色；如溫文儒雅的草摩由希、沈靜內斂的草摩波鳥、聰穎早熟的草摩紅葉……迎合各種讀者的特殊需求。而溫柔體貼的小透，不但在故事中治癒十二生肖的傷痛，其充滿勵志性的言語也能撫慰讀者的內心，讓不安的情緒得到抒解。即使說教意味稍微濃厚，但各具特色的人物和笑中帶淚的劇情，適時緩和不少壓迫感。

原書名的「水果籃」是類似「大風吹」的遊戲，大家排排坐成圓圈狀，每人取一種水果的名字，當自己的水果名被叫到時，便得起身搶其他位子。以怪誕

DARAN COMICS

幻影天使

高屋奈月

5

譯者 黃瑋瑛

《幻影天使》
高屋奈月著，大然文化出版

詛咒為外衣的《幻影天使》，還是有著再現實不過的
題材，那就是異端排斥與被欺負的問題。因為十二
生肖的母親們以過度保護或拒絕接受的方式對待
「不正常」的孩子，被同學欺負的草摩杞紗因此自我
封閉不願上學。連看似煩惱絕緣體的小透也曾遭排
擠，在「水果籃」遊戲中被取名為飯糰，受到完全
的忽視。然而家庭環境的強烈影響使她擁有開朗積
極的人生觀，面對困難亦能夠表現出無比堅定的勇
氣，因此才能以「飯糰」的身份融入好比「水果籃」
的十二生肖，並扮演解開詛咒的關鍵角色。

《幻影天使》漫畫受到歡迎後，出版社也打鐵趁熱推
出 TV 動畫，並邀請堪稱大手的大地丙太郎擔任導
演，企圖再掀一波高潮。雖然動畫許多分鏡模式和
漫畫如出一轍，似乎有偷工減料的嫌疑，但在大地
丙太郎手中呈現的《幻影天使》，的確有其獨到之
處。例如由希王子愛好會討論如何除掉「魔女本田
透」的教室場景，靠近畫面一端不斷出現各式精緻
可愛的由希玩偶；或拜訪花島住家時以觀眾的視點
快速切換畫面等處理手法都充滿新意，使動畫散發
不同於原作的魅力。成功的改編吸引不少未接觸過
漫畫版的愛好者。

瀰漫紅茶香氣的魔法之約——山田南平之《紅茶王子》

嵐紫

漫畫家小檔案

山田南平,九月二日生,處女座B型。出身於神奈川縣。處女作發表於一九九一年《花與夢PLANET增刊》春之號,篇名為〈48ロマンス〉。已婚,育有一女「初花」。

官方網站 http://nanpei.net/

紅茶王子

滿月之夜,將月光映照在杯裡的紅茶,並以湯匙輕輕攪拌,便會出現紅茶精靈。

吉岡奈子和同學染谷雪子、內山美佳(♂)在滿月的夜晚,於學校屋頂舉辦茶會時,無意間召喚出紅茶國度的王子大吉嶺、阿薩姆。他們宣稱可以完成主人的三個願望,但必須是不影響太多人的小小願望。由於身為主人的奈子和美佳都是堅信努力勝於一切的現實派,不願依靠他人來達成願望,因此紅茶王子們只好繼續待在現實世界,等待使命完成的一天。

山田南平自朋友的小說中擷取靈感,以浪漫少女情懷編織出揉合現實與童話的《紅茶王子》。不同於前作「真吾與久美子系列」女大男小的早熟戀情,這回作者並不急於讓主角經歷戀愛的酸甜苦澀,反而著重在青春洋溢的校園生活。由書名便可看出端倪,沒錯,主題和紅茶有關!奈子在學校成立了「喝茶同好會」,社員雖然僅僅三名,但奈子憑藉得自父親「泡出好喝紅茶」的能力,希望讓更多人領會紅茶的美好,於是作品處處瀰漫紅茶的甘醇香味,配上奈子自製的可口茶點,讓讀者在閱讀時也彷彿進行一場紙上茶會。

紅茶王子雖然沒有發揮多少實現願望的作用,但是迷你的三頭身身材、嗜好甜食的可愛模樣,在作品中有畫龍點睛的效果。再加上紅茶王子還可以變成正常人的模樣,英國貴族般優雅的大吉嶺、阿拉伯王子般粗獷的阿薩姆,出色的外型絕對會讓少女尖叫不已。山田南平本身日漸成熟的畫風、色彩豐富的彩稿,更為作品妝點出悠閒的午茶風情。

因為前作「真吾與久美子系列」太早讓主角面對愛情考驗,山田南平在《紅茶王子》改變作法,使愛情元素變得稀薄許多,奈子、美佳與阿薩姆間若有似無的三角戀情,至今也尚未明朗化。少了愛情故事點綴,只好搬出各式各樣的文化祭、體育祭等校園活動來炒熱氣氛,雖然這些活動在一般校園漫畫中的出現頻率高到數不清,但活潑熱鬧的慶典永遠

♥DARAN COMICS♥
紅茶王子
山田南平
17

《紅茶王子》
山田南平著，大然文化出版

具有難以抗拒的吸引力！

看奈子等人把喝茶當休閒之餘，《紅茶王子》也能寓教於樂。作者不時以邊欄或後記，向讀者說明如何泡出好喝紅茶、選擇合適茶壺，文字之詳盡，連男性讀者都來信指出「難道少女漫畫的作者都習慣長篇大論嗎？」。當然也有沈默寡言的漫畫家，不過山田南平是一位很喜歡在漫畫中和讀者閒話家常的作者，文圖並茂的「初花日記」更是頗受好評（初花是山田南平的女兒）。如此在書中大爆自己的日常生活，除了提供讀者瞭解心儀漫畫家的管道，還能和讀者建立如同朋友的互動關係。

隨著《紅茶王子》深入瞭解紅茶後，就會發現授權中文版有不少翻譯上的誤解。首先，大吉嶺的原名EARL GREY，一般稱為「伯爵茶」。十九世紀的外交使節GREY伯爵，到中國大陸時，當地人民教他一種特殊煮茶方法，於是他以中國茶為基調，加入佛手柑的香味，形成特殊風味的茶，之後便以EARL GREY來命名。真正的大吉嶺是DARJEELING，奈子的叔叔怜一撿到棄貓時就是取名為大吉嶺！紅茶公主桔子的原名則是ORANGE PEKOE，中文有人翻譯為橙黃白毫，雖然也是一種加味茶的名稱，但最常用來形容茶葉葉片的大小等級，在茶葉專用術語中簡稱為OP，有BOP、FBOP、GFBOP等等分類。後期登場的紅茶國王哥帕爾達拉（GOPALDHARA）也是一種茶的

名稱，以產地GOPAL與DHARA命名。

紅茶的世界，充滿數不清的迷人魅力，您也來杯浪漫下午茶吧？

男男
之愛
BOYS' LOVE

絕對、獨占、灑狗血的男男愛情——尾崎南

Kula

提到「BL漫畫」的代表作，就不得不談有「同人誌女王」之稱的尾崎南所畫的《絕愛》。這部漫畫原名為《絕愛-1989》，「1989」是這部作品開始連載的時間——一九八九年。然而在發行了五本之後，進入第二部，改名為《BRONZE》。歷經十三年的漫長歲月，純粹的商業誌總共不過發行了十六本而已(《絕愛》五本、《BAD BLOOD》一本、《BRONZE》十本)，但所創造的紀錄卻是洋洋灑灑一大堆。還好最近連載在聲聲慢了多年之後終於即將再開始，但在歷經這麼多年「火裡來、水裡去」的漫長連載與停載歲月後，FANS的熱情還剩下多少，頗值得懷疑。

以《絕愛》成為新生代漫畫家中佼佼者的尾崎南，不但被喻為天才型的畫家，在當時，更因為風格犀利大膽、驚世駭俗，很快就打響名號，從同人誌一路成功轉戰商業市場，同人誌女王之名也不脛而走。

其實，《絕愛》的前身就是《獨占慾》，這個以《足球小將翼》中的日向小次郎與若島津健為主角，所衍生出來的同人誌作品，早已名震天下。不過，尾崎南的成功絕不只是因為驚世駭俗的同性戀情，其獨占慾很強的對白，也令人印象深刻，因此養成了一群超級死忠且個性獨特的FANS，殺出一條個性激烈的BL漫畫之路。自此之後，其他漫畫家更加肆無忌憚起來，各種BL題材紛紛出籠；有人大玩SM情節，有人則畫得像少女漫畫中的A書一般……好像

若不小露一下，就完全得不到讀者的青睞。(看來很多女生也是蠻色的嘛！)以現在的眼光來看，當年《絕愛》第四本中晃司侵犯拓人的經典畫面，實在不算什麼，但卻是很多死忠FANS的獨家收藏。因為這類畫面在中文版的尺度上顯得太過麻辣，也就遭到馬賽克與刪除的命運了。

然而，好景不常，尾崎南雖然以強烈的風格開創了《絕愛》的盛世，但成名後的她似乎顯得意興闌珊，到了《BRONZE》時更不斷休刊，人物風格也歷經數次更改，變得面目全非。若你拿起最後一集跟第一集來比較的話，面孔可說是判若兩人，臉一下長到可怕，一會兒又短的可以。若要勉為其難的解釋，只能說主角經歷過青春期，當然也是會成長的啦！

在內容上，尾崎南則是發揮八點檔連續劇大灑狗血的本事——不是植物人，就是斷手斷腳的，總之無所不用其極地讓兩位男主角在身上留下無法消失的疤痕。這些致命的「性感」傷痕，也讓她的讀者跟著大失血不少。一言以蔽之，這是一部由斑斑血跡所踏出的濫情悲劇漫畫。

儘管如此，尾崎南的作品仍是搶手到月曆、畫冊、同人誌……出不完，而且價格還算是漫畫界中的高檔品。女王的身價果然不同凡響。東立書展請她來辦簽名會時，讀者更因為搶不到她的簽名資格，還

《BRONZE》
尾崎南著，東立出版

差點造成暴動……這除了是高人氣的明證之外，也讓人見識到風格強烈的漫畫家配上激動讀者的絕配效果了。

《絕愛》和《BRONZE》的漫畫故事其實非常簡單，就是一位超人氣的搖滾歌手南條晃司，因為小學時的驚鴻一瞥，被一個有著如鷹一般銳利的眼神、古銅色皮膚的少女給煞到。在某個下雨天的夜晚，他昏倒在路邊，結果就被命中注定的戀人泉拓人給救起，沒想到原來泉竟然就是晃司從小思慕至今的那位「少女」。於是天雷「踹」到地火，晃司一股腦地愛上了這位足球少年，展開了一場「絕對」的戀愛。可是，作者異常冷血，好不容易在兩人克服了性別的障礙後，不是晃司變成植物人，就是自行砍掉一隻手；拓人的命運更是乖張，從小因為母親殺掉父親已經形成了人格上的嚴重自卑，又活該倒楣碰到死纏爛打的晃司攪亂正常人生，好不容易靠著足球讓自己發光發熱，卻被車一撞又成了「絕望」的愛……真是苦情人生的最高寫照，讀者情何以堪。

強烈的自我風格，可說是尾崎南最大的特點。不知道是否一開始時她就特別設定，簡直掌握了拿捏準確的成功模式。首先，就故事來說，其實很簡單，永遠只有一個題材──就是愛情。沒有複雜的背景（這點也是新一派畫家們常見的風格）、沒有太多伏筆、也沒有複雜的畫面。她的畫風，也頗具形象標幟，人物至少都是十幾頭身長，擁有一雙令人信賴的大手，美形當然是不在話下了。彩稿更充滿了強烈的自我風格與暗示；早期的她喜歡運用曖昧的紫紅色來作畫，近期則偏向鮮豔或陰暗的對比畫風，但紫紅色仍然會很挑逗的出現其中，性暗示強烈。

再來，就是著名的台詞部分，簡直就是羅曼史「佳句」集錦，隨便列舉幾句都會讓人印象深刻、拍手叫好。譬如晃司曾說過：

> 是我的話……不管他是男的或女的……是貓、狗也好……植物也好……機器也好……我一定都會把他找出來，然後絕對會……喜歡上他。

不過這句話也有讀者拿來消遣，如果一個「人」真的對待植物、動物、石頭……像對待人一般地親密的話，還真的離變態不遠了。而另一句：

> 就算這世上有100萬個人需要我，就算他們每一個人都肯為我而死，如果我愛的人不要我的話，我寧願那100萬個人全都死光！

這也是令人不寒而慄的告白，好一個「眼中只有情人」的激烈情感。拓人雖然創造的名句少了點，但當晃司問他，如果同樣遇到危險時他會選擇到弟妹身邊還是他的身邊時，他卻說：

我會拋棄晃司選擇弟妹們，而你一定會緊追不捨，因為你除了我以外一無所有，所以我會選擇弟妹。

這種自信真不知是哪兒來的。所以，也難怪尾崎南能在少女漫畫的歷史中掀起一陣大浪，不只是因為題材夠嗆夠辣，對白更是句句經典，把它當成戀愛台詞來背絕對非常好用。而且她的台詞還有一種特色，就是會先說出某幾個字，再來才慢慢地把整句說出來，讓人在開始時一頭霧水。但習慣之後，這種白痴造句法讀起來也相當有趣。譬如她會說：「把我殺了！」全文應是「如果你不能像我一般的愛你的話，不如把我殺了！」夠霹靂吧！看來這種有語言障礙的對白，的確很容易讓人誤會。

許多漫畫家都會用一些隱喻的安排，來呈現某些企圖心。尾崎南則是在晃司的生日上動手腳，讓他和耶穌同日生——十二月二十四日。還有一些比較是意識形態的部分，就是尾崎南對德國納粹主義的崇拜，這一點在很多她的同人誌作品中都可以看到。此外，她故事中女性的地位常被貶得很低，服裝、穿著、行為都很輕浮，雖說是BL漫畫，但這種描述出自於一位女性漫畫家之手，還真讓人不敢苟同。

最後值得一提的，就是《絕愛》、《BRONZE》的週邊商品，除了小說、動畫之外，尾崎南也接了一些副業，例如幫日本歌手相川七瀨的演唱會紀念品畫插圖以及季刊等等。此外，動畫與非動畫的原聲帶也有非常多張，作品其實都還不錯，尤其是早期唱歌的部分是由石原慎一主唱的，但後來聽說他實在是受不了如此變態的歌詞（歌詞也是尾崎南親自操刀），所以就換成幫晃司配音的速水獎來負責。不過一般還是公認石原唱得比較有感情。順道一提，南條晃司的model是視覺系樂團「BUCK-TICK」的主唱櫻井敦司，由此可見她對集華麗與墮落於一身的視覺系風格頗為偏愛。

古典與華麗交織的神魔物語——天城小百合

Kula

漫畫家小檔案

天城小百合，二月一日生，O型，大阪人。高中二年級初次投稿，一九八五年以《黑ずくめの天使》在秋田書店出道，翌年便在《PRINCESS》(プリンセス)連載漫畫生涯代表作《魔道奏鳴曲》。

魔道奏鳴曲

天城小百合的《魔道奏鳴曲》，是很久以前筆者非常喜愛的作品之一。故事以天使與惡魔為主，所以人物可以畫得非常中性、極盡華麗之能事，再加上曖昧與糾葛不清的感情牽扯，相當引人入勝。

天城小百合人物背景都非常複雜，表現手法傳統，雖然不是多有名的漫畫家，但是她卻擅於營造屬於古典曖昧的BL情愫。《魔道奏鳴曲》大概是她至今最為人所稱道的作品，洋洋灑灑二十集中沒有太多養眼的畫面，含蓄得令現代人跳腳，可是感情的細膩表現，卻非現在的漫畫家所能及。再加上是古裝題材，所以讓人覺得分外浪漫。其他則多為短篇作品，包括《螢火幻想》、《雷茲莉亞》等，皆是以古典加上魔幻的故事做為主軸創作。

以天使與惡魔為題材的漫畫可以說非常多，由貴香織里的《天使禁獵區》、真崎春望的《天使之戰》、杉浦志保的《冰之魔物語》等等都是，但是每一個漫畫家多半還會依照自己的想像力，再架構一個獨一無二的漫畫世界。

兩位主角——迷迦勒與費拉——就像是擁有相同靈魂的兩個分身，呼吸、步調一致，卻能互相調和、彌補對方的不足，戲劇性效果極佳。並且天城小百合筆下的人物非常美形，屬於古典、優美的浪漫派，線條錯綜複雜，畫面常常被塞得滿滿的。迷迦勒尤其漂亮，有著少女般的纖細體型與性格，碧藍的頭髮與雙眼，身為天使卻是天界的黑暗象徵；費拉則剛好相反，金黃色的頭髮與明朗的性格，是惡魔中光明的希望。如此充滿矛盾的設計，故事張力十足。

由於不太順遂的成長過程，迷迦勒變得自我封閉，而且防衛心很重。可是初次和迷迦勒搭檔的費拉卻為他深深著迷，努力想要將他心中的冰山融化，不斷付出。費拉的寬容與體貼，加上迷迦勒的細心，兩人成為非常互補的好搭檔。雖然整部漫畫中，費拉的體貼隨處可見，迷迦勒也總將其視為理所當然，表面上還裝出強烈排斥的樣子。可是，有一回，在渡過忘川後，費拉因為迷迦勒地位的上升離他越來越遠，心中充滿了不安與害怕而變成小嬰兒時，迷迦勒為了救了他竟不顧自己生命的危險，表

《魔道奏鳴曲》
天城小百合著，長鴻出版

露了冷漠外表下真摯的情感。這一段情節十分令人
動容。

再加上漫畫中出現許多西洋宗教上的名詞，如魔王
路西法、大天使長、熾天使、智天使等，很像一部
聖經改編的故事。而作者自創的「月之淚」等名稱，
更是詞藻優美。漫畫中所塑造的與世隔絕境界，令
人嚮往。

《魔道奏鳴曲》的最後一集，仍然走上了環境保護與
地球和平的方向，和同時期很多作品的概念一樣，
如《地球守護靈》、《星座宮神話》等。但是，雖然
最後費拉為地球犧牲了，然而兩人的愛情也被昇
華，讀者心中仍有溫暖的感覺，這一點似乎比《星座
宮神話》最後死光光慘絕人寰的結局要好得多。

《魔道奏鳴曲》就像是一部由古典浪漫與糾纏不清的
情愫凝聚而成的漫畫，這種風格在當時的日本漫畫
界蔚為風潮，同時期包括冬木琉璃香的《星座宮神
話》等，也都喜歡以古裝為題材，鋪陳纏綿悱惻的
愛情故事。只可惜，天城小百合後來的作品如《雷
茲利亞》、《螢火幻想》等，都走不出《魔道奏鳴曲》
的影子，未能再有所突破，讓人深覺可惜。

氣勢磅礴的妖魔領域——葉月しのぶ

Kula

漫畫家小檔案

葉月しのぶ，生於八月二日，A型兵庫縣人。在台灣有幾家不同的出版社都曾經出過她的漫畫，不知為何，譯名並未統一，有譯作葉月忍、葉月信、葉月信乃舞三種版本。一九八五年在《WINGS》上以《Laides 行星》這部作品出道，一九八八年開始在《Crescent》上連載的《妖魔的封印》，則成為她最為人知的作品。紅極一時的她，曾經廣泛地被BL漫的讀者們喜愛與討論。不過，其他作品則多半帶有《妖魔的封印》的影子，纏繞著有關魔法、奇幻的主題，如《幻羽》、《真・烈華封魔傳》等等，都未能有太大的突破。

妖魔的封印

《妖魔的封印》的故事，主要是描述法力強大的妖魔王德里斯，與清流魔法師辛巴，自天地合一後唯一的奇蹟愛情（德里斯從來沒有真正愛過別人），是一部格局大、氣勢磅礴的少女漫畫。《妖魔的封印》的成功要素，主要在德里斯的設定上。因為是妖魔王，所以擁有永恆的生命，而且除了自己誰也不愛。這樣一位妖魔王，居然會將永恆的愛承諾給一個人類，已經是一項奇蹟，再加上妖魔王的強大力量，擔任護花使者更是再適合不過。而且他的心中別無障物，無論是他只能被愛的左眼或只能愛人的右眼，都愛上了魔法師辛巴——種種安排都讓少女讀者們被迷得團團轉。這也呼應了BL漫畫之所以吸引人的特點：我不是愛上你的性別，因為是你，我才會就此著迷；因為是你，才讓我死心塌地。尤其在現今多變的社會中，儘管只是夢想，「永恆不變的愛」卻仍是人類永遠的憧憬。

另外，葉月忍的畫風乾淨俐落，德里斯像瀑布一樣的黑頭髮、黑披風、黑眼睛，更是魅力無法擋。至於辛巴，只能說很美形，但並不像德里斯因為是妖魔王而有一股強大的震憾力。葉月忍也非常會畫眼睛的部分，尤其是妖魔王的眼神，她將那種玩世不恭、略帶俏皮與輕挑的神韻掌握得很好，畫冊也都相當的精緻美麗，讓人愛不釋手。

《妖魔的封印》最讓人稱道的是前三本，格局大、不拖戲、氣勢磅礴、故事明確、進展快速、一氣呵成，值得為它拍手叫好。其中最令人印象深刻的一幕，是一直追著辛巴跑的德里斯，因為屬下叛變對他施了法術，讓他失去曾經愛上辛巴的記憶，無情地對最愛的辛巴出手。德里斯盡情地折磨辛巴想將他撕裂，但辛巴因為受到時間封印的保護，所以雖然會受到皮肉之苦，卻無法被殺死，躺在血泊中苟延殘喘，令人心疼。不過，也因為如此，辛巴終於

《妖魔的封印》
葉月しのぶ著，東京三世社出版

知道德里斯在自己心目中的份量，讓兩個人的愛情有了進展，小小皮肉之傷，還是非常值得的。

第三本之後，則因為牽扯越來越廣，有拖戲的嫌疑，而且辛巴越來越像女生，讓人看得有點無力。《妖魔的封印》第一部結尾也和許多漫畫一樣走上了環保路線，雖然顯得有點老套，但仍是早期BL漫畫的重要代表作，而且還出了許多和占卜有關的書籍，人氣相當高。葉月忍其他的作品還包括《幻羽》、《真·烈華封魔傳》、《火龍的寶珠》、《自由戰士》等等，但光靠《妖魔的封印》，與不斷地加封印出續集以及番外篇，就紅到不行。已經出到第五部的《妖魔的封印》，真不知道何時會完結，讓人深感妖魔法力無邊，封印範圍無限大呀！

骨董店裡的美味蛋糕——吉永史（よしながふみ）

Yuri

漫畫家小檔案

吉永史，一九七一年生，天秤座，東京都人。一九九四年於芳文社《花音》十月號上以《月とサンダル》出道，至今依然以「大澤家政婦協會」團體名活躍於同人誌界，畫過《灌籃高手》、《凡爾賽玫瑰》、《銀河英雄傳說》及許多自創性質的同人誌，商業性代表作品為新書館出版的《西洋骨董洋果子店》。

同人誌出身的背景使得吉永史的作品總是充滿同性曖昧色彩，人物神情及動作的掌握雖然恰到好處。簡單乾淨的氛圍更突顯其平靜敘事方式的特色，其別出心裁的創意與視角尤其讓人無法忽略。

二〇〇二年，《西洋骨董洋果子店》以 BL 漫之姿得到第二十六回講談社漫畫賞少女部門獎賞的肯定，台灣打鐵趁熱地推出台譯本，七月緯來日本台更買下二〇〇一年底由富士電視台改編漫畫原著，瀧澤秀明、椎名桔平、藤木直人、阿部寬等四大帥哥領銜主演的日劇，那年暑假是滿滿的美味蛋糕與迷人嗓音——

歡迎光臨，Antique（骨董）！

這是一個關於蛋糕店與四個男人的故事，一個讓人眼睛為之一亮的新鮮組合。通常談到下午茶、糕點似乎都是女孩子的專利——喧鬧市區某個溫馨而優雅的COFFEE／TEA SHOP裡，穿著粉系可愛制服的女服務生送上繽紛閃亮的各式蛋糕，點綴著新鮮水果、星星、香濃奶油與冰淇淋，女孩們閃爍的眼眸中盛滿甜膩的幸福……然而作者吉永史卻反其道而行，這家原是骨董店的「Antique」不但座落於寧靜的住宅區內，老闆、師傅到店員清一色全是男人，並且還是四個不同典型足以網羅所有女性目光的超級帥男，於是，典雅、靜謐卻熱鬧十足的Antique於焉展開。

日劇由天才拳擊手神田英司揭開序幕。因為眼疾不得不放棄拳擊生涯的神田英司，某夜慢跑途中巧合成為新開幕蛋糕店的實習助手，接著順敘地推演故事走向。漫畫則由十四年前 Antique 老闆橘圭一郎、天才蛋糕師傅小野裕介高中的驚人告白片段，拉開首章的衝擊，不明顯的字幕提示直接截斷跳接的敘事時空，毫無關聯的年代與人物都將輻湊於往後的Antique，一道道揉合生活點滴酸澀、苦味與甜美的Recipe（食譜，亦為單元分節），等待我們細細品嘗。

《西洋骨董洋果子店》
吉永史著，大然文化出版

Antique 繁複華麗的骨董擺飾、昂貴精緻的餐盤杯組、各式各樣令人垂涎欲滴的美味甜點，搭上對甜食的評價只有「有砂糖的味道」卻醉心經營洋果子店的老闆橘圭一郎、氣質知性的「魔性同性戀」蛋糕師傅小野裕介、直率熱血的「天才拳擊手」實習生神田英司、做事不得要領的脆弱易感「墨鏡男」（外場服務生小早川千影），不協調的個體與背景反營造出融合的調性。在Antique的成長中，關於這四個男人的過去也將慢慢浮現，每個人都逐漸完整、全面，卸下完美外表下的偽裝，交換秘密過往的「缺」，然後交心，曾經是陌生人的彼此終於變得熟稔。

小野裕介的「缺」來自對親情與愛情的絕望，因目睹母親與自己傾慕的男老師上床，變得害怕女人。高三告白的被拒更使他「魔性同性戀」的魅惑發芽，被他看上的男人無一不拜倒在他的魅力之下，因而所到之處，必定引起職場情愛糾紛，使得工作不斷以炒魷魚收場。神田英司的「缺」導因於離開拳擊界的空虛。孤兒院長大的他怕自己回到過去的不良少年時期，心裡充滿不安。現在的工作讓他缺乏被需要的自信，不想被拋棄的執念佔滿早已傷痕累累的心。小早川千影的「缺」則來自於懦弱、容易受傷的性格，以及總成為他人包袱的笨拙。在Antique聚合的他們，鎮日在可口蛋糕的香濃中鬆弛彼此緊繃的心，洋果子店的特殊味道更釋放了隱藏的情

誼，無論他們或是其他光顧的客人都能獲得情感上的完足。

漫畫裡關於老闆橘圭一郎謎樣的「缺」彷彿是貫穿作品走勢的主軸。身為大財團董事長外孫，家境富裕，頭腦聰穎、運動萬能，與愚魯的小早川成為天差地遠的互補。然而，各方面都優秀過人的他卻有著揮之不去的惡夢，九歲被綁架的可怕經歷持續纏繞著，夜夜驚醒。以為自己可以忽略過往拼命往前走、振翅飛遠，卻怎麼也飛不出綁架陰影的囚牢，所以，總是回到原來的軌道上繼續同樣的掙扎。

經營自己不喜歡的洋果子店似乎也導因於綁架時每天吃蛋糕的唯一記憶，或許潛意識中仍渴望捉到犯人。他心裡反覆地自問著：「我是不是一直在等這一天呢？」而這個謎也在漫畫意識流手法展現的內心與現實的交錯中獲得解答。作者以今昔類似的案件對比，藉著犯人因買了 Antique 的糕點餵食人質，讓圭一郎逮到了兇手。雖然犯人不是同一人，卻補償了他童年的綁架惡夢，一種心理層面的彌補。

即使是很能幹，什麼事都會做的人，也會有疲憊的時候。

其實，我們每個人都是一個缺角的圓，這個缺來自

過去、現在的傷痛，來自生理或精神的不完滿，越是渴望圓滿，越是無法圓滿，因為太多的期許或要求壓得我們缺的角越來越大，然後快快不樂。如果我們學著樂觀，敞開心胸接納他人給予的填充，或是坦然面對自己的缺，或許能夠減少缺的角度，慢慢、慢慢地圓。

人生啊，難免有傷痛與酸楚，即使過去不夠甜美，即使美好會遺忘，日復一日，每一天仍要努力活下去，生命的流變不正是如此，唯有勇敢、積極地迎向人生，才能活得快樂、自信，不是嗎？所以──「好啦！吃完了早飯，今天也去賣蛋糕吧！」

吉永史的人物稱不上美型，背景的大片留白或寫實的簡單勾勒，加上不甚細緻的網點配置，單調方格狀的分鏡也沒有多餘的精美點綴，但是乾淨、簡約中反而準確掌握住故事特有的走向，筆觸雖清淡卻見其內容本體的深刻。

寧靜、和緩的平板敘事中，像是蜻蜓點水般，緩緩將一圈圈的漣漪盪開、盪遠，靜靜的、輕輕的……

清一色的男男完璧世界──東宮千子

Kula

225

漫畫家小檔案

東宮千子生日是十月十八日，出生於山梨縣，A型，她是冬水社（前身是吉祥寺企畫、吉祥寺俱樂部）的代表人物之一，出道作是《墨鏡鎮魂曲》。冬水社是BL漫畫非常重要的大本營，旗下的畫家包括戶川視友、阿部美幸（あべ美幸）、杉浦志保、藤臣花戀等等。他們最大的特點就是點到為止，擅長描述含蓄又曖昧、清清淡淡的男同志戀愛關係。在畫風上也以簡潔著稱，漫畫中幾乎是一片男男世界，大家都有配對好的戀人，架構在沒有太多世俗眼光干擾的優質世界中，看完讓人心情愉快。

東宮千子的作品包括《永遠的100億之吻》、《與狼共枕》、《海老原家熱鬧滾滾》、《明色青春的愛戀》等等。人物雖然稱得上美形，但卻有著一成不變的外表，雖然畫了很久，但畫風的成長並不是很顯著。而且在畫女生時，也總是太過僵硬，好似戴了假髮的男生。所以在BL漫畫家中，她的地位一直不是很重要，漫迷也不是很大眾，但卻維持了一些特殊的風格，讓人悄悄地愛上她。

她最大的特色，就是漫畫的主角一定是「完人」的形象，不論是《永遠的100億之吻》中「有巴塞隆納之星」之稱的八木功，《與狼共枕》中的每一個人物，還是《海老原家熱鬧滾滾》的一生等，都是家世好、外表好、頭腦好、體格好，層次很高，像太陽之子一般毫不畏懼周遭人的目光，對喜歡的對象有著高度的執著。而且很極端地，在這些會發光人物的旁邊，都會伴隨著一個外表長得很「可愛」卻顯得弱小的人，不過絲毫不減損「太陽之子」對這些人見人愛的小男生的熱情。像八木功身旁有個頭腦很好的寺山篤司，但因為自己是父母亂倫之下所生的孩子，所以有嚴重的自卑感。

海老原家熱鬧滾滾

《海老原家熱鬧滾滾》是筆者蠻喜歡的一部作品，由於東宮千子對占卜與神學等相當有研究，所以這部漫畫中有筆者最愛的元素──命運中的戀人。再將一些戀愛因果關係放進來，雖然十分老掉牙卻依然吸引讀者的目光，可以深刻感受到一種從好幾輩子前就難以割捨的情感，這種設定方法輕易地讓很多小女生折服。尤其扯上占星這一點，更充滿了浪漫的幻想，如果能夠配合占卜書來操作，肯定能夠大賣。其實這個特點在《與狼共枕》中也再次被利用──極運星之間命中注定的交會，讓人看得格外起勁。

東宮千子的對白也充滿了妙趣橫生的智慧與創意，是那種為了配合「完人」主角們所創造的「完璧」台

《明色青春的愛戀》
東宮千子著，大然文化出版

詞。如《海老原家熱鬧滾滾》中一生為了救小堆和別人打架時，東宮千子居然會寫出——

　　那是華麗的技術，沒有任何多餘的動作，呼吸也絲毫不紊亂，連在旁觀看的人都為其折服，在一定的範圍內，完成了如此華麗的模範演技——

這樣的台詞，讓人不得不拍案叫絕，這真是太神奇了。只不過是一場小小的打架，東宮千子也詮釋得像是模特兒在表演一般，連pose都擺好了。 另一個很容易辨識的特徵，就是扮演「攻者」角色的多半是黑頭髮，「受者」則為金頭髮的設定。而且形象很傳統，攻者高大俊帥，受者嬌小可愛，還擁有兔子般的生動表情（所謂「攻者」也就是同性戀中俗稱的1號，是採取主動的角色；「受者」則是代表0號，採取被動的角色）。不過，在《明色青春的愛戀》中，她雖放棄了某些堅持與風格，在故事內容上卻往前邁進了一大步，令人期待。

明色青春的愛戀

《明色青春的愛戀》一開始就很詭異，俊鷹因為從小想養一隻洋犬的願望沒有實現，所以長大後形成了不平凡的人格，竟然一眼認定擁有外國血統、骨子裡卻非常日本的端就是他的頂級洋犬。俊鷹不但把自己當成天下最好的飼主，而且只對喜歡的人頒發屬於「狗」的血統證明書，其他的人則都視為土狗。

只不過，往常東宮千子作品中，總是第一眼就把對方當成命中注定的對象，這次則是從飼主和洋犬的關係開始，而且故事越往後面發展，也一反往常生活化了起來，意外地讓人很感動。例如有一幕，俊鷹的哥哥對端說：

　　他很寂寞，但因為受到太多傷害了，所以連寂寞也忘了。

而傷痕累累的端也體會到——

　　不曾受過傷害的人，根本不會了解受到傷害的感覺。

雖然筆者剛開始看的時候，覺得她畫的人物比起以前醜多了，還以為她遇到了瓶頸；但因為書已經買了也不能退，所以只好耐心把它看完。沒想到越看到後面，反而有一種倒吃甘蔗的感覺，讓人覺得東宮千子的作品終於有了成長。

如果，你已經對東宮千子千篇一律的作品感到厭倦的話，《明色青春的愛戀》可以讓你重新找回喜歡

《明色青春的愛戀》
東宮千子著，大然文化出版

的感覺。當然，她還是不改本性，喜歡製造很爆笑
的劇情——像是俊鷹那三個臉孔一模一樣的哥哥，
就被設定為一個是同性戀，一個喜歡倒追老女人，
一個擁有很多老婆。三個人唯一的共通點，就是都
很寵俊鷹啦！

遊走幻想與現實之間──今市子

嵐紫

漫畫家小檔案

今市子，四月十一日生，牡羊座 AB 型。富山縣出身，目前居住於東京都。曾擔任森川久美、山岸涼子等知名漫畫家的助手多年。嗜養文鳥。代表作為《百鬼夜行抄》，並著有《孤島的公主》、《砂上的樂園》、《成人的問題》等短篇作品。

百鬼夜行抄

入夜之後，千奇百怪的妖物陸續出現，行走於人世間的道路，宛如舉行廟會一般，稱之為「百鬼夜行」。今市子的代表作品《百鬼夜行抄》，光聽書名很容易聯想到鬼物橫陳的可怕漫畫，其實作品中既未充斥無頭鬼魂，亦不會賣弄血腥噁心，全書反而飄散著神秘古樸的氣息。作者以細膩的筆觸，描繪常人所不能見的妖怪百態，讓人不自覺落入和風的奇幻時空。

飯島律的外公擁有駕馭妖怪的特殊能力，為了讓同樣看得見妖怪的孫子免受侵害，命令妖怪「青嵐」在自己死後繼續保護律。具有強大力量的青嵐，平日附身在律因意外死去的父親身上，當律遭遇危險時才會現出原形吞噬比自己弱小的妖怪。隨著劇情

展開，陸續現身的鴉天狗「尾黑」、「尾白」，被收服後也開始聽從律的命令。這些圍繞主角身邊的妖怪們，在作者筆下都鮮活生動了起來；受到契約約束而被迫擔任護衛的青嵐，因為時常使用人類軀體過著人類生活，久而久之逐漸具有人味；曾因棲息地被奪走欲致人類於死地的尾黑、尾白，認了律當主人後，愛喝酒跳舞的個性反倒成為作品中難得一見的活寶；故意壓在人類頭上講著「你會長不高、長不高」的可愛烏龜妖怪，乃至於作品後期登場，和律的外公有深厚淵源的妖怪「鬼燈」，都是魅力獨具的角色，也形成《百鬼夜行抄》的主要特色。在《百鬼夜行抄》裡，妖怪與人類的界線似乎變得模糊不明，有人心靈空虛讓妖怪趁虛直入，有人為了家族繁盛不惜供養妖怪，還有人真心和妖怪結為連理……時而溫馨、時而憂傷的篇章，構築成獨樹一格、今市子式的妖怪世界。

成人的問題

除了宛如妖怪事典的《百鬼夜行抄》以外，今市子的BL漫畫也自成一派，不同於時下以美形畫風和感官刺激見長的BL作品，作者筆下的主角年齡竟有向上成長的趨勢，簡直可以稱為OL（這裡的O指歐吉桑，L是LOVE）。《成人的問題》中，原島直人的父親因為突然產生同性戀自覺，決定和妻子離婚另尋

→《愛上人生極樂園》
今市子著，大然文化出版
←《百鬼夜行抄》
今市子著，東立出版

春天，多年後，竟然宣佈要和一名二十六歲的年輕男子結婚！？可憐的直人擔憂父親是同性戀的事實曝光，還罹患「圓形脫毛症」。作者顛覆一般 BL 漫畫的處理模式，讓直人以旁觀者角度看待父親和男子的戀情，描寫從陌生到熟悉、從排斥到接受的過程，其詼諧的敘事風格，處處引人發笑。

愛上人生極樂園

另一部同樣是 BL 題材的《愛上人生極樂園》更加特別，竟然是以登山來培養感情！嗜好登山的川江務，無意間繼承前妻家裡經營的旅行社，愛上前來討債的高利貸公司職員淺田貴史。豈料淺田正和有婦之夫的高利貸社長私下交往，兩人共築的愛巢甚至位於川江家隔壁，再加上一喝酒就會揍人的川江前妻、似乎對淺田有好感的社長夫人……複雜的多角戀情迅速展開。《愛上人生極樂園》的步調雖然緊湊但卻毫不紊亂，每個環節都連接的恰到好處，足見作者的不凡功力。

美麗鳥兒

目前飼養十幾隻文鳥和十姊妹的今市子，還以漫畫畫出自己和文鳥相處的生活點滴，雖然目前仍未發行中文版，但在《孤島的公主》最後有收錄一部份，篇名為〈美麗鳥兒〉。今市子最初飼養的文鳥阿福，和母文鳥小花婚後育有一子內藏，但是內藏竟然愛上自己的親生母親小花，為了避免亂倫悲劇，只好為內藏挑選其他媳婦，誰知買來的媳婦小李也是公的。無法和內藏配對還不打緊，阿福竟然對小李一見鍾情，拋棄糟糠和新愛人築巢，變成徹底的同性戀文鳥！今市子筆下的文鳥如同人類具有個性，飛翔在漫畫家的工作室，以優雅身軀演出一幕幕爆笑喜劇，令人捧腹不已。

閱讀漫畫後記就可以發現作者的無神經個性其實是渾然天成，她曾經這麼描寫自己「墮落的大學生活」──每天睡到中午，和朋友打牌打到天亮，再繼續睡到中午，日復一日直到忘了世上有雄性生物存在！先了解那種無為而治的個性再回頭看今市子的作品，必然會得到雙倍的樂趣。

並非 OTAKU
少女漫畫中的
小小
追根究底

論惡魔之王「路西法」（Lucifer）在少女漫畫中的形象 ——「天啟救贖」思想在日本漫畫中的意義轉變

伊絲塔

天啟末世思想——跨宗教的普遍意識

基督教的天啟末世思想（Apocalypticism），勾勒出對世界末日的想像。其中不乏神話祕語，以及神魔對決、屍橫遍野、血流成河的景象，並揭示世間的混亂與黑暗為神所安排，墮落腐敗的此世註定毀滅，取而代之的美好新世界即將興起。選民應忍耐、堅守教條，不應心存怨懟與抗拒，而該坦然接受，方可通過末世審判，得到救贖。對於信徒來說，最終審判並不可怕，反而是充滿著希望的時刻。

根據近代宗教學者研究，天啟末世思想來源多端，追溯上古文明，從印度吠陀、兩河流域，一直到古埃及神話，皆可發現蹤跡，最後由猶太、基督教集大成。在希臘詩人海希歐德（Hesiod，約西元前八世紀）的《工作與時日》中，天神宙斯因為覺得人類變得太壞了，決心毀滅人類，於是降下大洪水。大雨下了九天九夜，有一男一女因為虔誠敬拜神明，躲在木櫃中而逃過一劫。他們聽從神諭指示，將石頭向後扔，石頭一落地就變成人，即石頭族，這兩人即成為人類的始祖。像這類「神覺得人類太腐壞而決心重整世界」的神話，不約而同出現在不同民族的上古傳說之中，為天啟末世思想架構的先驅。可以說，天啟思想是國際性、普遍存在於古老文明的概念，並非單一民族所獨創。

由於涵義深遠奧祕，激發思考，引人入勝，同時又隱隱具有宗教意識的普遍性，容易感染傳播，因而從巴比倫、希臘、美洲到印度，都可以找到大洪水摧毀舊時代腐敗人類的傳說蹤跡。伴隨著現世物質世界即將崩壞的恐懼，每逢世紀末，往往是天啟思想的高峰。二十世紀末，日本動漫畫從 CLAMP 的《X》、動畫《EVA——新世紀福音戰士》，一直到由貴香織里《天使禁獵區》，天啟救贖思想若隱若現。

其中，傳達上帝旨意的使者——天使，從天上翩然而降，是介於人和神之間的存在。當天使吹起號角，即對人宣示最終審判之日已經到來。

帶翼的天使，展翅飛翔

展開翅膀，在天空中自由遨翔，翩然降臨人間。帶翼的天使來回穿梭，傳達上帝的旨意，形象隨著時代變遷不斷演化轉變著。從上古巴比倫希伯來聖經時代中模糊的身影，歷經中古世紀無性別的精靈天使，演變至十六世紀米爾頓（John Milton）《失樂園》（Paradise Lost）中跟人類一樣吃著食物、彼此調情相愛、戰爭時也會受傷的天使，天主教也逐漸發展出一套複雜神祕的天使階級理論。

《天使禁獵區》
由貴香織里著，大然文化出版

天使位階表

	Seraphim	熾天使
上級天使	Cherubim	智天使
	Thrones	座天使
中級天使	Dominions	主天使
	Virtues	力天使
	Powers	能天使
下級天使	Principalities	權天使
	Archangels	大天使
	Angels	天使

這個天使位階（Celestial Hierarchy）起源自戴奧尼修斯（Dionysius）的著作《神祕神學》（Areopgite）。然而，戴奧尼修斯是個托名虛構的人物，在歷史上找不到他的生平事蹟，他的影響力來自於神學家阿奎那（St. Thomas Aquinas, 1225～1274）與後人的努力──為其著作加以註釋並發揚光大，奠定了今日天使學神祕思想的基礎。現今日本動漫畫所沿用引申的，主要就是來自這個天使階層體系。

取材天使相關神話傳說的動漫畫作品之中，受到西方繁複的貴族、爵位稱號等階級官僚制度的影響，再加入自己的獨創見解、設定完整分明的，首推《天使禁獵區》。以現實世界的東京為背景，流傳著謎樣的電腦遊戲「天使禁獵區」，當無道紗羅死去，

就是東京崩壞之日的開始，無道剎那以有機天使身分覺醒，對抗創世神的陰謀。《天使禁獵區》中，天界和地獄各分為七層，將戴奧尼修斯的天使九大階級巧妙地納入天界階層之中；兩大敵對陣營的要角，有機天使亞雷克西兒、無機天使羅傑愛兒，則為由貴香織里所自創。

由貴香織里藉由層層階級設定，探討亙古以來難解的神與人的定位。人是否只能根據神所賦予的使命來行動？在非基督教信徒的日本思考脈絡詮釋下，即使借用了龐大的天使位階體系，日本動漫作品最終仍然強調「自由意志」的可貴。

墮落天使，從天墜下

眾多天使之中，最著名的莫過於墮落天使撒旦（Satan）了。據說他的天界名字為路西法（Lucifer），原本位於天使最高階級、熾天使之長，備受上帝恩寵，卻率領三分之一的天使，反叛上帝，即使兵敗被打入地獄，依然潛伏在暗處，伺機圖謀重返天上。從至高無上的天堂墜落，純白的翅膀染成了漆黑，墮落天使撒旦，究竟為何而捨棄天堂的榮耀、背叛上帝？

希臘神話裡，路西法是個地區小神，是宙斯和黎明

《墮落天使》
高橋美由紀著，長鴻出版

女神愛歐斯（Eos）所生的兒子。另一方面，路西法即天文學裡金星（Venus）的古希臘名，用來指稱最明亮的星星（the brightest star）或曉星（the morning star）。金星會在一天的清晨和黃昏時刻，出現於天空兩次。古時愛與美的女神多以金星為代表，巴比倫的伊修塔爾（Ishtar）、蘇美的伊南那（Inanna）、希臘的阿芙洛蒂（Aphrodite），她們的代表星都是金星。卻在後繼者的誤讀之下，和撒旦連結在一起了。

根據《天使辭典》編者大衛生（Davidson）的說法，聖經的讀者誤解了《舊約聖經》〈以賽亞書〉第十四章，第十二節。在〈以賽亞書〉裡面，很明顯的原作者並不知道任何關於墮落天使或撒旦的事，原文如下：

How you have fallen from heaven,
O Day Star, son of Dawn!
You have been cast down to the earth,
you who once laid low the nations!

明亮之星，早晨之子啊，你何以竟從天墜落？你這攻敗列國的，何以竟被砍倒在地上？

這是新國際和合本的《聖經》英譯文，其中 Day Star，在其他版本曾經譯為 Lucifer，這段經文是墮

落天使意象的最初來源。在聖經原文裡，並沒有指涉任何不道德的邪惡天使，而是隱喻尼布甲尼撒（Nebuchadnezzar）——巴比倫之王，他曾經宣稱可以榮升天堂和上帝位居同等地位，但是，根據〈以賽亞書〉，他註定終將墜落與貶謫。不過，顯然這個光之天使從天堂墜落的想法，無法被後來的作家所忽略，因而衍生出「路西法天使的墮落」。

從光之六翼天使路西法到邪惡墮落天使撒旦，這樣起伏相當戲劇化的身世背景，激起無限想像空間，使得許多作者將天啟思想暫放一邊，單獨為之創作新的情節，賦予「墮天」的理由，並安排轉世覺醒的歷程。

天使禁獵區

以牴觸基督教正規教義的「轉世輪迴」（Reincarnation）為概念，《天使禁獵區》裡的主要天使和惡魔都會轉世。主角無道剎那，是有機天使亞蕾克西兒的轉世。惡魔之長路西華因為愛著亞蕾克西兒，跟隨她不斷的轉世，前世曾以七刃御魂劍的身分伴隨在側，成為保護她的武器，也曾化為人形，與她有過一夜情；今生則轉世為剎那的學長吉良朔夜，在剎那與親生妹妹陷入亂倫戀情時，默默守護與支持。

在《天使禁獵區》裡，階級分為至高界、星幽界、物質界，居於至高天的天使，其行事作風和地獄的惡魔沒有什麼差別，一樣會使用陰謀、陷害人類；例如身為智天使的肯達，為了使無機天使羅潔愛兒復活，甚至不惜用無辜的高中生作為祭品。弔詭的是，天使即使秘密籌畫背叛天神，事跡敗露後，不見得都會被打入地獄，一切依天神的喜好來決定。《天使禁獵區》裡的至高天神隨心所欲，天界裡的天使邪欲橫流，都是極欲被打倒的對象。

墮落天使

在高橋美由紀的《墮落天使》裡，墮落天使本條聖擁有雪白的翅膀，頭上卻有著代表惡魔的山羊之角。原來當年撒旦組成軍團，準備叛變上帝時，為了增加戰力，在聖的頭上裝上惡魔之角，使他同時具有天使與惡魔的雙重性格，成為墮落天使。後來撒旦被神打入地獄，本條聖也從天上被謫貶至人間。

只有當「天之扉」開啟，他被神赦免的日子才會到來。因此，被放逐以後，本條聖在人間不斷地尋找「天之扉」的蹤影。在追尋的過程中，他走遍世界各地，與人類邂逅，又不得不離去，看盡人間悲歡離合。某天，聖遇上了日本高中生麻宮洋，兩人互相吸引，彼此愛戀。但此時，一方面惡魔撒旦仍躲在暗處窺探，伺機拉攏聖，想再度向上帝發動叛變；另一方面，聖也害怕天之扉的開啟，將迫使兩人分離。聖和洋兩人總是無法真正安心相聚，短暫重逢，又被迫分開。

高橋美由紀筆下的魔王路西法，由光之天使墮落成為惡魔撒旦，承襲了文學幻想作品裡的基本形象，沒有性別之分，當然也不憑恃輪迴轉世。比起人類，天使乃具有永恆的生命。高橋美由紀並以墮落天使的概念，結合了西方惡魔與日本怨靈的特質，自創出了「本條聖」這個相當日本化的天使。所以本條聖擁有日本名字，並且不但可以驅使下級惡魔，為朋友復仇，還看得見被殺死的日本幽靈，能收伏、淨化，甚至將之封印。

魔道奏鳴曲

在《魔道奏鳴曲》裡，天上界分為天界、魔界、魔道三界。天使與惡魔搭檔，一起到人界工作，迎接人類的死亡，天使實現人的願望，惡魔則讓人看見生前的罪惡。天使與惡魔不只是工作搭檔，還可以結婚，一起住在魔道界。天上界的小孩上學校讀書，在接近成人之時，可以自己的意志選擇性向，要當惡魔或是天使。

《魔道奏鳴曲》
天城小百合著，長鴻出版

想創作出像天使般的惡魔，與惡魔般的天使，是作者天城小百合最原始的創作概念，於是迷迦勒和費拉就這麼誕生了。天使迷迦勒和惡魔費拉是一對工作搭檔，也是一對戀人。身為天使的迷迦勒，雙眼卻湛藍近似惡魔的寶石「宇宙之藍」；像天使般溫暖開朗的費拉，則因為從小仰慕魔王撒旦，立志將來長大也要成為惡魔。迷迦勒因為與眾不同的雙眼和童年的不幸遭遇，封閉自己，以冷漠來面對他人，唯有惡魔費拉才能接近他的內心。

在天城小百合的作品裡，天使和惡魔與基督教的宗教意涵無關，只是比人類多了一對翅膀。天上界的一切設定，幾乎都是出自漫畫家個人的概念與想像，偶爾參考一些天使學的階級名詞，因此實際在作品裡的運用，已經與原意相去甚遠了。路西華仍然維持墮落天使的外表，但他的黑色翅膀和山羊角，不涉及善惡、墮落的道德價值判斷。

日本式的天啟末世觀

英國詩人米爾頓筆下以偏離正規教義的寫法，無論在刻畫天使還是撒旦時，都秉持人文主義精神，讓他們憑恃自由意志的力量採取行動。不過《失樂園》裡，當天使與惡魔彼此爭戰的時候，到了重要關頭，仍然讓需要救世主耶穌基督承上帝的恩澤降臨，扭轉戰況，打敗撒旦軍團。

彷彿為了對抗西方基督教傳教的天啟末世教義，在日本式天啟作品中，神或造物主通常都不是什麼好東西，最後也沒落得什麼好下場。在這種想法下所塑造出來、急欲毀滅人類的「神」，其實比較接近西方神祕學的諾斯底教派（Gnosticism，又譯作靈知、玄智）。諾斯底教派視「造物主」為邪神，宰制物質世界，是人類反抗與脫逃的對象，已經與正統基督教裡的上帝形象有所差距。

日本動漫天啟式作品裡，表達出相當一致的看法——雖承認人類是造成世界亂象的元凶，卻認為即使惡貫滿盈，人類還是不該輕易被消滅。以東方哲學老子「生而不有，為而不恃」的思想來表明，就是「雖然神創造了人類，但神並不應該因為創造而握有毀滅人類的權柄」。主角們經歷多次死而復活，並非遵循上帝旨意，而是被人類寄以救世主之望，擔起救贖的重責大任，主角挺身而出，是為了對抗神欲毀滅世界的計畫。

總括來說，在西方被視為邪惡化身的墮落天使，在日本漫畫之中，一躍成為反叛上帝霸權統治的象徵，被漫畫家歌頌著。這可以說是日本式天啟作品與正統基督教天啟思想最大的不同。

參考資料：
※蔡彥仁，2001 ，《天啟與救贖》，立緒文化
※哈洛‧卜倫著，高志仁譯，《靈知‧天使‧夢境》，
　立緒文化
※海希歐德著，張竹明、蔣平轉譯，《工作與時日》，
　台灣商務印書館
※ Gustav Davidson,1994,A Dictionary of Angels--
　including the fallen angels

《千面女郎》和《神祕女刑警》的異世界通聯記錄

伊絲塔

漫畫家小檔案

美內鈴惠，一九五一年二月二十日生，O型，大阪人，一九六七年出道。代表作《千面女郎》、《古國傳奇》等。一九八二年以《妖鬼妃傳》得到講談社漫畫賞，一九九五年以《千面女郎》得到日本漫畫家協會賞。

和田慎二，一九五〇年四月十九日生，O型，廣島人，一九七一年出道。代表作《神祕女刑警》、《伏妖小蛟龍》、《超少女明日香》、《怪盜孤挺花》，近年來又跨足漫畫原作，和浜田翔子合作《背對神的男人》。

跨作品連結

《千面女郎》裡，秋俊傑和譚寶蓮一直進展到都已經郎有情妹有意，還是彼此不知對方心意。兩人中間既卡著身分問題，和寶蓮母親死亡的陰影，又每每在欲言又止的緊要關頭，總是有事情發生。更麻煩的是，到現在美內鈴惠都還沒有回歸連載的動靜，真是急壞了讀者。

秋俊傑以「送紫玫瑰的人」，長期默默地守護著譚寶蓮的成長，又酷又溫柔的樣子迷倒了無數少女。這樣的他，有個生死之交的好朋友。在《千面女郎》第二十四集、第六十五頁中，有這樣的對白：

> 秋俊傑：「你還在過危險的橋嗎？」
> 不知名人物：「現在才剛要過去呢！」

只以對白框在《千面女郎》裡獻聲，從未露臉，卻是除了譚寶蓮，還能讓秋俊傑露出笑容的人。這位「他」，究竟是誰？原來他就是神恭一郎！（在《千面女郎》中文授權版裡譯為鄭恭賢，不過他有個更有名的中文譯名「柯俊明」，都是俊字輩的啊！）——《神祕女刑警》的男主角。

說起和田慎二的長篇鉅作《神祕女刑警》，神恭一郎和麻宮サキ（舊譯：施莎莉）這對戀人的苦命程度，比秋俊傑和譚寶蓮有過之而無不及。《神祕女刑警》的女主角學生刑警麻宮，穿著深藍色的水手服，使用溜溜球作為特殊武器打敗敵人。接二連三揭發潛伏在鷹羽學園的陰謀，背負著孤獨的宿命，和風間三姐妹對抗，麻宮不屈不撓的精神令人欽佩敬仰。連續劇第一部由齊藤由貴主演，連續劇第二部和一九八七年的電影版第一集，則由南野陽子主演；一九八八年的電影版第二集，改由淺香唯演出。連續劇真人改編版集數都長達二十話以上，主角都是當紅女星，可見當時這部作品風行的程度。

《神祕女刑警》
和田慎二，白泉社出版

同一位作者筆下世界的連結很常見，但是《神祕女刑警》的神恭一郎和《千面女郎》的秋俊傑，跨作品留下了異世界通聯記錄，則相當難得。和田慎二和美內鈴惠將他們設定為大學時代的同學。神恭為了追查敵對組織的資金流向，打電話向演藝界龍頭老大——「大都藝能」社長秋俊傑詢問沙旦藝能的相關情報。這幾個鏡頭，沒看當年《花與夢》連載的讀者還真無法察覺箇中奧妙。直到一九九二年，白泉社特別企畫的漫畫問答集《少女漫畫達人》，書裡重新收錄了兩人講電話的畫面，讀者終於恍然大悟，原來這兩個看似普通的畫面中，兩個角色竟然隔著作品通話。

在《神祕女刑警》的卷末隨談，和田慎二透露他和美內鈴惠是好朋友。所以當神恭必須取得演藝界的情報時，和田慎二便突發異想，向美內鈴惠提案建議：「就讓神恭打電話去問大都藝能如何？」立刻得到同意，於是兩個世界正式產生關連。

《千面女郎》的故事重心在演藝界的風風雨雨，基本上是相當和平的；但是《神祕女刑警》裡，少年感化院出身的麻宮，卻得穿過垃圾處理場逃獄，匍伏掙扎，擔任祕密學生刑警，揭發醜陋的政治弊案。當寶蓮在為演技苦惱的同時，麻宮卻正為了保護不曾疼愛她的母親，數度徘徊生死之間。因為這通電話，兩個迥然不同的漫畫世界有了連結。但仔細想想，現實的世界不也是這樣矛盾並存？

爆笑番外篇內幕

二〇〇二年，筆者購得《神祕女刑警》文庫版，在卷末作者隨筆中，發現了更驚人的事情——原來更早之前，還曾經有爆笑《千面女郎》番外篇的特別企畫！原來，當時《神祕女刑警》和《千面女郎》同在《花與夢》一九七五年新春第一號上開新系列，因為兩位作者是好朋友，於是便有由和田慎二主筆、美內鈴惠協力，將譚寶蓮飾演「嘉娜與五個罐子」這段公演，改編成寶蓮接到暗殺預告信的懸疑推理劇之想法。美內鈴惠甚至親自粉墨登場，扮演襲擊寶蓮的幕後凶手。動機是「比起漫畫家，更想當演員的美內鈴惠，因為嫉妒寶蓮的演戲才能，而犯下此案」。看來漫畫家之間，為了疏解趕稿壓力，也有很多令人意想不到的創意呢！

和田慎二的來歷

在八〇年代《花與夢》的極盛時期，除了《千面女郎》、《神祕女刑警》之外，還有柴田昌弘的《狼少女》、魔夜峰央的《妙殿下》，這四部漫畫是當時最受歡迎的四部連載。和田慎二與美內鈴惠、柴田昌

《千面女郎》
美內鈴惠著，大然文化出版

弘、魔夜峰央並稱《花與夢》四大漫畫家。因為未完結的《千面女郎》，美內鈴惠至今仍然被大家所掛念著，和田慎二現在的聲勢卻已經大不如前了。

《伏妖小蛟龍》簡介

回憶起童年動畫，「七海遊龍」也是令人懷念的片子，漫畫版舊時被譯為《伏妖小蛟龍》，作者即為和田慎二。在《花與夢》漫畫雜誌上連載，從一九七八年到一九九○年，全二十七集，是架構龐大的超長篇連載。

《伏妖小蛟龍》裡，以神話為骨架，構成以善神和惡神為對立的世界。克特王子是精靈和人類的混血兒，母親葛拉蒂(Galatea)是善神亞迦納的女兒，被蛇髮女妖梅杜莎變為石頭，克特為了拯救母親，踏上了冒險的旅程，找尋打倒梅杜莎的方法。一路上母親的妹妹——大奧莉維亞精靈——幫助他渡過許多難關，他在途中並且認識了水晶公主小奧莉維亞，成為他拯救母親的關鍵。

解說

日文原標題「ピグマリオ」，即心理學常用的「比馬龍」(Pygmalion，Pygmalion effect，預期效應——你預期什麼，就會得到什麼)的片假名拼音。這個標題涵義貫穿整部作品，但當時的譯者多半不清楚由來，翻譯錯誤，連帶的影響整部作品的解讀，在此不能不加以解釋。

羅馬詩人歐維(Ovid)在其長詩《變形記》(Metamorphoses)裡，穿插敘述一位討厭女人的名雕刻家比馬龍，窮畢生才華之力，雕出的居然是一座絕色美女像，而一向厭惡女人的比馬龍，絕望的愛上了這尊自己親手創作的最完美結晶。為了實現不可能的戀情，他來到維納斯神殿祈求，愛與美的女神維納斯覺得很有趣，應許了他的願望，將雕像變成人。比馬龍將雕像變成的美女取名為葛拉蒂，和她結婚生子。

由此可以看得出來，和田慎二參考了這段神話，將克特的母親取名為葛拉蒂，並且在劇中埋下伏筆，不斷暗示著克特遇到困難，仍然要堅持下去，總有一天母親便能夠從石化的情形下復原。

除了參考比馬龍和葛拉蒂的神話之外，整部《伏妖小蛟龍》揉合了希臘、羅馬、北歐神話，甚至連日本神話都加了一點進來，可以說是神話大拼盤，貫穿故事的主軸是克特王子萬里救母歷險記。但主要劇情仍和比馬龍神話前後呼應，不至於失去焦點。

小小的克特王子揮舞著大地之劍，祈求大地女神尤利安娜將神劍變大，打敗層出不窮的敵人。他思念母親的心情，和能預知未來的水晶公主之間宿命的牽絆，伴隨著單純又明快的節奏，使得這部作品相當具有吸引力。

在懷舊卡通之中，有不少青年觀眾表示相當懷念這部作品的動畫版，並且對於沒有看到結局而感到惋惜。經筆者多方查證，發現原來當年在日本就是中途腰斬的命運──一九九〇年到一九九一年在東京電視台播出，雖然有三十九話之長，但還沒有拍到結局部分就因為收視率不佳而喊停了，因此最終大結局只有在漫畫版才看得到。

曾經紅極一時的和田慎二，雖然一直持續有作品在連載，但隨著漫畫市場物換星移，他的聲勢也大不如前。一九九九年《少女鮫》被白泉社喊卡，因此，和田慎二和白泉社的合約終止後，便改由另一家知名度較小的出版社Media Factory（メディアファクトリー）推出他一系列經典名作《神祕女刑警》、《伏妖小妖龍》的新裝版，使得這些在日本塵封已久的絕版作品得以重見天日。雖然這些作品令人懷念，但是否能打入現今的漫畫市場，還有待觀察，也因此中文授權版仍在未定之天。

少女漫畫偵探推理篇

伊絲塔

在漫畫中，有一種人以呼喚殺人案件而惡名昭彰，雖然是主角，但只能遠觀，最好不要認識他們，路過可能一不小心就會遭殃，更別提要與他們為友！這種人就是「偵探」！凡所到之處必有死人，雖然人不是他們殺的，但是沒有蛋哪有雞？沒有案件，如何破案？無案可破，還能叫「推理漫畫」嗎！而最具震撼力的案件，當然非殺人案件莫屬了，其中又以密室殺人被認定最具吸引力。於是，死人不斷，就成了「推理漫畫」的宿命⋯⋯

解析推理漫畫

英國是推理小說的發源地，一七九〇年以來陸續有作品推出。在一八四一年美國推理小說之父愛倫坡（Edgar Allan Poe）的《莫格街凶殺案》（The Murders in the Rue Morgue）發表後，美國推理小說快速發展，愈來愈趨多元化，至今百家爭鳴、流派眾多。二次大戰以後，日本推理小說興起，知名作家創造出不朽的名偵探——江戶川亂步的明智小五郎，橫溝正史的金田一耕助，深入人心，其影響散見在許多動、漫畫作品之中，成為日本推理作品的重要源頭。

推理作品的要素

一般說來，構成推理作品的要素有四點：偵探、凶手、謎團、詭計。視作者的目的以加以強化其中任一點。

偵探

設計角色時，在劇中擔任偵查辦案工作的偵探，經常必須面對各種犯罪，推敲前後因果，找出真相，因而以警察或職業偵探這類本來就在處理案件的人為主角，比較合理。

《神探北詰拓》以兄弟為搭擋，哥哥北詰仁為警察，弟弟北詰拓為高中生偵探，兄弟兩人聯手，無案不破⋯⋯才怪！書名都叫北詰拓了，當然弟弟才是破案的主力。北詰拓高明的推理能力來自於心裡的另一個「他」，也就是一般稱的「雙重人格」。一個拓負責日常生活瑣事，單純、記憶力差；另一個拓則在有案件發生時開啟兩人間的閘門，以優越的推理頭腦破解案情，個性激烈，這兩種人格彼此保持微妙的平衡。偶爾遇到危機、平衡被破壞掉，此時唯一能將他從分裂狀態拉回來的，就是哥哥北詰仁。依我看，這部漫畫的殺人計謀和謎團都很普通，真正精采的地方在於角色彼此間複雜的情感刻劃。作

《迷宮殺人事件》
神谷悠著，大然文化出版

為兄與弟的連繫，不一定非得是血緣不可。拓和仁這對沒有血緣關係的兄弟，多年來彼此相依為命，視守護對方為最重要的事。偏偏拓是呼喚事件的偵探，看來他們前面的道路還很坎坷。

雖然說合不合理很重要，但「（殺人）案件」本來就是推理作品的必備要件，讀者倒也不必吹毛求疵。因為「學生」的身分較貼近漫畫讀者的年齡，以學生擔任偵探的漫畫作品並不少。

神谷悠的《迷宮殺人事件》中，綾小路京和山田一平因為房東不小心將房屋重覆出租，在找到合適的住處前，不得已得同住一房。京是K大醫學院優等生，頭腦聰明、思慮縝密、慣於與人保持距離，和古道熱腸、愛管閒事的一平是截然相反的類型。一般偵探通常強勢、頭腦清晰，甚至有些冷血，才能面對死者，冷靜的分析線索找出凶手。若偵探形象太過優秀完美，又容易使讀者感到疏離。《迷宮殺人事件》藉著配角一平的質樸，看穿了扮演偵探角色的綾小路京，其實是將溫柔體貼隱藏在冷漠的表面下，間接讓讀者窺探京的內心，拉近距離，卻又不會損害京優雅的形象，可以說是一舉兩得。但也由兩位主角默契太過要好，竟使得讀者強烈希望兩人能配成對，一平的女友小美學姐還遭到池魚之殃，被過於狂熱的漫迷排斥。

不少推理小說家在日本名列暢銷作家，如赤川次郎、西村京太郎等，擁有相當高的社會地位。既然以創作推理劇情為職業，由偵探小說家在劇情中擔任偵探、負責解謎，似乎也是相當有趣的設定。杜野亞希《銀色偶像事件簿》，男主角神林俊彥是知名的推理小說家，暢銷連載《X小姐》系列，受到來自各方的邀約，欲改編為連續劇、電影等。但他堅持X小姐的完美形象，不輕易授權。女主角是一位偶像明星川本紀理子。身為演員，川本紀理子必須經常扮演「他人」，再投射到漫畫裡的虛擬的現實情節，故事常以劇中劇的型態呈現。有趣的是，比起靠推理吃飯的神林俊彥，偶像的川本紀理子還更要精於破解謎團。

推理小說通常在犯人俯首認罪後便告終了，但在現實世界中，嫌犯被抓到，案子只算破了一半，另一半從法院開庭審理，一直到最終判決確定，才算完成。詳細情形依各國司法制度而有所不同，因而後來有「法庭推理」式的劇情的出現。

日本法制是將檢察官定位為公益代表人（或公益辯護人），台灣的檢察官定位與日本類似。檢察官係在檢察一體原理拘束下，依法以檢查官本人的名義對外代表國家行使檢察權，一個檢察官即為一個檢察署。和偵探推理不一樣，此時嫌犯已經被逮捕並且起訴，檢察官的職責除了偵查犯罪、提起公訴之

《執法女先鋒》
万里村奈加著，長鴻出版

外，並且有權對錯誤的刑事判決和裁定提出抗訴。偶像劇「HERO」，由日本著名少女偶像木村拓哉飾演檢察官久利生公平，不僅僅憑著他人提供的書面證據，而是親自到現場勘察，以了解案情，比一般人更細心的探索線索背後的原委。大膽獨特的作風，為他所服務的略嫌僵化的司法環境，重新注入熱情。此劇引起廣泛的回響，在日本富士電視台播出時，平均收視率高達百分之三十。

這樣的題材較為嚴肅冷僻，又涉及到艱澀的法律條文和司法程序，少女漫畫目前很少有類似的作品，不過年齡取向較成熟的淑女漫畫，如多室未知的《女檢察官日誌》，即以檢察官為主角。女主角小野寺玲緒奈，應考一次就通過檢察官資格考。年輕貌美的她，加上經驗資歷尚淺，自然受到壓力。但有她對案件著相當敏銳的思考，觀察細微，不被一般成見所惑，彷彿是淑女漫畫版的「HERO」再現，勤於親赴現場反覆勘驗，不放過任何可疑的細節，以釐清真相。

万里村奈加的《執法女先鋒》，女主角鬼原小百合，二十歲就通過資格考試，當上檢察官。一般人踏出社會，經歷複雜的人際關係後，往往對人性抱持負面的看法，年輕的鬼原小百合，有著用不完的精力，坦蕩、無所畏懼的自信，堅守著對人的信任，因而能在法庭上侃侃而談，犀利的挖掘嫌犯的

內心世界，以求做出最合適的判定。

雙人搭檔

推理小說裡的偵探未必都有搭檔，但日本推理少女漫畫幾乎都是雙人搭檔。至於類型，則多半將柯南・道爾的經典搭檔——無所不知的偵探福爾摩斯和旁觀敘述者華生醫生，轉化為心事重重的偵探加上天真爛漫的朋友。偵探負責解謎，他的搭檔多半以適時的無心言語，觸發了偵探破案的靈感。

新妻千秋是《雙面女神探》裡的女主角，她以筆名「無名氏」寫推理小說，其實是教養良好的富家千金，有著敏銳的直覺與嚴密的邏輯思考能力，只要一出了自宅大門，性格立刻從內向文靜變為外向活潑，轉變相當大。至於為何有此變化，內情至今仍然是個謎。

事件的導火線，有來自於讀者投書、也有源自於敵對雜誌編輯贈送的遊樂園招待券等，與通常偵探旁邊一堆死人的情形不太一樣，這些事件幾乎都是她的編輯岡部良介呼喚來的。《雙面女神探》不常以「殺人」為主要題材，卻能創造出許多精采的謎團與陷阱，是比較貼近日常生活的偵探小品。

擅長畫推理漫畫的井上惠美子，一向喜歡以夫妻或

《雙面女神探》
美濃みずほ著，台灣東販出版

情侶為搭檔，成名作《妙探夫妻》中，柏木義輝和柏木美奈子夫婦倆以偵探為職業，彼此互補，連手破案。

現實中的偵探，和小說漫畫冒險犯難的帥氣模樣不太一樣，多半負責外遇、跟蹤、偷拍、抓姦之類的瑣事。若要接觸實際命案現場，還是必須透過警界高層才能辦到。因而後來的《性感霸王花》，便以警察為主角，積極搜查逮捕犯人。春名鮎香是破格升級的警部補，和屬下巡查部長鮫島功治搭檔，深入險境，追查犯人。在種種危急狀況下，兩人逐漸擦出愛的火花，兩人最後步入結婚禮堂。

凶手

以犯罪為主題，犯下殺人案件的配角們，各有其辛酸、痛苦、仇恨到非得走極端的理由，策畫殺人並湮滅證據。社會派的推理作品，會在凶手的犯罪動機上多加著墨。偵探解謎的同時，帶出犯案的動機，在有限的篇幅畫面中，勾勒迫使角色犯下滔天大罪的理由，作者必須說服讀者相信，就是這些環節構成了殺人動機與結果。

宮脇明子《保健室的阿姨》作品裡的凶手，多半有著被壓抑的童年家庭，造成扭曲與偏執的性格。犯人與一般人並無太大差異，差別在於「犯罪的機會」

——每個人都有不正常的一面，若沒有碰到適當的情境，便壓抑在內心之中，相安無事，或藉正當的管道合法宣洩。若遇到合適的機會，就有可能連續殺人毫不在乎。

每個案件的凶手雖然擔任要角，但幾乎僅出場一回，便得下台一鞠躬。衝動犯罪難以構成精巧的解謎歷程，因而較精采的推理作品，其凶手多為智慧犯。由犯人設下謎題，偵探在屍體、犯罪者、動機等種種錯綜複雜的情境下，抽絲剝繭推敲案情。偵探的類型，往往會是決定作品走向的最大原因。

謎團

犯罪手法與內容會隨著偵查科技的發展而日新月異，古典推理（日本稱為「本格派」）認為推理應以「謎團」為主，故事通常彌漫著陰森、怪異的氣氛。為了呈現好故事，謎團的精巧與合理固然很重要，但太過著重計謀的繁複精巧，有時候會被譏為紙上遊戲。推理漫畫和小說的重點不太一樣，推理漫畫的謎團設計，其原創性通常沒有推理小說高，謎團的創意多半也不是少女推理漫畫的重心。比起猜測犯人或自己推敲謎團，大多數讀者對於「看偵探解開難題」要更有興趣。

少女推理漫畫的特質

推理漫畫多半為中篇到長篇，以案件為單元，可以
視讀者反應而隨時喊停，或者無限拉長故事。古典
偵探強調「謎團的解答」，推理是一場智性的遊
戲，但少女漫畫卻是將「搭檔」發揮到極致，藉著
偵查案件的過程，為搭檔之間的感情增添曲折。例
如《銀色偶像事件簿》案件雖多，兩位偵探之間微
妙的感情變化才是重頭戲，當兩人之間的感情步入
穩定後，故事也就差不多要進入尾聲了。

雖然殺人事件似乎和優雅柔弱的少女形象有所距
離，但細數少女偵探推理作品，數量頗為龐大。雖
非少女漫畫主流題材，理性的推理遊戲仍然擁有固
定的市場，隨著《金田一少年事件簿》、《名偵探柯
南》的走紅，大眾對於推理作品的接受度更是大為
提升。少女推理漫畫描繪在命案中萌芽茁壯的戀
情，可以說是少女戀愛漫畫的另類表現！

以 AI 人工智慧的角度探索人類的定義

伊絲塔

親手創造出像人一樣的存在一直是人類的夢想之一。在科幻作品裡，主要以兩種形式呈現──機器人和複製人。科學是夢想的延伸，人工智慧（Artificial Intelligence）於一九五六年由約翰‧麥卡錫（John McCarthy）提出，是研究如何讓電腦具有像人一樣思考、推理、學習與解決問題的能力的一門學問。

一般普遍覺得電腦是照著程式設計師所設計的固定規則運作。在這樣的設定之下，柳原望畫出《小圓奇遇記》。以支援日常生活為目的，製造出行動複製型機器人小圓，具有簡單的人型外表，可以拷貝主人的行動。當使用者輸入關鍵字，再做出希望小圓複製的行動如煮飯或洗衣等，下回只要再說出關鍵字，小圓就會做出一模一樣的動作。小圓拷貝的動作，忠實的反映主人的行為模式，因而依主人的使用習慣，使用時日愈久，愈能培養出每個小圓的獨特性。

人類不同於機器的地方，在於人類天生具有感情。然而感情是看不見的，可以看見的是如表情、聲調變化等等的感情流露。未來機器人或許擁有自我學習能進化的程式，能在適當的情境下，做出合適的情緒反應。但是，萬一硬體設備（形貌）與軟體 AI 程式（舉止）都和人類相仿的人形機器人真的誕生，會對人類造成怎樣的衝擊？

在小坂理惠的《合成達令》裡，天才科學家屋敷武藏有嚴重的戀女情結，為了怕愛女坎娜被壞男人拐走，發明了保鏢機器人小次郎，沒想到小次郎在保護坎娜的過程中，居然對坎娜產生了感情，一旦情緒激動起來，金屬的身體會起排斥反應，頭就掉下來了！看來，若沒有優秀的機器人維修師，以及坎娜父親的首肯，小次郎和坎娜這對戀人的命運還很坎坷啊！

認為人類優於電腦這一方的，總是將電腦描述成單純執行人類所輸入的指令而已。然而現在的AI程式已經發展到可以隨著經驗改進，當程式運作時，電腦能夠從錯誤中學習，並修正行為、建立新的觀念。「學習與成長」不再只是人類的專利。因此也有人提出人類的可貴之處，是在於人類可以依「自由意志」而採取行動。

淺見侑《AI 電子情人》裡，槙原博士設計出機器人煌，授權 KKJ 公司製造身體時，被內部人員榊智博偷偷的加上了「強制程式」，以服從榊的命令為優先，即使殺人也無所謂。然而煌卻在被命令殺死小翠時，以意志違抗了強制程式。之後槙原博士雖然解除了強制程式，煌依舊對榊懷有複雜的情感反應。

在靈幻作品裡，大多數人類被描寫成岐視異己的一種族類；像長角的魔物、或是具有超能力的人，都

浅見 侑
譯/王靖雅

《AI電子情人》
淺見侑著，長鴻出版

被人類所排斥。那麼，在科幻世界中，人類對於與
有著相同外形的機器人又是怎麼想的呢？水星茗的
《千月之夢》裡，日向博士犧牲生命，搭救了應該要
保護人類的機器人凱耶。

因為機器人的外表不會隨時間改變，彷彿以另一種
形式達成了不老不死的夢想。然而機器人的壽命真
的比較長嗎？仔細想想又會覺得答案不太肯定。機
器需要定期保養維修，愈精密的機器愈容易因強力
撞擊而損壞。再者，製造電腦技術是以飛躍的速度
在前進，新推出的機型大概一、兩年後就過時或面
臨淘汰。麻麻原繪里依的《J1》世界裡都是人造人，
壽命只有五年到十五年，必須要定期更新零件。像
杰毅這種原始人類，反而能夠活得比人造人要久。

新科技產品侵入日常生活之後，帶來的衝擊與生活
形態的改變，總是發明者當初難以預料的。一九九
七年當IBM的電腦深藍打敗了西洋棋高手卡斯帕洛
夫，AI卓越的能力與發展潛力，再度得到證明。另
一方面，人類其實只能瞭解人類的想法，機器人怎
麼「想」則是虛構的。藉由想像，創造出「不是人類
而嚮往成為人類」的角色，從中不斷發掘、思考、
並挑戰「人類」定義的極限。

從含羞草到菩提樹——漫畫中的醜小鴨植物篇

nt

所有看過《奧爾佛士之窗》台版譯本的讀者們應該都曾有這個疑問，尤柳詩騎馬追著搭火車離去的亞烈克森，後來就跟著亞烈克森到他妹亞爾拉妮暫住的地方——貝林格伯爵舊宅。在這房子的庭院裡開滿了金黃色如小絨球般的花，這種有著金黃色花、帶著香氣的植物，在書中的名字是「含羞草」。

這……這實在是太奇怪了？！對於絕大多數的台灣讀者來說，我們印象中的含羞草，雖然也有絨球狀的花，但是絕對不是這個樣子的！我們印象中的含羞草，應該是葉子一碰就會闔在一起，連長著絨毛的細枝都會下垂，絨球般的花是藍紫色，而且絕對不是高大的樹！

那麼，如果書中那有著金黃色絨球的樹不是我們習慣認定的含羞草，這種植物到底應該要怎麼稱呼？

在日文原書中，這種植物的名字叫"ミモザ"，亦即"mimosa"，mimosa這個字在字典裡的意思的確是「含羞草」沒錯。可是事實上，此處的"ミモザ"是"ゴールデン・ミモザ"（Golden Mimosa）的簡稱，即"ギンヨウアカシア"，是"Acacia Baileyana"的別名。"アカシア"亦即"Acacia"，也就是我們所謂的「相思樹」。換言之，這種植物並非含羞草，而是屬於一種相思樹。

如此一來，謎底終於解開了！回頭對照書中的"mimosa"，金色的絨球像是成串地排列，樹也滿高的，花串中有時還有偏細長梭型的葉子……跟我們在台灣看到的相思樹確實有幾分相似，只是台灣的相思樹絨球看起來比例上比較小一些。無論如何，都比那低低地蔓長在地上，一碰到就閉上葉子的羞人答答的「含羞草」要來得像一家人。

這個翻譯上的錯誤，其實歸根結底原因還是原本的"Golden Mimosa"在轉為日文後被簡稱成了不再金黃的"Mimosa"，這失了本色的"Mimosa"就這樣變成了另一種植物，身世頓時成謎，宛如植物版的醜小鴨。

"Golden Mimosa"因為被簡稱為"mimosa"而從相思樹變成了含羞草，這是在名稱因為轉換過程中產生了問題，而譯者又難以察覺而導致的結果。另外一個同樣是植物版的醜小鴨故事，卻是在名稱的轉換上看不出問題的，就是大和和紀的《菩提樹》。

《菩提樹》一九八四年開始在《週刊少女フレンド13号》上連載，一九八八年由東映公司拍成電影，由南野陽子、神田正輝等人主演。在劇中，女主角中原麻美所就讀的大學內有著一棵很大的菩提樹，在麻美的童年印象中也有一棵畫著菩提樹的畫，菩提樹不但是故事的重要場景，也是許多事情的象徵。

《菩堤樹》
大和和紀著，長鴻出版

問題是，在書中所出現的菩提樹的樣子雖然在書中比較近景的畫面中也有著像是心型的葉子，但是樹葉的邊緣卻是鋸齒狀，不同於我們平常所見的菩提樹葉子邊緣的平滑，更重要的是，樹的整體造型跟我們印象中那伸長了的枝葉會舒展般下垂的菩提樹，相距甚遠。可是，這部作品的原名就叫做「菩提樹」，是跟中文一模一樣的漢字，而且在書中也說這種樹象徵著智慧，是智慧之樹……這是怎麼回事？難不成是因為大和和紀老師畫得不像？可是仔細想想，大和和紀既然連樹葉的形狀、葉脈的式樣都仔細的畫出來了，實在不大可能會忽略樹的整體造型應該是什麼樣子。

那麼這究竟是怎麼回事呢？大和和紀書中的菩提樹到底是不是我們平時所見到的菩提樹？如果不是，那麼此菩提樹的真實身分究竟是什麼樹？

謎題是從書中而來，線索也可在書中找到——在《菩提樹》中，中原麻美愛慕的老師（同時也是資助她長大的長腿叔叔）早坂翼，最喜歡的音樂是舒伯特的《冬之旅》（Winterreise）。舒伯特的《冬之旅》創作於一八二七年，包含了二十四首曲子，而其中的第二首——Der Lindenbaum——便是「菩提樹」。

舒伯特的作品有兩大主題：一是流浪，二是死亡。例如他的兩大連篇歌曲，「美麗的磨坊少女」、「冬之旅」，都是描寫一個年輕人失戀之後踏上流浪的旅程，前者最後安歇在小溪的懷抱裡，這是實質的死亡；後者則在精神恍恍惚惚之際，看見一位無人理睬的老風琴手，將自己與他同化，預見了自己未來的命運，這則是精神上的死亡。

即使是我們小時候耳熟能詳的「菩提樹」，主人翁也不只是在樹下「做過美夢無數」而已，他更強烈想要表達的是菩提樹的召喚：「你可以在這裡得到安息！」1

在書中早坂翼心知自己不久於人世，決心向麻美告白一切而安排了同遊德國的旅程，當他見到麻美時，對麻美說「我想跟妳來一段冬之旅」。熟悉舒伯特的早坂翼此時引用此典故，並非單純扣合季節，也跟將死的自己渴望得到安息有關。

很顯然的，大和和紀筆下的菩提樹，指的應該是舒伯特《冬之旅》中的菩提樹——Der Lindenbaum。那麼，Lindenbaum 這種樹究竟是怎樣的樹呢？

事實上，Lindenbaum 這個字指的是 Tilia，正確的翻譯應該是「椴樹」。椴樹科（Tiliaceae）是椴樹屬植物的通稱，生長環境主要為溫帶氣候地區。說到這裡，其實單看氣候就該知道大和和紀筆下的菩提樹不大可能是我們習慣所認知的菩提樹，畢竟熱帶氣

候的印度菩提樹要在溫帶氣候的日本存活恐怕已是不易，要茁壯更是困難。

根據筆者查到的資料，其實不論是椴樹 Lindenbaum 或是菩提樹 Ficus religiosa，在日本都一概以「菩提樹」稱之，只是前者是「西洋菩提」，後者是「印度菩提」，可能是因為平常並不會特意地去區分，因此如果沒有特別注意便會混淆。

那麼，為什麼舒伯特的〝Der Lindenbaum〞明明是椴樹，中文的翻譯卻仍舊將其翻譯「菩提樹」，跟日本錯得一模一樣呢？筆者個人推測可能是因為當年翻譯此詩歌的譯者有參考該詩歌的日文譯本所致。

中國在清末民初時的西化風潮，起初是以歐美為學習的對象，但是後來主要的留學國家逐漸轉為日本。在當時，許多的西方知識與制度的來源並非歐美，而是得自日本，現在我們所使用的許多學科名詞都是從日本的漢字直接移植過來的。舉例來說，「哲學」一詞最早是採取直接音譯「斐彔所費亞」，其他像「藝術」、「數學」等等，也都是從日文漢字直接移植過來，當時甚至連一些教科書都直接將日本的教科書翻譯成中文沿用。因此筆者推測，舒伯特的〝Der Lindenbaum〞可能就是在這樣的情形下從椴樹科的椴樹變成了桑科的菩提樹？

可是，究竟是從什麼時候、在什麼樣的情況下，讓日本將椴樹當成了菩提樹？筆者雖然查到了一種說法，但尚未有能力查證此說法的可信度，為避免誤導讀者，只得就此打住了。

註：
1 引自〈[譯詩]流浪者〉，Orpheus。

後記

nt・伊絲塔

這是同盟第一本專門談論少女漫畫的書籍。

我們終於完成了這樣一本書,以伴隨著無數的少女渡過青春歲月、滿載著愛與夢想的少女漫畫為主題的書。

喜歡少女漫畫的讀者,看完後必定會有「為什麼沒有寫到某某作者」的疑惑,或者為此感到不滿?坦白說,這也是我們在企劃這本書的過程中所面臨的第一個問題:雖然少女漫畫版圖比少年漫畫小得多,但是少女漫畫家的數量也相當驚人,要為每個作者的生平立傳、一一加以評論,是難以達成的遠大目標。掛一漏萬的遺憾,恐怕是在所難免。

事實上,即使同盟的筆者群們看漫畫的時間都不算短,仍然有許多少女漫畫家是我們自認並不熟悉的。所以,筆者們多半選擇了自己最熟悉的作者,作為下筆的初步。

關於那些受到讀者喜愛而我們卻無力提及的少女漫畫家們,請容我們留待來日有緣再敘吧!

我們僅以此書見證少女們的青春與熱情,也見證同盟中確實有少女。

你聽見風與木低吟而出的詩篇嗎？
那是青春的騷動呀……

國家圖書館出版品預行編目資料

少女魔鏡中的世界 / 傻呼嚕同盟著. ——初版.
——臺北市：大塊文化, 2003〔民 92〕
面；　　公分. ——（ACG；02）
ISBN 986-7600-01-0（平裝）

1. 漫畫與卡通－日本－歷史　2. 漫畫家－日本
－傳記　3. 漫畫與卡通－作品評論

947.410931　　　　　　　92011701

夢幻天女

~千の仮面を持つ少女~

ガラスの仮面

The Girl of A Thousand Faces *Mask of Glass*